U0096589

西洋現代藝術大師
與美學理論

◎ 羅成典／著

本書系統地介紹十九世紀中期，至第二次世界大戰結束間的現代藝術大師生平、美學觀念和思想

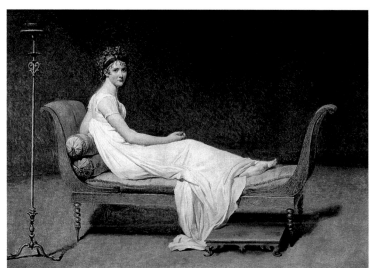

圖 1　雷卡米埃夫人（Madame Récamin,1800）
　　　J.L David（大衛），油畫畫布，174×244cm
　　　巴黎羅浮宮收藏

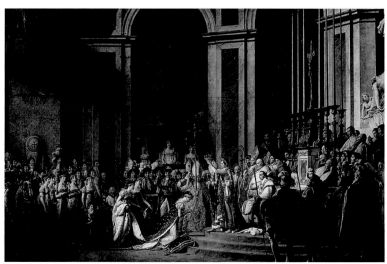

圖 2　拿破崙一世加冕大典（Coronation,1805-1807）
　　　J.L David（大衛），油畫畫布，621×979cm
　　　巴黎羅浮宮收藏

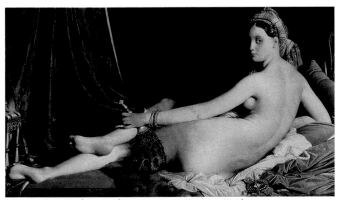

圖 3 大土耳其宮女（La grande Dalisgue,1814）
J.A. Dominigue Ingres（安格爾），油畫畫布，90×162cm
巴黎羅浮宮收藏

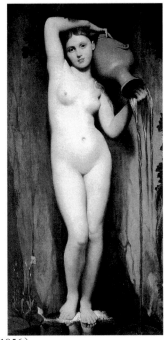

圖 4 泉（La Sourse,1856）
J.A. Dominigue Ingres（安格爾），油畫畫布，163×80cm
巴黎羅浮宮收藏

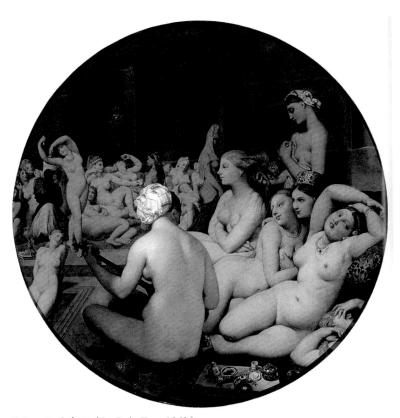

圖 5 土耳其浴（Le Bain Turc,1863）
J.A. Dominigue Ingres（安格爾），油畫畫布，圖形直徑 110cm
巴黎羅浮宮收藏

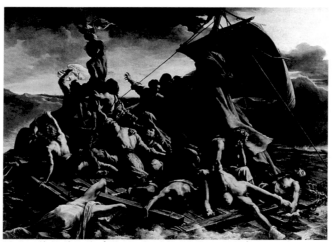

圖 6　梅杜莎之筏（The Raft of the Medusa,1819）
　　　Theodora Gericault（傑利柯），油畫畫布，491×716cm
　　　巴黎羅浮宮收藏

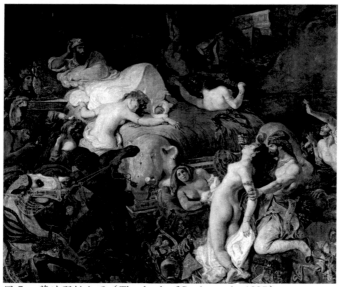

圖 7　薩達那帕之死（The death of Sardanapole, 1827）
　　　Eugéne Delacroix（德拉克洛瓦），油畫，392×496cm
　　　巴黎羅浮宮收藏

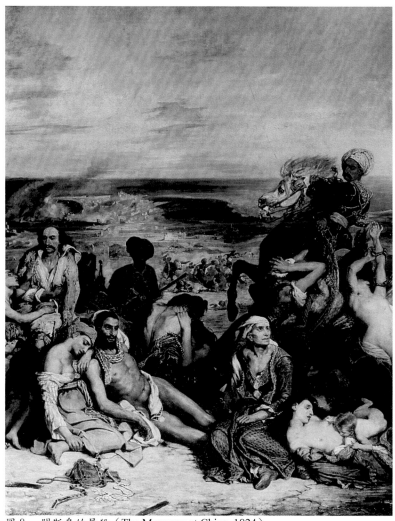

圖 8　開斯島的屠殺（The Massacre at Chios, 1824）
Eugéne Delacroix（德拉克洛瓦），油畫，417×354cm
巴黎羅浮宮收藏

圖 9　播種者（The Sower, 1850-1851）
　　　J. F. Millet（米勒），油畫，101.6×82.6cm
　　　美國波士頓美術館收藏

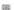

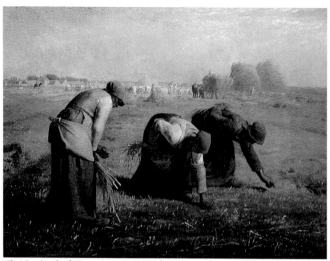

圖 10　拾穗（The gleaner, 1857）
　　　J. F. Millet（米勒），油畫，83.5×111cm
　　　巴黎羅浮宮收藏

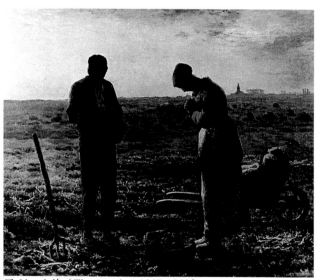

圖 11　晚禱（The Angelus, 1857-1859）
　　　J. F. Millet（米勒），油畫，83.5×111cm
　　　巴黎奧塞美術館收藏

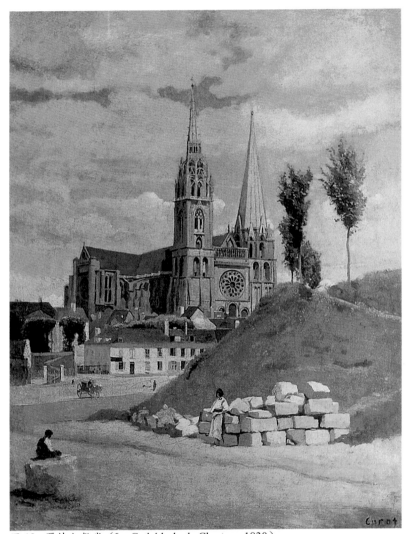

圖 12　夏特大教堂（La Cathédrale de Chartres, 1830）
　　　　J. B. C. Corot（柯洛），油畫，64×51.5cm
　　　　巴黎羅浮宮收藏

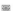

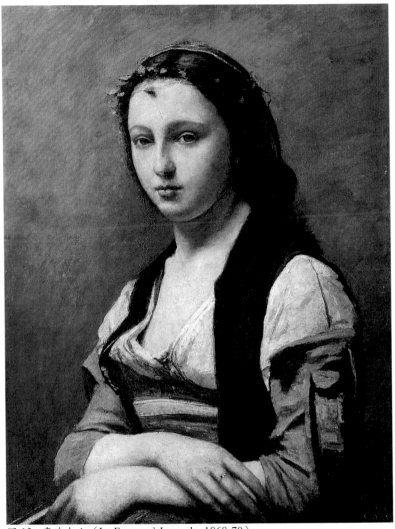

圖 13　真珠夫人（La Famme à La perle, 1868-70）
　　　J. B. C. Corot（柯洛），油畫，70×55cm
　　　巴黎羅浮宮收藏

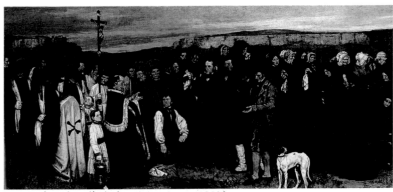

圖 14　奧爾南的葬禮（Burial at Orans, 1850）
　　　　Gustave Courbet（庫爾貝），油畫，311.5×668cm
　　　　巴黎奧塞美術館收藏

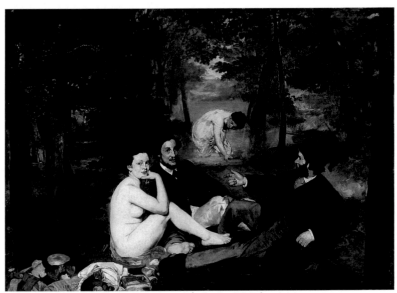

圖 15　草地上的午餐（Déjeuner sur L'herbe, 1863）
　　　　Edourard Manet（馬內），油畫，208×264cm
　　　　巴黎奧塞美術館收藏

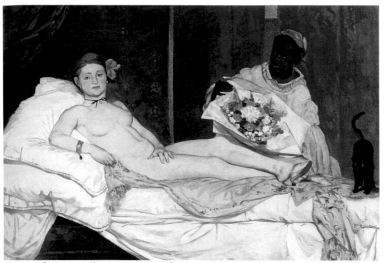

圖 16 奧林匹亞（Olympia, 1865）
Edourard Manet（馬內），油畫，130.5×190cm
巴黎奧塞美術館收藏

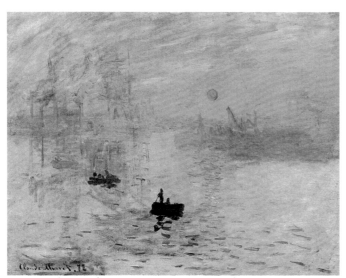

圖 17 印象日出（Impression, Sun-Rise, 1872）
Claude Monet（莫內），油畫，48×63cm
巴黎奧塞美術館收藏

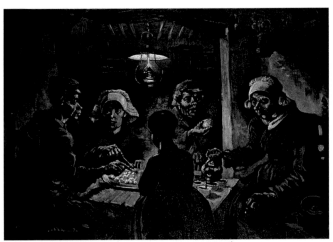

圖 18　吃馬鈴薯的人（The Potato Eater, 1885）
　　　Vincent van Gogh（梵谷），油畫，81.5×114.5cm
　　　荷蘭阿姆斯特丹，梵谷美術館收藏

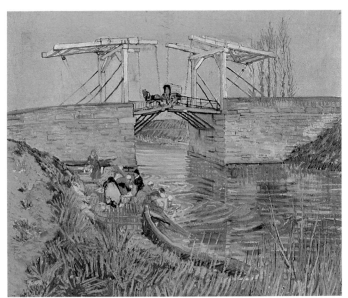

圖 19　阿耳的吊橋（The Bridge at Langlois in Arles, 1888）
　　　Vincent van Gogh（梵谷），油畫，54×60cm
　　　荷蘭奧特羅（Otterlo），Kröller-Müller 美術館收藏

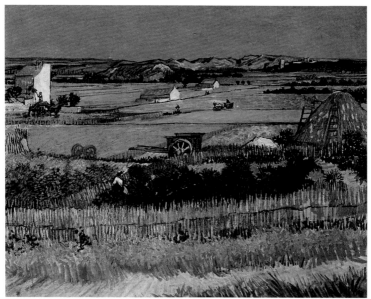

圖 20 收穫的風景（The plain of The Crau near Arles with Mintmajour in the Bathground, 1888）
Vincent van Gogh（梵谷），油畫，81.5×114.5cm
荷蘭阿姆斯特丹，梵谷美術館收藏

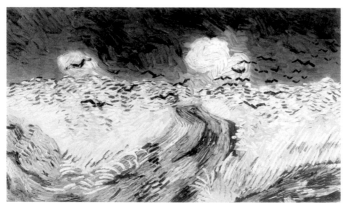

圖 21 麥田上的鴉群
（Wheat Field with Ravens, 1890）
Vincent van Gogh（梵谷），油畫，50.5×103cm
荷蘭阿姆斯特丹，梵谷美術館收藏

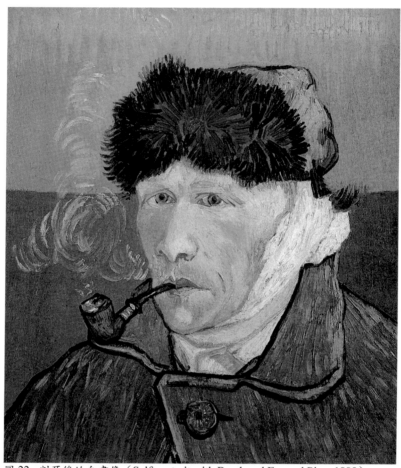

圖 22　割耳後的自畫像（Self-portrait with Bandaged Ear and Pipe, 1889）
　　　　Vincent van Gogh（梵谷），油畫，51×45cm
　　　　美國芝加哥 Leigh B. Block 收藏

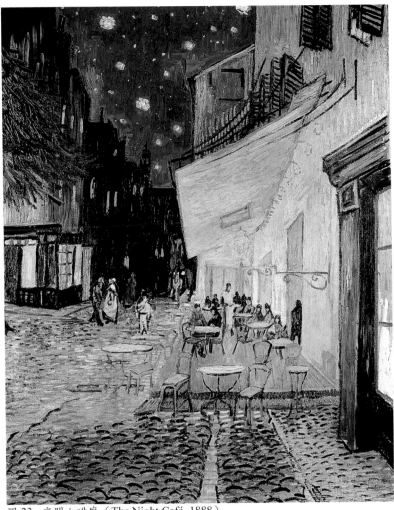

圖 23 夜間咖啡廳（The Night Café, 1888）
Vincent van Gogh（梵谷），油畫，81×65.5cm
荷蘭奧特羅（Otterlo），Kröller-Müller 美術館收藏

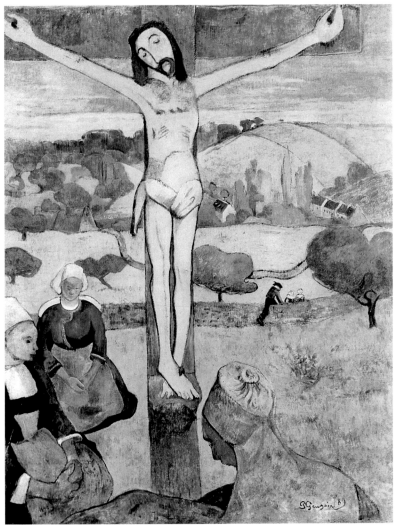

圖 24　黃色基督（The yellow Christ, 1889）
Paul Gauguin（高更），油畫，92×73cm
美國紐約水牛城（Buffalo），歐布萊特－諾克斯美術館（Albright-Knox
Art Gallery）收藏

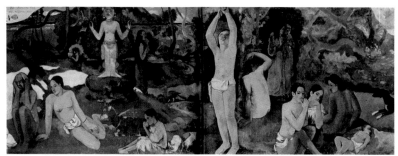

圖25 我們從哪裡來？我們是誰？我們何處去？
（Where do we come from? What are we? Where are we going?）（1897）
Paul Gauguin（高更），油畫，139×375cm
美國波士頓美術館收藏

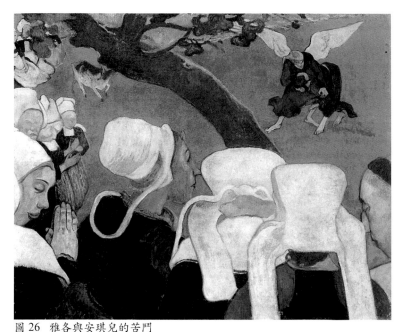

圖26 雅各與安琪兒的苦鬥
（Vision after the sermon, Jacob Wrestling with the Angel, 1888）
Paul Gauguin（高更），油畫，73×92cm
英國愛丁堡（Edinburgh），蘇格蘭國立美術館（National Gallery of Scotland）
收藏

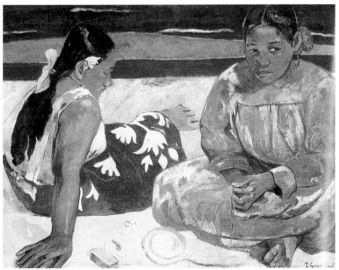

圖 27　海邊兩少女（Two Women on the Beach, 1891）
　　　　Paul Gauguin（高更），油畫，69×91.5cm
　　　　巴黎奧塞美術館收藏

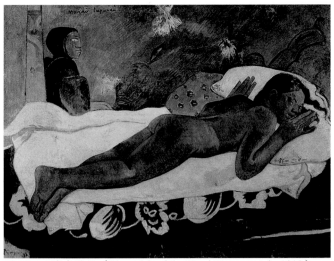

圖 28　幽靈在監視（The spirit of the Dead Keeps watch, 1892）
　　　　Paul Gauguin（高更），油畫，73×92cm
　　　　美國紐約水牛城，歐布萊特－諾克斯美術館收藏

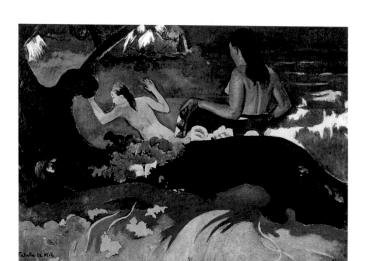

圖 29　靠近海邊（Near the sea　（Fatata te miti），1892）
Paul Gauguin（高更），油畫，67.9×91.5cm
美國華盛頓（Washington）國立藝術館收藏

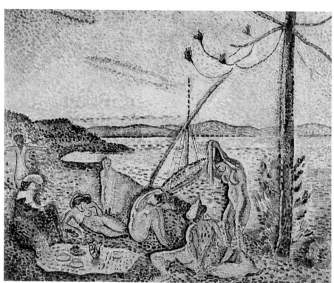

圖 30　奢華，寧靜和愉快（Luxe, Calme et Volupte, 1904-05）
Henri Matisse（馬蒂斯），油畫，98.5×118cm
巴黎奧塞美術館收藏

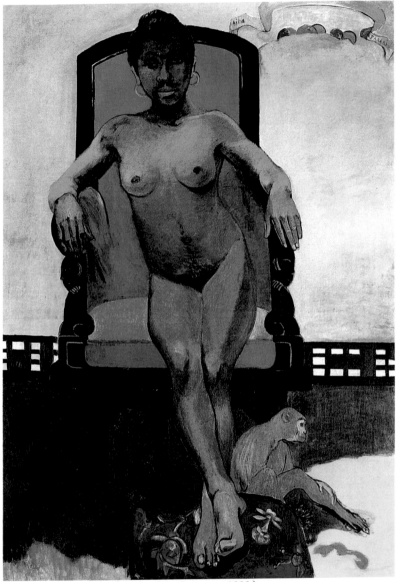

圖 31　爪哇女人安娜（Anna of the Javanese, 1893）
　　　　Paul Gauguin（高更），油畫，116×81cm
　　　　私人收藏

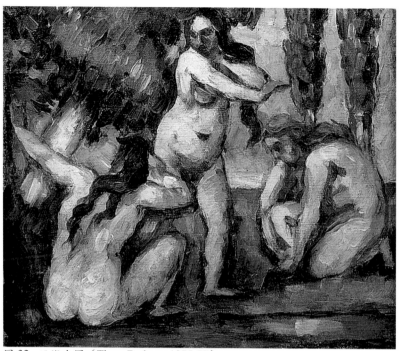

圖 32　三浴女圖（Three Bathers, 1875-77）
　　　　Paul Cézanne（塞尚），油畫，19×21cm
　　　　巴黎奧塞美術館收藏

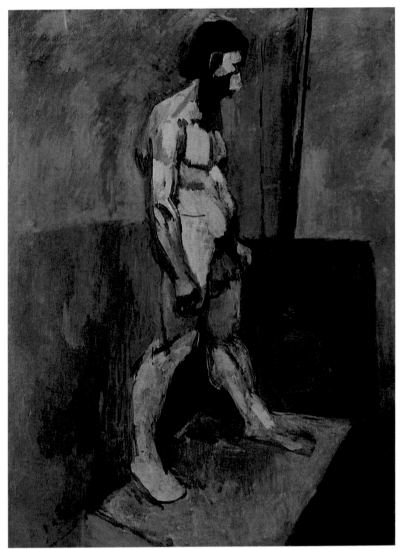

圖 33　男模特兒
　　　Henri Matisse（馬蒂斯），油畫，99.3×72.7cm
　　　紐約現代美術館（The Museum of Modern Art, N.Y）收藏

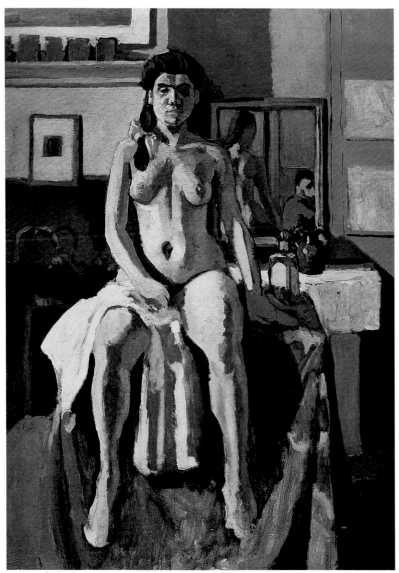

圖 34　卡米利娜
　　　Henri Matisse（馬蒂斯），油畫，81.3×59cm
　　　美國波士頓美術館收藏

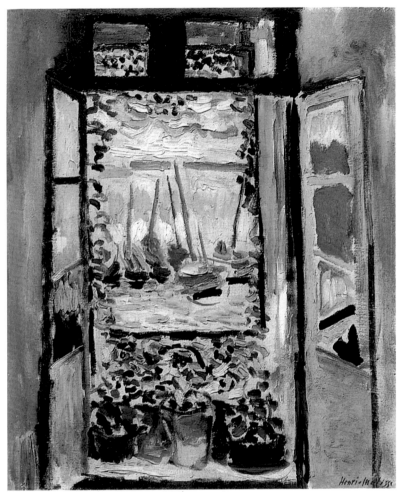

圖 35　敞開的窗（La Fenêtre, 1905）
　　　　Henri Matisse（馬蒂斯），油畫，55.2×46cm
　　　　紐約私人收藏

圖 36　科利爾的風景（1905）
　　　Henri Matisse（馬蒂斯），油畫，59.5×73cm
　　　俄國聖彼得堡冬宮博物館收藏（The Hermitage, St, Petersburg）

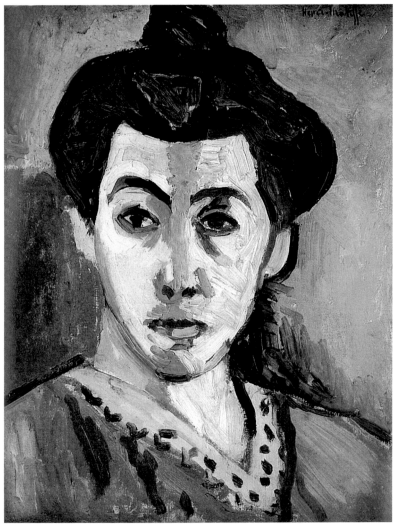

圖 37　馬蒂斯夫人的肖像（Portrait of the Artist's wife, 1905）
　　　 Henri Matisse（馬蒂斯），油畫，40.5×32.5cm
　　　 丹麥哥本哈根美術館收藏

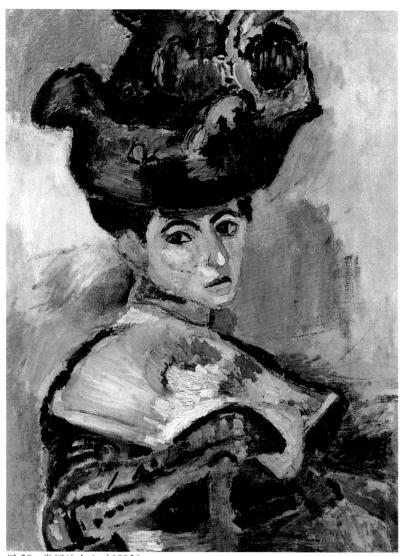

圖 38　戴帽的女人（1905）
　　　　Henri Matisse（馬蒂斯），油畫，80.6×59.7cm
　　　　美國舊金山美術館收藏

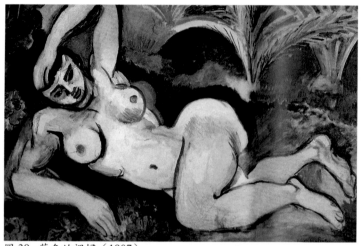

圖 39　藍色的裸婦（1907）
　　　　Henri Matisse（馬蒂斯），油畫，92.1×140.3cm
　　　　美國巴爾的摩美術館收藏

圖 40　紅色的和諧（The Red Room, 1908）
　　　　Henri Matisse（馬蒂斯），油畫，180×220cm
　　　　俄國聖彼得堡冬宮博物館收藏

圖 41　舞蹈（La Danse, 1909-1910）
　　　　Henri Matisse（馬蒂斯），油畫，260×391cm
　　　　俄國聖彼得堡冬宮博物館收藏

圖 42　音樂（La Musique, 1910）
　　　　Henri Matisse（馬蒂斯），油畫，180×220cm
　　　　俄國聖彼得堡冬宮博物館收藏

圖 43 科利爾的法國窗（Porte Fenêtre à Colloure, 1914）
Henri Matisse（馬蒂斯），油畫，180×220cm
俄國聖彼得堡冬宮博物館收藏

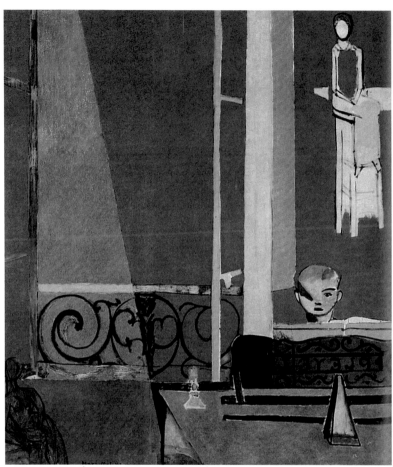

圖 44　鋼琴課（La Lecon De Piano, 1916）
　　　Henri Matisse（馬蒂斯），油畫，245×212cm
　　　美國紐約現代美術館（The Museum of Modern Art, N.Y）收藏

圖 45　浴後的沉思（1920-1921）
　　　 Henri Matisse（馬蒂斯），油畫，73×34cm
　　　 私人收藏

圖 46 莫爾諾（Murnau）的中央市場（1908）
Wassily Kandinsky（康丁斯基），油畫，64.5×50.2cm
瑞士泰森收藏

圖 47　莫爾諾街道上的女人（1908）
　　　　Kandinsky（康丁斯基），油畫，70×95cm
　　　　美國私人收藏

圖 48　冬日山景（1908）
　　　　Kandinsky（康丁斯基），油畫，33×45cm
　　　　美國私人收藏

圖 49　莫爾諾的教堂（1910）
　　　Kandinsky（康丁斯基），油畫，32×44cm
　　　私人收藏

圖 50　第一幅水彩抽象畫（1910）
　　　Kandinsky（康丁斯基），水彩墨水鉛筆，49.6×64.8cm
　　　巴黎國立現代美術館收藏

圖 51　印象第四號（Impression No.4）（1911）
Kandinsky（康丁斯基），油畫，95×107cm
德國慕尼黑市立美術館收藏

圖 52　即興第十九號（Impromptu No.19）（1911）
Kandinsky（康丁斯基），油畫，120×141.5cm
德國慕尼黑市立美術館收藏

圖 53 即興第三十號（砲響）（Impromptu No.30）（1911）
Kandinsky（康丁斯基），油畫，111×111cm
美國芝加哥藝術中心收藏

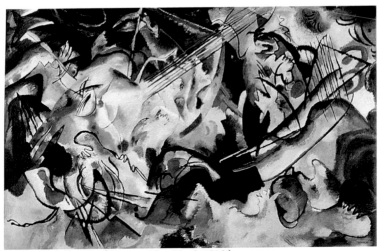

圖 54　構成第六號（Komposition No.6, 1913）
　　　Kandinsky（康丁斯基），油畫，195×300cm
　　　俄國聖彼得堡冬宮博物館收藏

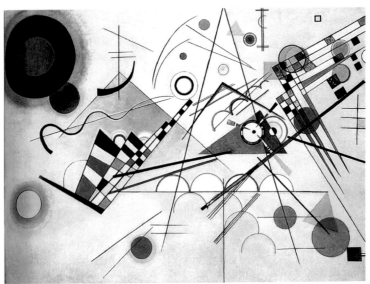

圖 55　構成第八號（Komposition No.8, 1923）
　　　Kandinsky（康丁斯基），油畫，140×201cm
　　　紐約古根漢美術館收藏

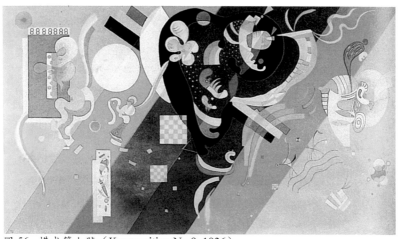

圖 56　構成第九號（Komposition No.9, 1936）
　　　　Kandinsky（康丁斯基），油畫，114×195cm
　　　　巴黎龐畢度藝術中心收藏

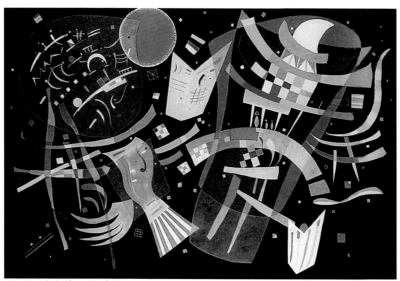

圖 57　構成第十號（Komposition No.10, 1939）
　　　　Kandinsky（康丁斯基），油畫，130×195cm
　　　　德國杜塞道夫美術館收藏

圖 58 連鎖
　　　Kandinsky（康丁斯基），油畫，81×100cm
　　　美國私人收藏

圖 59 紅樹（The Red Tree, 1908）
　　　Mondrian（蒙得里安），油畫，70.2×99cm
　　　荷蘭海牙市立美術館收藏

圖 60　歐里附近的樹林（The Woods near Oele, 1908）
　　　Piet Mondrian（蒙得里安），油畫，128×158cm
　　　荷蘭海牙市立美術館收藏

圖 61　坦堡（Domburg）的教堂（Church in Domburg, 1909）
　　　　Mondrian（蒙得里安），油畫，76×65.5cm
　　　　荷蘭海牙市立美術館收藏

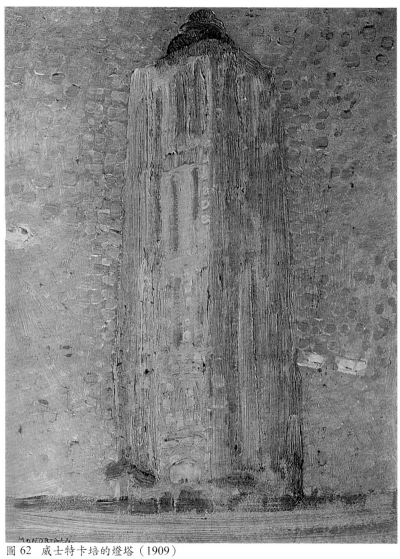

圖 62 威士特卡培的燈塔（1909）
　　　Mondrian（蒙得里安），油畫，39.1×29.5cm
　　　荷蘭海牙市立美術館收藏

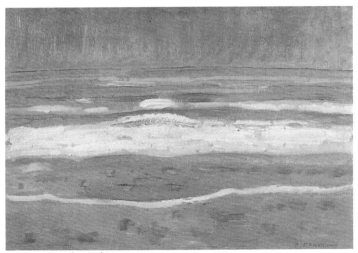

圖 63　海景（1909）
　　　Mondrian（蒙得里安），油畫，34.5×50.5cm
　　　荷蘭海牙市立美術館收藏

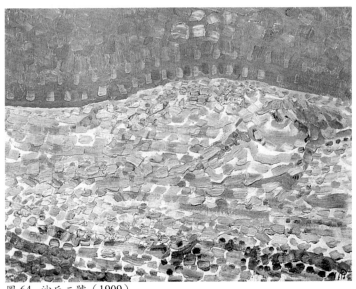

圖 64　沙丘二號（1909）
　　　Mondrian（蒙得里安），油畫，37.8×46.7cm
　　　荷蘭海牙市立美術館收藏

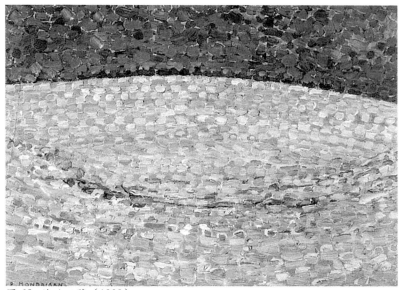

圖 65　沙丘三號（1909）
　　　Mondrian（蒙得里安），油畫，29.5×39cm
　　　荷蘭海牙市立美術館收藏

圖 66 紅磨坊（1911）(Red Mill, 1911)
Mondrian（蒙得里安），油畫，149.5×86cm
荷蘭海牙市立美術館收藏

圖 67　構成（Composition）
Mondrian（蒙得里安），油畫，120.7×74.9cm
紐約古根漢美術館收藏

圖 68　色彩構成 A（1917）
　　　　Mondrian（蒙得里安），油畫，50×44cm
　　　　荷蘭奧特羅（Otterlo），Kröller-Müller 美術館收藏

圖 69　色彩構成 B（1917）
　　　　Mondrian（蒙得里安），油畫，50×44cm
　　　　荷蘭奧特羅（Otterlo），Kröller-Müller 美術館收藏

圖 70　紅、黃、藍構成（1921）
　　　　Mondrian（蒙得里安），油畫，59.5×59.5cm
　　　　荷蘭海牙市立美術館收藏

圖 71　百老匯爵士樂（Broadway Boogie-Woogie, 1942-1943）
　　　　Mondrian（蒙得里安），油畫，127×127cm
　　　　紐約現代美術館收藏

圖 72　浴室的按摩師（Chiropodist at the Bathroom, 1911-12）
　　　Kazimir Malevich（馬勒維奇），樹膠水彩，畫紙，77.7×103cm
　　　荷蘭阿姆斯特丹 Stedelijk　美術館收藏

圖 73　收割（Taking in the Rye, 1912）
Malevich（馬勒維奇），油畫，72×74.5cm
荷蘭阿姆斯特丹 Stedelijk 美術館收藏

圖 74　伐木人（Woodcutter, 1912-1913）
　　　Malevich（馬勒維奇），油畫，94×71.5cm
　　　荷蘭阿姆斯特丹 Stedelijk 美術館收藏

圖 75　磨石器（Knife Grinder, 1912）
　　　　Malevich（馬勒維奇），油畫，79.5×79.5 cm
　　　　美國耶魯大學藝術館（New Haven, Yale University Art Gallery）收藏

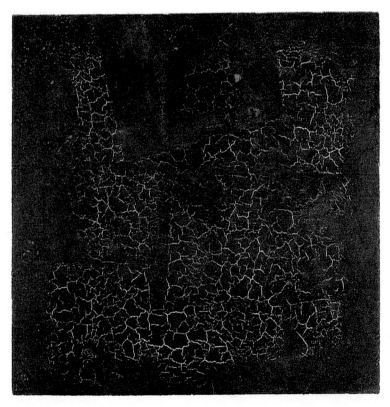

圖 76　黑方塊（Black sguare, 1915）
　　　Malevich（馬勒維奇），油畫，79×79cm
　　　俄國莫斯科 Tretyakov Gallery 美術館收藏

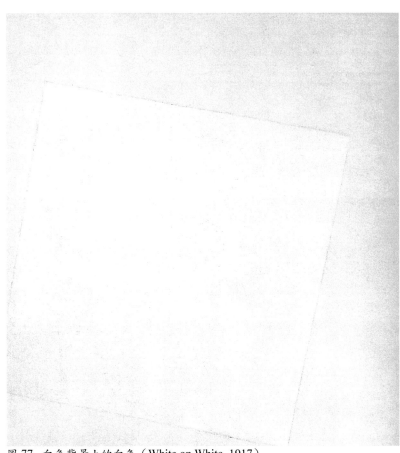

圖 77　白色背景上的白色（White on White, 1917）
Malevich（馬勒維奇），油畫，78.7×78.7cm
紐約現代美術館收藏

圖 78　黑方塊與紅方塊（Black square and Red square, 1920s）
　　　　Malevich（馬勒維奇），油畫，82.7×58.3cm
　　　　Ludwigshaben　威海姆哈克美術館收藏
　　　　（Wilhelm-Hack Museum）

圖 79　黑色十字在紅橢圓上（Black Cross on Red Oval, 1920s）
Malevich（馬勒維奇），油畫，100.5×60cm
荷蘭阿姆斯特丹 Stedelijk 美術館收藏

圖 80　飛機在飛（Aeroplane in flight, 1915）
　　　　Malevich（馬勒維奇），油畫，57.3×48.7cm
　　　　美國紐約現代美術館收藏

究竟現代藝術之趣

　　在現代藝術史著作猶如繁花盛開的花園之中，成典兄撰寫的《西洋現代藝術大師與美學理論》，綻放獨特的色彩與姿態，吸引眾人目光，一再賞讀，令人難忘。

　　首先對於一位非學院出身，又非藝術作者而言，撰寫理論性質的藝術書籍，相對地，必須具備的條件更為嚴格，除了要對現代藝術思潮、流派有著深厚認識以外，又必須能兼述理解畫家創作理論背景，無疑地豐富的賞畫閱歷更是不可或缺。這些諸多必要條件之下，成典兄卻毫不猶豫地勇於探索深奧的藝術美學理論。我想這大概要歸功於對藝術的熱情吧！成典兄旅遊遍及世界各地，參觀過各國美術館、博物館不計其數，愛好藝術，樂在其中，只要屢次與其談及藝術家、畫論美學等相關話題時，滔滔不絕，渾身是勁。

　　的確，對於學習西洋藝術史的人而言，羅成典或許是陌生的名字，不過，若是問及國會資深記者、立法委員或是研究國會之學者、司法界、黨政人士，很少人不知道立法院前副秘書長羅成典先生，他被公認為「國會活字典」，是國內對於立法程序、議事規則、議會制度、立法技術與憲政法制有著專精研究的專家，以及法制專家。

　　本書從現代藝術起源談起，再細分成十個單元，每個單元，以現代藝術大師創立的藝術流派為骨架，後期印象主義、拉斐爾前派、象徵主義、野獸主義、表現主義、立體主義、未來主義、新造形主義、絕對主義、達達主義、超現實主義等等，架構出現代藝術豐富的內容；再以藝術家的美學理論為血肉，從印象派的美學理

論、塞尚、梵谷、高更等人的生涯與藝術觀念，十九世紀的新藝術運動象徵主義的美學，以及各畫派代表人物，如野獸派之馬諦斯、表現主義之康丁斯基、立體派之畢卡索、基里科與形而上理論、馬勒維奇與絕對主義、達達主義的杜象、超現實主義的恩斯特、米羅、達利、馬格利特等人，藝術大師與其美學思想交織成現代藝術的思維，架構完整，條理清晰，且理論與實務兼顧，是了解西洋現代藝術的重要論著。

　　爰此，當成典兄告知擬將本論著出版時，本人深表喜悅，並樂於向讀者推薦，細細品味絕對令人有一窺究竟之趣。

黃光男

2009 年 11 月 9 日

（國立台灣藝術大學校長）

自　序

　　余修習法政學科數十年，服務於立法部門，從事立法與法制工作，亦逾三十年，其間在大學與政府設立之公務人員訓練機構擔任教席，講授課程，亦不離立法或國會制度與議事運作等法學領域。惟余自幼年讀書開始，即偏愛人文學科，此後文史、哲學、音樂、藝術就成為伴我一生的興趣所在，公餘之暇涉獵研讀中、西藝術書籍乃成為余最重要的嗜好之一，數十年來樂此不疲，不稍間斷。

　　余任職立法院，擔任高階文官乃至幕僚長將近四十年，近二十年得有機會率同院內幕僚人員考察參訪歐美等先進國家，觀摩其國會組織與議事運作，參訪期間，順道參觀歐洲與美國等國重要博物館或美術館，諸如法國巴黎羅浮宮，奧塞美術館，龐畢度藝術中心，英國倫敦大英博物館，西班牙馬德里普拉多（Prada）美術館，巴塞隆納畢卡索美術館與米羅美術館，奧地利維也納藝術史博物館，美國紐約大都會博物館，芝加哥藝術館，義大利佛羅倫斯伍菲茲（The Ufiizi）美術館，羅馬梵蒂岡博物館，俄羅斯聖彼得堡冬宮（隱士廬，Hermitage）博物館；捷克美術館，乃至北歐挪威的孟克（munch）美術館等，親炙大師不朽作品，並選購相關出版品與畫冊。其間若干舉世聞名之博物館，如羅浮宮、大英博物館、普拉多美術館、美國大都會博物館等造訪次數多在三次以上。對於西方藝術之欣賞與研讀浸淫越久，越發心嚮往之，興趣盎然。對於西方現代新藝術運動與前衛藝術運動之領袖人物或藝術大師之創作與美學思想之探究，亦覺情有獨鍾，乃不揣翦陋，敢以初生之犢之勇

氣，就多年來研讀藝術史與藝術大師創作歷程之粗略心得作一整理，冀望對於藝術宮牆之外，而有意一窺其堂奧的一般大眾讀者，貢獻一見之愚。對於科班出身的藝術方家而言，本書之撰寫或許自不量力，不值一笑，然而若能引起一般讀者大眾對藝術之興趣，不再視藝術為畏途，把研讀藝術書籍與欣賞藝術作品，作為生活中之重要資糧，從而使藝術走出象牙塔，則本書對讀者或許不無一點激勵作用。

西洋藝術發展源遠流長，自希臘羅馬古風時期起，歷經文藝復興初期與盛期，矯飾主義時期，巴洛克時期，十九世紀初之新古典主義與浪漫主義時期，以迄十九世紀第一個現代藝術運動（印象主義），乃至二十世紀開始在歐洲掀起的各種新藝術或前衛藝術運動。數百年來，傑出之藝術家如過江之鯽，其數何止千百計，即以十九世紀中期以來至第二次世界大戰結束期間，歐洲藝壇百家爭鳴，百花齊放，其出類拔萃之藝術家，亦不計其數，要在其中精挑細選十數人以為論列之代表，實非容易之事。本書嘗試以歷史視野，就十九世紀中期現代藝術發軔萌芽以來，至第二次世界大戰結束（1945 年），藝術史家界定的所謂「現代藝術」時期，大約一百年間少數幾位開紀元（epoch-making）的藝術大師或現代新藝術運動或前衛藝術運動中的幾位領袖人物和傑出的藝術家之生平與創作生涯，及其藝術美學觀念與思想，作一系統的整理介紹，如有疏失與錯誤，自屬作者學植淺薄所致，尚祈海內外方家賢能有以教之。

羅成典

2009 年 12 月　於台北

目　次

第一章

現代藝術之起源

壹、十九世紀初期的兩大繪畫流派

　　十九世紀歐洲藝術在兩大革命中揭幕，此即法國大革命與發軔於英國的產業革命。1789 年的法國大革命不但確立了近代國家的基本原理，也促成了近代人類自我解救的「人權宣言」。大革命後的法蘭西歷經了拿破崙的登台與帝政統治，以及拿破崙下台後的復辟過程，直到十九世紀的後半才確立了法蘭西共和政體，大革命所帶來的近代精神卻永遠留在中產階級的心中。中產階級成為文化的先鋒，他們所懷抱的思想乃是催化革命運動的理性主義（rationalism）與實證主義（positivism），由此而形成百家爭鳴的世代。在藝術方面，則以新古典主義（Neo-Classicism）為起點，浪漫主義（Romanticism），寫實主義（Realism），印象主義（Impressionism）等踵隨其後，各吹各的調，呈現百花齊放，多彩多姿的發展局面。

　　在革命期間及其後拿破崙帝政統治時期，藝術上所風靡的美術樣式乃是新古典主義，新古典主義使十九世紀初葉的時代風尚與中產階級的感情、思想合而為一，而素來憧憬古羅馬盛世的拿破崙帝政，又把它視為權威的象徵，由是而進一步促成新古典主義風潮的鼎盛。新古典主義的領袖大衛（Jacques-Louis David, 1748-1825），曾留學羅馬學畫，他用古羅馬雕刻般嚴格的古典形態與冷峻的畫法，引領十九世紀初期法國藝壇風騷。在大革命動亂期間，大衛曾極度活躍於政壇，到了拿破崙帝政時代，一躍而為拿破崙的首席宮廷畫家。他在 1800 年所作的「雷卡米埃夫人」（Madame Recamier, 1800）（圖 1）已顯出其傑出的新意，肖像畫中美麗的女主人優雅地坐於線條優美的寢座之上，其穿著服飾及髮帶等都深具古希臘的

風味，是一幅不朽的古典精神之作。而後他以 1804 年拿破崙登基
為主題的「拿破崙一世加冕大典」（Coronation, 1805-1807）（圖 2），
以其卓越的寫實能力，把英雄的雄姿與宏偉壯麗登基大典的歷史場
景，栩栩如生的呈現於畫面之上，成為新古典主義的紀念碑之作。
拿破崙於 1815 年下台後，大衛亦亡命比利時，從此一去不返。

　　大衛的追隨者甚多，其著名者有吉洛德（Girodet de Roucy,
1767-1824），傑拉爾（François Gérard, 1770-1837），格羅（Antoine Gros,
1771-1835），及安格爾（Jean-Auguste Dominique Ingres, 1780-1867）。
其中格羅實為大衛最忠實的弟子，也是拿破崙征戰時的隨軍畫家，
深得拿破崙的鍾愛，其繪畫內容已成為下一個時代的先驅。至於新
古典主義繪畫形式美的完成者則為安格爾。安格爾長期居住義大
利，醉心於文藝復興時期畫家拉斐爾（Raphael, 1475-1512）的作品，
他是一個稀世的素描畫家。他於浪漫主義抬頭時期歸國，頓時成為
新古典主義的新盟主。從初期的「里維葉夫人像」（madame Marie-
Francoise Riviere, 1805）到「大土耳其宮女」（圖 3），與「泉」（圖 4），
已完成了理想形態之美。晚年的「土耳其浴」（圖 5）則在阿拉伯式
花紋中呈現了線條造形之美及豐滿裸婦的感官之美，其裸婦造形所
呈現的美女胴體，已經達到聖潔化形式完美的境界，堪稱拉斐爾以
來最完美的表現。

　　大革命時期崛起的浪漫主義，在當時並不得勢，浪漫主義從新
古典主義的土壤中逐漸成長，其養份則是取自十七世紀威尼斯畫派
與盛期巴洛克的法蘭德斯畫家盧本斯（Rubens）的藝術。最初點燃
浪漫主義烽火的是傑里珂（Theodore Géricault, 1791-1824），他 1819
年的「梅杜莎之筏」。（The Raft of the Medusa, 1819）（圖 6），取材
於實際的海難事件，傑里珂將在海裡漂浮的木筏上所擺開的屍體，
以戲劇性的手法表現於米開蘭基羅式（Michelangelo）的大構圖中，

其畫面極具震撼性與現實感，屍體所呈現的激烈的明暗對比，對於學院式而僵化的新古典主義造成正面的挑戰。這位揭櫫浪漫主義大旗的傑出畫家，英年早逝，只活了 33 歲。傑里珂之後，浪漫主義的旗幟由德拉克洛瓦（Eugéne Delacroix, 1798-1863）接手。在傑里珂去世那年，德拉克洛瓦拉於沙龍展出，以希臘獨立戰爭為主題的「開斯島的屠殺」（The Massacre at Chios, 1824）（圖 8）畫作，曾被嚴厲指責為「繪畫的殘殺」。他與新古典主義者極端對立，並不惜與藝術學院的短視偏見展開激戰。他以色彩表現奔放澎湃的熱情，及以交響樂般的雄壯畫面，展現解放的個性。浪漫主義並無一定的規範，但強調獨特性，具有繁複的特色，它雖不像古典主義者那樣形成龐大的畫派，但其共同性在於色彩的豐富變化，與強烈個性感情的流露，造成畫面的動態張力，後人對德拉克洛瓦遂給予「色彩魔術師」之尊稱。

德拉克洛瓦本身喜歡文學，愛讀但丁、莎士比亞、哥德、拜倫、史考特等人作品，其繪畫常帶有濃濃詩意，這對浪漫主義的形式非常重要。他取材英國浪漫派詩人拜倫（George Gordon, Lord Byron, 1788-1824）的詩劇所作的「薩達那帕之死」（The Death of Sardanapole）（圖 7）畫作，深具異國情調，被認為是浪漫主義的紀念碑之作，不愧為十九世紀最偉大的畫家之一。在德拉克洛瓦開拓出來的繪畫新領域中，有古代神話及中世紀的故事，也有文學與詩之主題，更有在近東地方旅行描寫當地風土人情的東方異國趣味，浪漫主義到他為止，已無扛鼎之作。十九世紀前半的法國藝壇最後只剩下安格爾與德拉克洛瓦的對立，其後繼者，值得一提者只有折衷於新古典主義與浪漫主義之間的夏塞里奧（T. Chassériau）一人而已[1]。

[1] 參考呂清夫譯《西洋美術全集》（Art of the Western），第 122-123 頁，（十九世紀美術），台北，光復書局出版，民國 64 年。

貳、印象主義的前奏

一、巴比松畫派揭開序幕

　　1830 年到 1850 年間，無論新古典主義或浪漫主義，都顯示出某種變質，開始產生一種折衷的藝術風格。1848 年 2 月革命後，法國已形成中產階級操控的社會，在藝術界則展開以實證主義（positivism）為美學基礎的寫實主義（Realism），其間有一群畫家極力想擺脫古典主義與浪漫主義的對抗，企圖找出一條新的發展途徑。他們相約到巴黎郊外楓丹白露（Fontainebleau）森林邊緣一個寧靜而幽美的小村莊巴比松（Barbizon）與自然悄悄的對話，在此形成一個非正式的畫家聚落。這是法國第一批直接面對自然寫生，而非在畫室中創作風景的畫家。本來風景優美的鄉村，對於浪漫主義者而言，就有如一面可以投射自己情緒與感情的鏡子。在這個階段中，自然風景的描繪沒有必要像過去古典主義風景畫與歷史風景畫那樣採用知性的結構，同時也不必是其他主題的附屬品。風景本身與靜物一樣，可以獨立成為繪畫主題，它不需敘述什麼內容，就可以成為表現的目的。本來與自然接觸的是個人，其與自然對話也是孤獨的喜悅，這樣的繪畫自然就產生了種種個性化的風格。

　　十九世紀下半葉到巴比松鄉村作畫的這些畫家，隨後形成所謂的巴比松畫派（Barbizon School），其實他們並沒有集體的風格，如說有共同點，應該只是對於自然之愛的滿足及與自然交感時產生的個別抒情性而已。他們因為直接在戶外光線和氣氛之下作畫，所以也被稱為「戶外畫家」（pleinairistes）。1830 年代以後造訪楓丹白

露的畫家很多，其中居住於巴比松村莊的畫家，為首者為盧梭（Theodore Rousseau, 1812-1867），其他還有狄亞茲（Narcisce Virgile Diaz, 1807-1865），特洛湧（Constant Troyon, 1810-1865），杜比尼（François Daubigny, 1817-1878），杜普列（Jules Dupré, 1811-1889），查克（Charles-Emile Jacque, 1813-1894），米勒（J.F. Millet, 1814-1875），及柯洛（J.B.C, Corot, 1796-1875）等最為人熟知。他們一致反對古典主義，其創作靈感部分來自風景畫發展較早的英國畫家，尤其是康斯塔伯（Constable）與波寧頓（Bonington）。他們著重於農村生活和景色，以實地寫生方式，精確而不加藻飾地呈現出來，其現場作畫的方法，使他們成為印象主義（Impressionism）的先驅，惟印象主義者的作品都在畫室完成，他們對自然與感情的讚頌，可視為一種浪漫的反動，反映出厭惡都市生活之單調，以及發展中的城市居住者對大自然的嚮往。巴比松畫派的創作態度則是他們對田園風光特色的忠實描繪，盧梭被自然的神秘力量所吸引，以細微的觀察，犀利的眼光捕捉自然的變化，杜比尼則以簡明的描寫表現客觀的自然。在巴比松畫派中，只有杜比尼完全把畫架搬到戶外工作，開拓了外光派（en plein air）和印象主義的歷史新頁。

米勒出生於法國北部的一個荒村，他從辛苦的農民生活中發現人類真實的姿態，他在風景中加入勞動者，他喜歡描寫貧困的農民生活。他於 1849 年搬到巴比松後，對貧困農民生活的深刻認識與瞭解，遂以虔誠悲憫的心情畫下一系列歌誦大地耕耘者農民的工作情狀。例如 1850 年完成的「播種者」（The Sower, 1850-51）（圖 9），1857 年的「拾穗」（The Gleaners, 1857）（圖 10）。1859 年的「晚禱」（The Angelus, 1857-1859）（圖 11）等作品，自然流露出對農民的同情與對資產階級社會表達深層抗議之情。其中「拾穗」畫面前景中的三位農婦，彎腰拾穗的反復動作，給畫面帶來律動性，並與遠

景的乾草堆與搬運車相互呼應，給人一種一望無垠的感覺，視野遼闊，構圖簡潔精巧，以金黃色為主調更顯得穩重而詩意盎然，觀之令人心折。另外，柯洛的風景畫則比較不注重寫實而關切光影的變化，他雖列為巴比松畫派，但與其他純從戶外風景寫生的畫家各有不同，其實他的畫是從古典主義的風景畫出發。1825 年到 1828 年柯洛初次到義大利旅行，接觸到義大利的歷史與風光，歸來後於 1830 年繪製的「夏特大教堂」（La Cathédrale de Chartres, 1830）（圖 12），他的繪畫才華已達到頂點。1840 年第三次義大利旅行後，他便離開楓丹白露森林，1860 年之後，柯洛也有幾幅傑出的人物肖像作品傳世，例如被拿來與達文西「蒙娜麗莎」作比較的「真珠夫人」（La Famme a La perle, 1868-70）（圖 13）以及 1874 年的「藍衣女」。柯洛在人物畫中出現的婦女，其單純化的形態與結構，率直與厚重的表現，不但富於古典性，也是新時代的先驅。

二、庫爾貝與馬內作先鋒

在印象主義誕生的前夕，有一位開路先鋒的人物，就是庫爾貝（Gustave Courbet, 1819-1877），這一位從法國東部一個荒村奧爾南（Orans）來到巴黎的無師自通畫家，在 1855 年的巴黎世界博覽會中被拒參展，卻以「寫實主義」為名舉辦個展。他當時提出明確的藝術主張，並向新古典主義與浪漫主義挑戰，他在個展中說明「以自己的觀點來表達當代的風格、觀念及展望」，並依照對自己視覺的確信來描寫現實，構築畫面。他 1850 年的「奧爾南的葬禮」（Burial at Orans, 1850）（圖 14）與 1851 年的「石匠」（Stone Breakers）等作品，把畫家所見的現實景象忠實畫下，具有新鮮的現實感。庫爾貝的藝術態度明確的在擺脫傳統，把繪畫世界侷限於視覺世界，又

排斥一切文學的主題。1855 年庫爾貝明白表示反對浪漫主義強調的情感表現，主張藝術工作者應該在居住與工作地方作畫，而非畫室。他這個主張當時被視為革命者，其作品也被視為粗俗醜陋，缺乏高尚精神，也因此庫爾貝被稱為醜陋派的領導者（Leader of the School of the ugly），然而庫爾貝的主張與藝術態度，卻決定了近代繪畫的發展方向，也開拓了走向純視覺世界的印象主義大道[2]。

　　1874 年在巴黎舉行的「畫家、雕刻家、版畫家匿名協會的展覽會」，即第一次所謂的印象主義畫家聯展，在此之前十年的 1863 年，馬內（Edouvard Manet, 1832-1883）發表了「草地上的午餐」（Déjeuner sur L'herbe, 1863）（圖 15），畫中描繪一位裸女與兩位衣冠楚楚的男士席地並坐在野外草地上進午餐。這幅畫引起衛道者的憤怒與驚訝，認為此畫違反所謂的善良風俗，而予以非難。惟對馬內（Manet）而言，繪畫主題之受非議，其實只是藉口，真正的問題在馬內看來，是他的表現方式忽略了傳統的立體感，而採用平坦表現。這一件作品與他兩年後（1865）發表的「奧林匹亞」（Olympia, 1865）（圖 16）的裸體表現，在題材的處理與空間視覺的營造上都強烈地偏離傳統的規範，他的反叛精神使他成為藝術叛徒。這兩件作品也使馬內成為風靡一時的革命導師，肯定他在印象主義的先鋒地位，雖然他拒絕參加 1874 年春天的第一次印象主義的聯展。馬內這兩幅作品所表現的新鮮感與色彩明快的調子，一時深受年輕一輩激進畫家的支持，其中包括莫內（Claude Monet, 1840-1926），畢莎羅（Camille Pissarro, 1830-1903），德加（Edgar Degas, 1834-1917），雷諾瓦（Pierre Auguste Renoir, 1841-1919），塞尚（Paul Cézanne, 1839-1906），席斯萊（Alfred Sisley, 1839-1899），

2　參閱 Jacques Maquet《Aesthetic Experience》（美感經驗），武珊珊、王慧姬等譯，中譯本第 70 頁。

巴吉爾（Frédéric Brazile, 1839-1899）及小說家左拉（Emile Zola, 1840-1902）等，他們經常在格波瓦咖啡屋（Café Querbois）聚會，連批評家也加入。

　　1874 年第一屆所謂印象主義美展時，莫內展出的「印象，日出」（Impression, Sun-rise）（圖 17）一幅作品，也因批評家的嘲諷，而意外獲得「印象主義」（或印象派）之名，從 1874 年第一屆到 1886 年第八屆為止，馬內從未參加展出，但他卻為印象主義繪畫完成了決定性與革命性的指導任務。

參、印象主義的創作方法與美學基礎

一、印象主義的創作方法

　　印象派畫家的創作，除了重視形式的創造，也注重題材，但他們在題材上的革命，並不在於從神話和文學走向街頭和賽馬場，而在於他們從粗俗的生活場面中看到了純形式的美，就是光和顏色。感覺的真實是印象主義的基本原則，藝術家只有到現實生活中去感受視覺的真實，才能體會形式並不是一種抽象的存在。1872 年到 1882 年之間，印象主義者共同的觀點是對待藝術和生活的態度，他們曾一度持有相同的，新的，基本上「現代的」觀察自然和理解自然的方式，並從中獲得了激情和巨大的歡樂。他們發現一個畫家為了尋找題材，根本不必鑽進歷史神話或文學的故紙堆裡，也不必在美麗迷人的東方故事或神秘的北歐傳統中去苦苦搜尋，更不必翻動歷史去描繪勇猛的武士，奔馳的馬車和身穿盔甲的騎士。只要讓畫家走上街頭，走進火車站，走進郊外的花園，走進賽馬場，走入

餐廳酒吧等，他們將會看到無數的美景，俯拾皆是的入畫主題。這種論調在今天聽起來也許陳腐而無新意，在當時（1870年代）簡直是譫言妄語，甚至褻瀆繪畫的神聖性[3]。

印象主義畫家之間多少有一個共同的目的或相同的啟示，就是要研究一種方法來表達他們日常所接觸到的平凡事物的美，例如紳士的大禮帽和四輪馬車，火車站熙來攘往的旅客和成堆的行李，鐵橋下冒著蒸汽駛過的拖輪，河邊的築堤，濃煙滾滾的工廠煙囪。這些景像在十九世紀中葉的美術家看來都是粗俗不堪的事物，印象派畫家卻開始意識到這些平凡景物的美。他們聯合在一起，研究一種方式來表現這種新的感覺。從1872年到1876年之間，他們創立了自己的原則和技法。要表現現實，一個畫家所要做的就是準確地記錄他的現實感受，畫家拿起畫筆，走出戶外，去畫他們所看到的自然，畫下他的視覺感受，他將發現陰影既不是黑色，也不是灰色，而是充滿豐富多彩的顏色。

讓畫家忠實於他的感覺，這一個原則自然而然導致了印象主義技法的產生，根據自然法則，運用純顏色的小點，和短小的筆觸，分割色塊，以對比的方式配置運用輔色，徹底否定了混合的色彩，否定了沒有顏色的陰影和人為的光線設置。從理論上講，印象主義的技法只不過是記錄視覺感受的一種方式，因此印象主義的學說可以概括為「感覺的真實」是畫家唯一適當的研究課題[4]。在印象派畫家中，除莫內始終不渝地堅持印象主義的理論與實踐外，到了1882年時所有大師們都開始走上各自獨立發展的道路，所有畫家都自成一體，而印象主義這個名詞也被輕率而廣泛使用，成為當時

[3]　參閱克萊夫貝爾（Clive Bell, 1881-1966）「論法國印象派」，收錄於佟景韓、易英主編《造型藝術美學》，第69-70頁，台北，洪葉文化事業有限公司印行，1995年2月。

[4]　同前書，第70-71頁。

非常流行也非常含混的名詞。雖然印象主義畫家只是畫出他們眼中的世界，卻是第一個衝破文藝復興傳統的束縛，成為歐洲第一個重大的現代藝術運動。他們擺脫前人對自然界事物所呈現色彩的僵化概念，他們嘗試將光分解為組成部分的原色光，並嘗試描寫各種原色光出現在不同表面上瞬間混合的效果，將不連貫的色彩筆觸，一筆一筆的排列起來，讓視覺來完成色彩的融合。總體而言，印象主義繪畫作品的特徵，是使用高調子的明亮色彩。

二、印象主義的美學基礎

印象主義在繪畫表現上，最大的創造是他們首先在色彩的運用上打破傳統的「固有色」觀念。在過去，畫家畫風景常常是按照腦中早已形成的觀念去畫，人們既定的觀念是樹葉是綠的，水是藍的，天空是藍或白的，陰影是黑的，太陽是紅的，……，而沒有真正用眼睛去觀察現實景物的色彩關係。事實上，色彩是由光的變化（包括各種物象互相間的反射）而決定的。現實主義既然要求真實地反映現實，則印象主義忠於自己視覺的真實感受，排除先驗的成見，應該說是朝向寫實主義（Realism）發展的。他們的前輩巴比松畫家柯洛和杜比尼等已經在這方面有所體會，早在十九世紀中葉，浪漫主義大師德拉克洛瓦在他旅行摩洛哥的日記中就記著：「一個黃皮膚的男孩，臉上的陰影帶綠色」，顯然德拉克洛瓦已注意到陰影不是黑的，而是與鄰近的受光部分成為相反的「補色」（Complementary Colors）。同樣的，在夕陽返照之下，河水可能是粉紅色的，天空可能是橘紅的，山坡地也可能是醬紅的，整個大地可能籠罩在一片紅光裡。由於陽光的反射，樹葉可能是金黃的，陰影不是黑的。因為藍天的返照，樹葉變成透明的藍色，遠景的樹也

不會是綠，因為空氣的密度而變成很純的天藍。印象主義畫家只對物體在光與色影響下的不同反映感興趣，他們描繪的主要對象不是物體本身，而是以物體為媒介去捕捉在物體上所反映的強烈的光色變化。因此，光與色的變化成為印象派繪畫的主題。

　　莫內在巴比松畫派戶外作畫的影響下，開始注意天空，大氣和人物在大自然的光照下產生的複雜變化色彩。河水在不同時段的光照下，會反映閃爍的不同色彩。以他 1872 年所作的「印象，日出」的畫為例，這是莫內描繪勒哈維（Le Havre）港口的一個多霧早晨的景象，海水在晨曦籠罩下呈現出橙黃色或淡紫色，而不是傳統觀念的藍色，天空的微紅被各種色塊所渲染，也不是藍色或灰白色。觀察光的變幻可以激發印象主義畫家的藝術熱情，從變化詭譎的光線中捕捉色彩的魅力。

　　印象主義畫家常用分成碎塊（或碎點，細小筆觸）的色彩去表現物象，一方面是為了傳達出自然景象的「動感」，另一方面也為了提高色彩的純度（彩度）和畫面的亮度，把未經調和的色點並置在一起，而產生各種豐富的色彩效果。這樣既保持了色彩本來的純度，又提高了色彩的亮度，如果先將顏料混合調勻，會降低色彩的亮度。因此印象派的畫靠近看時，常覺雜亂模糊，但保持一定距離從整體去看時，則越看越感到它的生動，豐富和逼真。所以從藝術的匠心來看，印象主義的畫似粗實細[5]。

　　印象主義對於自然的寫實，是依照感覺的印象，訴諸畫家的視覺，將自然對象描繪於畫面上，映入視覺的自然乃是被搖幌不定的光線所包圍的世界，視覺世界的追求最後集中於光的表現上。莫內年輕時與布丹（Eugéne Boudin, 1824-1878）一起在戶外作畫，布丹

[5]　參閱《世界名畫欣賞全集》第四冊，第 70 頁，台北，華嚴出版社，民 88 年。

在筆記中表示，在戶外直接描繪可以捕捉到閃爍不定的色彩和光線效果。他也發現在實地直接描繪的作品都帶一種生動的力量，是在畫室中作畫所不能達到的。布丹把這個觀念灌輸給年輕的莫內，使莫內一生受用不盡。莫內也因此發現外界物體的色彩因光的變化而變化。物體本身並無固有的色彩，陰影部分不過是光量較少的部分。直接從觀察自然得到的啟示是：過去的表現技巧已不敷運用，正確的表現物體形態，暗示量感的輪廓線實無必要，遠近、量感，端賴色調的漸濃漸淡來表現，顏料在調色板上的混合，使色彩陷於不純，不適於光的表現，故得借助光學研究的成果，由是產生了印象主義的「色調分割」，「視覺混合」的技術。依據這些觀察與技巧，印象主義為表現水面或原野平原等本質上飄忽不定的對象，遂有許多作品在表現一年中不同季節，甚至一日內不同時間的同一對象，而產生一個風景在不同時刻的變化[6]。

　　1860 年代是印象主義成形的年代，拜 1850 年代以後歐洲科技發達之賜，許多歐洲人開始對科學普遍產生興趣，並開始追求科學的真理，對於印象主義美學最重要基礎的光學研究，尤其是色彩的本質與光的結構關係已有了令人注目的成果。法國化學家謝弗勒（Engéne Chevreul）早已於 1839 年出版了「色彩調和與對比的原理其應用在藝術上的方法」（The principles of Harmony and Contrast of Colors, and their Applications to the Art）。他觀察到色彩對鄰近色彩的影響，而形成色環（Color Circle），任何單純的顏色都被其補色的光暈所環繞著。謝弗勒也實驗色彩混合的效果，謝弗勒的彩色學受到印象主義畫家的重視，他們進一步對色感作了分類，得到的結論是，不能用混合方法得到的三種顏色，稱為原色（Primary

[6]　《西洋美術全集第三冊》，第 125 頁。

Color），即紅、黃、藍（三原色），由其中兩種原色混合而獲得的
顏色，稱為二級色（Secondary Color），即綠、橙、紫。例如紅與
藍混合得到紫色；紅與黃混合得到橙色；黃與藍混合得到綠色。這
樣每一種顏色在色環中的同一直徑上的相反色，即是它的補色
（Complementary Color），例如綠為紅的補色，橙為藍的補色；紫
為黃的補色。他們嘗試以補色來描繪陰影，同時以不同的色彩並置
於畫布上，使觀者在遠看時作視覺的混合，而產生更燦爛的色彩。
秀拉（Seurat）與席涅克（Signac）的點描法（pointicism）或分光
法（Divisionism）的技巧都是基於色彩學所做的科學分析的結果。
事實上，在印象主義流行時期，大多數的印象主義畫家均曾研究過
色彩學。相關科學知識散佈（diffusion）的時期，使印象主義繪畫
帶有科學的特性，秀拉和席涅克將此技巧發揮到了極致。秀拉的「星
期日午後的大碗島」（Un Dimanche Après-midi à L'iLE De La
Grande-Jatte,1884）畫作，其畫面即運用細膩與嚴格計算的色彩分
割。以此技法使畫面上排滿一定大小的圓點，由此發展出「點描畫
法」（Pointicism）。這種科學理性的技法，對於排斥經由理性捕捉
自然對象，及對於「不畫眼睛所不能看到的任何事物」的印象主義
畫家而言，已形成內部的矛盾。

　　秀拉這種嚴格的理性樣式，也影響了好友席涅克與畢莎羅，因
此批評家費內翁 Fèlix Fènèon（1861-1944）把這個新技法稱為「新
印象主義」（Neo-Impressionism）。藝術評論家拉福格（ Jules
Laforgue）在 1883 年討論在柏林舉行的一個小型印象主義畫展時，
提出批評說：「印象主義畫家的眼最先進銳利，能把握到最複雜的
細微調子。根據赫姆荷茲（Helmholtz）的色彩視覺理論表示，自
然的眼忘掉實體的幻覺和傳統的線條，只根據三稜鏡的反照來作反
應。印象主義畫家揚棄了學院派所信奉三個至高無上的理論——線

條，透視和畫室光線。……」拉福格的評論特別強調「印象主義者為了把握瞬間即逝的光線，因此必須快速描繪，即使畫家用 15 分鐘來畫眼前的景象，其作品仍然無法與變幻無常的自然相比。因此印象主義畫家的作品，只是在某一時刻內記錄下自然的某一種感覺而已[7]。」

　　印象主義畫派自 1874 年舉行第一屆無名畫家協會（即印象派）畫展開始，到 1886 年最後一次畫展為止。由於後期的印象主義畫家漸漸揚棄當初所強調的印象主義觀念，故到 1886 年以後，印象主義畫派似已銷聲匿跡，起而代之的，是一些想突破印象派只重視表現世界外貌的技法，而思另闢蹊徑，改變路線的後起畫家。其中以塞尚（Paul Cézanne），梵谷（Von Gogh）和高更（Paul Gauguin）三人為代表人物。但他們並沒有形成團體的組織，也沒有發起任何運動。而所謂「後期印象主義」（Post-Impressionism）這個名稱，乃是英國藝術評論家弗利（Roger Fry, 1866-1934）於 1910 年所創的。為了與前期的印象主義畫家有所區隔之故，才創造這個名詞。塞尚、梵谷和高更三人的影響一直延續到二十世紀之初，可以說是二十世紀各種新藝術運動的開山祖師，沒有他們就沒有馬蒂斯與野獸派，沒有畢卡索與立體主義，沒有德國的表現主義以及原始主義等畫風。

[7]　參閱張心龍著《印象派之旅》，第 66 頁，台北，雄獅圖書公司出版，民 88 年 1 月。

第二章

後期印象主義的美學論述

壹、塞尚的藝術生涯與繪畫觀念

　　塞尚（Paul Cézanne, 1839-1906）出生於法國南部艾克斯普羅
旺斯（Aix-en-provence），父親（Louis-Auguste Cézanne）原經營帽
子進口，母親 Anne Elisabeth-Honorine Aubert，塞尚出生時（1839）
其父母親尚未正式結婚，直到塞尚五歲時（1844）父母親才在
Aix-en-provence 結婚。塞尚為長子，下有兩個妹妹，大妹 Marie
Cézanne，小塞尚九歲，小妹 Rose Cé-zanne，小塞尚十五歲。老塞
尚經商致富後於 1859 年開辦銀行，很快就成為艾克斯地方首富，
他生性保守，強迫塞尚學法律，因而強烈反對塞尚當畫家。1852
年塞尚在艾克斯的波旁學院（College Bourbon）讀書時與左拉
（Emile Zola）同學，此後更成為莫逆之交。左拉在十九世紀中期
以後成為法國著名的小說家，活躍於巴黎知識界與藝術界，對當時
流行的印象主義繪畫極為熟悉，也非常支持。學生時代的塞尚喜歡
古典文學，並嘗試寫詩，而沒有顯露藝術方面的才情（Artistic
Gifts），但在數學，希臘文與歷史方面表現甚佳，在校期間曾獲得
許多獎賞。塞尚與左拉在艾克斯渡過青少年，直到 1858 年左拉隨
母親搬到巴黎為止。但彼此間仍有許多書信往來，年少時塞尚並未
受到藝術家的訓練，他一再從藝術學校被刷下來，隨後在艾克斯參
加一些素描課程（attending several sketching Courses in Aix-en-
provence）。1861 年來到巴黎後，常在午後參觀羅浮宮臨摹古代大
師的作品，主要是十七世紀的盧本斯（Rubens）作品，對於十九世
紀初期的浪漫主義大師德拉克洛瓦（Eugéne Delacroix）尤為崇拜。

　　1859 年老塞尚搬到離艾克斯兩公里之遙的布芬（Bouffen）居住，塞尚一生中大部分時間也就在此渡過，也在此創作他早期的作品[1]。1861 年塞尚來到巴黎，翌年即結識畢莎羅（Pissarro），雷諾瓦（Renoir），席斯萊（Sisley），莫內（Monet）等印象主義畫家。畢莎羅對塞尚可謂亦師亦友，1872 年塞尚告別普羅旺斯，搬到奧維爾（Auvers）居住，與畢莎羅一起作畫，畢莎羅教他到自然中去畫畫，仔細觀察自然，從自然的物體入手，必要時再繼之以觀念和理論。起初，塞尚臨摹他的作品，在明亮的自然中對光線進行觀察，對色彩作詮釋，於是逐漸從鬱暗的印象中解放出來。塞尚之前的造形藝術，包括印象主義在內，基本上是模仿自然或再現自然的藝術。當時衡量藝術作品的高低，主要取決於再現自然（Representation of nature）的逼真程度（fidelity）。塞尚的出現，打破了這個美術基礎。他認為畫面要追求「藝術的真實」，而不以再現自然的面貌為能事。塞尚主張畫家應該根據面對自然的直接感受，經過重新安排，在畫面上創作第二個自然。在他看來，繪畫只是形式、色彩、節奏、空間在畫面上的組合構成。畫家把個人的主觀意念在畫面上體現出來，才可達到「我心靈的作品」[2]。這些論調從根本上動搖了長久以來公認的美學金科玉律，因此西方藝術史學者遂以塞尚為分水嶺，有所謂「塞尚以前」和「塞尚以後」的說法。塞尚之被尊為「現代繪畫之父」，即由此而來。

　　塞尚的藝術一直影響西方近百年來的現代美術發展，對布拉克（George Braque, 1882-1963），畢卡索（Pablo Picasso, 1881-1973），格里斯（Jean Gris, 1887-1927），以至蒙得里安（Piet Mondrian,

[1] 關於塞尚的生平，學畫經過及與印象派畫家結識並受教於畢莎羅後之創作心路歷程，參閱「Cezaune」, life and Work 一書，Konemann 出版，1999 年。

[2] 參閱《世界名畫欣賞全集》第四冊，第 88 頁，台北，華嚴出版社出版。

1872-1944）等藝術家的影響甚大。印象主義繪畫，主要注重物體在光影下的瞬間印象，注重物體在光線中的變化，忽視物體明確的輪廓，甚至否認了物體的固有色。當印象主義畫家沉醉在光與色的操弄時，卻模糊了物體的造形，畫面的構圖與結構。塞尚不滿意這種繪畫觀念，他認為繪畫應回到可接觸可觀察的自然現象層面上，以探求嶄新的造形結構法則。塞尚認為繪畫基本上是固定性的平面，在既有的物理條件下，畫布上僅能表現單一視點下的自然景物。傳統的繪畫是經由透視法，解剖學及明暗法等來經營三度空間的立體錯覺。當然塞尚在強調繪畫的平面性時，也同樣必須面對將存在於三度空間景物，放在二度空間畫面的問題。只是他並不全然靠營造錯覺的手法。而是以全方位的觀察自然，不侷限於單一的視點，而致力於多重視點的綜合。他所重視的是畫面整體結構的效果，無論是人物、靜物或風景的題材，逐漸略出細節的描寫，而著重大而化之的色面與色面的整體關係，產生一種貫穿畫面空間的韻律感。到了晚年，塞尚畫面上的景物漸被層層的色面所分解，而產生環環相扣的緊密組織結構[3]。

　　在印象主義全面發展中，只有塞尚不像秀拉（George Seurat）那樣深受科學的薰染。塞尚長久以來有農夫的樸實氣息（Naivety），他對自然採取分析的態度，對藝術的實驗與技巧，基本上都合乎科學的，分析自然是他全部技巧處理的關鍵字眼（Key-Word）[4]。十九世紀英國風景畫大師康斯塔伯（John Constable, 1776-1837）的藝

[3]　參閱潘襎編著者《塞尚書簡全集》，第 18 頁，台北，藝術家出版社，2007 年 8 月初版。

[4]　參閱 Sir Herbert Read（里德爵士）著《The philosophy of modern Art》，孫旗譯《現代藝術哲學》中譯本，第 78 頁，台北，東大圖書公司印行，1989 年。

術，在當時來說，是一種革命性的藝術，他主張進入大自然本身，忘卻自己曾經看過的風景，而從大自然本身覓得精粹。當藝術家仔細觀察大自然後，發現了過去未曾入畫的自然本質，因而形成一種原創性的風格。他是直接從大自然著手，將所見入畫，而不希望有任何先入為主的想法影響他怎樣去畫，如何去構圖。康斯塔伯的作畫方法既科學又不失去感覺，他試著尋求一種圖像式的語言，儘可能接近自己雙眼所接收到的意象（image），這種極端拘泥於對大自然觀察的精確性，可以從他的作品中看出端倪。他的筆觸直接而自然，彷彿不經意畫出來的。這種直接接觸自然的情感和寫實，充滿活力的質感。康斯塔伯自己曾說過：「繪畫對我而言，就是去感受」[5]。康斯塔伯與自然接觸的繪畫態度，亦是塞尚所積極主張，也是畢莎羅教塞尚作畫的方法。

印象主義畫家透過科學的研究（光學與色彩學），將客觀世界的真實與藝術連結起來，而試圖建立真實的藝術哲學（philosophy of reality）。但他們所研究的是具體的自然現象，而非絕對的意象。從事這種研究與實驗的偉大藝術家，例如米勒（Camile Millet），庫爾貝（Courbet），馬內（Manet），畢莎羅（Pissarro），雷諾瓦（Renoir），羅丹（Rodin），惠斯勒（Whistler），秀拉（Seurat），梵谷（Van Gogh）等人，不斷努力的結果，將真實與藝術連結起來。然而，塞尚對前期印象主義畫家所採用的對光與色彩的分析方法，卻不表認同。他認為自然界物體的光震動所產生的色彩變化，乃是物體的主要性質，但光與色彩的分析，會使色彩與形象分離，這對真實來講，也有一定程度的破壞，亦有違畫家的職責。因此塞尚發現一種方法，名為「調節法」（modulation），亦即以局部色彩的變化來表現體積

[5]　參閱藝術家出版社編，康斯塔伯（Constable），台北，民國 88 年 12 月版。

與空間感，以這種「漸層色彩」（Gradation of Colors）的對比關係來達到繪畫的空間感（三度空間）與量體，而不靠傳統的光影明暗對比關係的營造。同時在物體造形上，他發現了幾何的圓形、圓筒、圓錐、三角，可將物體簡化。

　　塞尚對自然的觀察與接觸，得到一個結論：無論是一個蘋果、橘子或碗或人類的頭，皆各有其焦點，這個焦點就是與我們的眼睛最近之點，無論它如何受光影與色彩的影響，物體的外緣是逐漸退縮，指向我們眼高的水平中心。視覺是由我們的視覺器官產生的，而視覺器官使我們可以分辨面的淺色調、半色調，或四分之一色調，惟對畫家來說，光是不存在的，尤其當畫家年老時，對物體表面的感覺與真實之間是有距離的，光與色的明晰度是不會一樣的，往往不能表達呈現感覺裡的強度。因此，塞尚主張根據眼睛所見，作知覺的邏輯分析，以求得真實感，而跳脫對光影投射在物體上所產生瞬間變化的自然現象分析[6]。

　　最後須再一提的是，塞尚的風景畫，不是由預想開始的，而是純由眼與自然直接接觸，其組合是以眼之所見而定，自動選擇焦點，界限範圍，及依整個法則所附屬的細節與色彩而產生整體的形式，因此而開創了多視點而非單一視點的原則，使繪畫呈現動態的空間感。塞尚晚年，由於強調物體的堅實性，遂形成一種格式，其形式上不僅具有建築的意涵，在結構上亦富有幾何性，其結構骨架可能是金字塔，或金鋼鑽，為使主體與視覺的良好形式相符合，塞尚認為將自然的物體略為改變是可以的。這些觀念對於忽視物體造形結構與畫面構圖的前期印象主義畫家而言，無疑是重大的革新，塞尚之所以被認為是「現代繪畫之父」，與其突破性的觀念不無關

6　參閱 Sir Herbert Read 著，孫旗譯，《現代藝術哲學》中譯本，第 19-20 頁。

係。這個觀念到了 1907 年與 1909 年間，經過畢卡索與布拉克
（Braque）進一步強調幾何的骨骼，這一躍進，使西歐藝術進入一
個截然不同的境界。

　　塞尚一生孤傲，離群索居，不善表達言辭，不易與人相處，又
憤世嫉俗。他的寫作風格，常常語焉不明，又不合文法。1866 年
開始在格波瓦咖啡館（Café Querbois）聚會的一些印象派畫家與作
家，常對塞尚的作品給予惡評，使得塞尚與這一批機智黠慧，言詞
犀利的人在一起，多半沉默不語，一旦開了口，就變成激烈爭論，
最後總是憤怒離去。也因此塞尚很少與人討論藝術方面的理念，即
使與他亦師亦友的畢莎羅書信往來，也多談到一些家庭的糾紛，而
絕少提及藝術的看法。他與少時友人左拉與巴耶（Baptist Baille）
的往來，書信最多，但也多閒話家常或一些私人的瑣事，所幸在他
逝世前三年間寫信給三位年輕藝術家葛斯喀（Joachim Gusquet,
1873-1921），卡莫昂（Charles Camoin）和貝納（Emile Bernard,
1866-1941）的書信中談到他的繪畫觀念，使後人得以從中瞭解其
影響後世深遠的革新理念。

　　這樣一個孤傲不群的人，何以獨對三個年輕藝術家保持親密接
觸並觸發他將他的藝術觀點和盤托出？原因是這幾個年輕藝術家
對塞尚的作品表示高度的推崇，早在 1900 年時年輕藝術家德尼
（Maurice Denis, 1870-1943）作了一幅「向塞尚致敬」（Hommage à
Cézanne）的畫，於 1901 年在布魯塞爾的自由美學展（La Libre
Esthétique）展出，引起了極大的注意，畫中一排重要的年輕畫家，
魯東（Odilon Redon），烏依亞爾（Edouard Vuillard），德尼（Maurice
Denis），塞魯西葉（Paul Sérusier），盧塞爾（K. X. Roussel），波納
爾（Pierre Bonnard）聚集在伏拉德（Ambroise Vollard）的畫廊，
讚賞塞尚的一幅靜物畫。此一舉動或許感動了塞尚，遂使他在逝世

前三年（1904-1906）間，將他的藝術觀念傾囊授與三位形同入室弟子的年輕藝術家，其中以貝納所獲得的教誨最多。以下謹摘錄歸納幾則重要的書信，以窺其藝術觀念之梗概。

　　塞尚於 1903 年 2 月 22 日及 1903 年 9 月 13 日給卡莫昂的信裡提到要與自然接觸（Contact with Nature），他說：「一切事情，特別是以藝術而言，都是和自然接觸時所發展出來，並採取的理論，以和自然接觸來喚醒我們內在的本能及藝術的激情」（Be Contact with nature revive in us the instincts and sensations of art that dwell within us）。1904 年到 1905 年間，塞尚給貝納的信中，主要提到有關繪畫的觀念與技巧（on the Conception and technique of painting）。塞尚一生最成熟最具原創性的藝術觀念的結晶，盡在此批信中，茲分數段敘述之：

　　一、處理自然以圓柱、球體、圓錐體（treat nature by the Cylinder, the sphere, the Cone），所有一切，在適當的透視下，則一個物體或平面的每一邊都會朝向一個中心點（everything in proper perspective so that each side of an object or a plane is directed towards a central point）。和地平線平行的線產生寬闊（Lines Parallel to the horizon give breadth），那是自然的一部分，和這條地平線垂直的線，產生深遠（that is a section of nature, lines perpendicular to this horizon, give depth）。但自然對我們人類而言，是比表面為深的，藉由各種紅色、黃色以及製造空氣效果的足量藍色，這些必要之物，傳給我們光的震動（But nature for us men is more depth than surface, Whence the need of introducing into our light Vibrations, represented by reds and yellows, a sufficient amount of blue to give the impression of air）（1904 年 4 月 15 日）。

二、藝術家不應重視任何不經理智觀察就下的判斷，要謹防經常使繪畫偏離具體自然研究之正途的文學習氣（He must beware of the literary spirit which as often Causes painting to deviate from its true path-the Concret study of nature），而使繪畫本身長久陷入不切實際的空想（to lose itself all too long intangible speculation）。羅浮宮是一本可以參考的好書，但只應作為媒介，真正應該大量著手研究的是自然的各種景色（The Louvre is a Good book to consult but it must only be an intermediary. The real and immense study that must be taken up is the manifold picture of nature）（1904 年 5 月 12 日）。

三、畫家必須將自己整個投入自然的臨寫，並試著以自然為師去創作繪畫，紙上談兵的藝術幾乎是一無是處的（The painter must devote himself entirely to the study of nature, and try to produce pictures which are an instruction, Talks on art are almost useless）。文學以抽象的概念來表現，而繪畫以圖畫和顏色的方法，賦感情與感覺予具體的形狀，（literature expresses itself by abstractions, whereas painting by means of drawing and Color gives Concrete shape to sensations and perceptions）（1904 年 5 月 26 日）。

四、要進步，單靠自然就夠了，而眼睛可以經由和自然的接觸訓練出來的（To achieve progress, nature alone Counts, and the eye is trained through contact with her），藉著觀察與工作，它將變成中心點（It becomes Concentric by looking and working），一個橘子，蘋果，碗，頭都有一個頂點，而這點總是離我們的眼睛最近的，儘管受到光影和色感的強烈影響，依然如此。物體的邊緣後退到我們地平線的一個中心。（I mean to say that an orange, an apple, a bowel, a head, there is a Culminating point, and this point is always --- in spite of the tremendous effect of light and shade and Colorful sensations ---

the closet to our eyes; the edges of the objects recede to a center on our horizon）。（1904 年 7 月 25 日）

五、1904 年 12 月 23 日塞尚給貝納的信裡強調：我非常肯定，視覺的影像投射在我們的視覺感官上，讓我們能分辨色感所呈現出來的表面，分為淺調色，半調色或四分之一調色，對畫家而言，光是不存在的（I am very positive——an optical impression is produced on our organs of sight which marks us Classify as light, half tone or quarter tone, the surfaces represented by color sensations, so that light does not exist for the painter）。

六、1905 年 10 月 23 日塞尚在信中對貝納提到：瀕臨 70 歲高齡，能產生光的色感是我走向抽象的原因，這樣我避免把整個畫面填滿或在物體的接觸點已很細密微弱時，還去劃定界線，結果造成我的形象或圖畫的不完整。（Now, being old, nearly 70 years, the Sensations of Color, which give light, are the reason for the abstractions which prevent me from either Covering my Canvas or Continuing the delimitation of the objects when the points of Contact are fine and delicate, from which it results that my image or picture is incomplete）。另一方面，以平面相疊出現的新印象主義，用黑色的筆觸來描繪輪廓，這個失策是要不惜代價來挽救的（on the other hand, the planes are placed one on top of the other from whence Neo-Impressionism emerged, Which outlines the Contours with black stroke, a failing that must be fought at all cost）[7]

[7] 以上從塞尚書信所摘錄的繪畫觀念，參閱：Hersche B. Chipp,《Theories of Modern Art》pp18-22. University of California Press, Berkeley and Los Angeles, California, 1996，及潘襎編譯《塞尚書簡全集》，台北，藝術家出版社，2007 年 8 月。

貳、梵谷的藝術生涯與繪畫觀念

十九世紀以來，西方藝術史上最具傳奇，最令人嘆息與同情的悲劇性天才畫家梵谷，終其一生，窮困潦倒，境遇悲慘。就家庭、事業、感情生活與人際關係各方面來看，梵谷的確是徹底的失敗者。但他卻是身後最令人懷念心疼和感動不已的偉大藝術家。

梵谷出生於典型的宗教世家，從小具有悲天憫人的宗教救贖情懷，他深植於宗教的嚴格道德意識，不允許他耽溺於大部分藝術同道那種波希米亞式的放縱逸樂。然而他也強烈渴求愛情的滋潤與情慾的宣洩。他那充滿矛盾的性格，與伴隨他一生的痼疾（癲癇）經常發作，使他遭受誤解與排斥，導致他一生孤獨，與社會格格不入。雖然如此，他憑著無比的熱情與奮鬥不懈的精神意志，即使在三餐不繼或在醫院療病期間，他依然手不釋畫筆，將他眼之所見，心之所思的事物形之於畫紙。在他短短三十七年孤寂絕望的生命裡，留下了八百五十件油畫和幾乎等同數目的素描，他那火焰般的愛和卓越的藝術才華，留給我們許多精彩不朽的畫作，也豐富了我們的世界。

為了進一步瞭解這一位天才畫家的內心世界和他繪畫的思想背景，似乎有必要先就梵谷的生命歷程與心路轉折，作一簡單的回顧[8]。

[8] 關於梵谷的生平與作品，參閱（一）Ingo F. Walther ed.《Vicent Van Gogh-Vision and reality》, Taschen, 2000。（二）何政廣編著《梵谷》，台北，藝術家出版社，民國 86 年 12 月。

一、梵谷的傳奇人生

梵谷（Vincent William Van Gogh 1853-1890），於 1853 年出生在荷蘭布拉邦特省（Brabant）北部一個名叫格羅特——桑得特（Groot-Zundert)的小村莊。父親狄奧多魯斯(Theodorous Van Gogh 1822-1885）是村莊的牧師（所屬教會為荷蘭喀爾文教派的改革教會）（The Dutch Reformed Church），母親名叫安娜・科內莉亞卡本托絲（Anne Cornelia née Corbentus, 1819-1907）。梵谷有一弟弟叫西奧（Theo），是長期給他經濟資助和精神支持的最親密家人。此外，還有妹妹四人。西奧對哥哥的無條件支持，直到梵谷逝世為止，充分發揮手足之情。梵谷寫給西奧的信，多達六百五十二件，連同給好友貝納（Emile Bernard）等人的書信累計多達千件以上，這也是後人能從書信中瞭解梵谷創作背景與藝術論調的最主要資料，梵谷短暫的一生，約可分為三個階段來敘述：

（一）美術店店員時期的梵谷

梵谷一家，父祖數代都世襲牧師之職，是典型的宗教世家。1861-1864 年梵谷進入桑得特（Zundert）寄宿學校學法文，英文與德文，並練習素描。1866-1868 年轉到替爾伯（Tilberg）寄宿學校，1868 年回到家鄉格羅特桑得特。1869 年（十六歲）學校畢業後，離開家鄉來到海牙（Hague）古庇美術店的海牙分店（古庇總部在巴黎）（The Branch office of the Paris art dealer, Goupil and Cie Art dealer）當學徒。這個美術經銷店原為其叔叔創辦。這個時候的梵谷根本沒想到要當畫家，只是一心想當一個美術商。不過因為當店員的緣故，讓他廣泛接觸到藝術品，並瀏覽了許多美術館。

1873 年 1 月梵谷被調到比利時布魯塞爾的古庇分店，（Brussels Branch of Goupil），六月再被調到倫敦分店，在此讓他見識到許多美術商的奸詐內幕，例如低價大量收購年輕尚未成名畫家的作品，再高價賣出。個性單純率直的梵谷，甚感不滿，並開始對此行感到乏味。就在此時，梵谷戀上房東的女兒烏絲拉‧羅葉（Ursula Loyer），向她求婚遭拒，使他頗受打擊，隨即搬離羅葉（Loyer）家，另在郊外賃屋居住，從此不與鄰居交談，不與同事打交道，工作也無精打采，生活幾陷入停頓狀態。

1875 年經其叔父安排調回古庇巴黎總店，但工作並不順心，於是一有時間便往美術館參觀，對於十七世紀盛期巴洛克大師林布蘭（Rembrant）的畫深為感動，對十九世紀初期巴比松畫派（The school of Barbizon）畫家米勒（Millet）的作品，甚為欣賞，對巴比松的另一畫家柯洛（Corot）所畫的「橄欖園」的艷麗色彩尤為動心。這時候梵谷也開始研究聖經，因為工作不專心，對顧客態度也不佳，經常惹火顧客，以致被解僱。

（二）充滿宗教救贖的梵谷

1876 年 4 月梵谷至英國，在離倫敦不遠的拉姆斯蓋特（Ramsgate）私立學校當一名臨時代用教員（a supply teacher），這所學校的學生大部分家境不富裕，且多住校，梵谷發現學校的伙食不好，認為對學生的健康不利，憤慨之餘，跟校長發生衝突，結果當然是收拾行囊離去。1876 年 7 月到 12 月，梵谷調到艾絲瓦（Isle worth）學校繼續當代用教員，同時擔任美以美教派（Methodist）的實習牧師。同年 11 月，他想獻身為窮苦人民傳播福音（He Wants to devote his life to the evangelization of the poor people），但也利用閒暇參觀漢普頓宮（Hampton Court）的藝術館。

　　1877 年 1 月至 4 月，梵谷經其叔父推薦，當了多德勒特市（Dordrecht）一家書店店員，但只做了四個月，他的宗教信仰愈來愈虔誠，他經常造訪教會，將聖經譯成多種語文，同時也作畫。一心想當牧師的梵谷跑到阿姆斯特丹（Amsterdam）準備參加神學院的入學考試，為此勤學拉丁文、希臘文與數學。同時也不忘廣泛閱讀世界名著，例如英國劇作家狄更斯（Charles John Huffam Dickens, 1812-1870），法國浪漫派小說家，詩人，劇作家雨果（Victor Marie Hugo, 1812-1885）及英國十六世紀大文豪莎士比亞（William Shakespeare, 1564-1616）等之作品。由於參加神學院入學考試並不容易，最後放棄這個念頭。但他想牧師的心意並沒有動搖，1878 年 11 月他主動請求到法國邊界，屬於比利時國境的布里那其（Borinage）的煤礦區當傳教士。布里那其煤區的居民都是礦工，生活非常窮苦，他只能在較大的篷子裡或礦工的家裡為他們講道，有時也在馬廄裡或倉庫裡傳教。他自己居茅屋，睡稻草，卻深切關懷礦工的生活，儘管自己極端窮困，還是傾全力救濟貧困，自己衣衫襤褸，與礦工同住。礦區的上級長官（superiors）認為梵谷的作風太過分，有辱佈道者尊嚴，於是免了他的職，梵谷也從此離開宗教工作。

（三）決心當畫家的梵谷

　　1880 年 7 月梵谷決心要當畫家，當他一次又一次工作不順，頻遭解僱，想獻身宗教工作，又當不成傳教士，加上他個性孤傲，不隨流俗，無法適應充滿邪惡的社會生活，當畫家或許是他最後的選擇。

　　每當他生活陷入不安時，他就會想起米勒充滿人道主義，關懷農民生活的繪畫。他把決定做畫家的意念，寫了一封長信告訴西

奧，他在布里那其礦區傳教時便開始以素描畫礦工辛苦工作的情景，並摹仿米勒與杜米埃（Honoré Daumier）的作品[9]。

西奧對於梵谷的決定，不但繼續給予經濟上的支持，也鼓勵他作畫。1880 年 10 月，梵谷移居布魯塞爾與荷蘭籍畫家勒帕德（Rappard）交往並成為好友，開始自行研究人體解剖學與透視法。1881 年 4 月至 12 月梵谷回到愛頓（Etten）與父母親同住，並與弟弟西奧討論藝術家的前途，因為父母親反對他當畫家，而與父親發生衝突。在愛頓老家居住期間，梵谷私戀表妹凱瑟琳（Katherine），此時凱瑟琳正文君新寡，梵谷以手伸入燈火以示愛情堅貞的求愛方式，把凱瑟琳嚇壞了，但凱瑟琳並不愛他，仍然拒絕了梵谷的求愛。次日凱瑟琳不告而別，回到阿姆斯特丹。同年 11 月至 12 月，梵谷到海牙拜訪表哥，也是畫家毛佛（Mauve），並接受其指導，他在海牙第一次畫靜物油畫（still life in oils）與水彩畫（water colors）。此時梵谷與父母親關係惡化，主要原因是梵谷對表妹凱瑟琳仍不死心，繼續對她糾纏，為此與父親爭吵後，梵谷拒絕接受父親的金錢，同時離開老家愛頓。梵谷從此更為孤獨，脾氣更壞，簡直無法控制自己的情感。

1882 年梵谷搬到海牙與毛佛住在同一地區，以便就近請教，毛佛教他一些繪畫技巧，也借他一些錢。西奧則每月按時匯寄一百至兩百荷幣（Florine）給他。毛佛出身學院派，他曾建議梵谷畫一些石膏素描，對學院派來說，那是繪畫的基本功。梵谷卻駁斥說：「沒有生命的東西，根本沒有畫的價值」，並把石膏像砸碎丟到垃

[9]　杜米埃（Honoré Victorin Daumier）（1808-1879）是十九世紀法國傑出寫實主義畫家，也是著名的諷刺畫家，其作品多以刻畫巴黎市民生活及對社會現實採取批判諷刺為主題，注重群眾性與通俗性，其高超技巧與細膩入微的心理分析，深刻而真實的反映現實社會景象，一生創作極為豐富，被譽為民眾利益的維護者與自由的捍衛者。

坆堆裡，毛佛大發脾氣。在梵谷看來，學素描並非有效的學畫方法，他一開始就以自己獨特的方法學畫，卻也因此完全沒有受到任何畫家的影響，反而有自己獨特的風格。1882 年 1 月梵谷在教堂認識了一位名為「克麗絲汀」（Clasina Maria Hootvick）的女人，人稱為西寧（Sien），她是一位妓女，長得醜陋又酗酒，初見時面容憔悴，又已懷孕在身，梵谷卻對她特別感興趣，要求她當模特兒，不久兩人就同居了。克麗絲汀已經有一個孩子，但不知父親是誰，正當她要生另一個孩子時，梵谷竟然闖進了她惡劣的生活圈裡，這種瘋狂作法，或許說明了梵谷對情慾的飢渴太久了。

　　一貧如洗的梵谷，連自己三餐都要靠弟弟接濟，現在竟要養三個人，還得分擔這個女人的醫療費，生活情況更為惡劣。不過，這個時候梵谷的畫正在快速進步中，為了彌補開銷，只好拿著自己的作品，沿街向畫商推銷。結果四處碰壁，最後拿到叔父開的店裡去賤賣了。十二幅畫僅僅賣了三十個基爾（荷幣單位）。梵谷這個時候的畫，表現的完全是憂鬱的，絕望的。由於長期生活的煎熬與勞碌，梵谷的身體受到很大的創傷，有一天感到劇痛，到醫院檢查，才知道得了嚴重的性病，這時候克麗絲汀也對他冷淡。不久克麗絲汀生下孩子後，再度站在街頭重操舊業，傷心難過的梵谷只好收拾衣物和畫具搬到杜林得（Drente）的村莊去住。三個月後（1883 年12 月）再回到老家紐昂（Nuenen）與家人同住，並繼續作畫。1884年 8 月梵谷母親腳傷，請一個鄰居老處女瑪葛娣（Margot Begemon）來照顧，結果梵谷又跟瑪葛娣發生了戀情，當時梵谷三十一歲，瑪葛娣已三十九歲，據說這一次是女的主動找上梵谷，使梵谷受寵若驚，但因女方家長堅決反對，最後又告失敗，害得純潔的瑪葛娣鬧自殺。

　　萬念俱灰的梵谷，整天躲在畫室，足不出戶，除了畫畫，簡直沒有生活樂趣可言。翌年（1885 年）3 月 26 日梵谷的父親因心臟

癱瘓去世，使他悲痛萬分，此後家庭生活更困苦，一切用度開銷全靠西奧一人支撐。在這種窮困生活下，梵谷仍然不停作畫，畫了許多素描，淡影和褐色調的靜物畫，他在荷蘭時期的主要作品「吃馬鈴薯的人」（The Potato Eater）（圖 18）就在此時完成。除了繪畫外，梵谷偏愛閱讀文學名著，左拉（Zola）的作品引起他對農民的極大興趣，他畫了很多農民生活的寫生，最後集大成的就是「吃馬鈴薯的人」，用黑棕色彩畫出幽暗燈光下貧苦的農民家庭在吃馬鈴薯的粗糙晚餐，畫面看來笨拙，但有一股力量，他尋求的是真實的農民的畫，他不是依學院派的畫法，以線條的準確性取勝，而是以緊緊抓住對象，並有意以偏差扭曲來重新塑造和改變現實，藉以達到實實在在的真實。他並不知道，他這種畫法正是以後表現主義繪畫的先驅者。

西奧常接到梵谷寄來的作品，認為他已有相當的成就，只是無論如何推銷，梵谷的作品就是賣不出去。飢餓與疲勞，加上經常性的癲癇發作，使梵谷受盡折磨，但他依然不改其志，雇用附近一般婦女與老人當做模特兒，繼續作畫。

（四）大量創作時期的梵谷

1886 年 1 月梵谷到安特衛普（Antwerp）美術學校（Ecole des Beau-Arts）學習繪畫與素描課程，他對學院派的教法很不認同，老師指定他畫石膏像，他卻把維納斯石膏像變了形，特別強調豐臀，和教授發生爭吵，因而離開安特衛普，決心到巴黎尋求發展。1886 年 2 月底到達巴黎，3 月與西奧同住一處，此時西奧正主持巴黎蒙馬特（Montmartre）古庇美術店，因而與印象派畫家常有往來，使梵谷有機會看到了許多色彩明亮的印象派畫作。相形之下，梵谷以前的繪畫多嫌幽暗調子，缺乏生氣。1886 年 4、5 月間，梵谷進入

柯爾蒙畫室（the Studio of Cormon），在那裡認識了貝納（Bernard）盧塞爾（Russel）和羅特烈克（Toulouse-Lautrec），西奧也介紹莫內（Monet），雷諾瓦（Renoir），席斯萊（Sisley），畢莎羅（Pissarro），德加（Degas），席涅克（Signac）與梵谷認識。梵谷一有空也常到羅浮宮去看名畫，從此梵谷作畫用色明度大增，作風逐漸傾向新印象派。筆觸開始形成連續的有條不紊的線條，用以表達層次，造成面的感覺。在巴黎期間，梵谷畫自畫像，靜物畫，蒙馬特風景等，作品約在二百件以上。在巴黎居住兩年期間，他看到魯本斯（Rubens）的油畫與日本的版畫，他了買了一些日本的浮世繪（Japanese Woodcuts）作品。

　　1887 年在藍布林（Lambourin）咖啡店與老闆塞加托里（Agostina Segatori）小姐，發生了短暫的戀情，塞加托里是柯洛和德加的前任模特兒。在巴黎的生活使他感到煩躁不安，通過與印象派畫家及其作品的接觸，梵谷已洞悉了色彩的奧秘。兩年下來，他自覺已經汲取了巴黎可能教給他的一切了，於是決心離開巴黎。1888 年 2月聽從羅特烈克的建議，梵谷來到法國南部普羅旺斯的阿耳（Arles），立刻被法南燦爛的陽光和溫暖的色彩所吸引。同年 8 月，梵谷為籌組藝術家公會（Artist Colony）與西奧多次通信聯繫，同時與郵差魯倫（Roulin）及其家人交往，梵谷曾為魯倫畫過肖像。阿耳的天氣與地中海的綺麗風光，讓梵谷深為愉快，他在這裡三個月時間，一口氣畫了一百九十件作品。他開始畫桃花，梅花，杏花及花朵盛開的花園，也畫了阿耳的吊橋（圖 19）。吊橋以藍天為背景，輪廓清晰，河流也是藍色的，河堤則接近橙黃，岸邊有一群穿著鮮艷外衣，頭戴無帽檐帽子的洗滌婦女，一輛馬車正在通過吊橋。整個畫面色彩清新，呈現出春天的景象，充分體現畫家當時愉悅的心情。這也是梵谷初到阿耳的代表作。

　　六月的阿耳，閃耀著清澈澄明的光線，放眼一片平坦的田園，梵谷以激動的心情，畫下了「收穫的風景」（圖 20），他以各種不同方向的筆觸和色面來填補平面，產生遼闊的空間感，同時在畫面上點綴著行駛的馬車，乾草堆和梯子等細節，完美地表現一幅安靜豐足的田園風光。他自信的認為這幅作品是前所未有的，無可比擬的。除了果樹、吊橋和田園風光，梵谷還畫了許多描繪法南強烈陽光的作品，有時下筆粗獷，卻抒發了喜悅的心情，這可能是他一生過得最充實愉快的日子。梵谷也畫向日葵，向日葵是他所崇拜之物，他在巴黎就畫過四幅，都是連枝帶葉剪下的鮮花。明亮的黃色和陰暗的淺藍色形成強烈對比，有一種非現實的美。他有時以金黃色的調子畫向日葵，其中有單純的色面和明確的造型，加上一點青色與綠色，在畫面上有一種裝飾性的安排，由於筆觸強勁有力，顯得很有生命力。梵谷之所以喜歡畫向日葵，因為它是太陽的光與熱的象徵，也是他內心翻騰的感情烈火的寫照。

　　1888 年 10 月高更在梵谷力邀下，來到阿耳，參加梵谷發起的畫家村計畫（Artist's Commune）。起初過著兩人嚮往已久的共同生活，甚為愉快，一個月以後，逐漸發現彼此性格上的差異，以致引起感情上的摩擦。兩人性格都很強烈，常為繪畫問題針鋒相對，高更自視甚高，對於梵谷的繪畫無甚好評。12 月 24 日兩人發生激烈爭吵，梵谷一氣之下，拿剃刀追殺高更，追逐不得後，梵谷自覺慚愧，當時已陷入瘋狂狀態之下，竟以刀割下自己的一隻耳朵，送給酒店妓女。郵差魯倫見狀，將他救回送到醫院，治療了兩星期。高更事後得知消息，馬上通知西奧來阿耳。他自己則回到巴黎，結束了與梵谷的這段友誼。

　　1889 年 1 月梵谷出院後描繪「割耳後的自畫像（圖 22）」。2月梵谷患有幻覺症。鄰居視他為危險的瘋子，告到市政府，要求市

長將他監禁起來。3 月梵谷被監禁在醫院中。4 月 17 日西奧與喬安娜（Johanna Bogner）小姐結婚，此一期間，梵谷又畫了二百多幅作品，將兩大箱精心之作交給西奧。5 月 9 日梵谷被送入阿耳附近的聖雷米（Saint-Remy）精神病醫院（Hospital Saint-paul de, Mausole）的療養院，不過梵谷很清楚自己並非精神病，只是人家將他視為精神病而已。在這裡西奧幫他租了兩間房，一間供作畫室，可以看到花園景物，也可以在病房舍監監視下，到戶外畫風景。這期間，梵谷的創作力依然旺盛，許多後期重要的畫作，都在這時完成。

　　1890 年西奧的兒子出生，3 月間梵谷參加布魯塞爾舉行的「二十人聯展」，其中他的一幅「紅葡萄園」（Red Vineyard）以四百法朗（Frans）賣出，這也是他一生中唯一被買的一張畫。5 月在西奧的安排下，於 5 月 21 日到達巴黎北郊奧維爾（Auvers-sur-oise）暫時住在旅館以便就近受到嘉舍醫師（Dr. Gachet）的保護與照料。嘉舍醫師是巴黎愛好美術的名流，認識很多巴黎畫家，嘉舍醫師很欣賞梵谷的作品，因而成為好友。梵谷在奧維爾又畫了八十幾件作品，「奧維爾教堂」（The Church in Auvers）就是此時的作品之一。1890 年 7 月 1 日在巴黎停留數日後，再會見羅特烈克，梵谷又回到奧維爾，並畫了幾張較大型的顯示閃電雷雨（Thunderstorms）天空下的田園景色，其中之一幅「麥田上的鴉群」（Wheat Field With Crows）（圖 21）成為他最後的遺作。這一幅畫表現出他空虛的心靈與對現實的不滿，隱藏著邁向死亡的腳步聲，畫中大片的黑色，予人不祥的預兆，天空激烈搖晃，金色麥田像要燃燒，看到一大群亂飛的烏鴉，似乎知道自己不幸的一生即將結束。7 月 27 日下午梵谷在奧維爾的田野以手槍自殺，子彈打在胸膛，並未立即死亡，當天西奧趕到，兩天後（7 月 29 日）梵谷結束了他短短三十七年備受痛苦折磨的人生。1891 年 1 月 25 日梵谷逝世後六個月，那位

照顧他支持他一輩子的弟弟西奧也去世了，果真是手足情深，生死相隨，兩兄弟遺體同葬在奧維爾的一個小鎮上。

二、梵谷的繪畫理念

梵谷在藝術方面的論述，並沒有理論性著述和聲明，我們只能從他寫給弟弟西奧和好友貝納等人的信件中探其堂奧。由此也可以真正看到他內心對繪畫表現的一些看法，和若干作品的創作理念。

從 1885 年在阿耳開始，到他逝世為止，短短五年中是他一生中最重要的創作時期，許多傳世的作品，幾乎都在這個時期完成，梵谷與西奧和貝納的書信也大都在阿耳發出的。1885 年 4 月 30 日他給西奧的信中，談到他畫「吃馬鈴薯的人」（The potato eaters）的創作理念，其內容大要為：「陰影用藍色來畫的，而金色能帶出生氣，在燈光下吃馬鈴薯的人，從盤中取食所用的一隻手，正是在田裡掘地的同一隻手，因此這幅畫代表了手的操勞，代表了他們如何誠實賺取吃食。我一直想描繪一種和我們文明人完全不同的生活方式，雖然組成質樸粗糙的形態，卻是精挑細選過的，是一張真正的農民畫。」「我覺得衣著滿布塵土，綴有補丁，混合著來自氣候、風霜、太陽最微妙色彩的藍裙和緊身上衣的農家女，比淑女要美。農人穿著粗棉布衣服在田裡幹活，比穿著星期天上教堂的禮服來得真實。我認為在農人畫裡加進傳統的優雅也是錯誤的。」

1885 年 1 月到 4 月，梵谷給貝納的信裡，談到幻想力，筆觸，黑白顏色的用法，補色，顏色的即時對比等繪畫技巧時提到：「幻想力無疑是我們應該培養的一種能力，單是幻想所創造出來的自然，就比略眼現實更能讓我的理解，更為崇高，而使人快慰。」「我專注於開花的果樹，粉紅的桃樹，黃白的梨樹，我的筆觸全無章法

可言。我以凌亂的筆調襲擊畫布，而讓它們聽其自然。一塊塊塗得厚厚的油彩，一處處沒有填滿的畫布，到處是完全留白的部分，重複粗野。簡言之，我一廂情願認為得出的效果是如此令人不安，如此令人苦惱，好像上天賜給對技巧抱持一貫看法的一帖良藥。從頭到尾，我直接在實地作畫，企圖用簡化了的色調捕捉素描的本質。稍後我把輪廓的空間填上。我所謂的簡化是將土壤畫成全帶有同樣的紫羅蘭色調，整片天空都是藍色，綠地植物不是藍綠色，就是黃色，故意誇張出黃色和藍色。」

「我要大膽地將黑色和白色以顏料商賣給我的樣子擠在調色盤上，而且就這樣用，觀察我所謂的日本風格的簡化色彩。一個鋪有粉紅小徑的綠色公園裡，我看到一個黑衣紳士和一個正讀『強硬分子』（Intransigeant）的保安官，在他和公園之上，是一抹單純的深藍色天空。因為日本畫家都無視於反射的色彩，而將平面色調並排。只以線條象徵性地區分動作和形式。在很多情況下，黑白都可以視之為色彩，因為兩色之間即時的對比和紅綠同樣的顯眼，日本人因而加以應用。他們僅用白紙和四筆勾勒，就把少女暗淡蒼白的五官和黑髮之間尖銳的對照，表現得意外的好。更別提他們矮黑的有刺灌木上，星星般地綴滿千朵白花了。」

關於補色問題，梵谷也說：沒有黃色和橙色，也就沒有藍色，你一旦用上了藍色，就一定要用黃色和橙色。土地裡有許多隱約的黃點，是黃橙色相混所得出的中性色調。

關於色彩的表現力問題，梵谷在 1888 年 8 月初給弟弟西奧的信中提到：「我已逐漸捨棄在巴黎學來的，而回至還沒有認識印象派以前在鄉下時的想法，因為這是來自德拉克洛瓦（Delacroix）的意念，而不是他們（印象派）的。因為我不再試著把眼前所見一成不變地畫下來，只武斷地使用顏色，以更有力的表現。」

　　當梵谷提到要給一個藝術上的朋友畫一張像時，他又特別強調將會是金髮，而且要把對他的欣賞，以及對他的愛畫進去，要把他畫得如本人一般，盡可能的忠實於本人。但他又要做個武斷的色彩畫家，要誇張頭髮的金黃色，甚至會用到橙紅、鉻黃和淡黃，而頭的後方，與其畫成那間陋室的平凡的牆壁，他要畫成無限的虛空，用他能找到最濃烈的藍色做背景，而頭部鮮明的顏色襯著艷藍背景，這個簡單的組合，可達到一種神秘的效果，有如青空深處的一粒星星。

　　梵谷畫肖像畫時，除了武斷地使用色彩，誇張的改變形象外，他還強調創造永恆的力量。他在 1888 年 8 月給西奧的信中就說：我的生命裡，繪畫裡，都可以不要上帝，即使病得如此，我都不能失去那比我偉大，等於我生命的東西——創造的力量。他又說：在繪畫裡我要表現一種像音樂般安撫人的東西，要在畫男人女人時，賦予一種永恆，我們則用色彩的真實光輝和震顫。他認為畫肖像，應該出現的是，模特兒的思想和靈魂內在的東西。

　　1888 年梵谷住在阿耳期間經常是白天睡覺，夜晚通宵作畫，他就認為夜裡比日間來得有生命，色彩來得豐富。他自陳試著用紅綠兩色來表現人性可怕的情欲。在「夜間咖啡廳」(The Night Café)（圖 23）那幅畫裡，他試著要表達的觀念是「酒店是使人墮落和愛狂或犯罪的地方」，所以一直想用路易十五的嫩綠和孔雀綠，對照黃綠和刺眼的藍綠來表現，好比是低級公共場所內的黑暗力量，而這一切在一種淡黃綠的氣氛裡，猶如魔鬼的煉爐[10]。

　　梵谷吸收了印象派和秀拉的點描法技巧，他也稱讚日本彩色版畫的直接強烈效果。因此他喜歡用一種純一顏色的點和筆觸來打散色彩，更用來傳達他自己的興奮之情。梵谷的筆觸述說了他的心理

[10]　關於梵谷給西奧和貝納等的書信，參閱：Herschel. B, Chipp：《Theories of Modern Art》，余珊珊譯中文譯本，第 39 頁-50 頁。

狀態，在他以前沒有一位藝術家能把這種手法運用得如此一致而有效應，大膽與鬆散的運筆，傳達了藝術家心靈的亢奮。梵谷喜歡畫能使新手法得到完全發揮的物體與景色，但他顯然不甚注意正確的呈現法，他選擇用色彩與形式來傳達他對筆下事物的感受，也希望別人去感受的東西，若有必要他不惜誇大，甚而改變事物的外表[11]。

　　梵谷的表現主義風格，在法國並無追隨者，但在北方斯堪地那維亞及德國都有繼承者。如北歐挪威的孟克（Edvard Munch）和德國的藍騎士及橋社等表現主義則大放異彩，梵谷以其宗教救贖情懷所畫的人物肖像都是具有生命，會呼吸，能感受，忍痛苦，充滿愛情的，可以從所繪出的人物中認識神聖的要素[12]。

參、高更的藝術生涯與繪畫思想

一、高更的生涯與繪畫

（一）高更的奇幻人生

　　高更（Eugéne Henri Paul Gauguin, 1848-1903）1848 年 6 月 7 日出生於巴黎，父親克羅維（Clovis Gauguin）為自由主義的激進作家，母親亞莉妮（Aline marie Chazal）。1848 年法國 2 月革命，第二共和成立，路易拿破崙（Louis Napoléon）於 12 月就任總統。高更的父親因為當過共和黨（Republican）國際新聞的政治記者，

[11] 參閱 E.H. Gombrich 著，雨云譯《藝術的故事》，第 546-548 頁，台北，聯經，1997 年三版。

[12] 參閱 Sir Herdert Read 著，《現代藝術哲學》中譯本，第 28 頁。

　　為逃避上台執政的拿破崙（三世）的迫害。於次年（1849）攜帶妻子與兩歲的高更逃離法國，乘船移民母親的娘家秘魯（Peru）首都利瑪（Lima）。高更的父親不幸在航海中逝世，母親帶著兩兒女繼續航行到利瑪定居，直到 1855 年高更的祖父去世，由高更繼承其遺產，高更的母親才攜兒女回到法國，居住法國西部的奧爾良（Orléans）。

　　1859 年（高更十一歲）進入奧爾良的一所寄宿學校（a boarding grammar school）讀書，1862 年回到巴黎。1865 年十七歲的高更當起實習船員（as a sea boy）乘魯茲達諾號（Luzitano）從勒哈維（Le Harve）港到巴西的里約熱內盧（Rio de Janeiro），體驗航海生活。到了 1866 年擔任智利號的二等駕駛（second Lieutenant on The Chile），以 13 個月時間航行世界。翌年 7 月，母親過世，12 月高更回到法國。1868 年入伍海軍當三等水兵。1870 年 7 月在傑洛姆拿破崙號艦上擔任水兵，參加普法戰爭。1871 年 4 月從海軍退伍，並在巴黎找到一家股票經紀商工作，與同事史芬尼克（Claude Emile Schuffenecker）學畫畫，並一起參觀羅浮宮。1873 年 11 月 22 日與丹麥籍女子梅特・蘇菲亞・嘉蒂（Mette Sophie Gad）結婚。此時高更已成為熟練的證券交易專家，收入甚豐，生活富裕。1874 年認識了畢莎羅，並結識其他印象派畫家，同時收藏他們的作品。

　　1875 年高更開始繪畫創作，他的油畫作品於 1876 年第一次入選沙龍展。當時已引起印象派團體的注目。接著於 1879 年（第四次印象派畫展），1880 年、1881 年、1882 年分別以油畫、粉彩、雕刻等作品參加印象派畫展。到了 1883 年高更為專心作畫，索性辭去巴黎股票經紀公司的工作，整個夏天與畢沙羅在奧斯尼（Osny）作畫。12 月搬到巴黎西北部的盧昂市（Rouen）。第二年（1884）1 月高更攜妻子及五個兒女移居盧昂，年底移居妻子的丹麥故鄉哥本哈根（Copenhagen）。1885 年夏天因與妻不和，妻子與四個兒女留

在哥本哈根，高更則帶次子克羅維回到巴黎。此時面臨經濟困難，但高更仍持續作畫。

1886 年高更以十九件油畫參加第八屆，也是最後一屆印象派畫展，並離開巴黎，來到法國西部不列塔尼（Brittany）的阿凡橋（Pont-Aven）作畫。來到不列塔尼的高更，還不曾擺脫印象派的影響，也沒有去掉孤獨感，數月後，他回到巴黎，結識從比利時來的梵谷。1888 年 2 月至 10 月又兩度赴不列塔尼的阿凡橋，與貝納（Bernard），拉瓦爾（Laval）一起作畫，並創立綜合主義。此時高更的畫風已徹底擺脫印象主義的影響。同年 10 月 20 日在梵谷的盛情邀約下，赴法國南部阿耳與梵谷同住，直到 12 月 24 日發生梵谷割耳事件後，再回到巴黎。1889 年高更三度赴不列塔尼作畫，仍沒有滿足他想脫離現代文明束縛的願望。1890 年上半年高更下定決心，要遠離現代文明社會，到南太平洋法屬殖民地大溪地島去尋找生命的桃花源。此時在伏爾泰咖啡館（The Café Voltaire）遇見蒙福萊（Montfreid），魯東（Redon）和馬拉梅（Mallarmé）等象徵主義畫家，次年（1890）二月高更拍賣三十幅油畫，共得款 9860 法郎（Francs）作為前往大溪地之旅費。

1891 年 6 月 28 日，高更抵達大溪地，娶當地土著少女為妻並充當其模特兒，開始他人生另一階段的生活。他在大溪地作畫並學習土著的原始宗教，1893 年因視力衰弱，無法作畫，他撇下土著妻子，隻身回到法國，在馬賽港上岸，當時身無分文。但天無絕人之路，同年 8 月其叔父去世，高更意外獲得一筆遺產，於是在巴黎畫室與一爪哇女子安娜（Anna the Javanese）同居。11 月在巴黎舉行個展，這次展覽影響了那比派（Nabis）畫家，高更此時發表了自傳式的文稿叫「諾阿，諾阿」（Noa Noa），這是高更在大溪地生病住院時，閱讀了莫倫浩（J.A. Moerenhout）的「大洋洲群島之旅」（Voyages aux iles du grand Ocean, 1835）時，對書中所述有關南太

平洋的生活和習俗。高更將書中大部分當地傳統，假以德呼拉[13]（Tehura）告訴他的故事，記載於日記「諾阿，諾阿」裡。

　　1894 年 11 月高更赴哥本哈根與妻子作最後會面，然後再度踏上不列塔尼的土地。在那裡的一個公共場所，高更與人發生衝突，被人打斷踝骨，他的爪哇情婦安娜又趁火打劫，把他在巴黎畫室值錢的東西席捲一空。跛了足的高更，又在一次外遇中染上梅毒，幾乎淪落街頭。他靠賣畫及朋友的幫助，於 1895 年再回到大溪地，但人事已非，他再也無法獲得青睞，結果生活更為悽慘，兩年後（1897 年）他的長女阿莉妮（Aline）又去世，使他痛不欲生。他在自殺前畫了一幅反映他內心對人生質疑的大畫，名為「我們從哪裡來？我們是誰？我們何處去？」（Where do we Come from? What are we? Where are we going?）（圖 25），高更以夢幻的記憶形式，敘述人生的過去，現在與未來，作者複雜的感情，對未來的期望與對遙遠年代的記憶全都凝聚在只有象徵意義的形式之中。這幅畫有如高更的遺言之作。1898 年 2 月高更精神極端苦悶，他自殺未遂。1900 年高更病發無法作畫，生活幾陷入絕境，3 月以後，巴黎畫商伏拉德（Vollard）每月定額匯款給高更，以購買他的油畫。

　　1901 年高更變賣大溪地的房子，移居馬奎薩斯群島的多明尼各島（Island of Dominique in the Marquesas），在阿杜奧娜（Atuana）建造了他的「歡樂之家」（the House of pleasure）。1903 年 5 月 8 日，高更心臟病發作，逝世於阿杜奧娜的家，時年五十五歲。巴黎伏拉德畫商為他舉行畫展，巴黎的秋季沙龍也為他舉行追悼會[14]。

[13] 德呼拉（Tehura）是高更於 1891 年 6 月抵達大溪地時所娶的新任妻子，年僅 13 歲。

[14] 關於高更的生涯與繪畫介紹，參閱（一）Ingo F. Walter ed.《Paul Gauguin —— The primitive Sophisticate》, Taschen, 2000。（二）何政廣主編《高更》，台北，藝術家出版社，民國 85 年 5 月。

（二）高更的繪畫及其影響

　　高更與塞尚、梵谷三人同為藝術史上著名的「後期印象派」的代表人物。高更與梵谷一樣，開始繪畫的時間較一般畫家為晚，並且幾乎是靠自學起家。高更初期受印象派影響。1883 年末，高更到盧昂，以弟子之禮，師事畢莎羅，共同繪畫同一主題。對高更繪畫風格產生決定影響的卻是 1888 年那年與年輕的貝納相見，貝納當時是一位英俊青年，聰慧過人，在他二十歲那年（1888 年）已經基於中世紀的彩繪玻璃，大張彩色單面印刷畫，農人藝術及日本浮世繪等，提出他的藝術理論，他稱之為「綜合主義」（Symthetism）。他的綜合主義理論，主張以保持形象的重要形式，並使此重要形式簡化成可以領悟的形象為根據，記憶中僅限於重要者，亦即僅屬象徵部分，保持的僅是概括的，簡單的線條結構，配以濃縮到分析後的純然色彩[15]。

　　高更在 1887 年以前所繪的作品，已顯示出對線條設計的強調，顯示組織的更大簡潔性，以及增加色彩的豐富性，但對自然的真實描繪，並不是概略性，也不是象徵主義的。貝納的理論對高更確實產生深遠且具決定的影響，其 1888 年所繪的「黃色基督」（The yellow Christ）（圖 24）和 1889 年的「雅各與安琪兒的苦鬥」（Jacob Wrestling With the Angel）（圖 26）即顯示出基於新理論的風格。至此，高更已完全放棄印象主義的繪畫理論。1891 年到大溪地以後，島上裸體女人的質樸純潔與健美，令他激動興奮，在此期間，他創作了充滿野蠻、原始與神秘作品（圖 27、圖 28、圖 29、圖 31），奠定了他在現代美術史上的地位。這也正是高更一心想要拯救現代文明的策略，因為他的畫充滿野蠻人的趣味，他被呼為「野蠻人」，而

[15]　參閱 Sir Herdert Read 著，孫旗譯《現代藝術哲學》，第 175 頁。

他也樂於被稱為野蠻人，並引以為傲，表示他脫離現代文明的成果。就繪畫來看，他的色彩與素描技法，也應該是「野蠻的」（Barbaric）。

高更在大溪地的繪畫中所呈現的奇怪景物與異國情調，並不只是題材而已，他還試圖進入土著的精神世界，用他們的眼光來觀察事物。他研究土著的手工藝並經常將其作品的表現法納入他的畫中。他的畫極力簡化形象的輪廓，並用一大片強烈的色塊，他不在乎這些簡化的形式與色面可能會使他的形式與色面顯得平坦單調，他所要掌握的是土著女人純真無邪的內在精神。他從日本版畫裡領悟到一幅畫若是大膽簡化形象而犧牲了潤飾及其他細部的描寫，反而會變得更有撼動力。

梵谷與高更兩人都沿著這條路走過一段，塞尚有鑒於印象派畫家為捕捉稍縱即逝的一刻，而忽視了畫面結構的堅實性與持續性的自然形式，而感到秩序與平衡感的失落。梵谷覺得印象派一味順從視覺印象，使藝術有喪失力量與熱情的危險。高更則是渴求一些遠較為簡單而率直的東西。這三個人都極度寂寞，不被人瞭解。但他們一直摸索尋求各種解決方法，日後便成為三項重要現代藝術運動的典範。塞尚的解決方法，導出了「立體主義」（Cubism）；梵谷引出「表現主義」（Expressionism）；高更則演變成幾種不同類型的樸素畫派，即「原始主義」（primitivism）[16]。

高更逃避現代文明的生活，使得他的藝術更加風格化，他擺脫了明暗對比法，將色彩平塗在畫布上，他的藝術也對野獸派的產生帶來巨大的影響。1888 年在不列塔尼期間，聚集在高更四周的畫家，如貝納（Bernard）塞魯西葉（P. Sérusier, 1863-1927），不知不覺地形成了「阿凡橋派」（Pont-Avent group），1889 年遂舉行「印

[16] 參閱 E.H. Gombrich 著（The story of Art），雨云譯《藝術的故事》，第 551、553 及 555 頁，台北，聯經出版公司，1997 年 9 月。

象派與綜合派」之展，當時有德尼（M. Denis, 1870-1943），烏依亞爾（E. Vuillard, 1868-1940），波納爾（P. Bonnard, 1869-1947）等人參加。他們形成了所謂的「先知派」（Nabis）（Nabis 在希伯萊語為預言者之意，是由詩人亨利卡札利斯〔H. Cazalis〕起的名字。）高更去世後，先知派由魯東（Redon, 1840-1916）領導，其特色顯然可見於德尼的名言。德尼在 1890 年所發表的「新傳統主義的定義」（Definition of Neo-traditionism）開宗明義就說：「一幅圖畫，在它變成一匹戰馬，一個裸女，或一些軼事之前，基本上是一塊平面，上面塗有以某種秩序搭配起來的顏色。」（a picture—before being a battle horse, a nude Woman, or some anecdote—is essentially a plane surface Covered with Colors assembled in a certain order）[17]。換言之，一幅畫本質上是一個以某種秩序安排的色彩所覆蓋的平面。先知派明確揭開了平面結構的現代性繪畫思想，斷然否定寫實主義。波納爾和烏依亞爾以溫和豐富的色彩畫出平凡的室內景象，德尼則活躍於裝飾畫面，宗教美術及理論著作[18]。

二、高更的綜合主義理論

綜合主義（Synthetism）與象徵主義（Symbolism）屬同義語，原屬文學運動，始於 1886 年法國象徵主義詩人藍波（Arthur Rimbaud, 1854-1891）刊登於印象派的刊物「時尚」（La Vogue）中的散文詩「靈光篇」（Les Iluminations），藍波的靈光篇後來被視為是超現實主義鼻祖。1889 年在阿凡橋（Pont-Avent）的高更和其他

[17] 參閱 Herschel B. Chipp,《Theories of Modern Art》，p94。
[18] 參閱呂清夫譯《西洋美術全集》第三冊，第 126-127 頁，台北，光復書局，民國 64 年。

畫家自稱為「綜合主義畫家」（Synthetist painters），其共同目標在表現觀念，氣氛和情感，以及完全排斥自然主義的寫實技法。他們的作品採取明亮的色彩，由黑色的線條分割，嘗試以深具美感效果的手法激發靈感的概念抽象，又綜括性地表達出來。綜合主義畫家的主要成員有高更和貝納。（貝納聲稱是創立綜合主義的人）。魯東（Odilon Redon）則發展象徵主義中純個人在幻想的一面，給與那比派極大的影響。高更還未將其形式與特色運用在繪畫上時，已在他的論文中討論到綜合主義了。

　　高更在 1885 年 1 月 14 日給他好友，也是引導他走向繪畫的人——史芬尼克（Emile Schuffenechér）的信中就提到一些綜合主義的觀念，他說：「對我來說，大藝術家是天才神智的調配師（The formulary of the greatest intelligence），他能接收最纖細的知覺（the most delicate perceptions），也就因此是大腦最隱形的傳遞者（thus the most invisible translations of the brain），我們的五種感覺全都直接大腦，受各種條件的限制，卻非教育所能摧毀（which no education can destroy），我的結論是有高尚的線，有錯誤的線等等（there are lines which are noble, false, etc）。直線表示無窮（The straight line indicates the infinite），曲線限制了創造（The curve limits Creation），顏色雖然比線條的變化較少，但由於它對眼睛的影響力量，反而比線條更可以解釋，色調有高貴的色調，普通的色調，寧靜和諧的色調，安撫的色調以及其他可由它們本身的活力所激發的色調（There are noble tones, ordinary ones, tranquil harmonies, consoling ones, others which excite by their vigor）。總而言之，你可以從筆跡學裏看到老實人和欺騙者的特徵」。

　　等邊三角形是最穩固的，造形最完美的三角形，而拉長的三角形更優美（an elongated triangle is more elegant），在純粹的真實中

（In Pure truth），邊線是不存在的（sides don't exist）。1888 年 8 月 14 日高更給史芬尼克的信中，告訴他，不要畫太多自然寫生，藝術是抽象的（art is an abstraction），在大自然面前夢想時，就可以取得這種抽象概念，少想自然。

1888 年 11 月高更給貝納的信，談到「陰影」（shadows）的問題，高更就說：從日本人的繪畫裡，你會看見在戶外陽光下的生命都是沒有陰影的，只把顏色當成混合了的色調來用（only as a Combination of tones），給人一種溫暖的感覺。除此之外，我把印象主義看成一種全新的追尋，必須和任何攝影之類的機械產品分開而論。我要盡量拋開那些把幻覺當成實體來畫的手法，而陰影是太陽的幻想（trompe L'aeil），我寧願將它去掉，但如果陰影在你的構圖中是一個必要的形式，那就另當別論了。

在高更的「綜合筆記」（Note Synthetiques）手稿中，他提到：繪畫是所有藝術中最美的，在繪畫裡，所有的感覺都濃縮了（All sensations are Condensed），每一個人都可以在觀賞時憑自己的想像來編故事，而且單憑瞄一眼（With a single glance），就可以讓其靈魂浸淫在最深刻的回憶裡，不必搜索枯腸，所有事情都在頃刻間概括了。像音樂一樣，它經由感官的媒介對靈魂發生作用。諧調的顏色相當於聲音的和諧，但在繪畫裡可以獲致的統一，在音樂裡卻得不到。因為聽力一次只能捕捉一種聲音，而視力卻能同時接收所有的東西，再隨意刪減。像文學一樣，繪畫的藝術，愛說什麼就說什麼，（tells what ever it wishes），優點是觀者能立即讀出序言（the prelude），佈局（the setting）和結尾（the ending），聽著音樂就像看一幅畫那樣，你可以隨心欲地幻想，而讀一本書時，就要受作者思想的擺布（a slave of the author's thought），評鑑一本書有賴智慧和知識，而鑑定繪畫或音樂還需智慧和藝術學科以外的特殊感性

（special sensations of nature besides intelligence and artistic science）。一言以蔽之，就是天生要是個藝術家。而在那些稱之為藝術家的人當中，只有少數幾個人稱得上。任何觀念都可化成公式（any idea can be formulated），但是心中的感受卻不能（not so the sensation of the heart），有人譴責我們把「沒有調過的顏色畫在一起」。然而綠色挨著紅色不會生出「這兩種顏色」加起來的紅棕色，而是兩種波動的顏色，如果紅色旁邊再畫上鉻黃色（chrome yellow），你就會得出三種互補的顏色，且加深了第一種顏色的色度，即綠色。把黃色換成藍色，你就得出另外三種色調，但相映之下，還是跳動顫躍。如果畫上了紫色而非藍色，結果只有單一種色調，但是混合的，屬於紅色系列。組合是無窮無盡的，各種顏色混合起來就得出一種很髒的色調（dirty tone）。

任何一種顏色單獨都很生硬（crudity），且不在自然之內，顏色只存在於明顯的彩虹裡，而自然是如何煞費苦心地把這些繽紛燦爛的顏色一個個按著既有且無更動的位置排列。畫家的色彩感就是天生的和諧，一如歌者（singers），畫家有時也會走調，眼光喪失和諧，但總會學到一整套的和諧之道的。在談到印象派畫家時，高更又說：就裝飾效果而論，印象派畫家對色彩研究得非常透徹，但並沒有解放（Without freedom），仍然為逼真所侷限。對他們來說，並沒有那種由許多不同的本質創造出來的夢幻景色（dream Landscape），他們心中的構想沒有堅實的基礎（no solid base），而該基礎是架構在藉著顏色所引起的感覺這個本質之上的，他們只留意到眼睛而忽略了思維的奧秘部分，所以陷入了純粹科學的推論。

高更主張憑記憶來畫畫，他說：「最好是憑著記憶來畫，這樣作品就完全是你個人的」，至於要如何運用顏色，他說：「顏色本身給我們的感覺就像謎，也只能照謎一般的邏輯來使用。人不單只是

用顏色來畫，還用顏色來製造音樂感，這種感覺流洩自顏色本身，顏色的本質，顏色的奧妙如謎的內在力量。」[19]

三、高更論原始主義

　　1890 年上半年，高更已下決心脫離現代文明，遠赴南太平洋的大溪地島去過他憧憬已久的野蠻人生活。他在 2 月給他妻子梅特的信裡可以看出他對熱帶生活的期待與興奮之情。他說：「也許那種可以把自己埋在一個海島的樹林裡，過著忘我，寧靜和藝術之生活的日子就快來了」（perhaps very soon, when I'll bury myself in the woods of an Ocean island to live on ecstasy, Calmnes and art），組一個新的家庭，遠離那種為金錢奮鬥的歐洲生活。在大地美麗寂靜的熱帶之夜，我能夠聽到我心跳的甜美低迴的聲音，和周圍神秘的生物共浴在愛的和諧裡，終於自由了，也沒有錢的煩惱，我能夠去愛，去唱歌，「去死」。

　　1890 年秋在阿凡橋時的高更給威廉森（J. F. Williamson）的信暢談他對大溪地的夢幻憧憬。他說：「我很快就要去大溪地，大洋洲裡的一個小島，島上的生活，物資不需要錢就可以享有，我要忘掉過去所有的不幸，我要自由自在的畫，而不要他人眼中的任何榮譽，我要死在那裡，在那裡被人遺忘。在歐洲，一個可怕的紀元正在為下一代而逐漸醞釀著，一個黃金國度（the Kingdom of Gold），一切都腐朽了，包括人，包括藝術。在那兒（大溪地），在永恆的夏日蒼穹下，奇妙的沃土上，大溪地人只要伸手就可獲得食物，而且永遠不必工作。在歐洲，男男女女在飢寒交迫的情形下，只有不

[19] 關於綜合主義論，參閱 H.B. Chipp,「Theories of Modern Art」pp.58-66。

停的工作，才能生存，為苦難而犧牲。相反的，大溪地人卻快樂地居住在大洋洲一個不為人知的世外桃源，只知道生活的甘甜，對他們來說，生存就是唱歌和愛，一旦我的物質生活安頓好了，就可以將自己投入偉大的藝術創作裡，從藝術圈的傾軋中解脫出來（Free from all artistic jealousies），也無需再做低價交易」。

1895 年 2 月 5 日高更對史特林堡（Strindberg）的回函裡對文明與野蠻之間衝突，表示了他的立場。他說：文明讓你受苦，野蠻卻讓我返老還童（Civilization from Which you suffer, barbarism which is for me a rejuvenation）……：我一手描繪出來的天堂，從描繪到夢境的實現是一段漫長的路。……大洋洲的語言，由最基本的元素構成，保留了本來的詰屈聱牙，不論單音或連音都未經修飾，一切都是赤裸裸的原始的，然而抑揚頓挫的語言，也是一切語言最初的語根，已消失在日常活動中而磨平了稜邊突角，像是精美鑲嵌畫，常人看不出石間的粗糙接縫，而只是把它當成珠寶一般來欣賞的美麗圖畫，但是行家單靠肉眼就能得知建構的過程……，我所用的野蠻風格是為了裝飾一個情調相異的國家和民族。

1901 年高更搬到馬奎薩斯群島（Marquesas）的阿杜奧那（Atuana）居住後，在 1903 年的手稿裡對馬奎薩斯藝術的魅力也發出讚嘆之聲。他說：我們歐洲似乎不能想像在紐西蘭（New Zealand）和馬奎薩斯群島之間的毛利人（the Maoris）居然有非常先進的裝飾藝術（decorative art）。特別是馬奎薩斯島民有一種無可比擬的裝飾感（an unparalleled sense of decoration），即使給他一個最不像樣的幾何圖形的主題，他也能夠保有整體的和諧，而不留下任何令人不愉快的或不相襯的空白。基本圖案常是人體或人臉，尤其是人臉。原以為不過是個奇怪的幾何圖形（a strange geometric figure），而後才發現竟然是張臉。總是同樣的東西，卻永遠不會完

全一樣。除了金製的，找不到以往他們用骨頭，貝殼，硬木做的那些美麗的物品，這些全被警方偷走了，再賣給業餘的收藏家，這些自認博學的人，從沒有想像過馬奎薩斯藝術的價值。

　　1903 年 4 月高更逝世前，在阿杜奧那給莫里（Charles Moire）的最後一封信，提到野蠻人的生活（life of savage）說，他受到徹底的打擊，但還未屈服。他說：印地安人在被折磨時微笑，那就是屈服嗎？野蠻人顯然比我們優秀，這可是千真萬確的。我是野蠻人，而文明人早就看出來了，因為我的作品除了這種不由自主的野蠻外，沒有什麼值得大驚小怪或令人不解的。我的藝術於此之故，而與眾不同。一個人的作品，就是那個人的寫照，因此有兩種不同的美：一種是本能的，一種是學來的，兩者結合再加上必要的修飾，自然製造出繁多而複雜的變化。……藝術才剛走過很長一段由於物理、化學、機械和自然寫生所帶來的摧殘，藝術家已喪失了野性，不再有本能，甚至於可以說喪失了幻想力。在每條路上遊蕩，尋找他們根本沒有能力去創造的生產元素（productive elements），結果，他們像是烏合之眾（a disorderly crowd），獨處時便好像迷了路一樣地害怕，所以說獨處並不適合每一個人，因為這需要勇氣來承擔的，獨力來應付的[20]。

20　參閱 H. B. Chipp「theories of Modern Art」pp.79, 86。

第三章

十九世紀末的新藝術運動

壹、拉斐爾前派

　　1848 年，一群英國皇家美術學院的年輕學生組成了「拉裴爾前派兄弟會」（Pre-Raphaelite brotherhood），成立的動機是要與當代作品的平庸乏味進行對抗，他們的目的在尋回中世紀，也就是拉斐爾（Raphael）之前的傳統，使繪畫重新獲得自拉斐爾以來所失去的誠摯和豐富的精神內涵，找回拉斐爾之前，契馬布埃（Cimabue）和喬托（Giotto）時期的簡樸風格。在他們看來，拉斐爾和文藝復興時期畫家，把繪畫帶上探索風格的歧路，背叛了「文藝復興前期」畫家不凡的真實性。因此必須使當代藝術家的手法獲得新生，同時選擇富於詩意的主題或能引起社會和宗教回響的題材作畫[1]。

　　拉斐爾前派在英國倫敦成立，創會者為漢特（William Holman Hunt, 1827-1910），米萊斯（John Everett Millais, 1829-1896），羅塞提兄弟，（即 Dante Gabriel Rossetti, 1828-1882，與 William Michael Rossetti），伍爾納（Woolner）柯林生（Collinson），史蒂芬斯（Stephens）等五位年紀不過二十上下的畫家和兩位詩人。這些畫家在 1855 年的法國萬國博覽會上獲得極大的成就，隨後又在 1867 年英國畫廊獲得成功，他們的作品內容打動了所有的藝術家[2]。

　　拉斐爾前派運動最早出現於一本具文學性質的期刊名叫《根源》（The Germ），此派畫家執著於一種嚴肅主題的重要性，以及刻

[1] 參閱 Jacques Marseille 與 Nadeijé Laneyric Dagen 編著：《世界藝術史》（Histoire de L'art）中譯本，第 240-241 頁，台北聯經出版社，1999 年。

[2] 關於拉斐爾前派兄弟會之成立及其創作，參閱（The pre-Raphaelite Dream），Robert Upton, Tate publishing. 2003.

意經營的象徵主義和創新的圖像。在技法上,則為表現明亮色彩,精緻的細節與戶外題材的鑽研。雖然這些僅止於技法,卻深深影響後來與此運動無關的畫家。

1850 年羅塞提揭示「拉斐爾前派」這個語彙時,立刻引起轟動,並被指控為神秘羅馬天主教徒,尤其指為褻瀆神祇者。1851 年傑出的理論家魯斯金(John Ruskin, 1819-1900)挺身為他們辯護,肯定了他們重返理想主義的實踐,並認為不妨礙他們想以理想主義(Idealism)替代自然的崇拜。

1851 年成立才短短三年的拉斐爾前派兄弟會,由於缺乏公開的理論基礎,而宣告解體。除了漢特外,其他畫家都逐漸放棄了初創時的原則。米萊斯成為典型的皇家美術院的會員及會長。羅塞提與莫里斯(William Morris, 1834-1896)、瓊斯(Edouvard Burne Jones, 1833-1898)、克蘭(Walter Crane, 1845-1915)在牛津成立第二個兄弟會(Brotherhood),漢特則仍保持原始的理想,獨自在巴勒斯坦作宗教畫。1850 年以後,他們都受到中產階級贊助者的大力支持,羅塞提與瓊斯及克蘭又特別影響了象徵主義藝術家,例如英國的畢爾茲利(Aubrey Beardsley 1872-1898),比利時的克諾夫(Fernand Khnopff, 1858-1921),德國的克林格爾(Max Kliger, 1857-1920),義大利的普雷維亞第(Jaetano Prevjati, 1852-1920),和塞岡蒂(Giovanni Seganti, 1858-1899)。這些畫家中以莫里斯的行動最為徹底,他作為英國裝飾藝術革新活動中藝術與手工藝運動(Arts and Crafts)的倡導者,把拉斐爾前派的理論計畫轉變成了「社會計畫」,使藝術成為所有人的。他夢想返回中世紀的手工條件,並建立一種總體藝術理論,這種理論直接導向了新藝術,成為十九世紀末新藝術的先驅。

1880 年代歐洲新藝術的觀念與理想取代了自然與真實,許多藝術家參照了英國的新藝術運動,從此一運動中挖掘到文學和心理

的主題，可是在法國的藝術家卻不肯參照英國的藝術運動，他們在自己的傳統中找到了自己的大師。夏畹（Pierre puvis de Chavannes, 1824-1898）和牟候（Gustave Moréau, 1825-1898），這兩位歷史畫的追隨者，在世紀末接過「拉斐爾前派」畫家的火炬，在法國開創了新藝術的一片天。其中尤以夏畹最值得稱道，他牢記著從十四世紀喬托（giotto di Bondone）和十五世紀文藝復興初期佛羅倫斯的壁畫中所汲取的心得，在自己象徵主義的作品中表現文藝復興前期畫家的簡樸風格。他在 1884 年的壁畫「啟發藝術與詩的神聖森林」（裝飾在里昂博物館樓梯間）中，表達出對十五世紀多明尼各（Dominique）修士安傑利科（Fra Angelico）的崇敬，象徵主義的畫家把這幅作品當做其宣言。夏畹和牟候作為象徵主義的先驅，由於長期的友誼與反對現實主義，以及和兄弟畫會的共同理想而連繫在一起，其實他們有各自的審美觀而且徹底的對立。夏畹是十九世紀後半葉法國最重要的裝飾藝術家，他繪畫題材有寓意的和敘述性的，他強調的是形象的構成和節奏感，其形式是簡化的，色彩是明亮的，濃淡色度是相等的。他整個藝術由於服從於一個整體的視覺，而帶有條理分明，冷漠超脫的特質。

　　牟候和夏畹有所不同，他賦色彩一種特定的作用，認為顏色的目的不在複製真實，而在解釋真實。他曾明確宣示：「我既不相信我觸摸到的東西，也不相信我看到的東西，而只相信我感覺到的東西……在我看來，只有我內心的感覺才是永恆的和無可爭辯地被確定。」他教導他的學生，特別是馬蒂斯（Matisse），馬克也（Marquet）和魯奧（Rouault），應該考慮到，夢想到，和想像到色彩[3]」。

3　參閱（一）Nicole Tuffellic。著，懷宇澤：《十九世紀藝術》（L'art au xix[E] siécle），第 70-74 頁。台北閣林圖書公司，2002 年 11 月初版。（二）Marseille Nadeije 與 Laneyrie Dagen 編著《世界藝術史》（L'ltistoire de L'art），第

貳、象徵主義（Symbolism）

一、象徵主義的美學特質

象徵主義（Symbolism）並不是一種組織嚴密的運動，它只是 1885 年以來，一群畫家、雕刻家所共同持有的創作態度，而與法國詩壇的象徵主義運動有密切的關係。具體的說，它是針對印象主義的目標與寫實主義（Realism）所標榜的原則的一種反動（Reaction）。寫實主義大師庫爾貝（Courbet）說過：「繪畫本質上是一種具體的藝術（Concrete art），只包含實存事物的再現（the representation of the existing objects），抽象的對象，並不屬於繪畫的範疇」。針對這個繪畫觀，詩人莫里亞斯（Jean Moréas）提出反駁，他於 1886 年 9 月 18 日的費加洛日報（Figaro）上發表了「象徵主義宣言」（Symbolist Manifesto）。他指出藝術的本質在於「為理念披上感性的外形」，象徵主義的目標在於解決物質與精神世界之間的衝突。就像抽象主義詩人，基本上將詩的語言視為內在生命的象徵表現一樣。他們也希望畫家用視覺形象表現神秘和玄奧。

象徵主義理論的奠基者奧里耶（Albert Aurier），在 1891 年 2 月號的《法國信使》雜誌（Mercure de France）上，發表一篇闡釋象徵主義理念的文章，名曰〈繪畫裡的象徵主義：保羅高更〉（Les Symbolisme en Peinture: Paul Gauguin），可視為象徵主義理論之作（內容詳見下節分析）。與象徵主義有關連的那比派（Nabis）（即

240-241 頁。

先知派）有時也用象徵主義運動做為繪畫的信念。因此，那比派的作品也被象徵主義的理論家德尼（Maurice Denis）視為象徵主義派。德尼也是一位象徵主義的理論大師，（他的重要論述也待下節分析）。他在 1907 年的著作《象徵主義的塞尚》（Cézanne as symbolist）裡寫道：「象徵主義原先並非一項神秘或觀念性的運動，它始於一群風景及靜物畫家，而非描繪心靈的畫家，然而它確實喻示一種信念，相信外在形式與主觀情境之間存在著一種呼應的關係。一幅作品能引發人內心的情境，並不在於藉助所呈現的主題，而在於作品本身，它本身即應傳達內在感應的訊息，並要能使感情得以永存不朽。」

有關象徵主義的觀點及藝術，曾透過多種刊物予以傳播，例如 1886 年的《普萊德》（Pléiade），《頹廢派》（The Décadent），《流行》（Vogue）以及《象徵派》（The Symboliste），另有《法國信使》（Mercure de France）（於 1890 年創刊），《白色雜誌》（The Revue Blanche）（於 1891 年創刊）。象徵主義的代表畫家有夏畹（Puvis de Chavannes）、魯東（Oelilon Redon），牟候（Gustave Moréau）（他是馬蒂斯〔Matisse〕和盧奧〔Rouault〕的老師），此外還有卡里葉（Eugéne Carriere）等。夏畹確信「對應於每一項清晰的觀念，都存在著一種能將之傳述的圖象思想」。而被德尼稱為「繪畫的馬拉梅」（Mallamé of painting）的魯東也聲稱「他的目的在於將人類的感情轉化為阿拉伯式的風格（Arabesque），然而，象徵主義的藝術家們並未創造一種新的圖像風格。嚴格說來，他們只是「折衷主義者」（Eclectics）或個人主義者（Individualists）」，他們較關心的是詩意的表達玄奧的事物或宗教文藝，而非藝術的形式。

象徵主義的創作方式，是一種運用智力的方法，它從一種觀念，一種感覺，一種情緒出發，在自然中尋找一些節奏，一些形式，

一些色彩。這些藝術家透過比喻，並非想讓人們看到，而是想啟發人們的聯想。象徵主義藝術家的創作，在於透過一種意向，一種象徵來表現思想或情感，藝術並非是一種複製現實，也不再是真實的再現。而是對詩人波特萊爾（Charles Baudelaire 1821-1867）稱之為「神秘之物」的對應方式的一種傳達。藝術家可以遠離真實，他們的作用和主要關注的是表現他們的直覺，他們的情感。

象徵的手法是藉助聯想來進行，所以和動作以及聲音有密切關係，也因此凡現在、過去的文學與詩歌，都變成了主要的靈感啟發的源泉。聖經或傳說的主題，神秘主義或哲學思考的傾向，都呈現在整個象徵主義藝術中。藝術家從聖經中汲取題材，就像從古代神話或北歐傳說中汲取題材一樣，也如同從基督教教義或文藝復興前期的作品或藝術家中找尋主題一樣。在他們從中尋找對應關係中，音樂起了一種從未有過的作用。在象徵主義世界中，藝術家並不關心尋求一種新穎的審美觀，他們使用其他人已經樹立的審美規則，其目的只是藉助象徵手法去啟發人們想像眼之所見之外的東西。在象徵主義的作品中常見的是圓形的構圖，流動或旋轉的節奏，彎曲的輪廓，平面色彩裝飾的形式，忽視透視法的傾向，透過填滿背景或近景，或透過在作品空間的剪裁形象來取消空間印象[4]。

二、象徵主義的美學理論

奧里耶（A-Aurier）於 1890-1893 年間所寫的未完成手稿〈論批評新法〉（Eassay on a New Method of Criticism, 1890-1893）提到：一件藝術品是個新的生命，不但有一個靈魂，還有雙重的靈魂（藝

[4]　Nicole Tuffollic《十九世紀的藝術》，第 78-79 頁。

術家的靈魂和自然的靈魂，父親和母親）（soul of the artist and soul of nature, father and mother）。了解一件藝術品的唯一方法就是成為它的愛人。（to understand a work of art is to become the lover of it），因為作品是一個有靈魂的生命，而且用一種我們能夠學習的語言來證實此事。在藝術作品裡，物質幾乎不存在，而且也絕少會讓愛情淪落為情慾，或許它將被認為很神秘（Mystical），我會說：沒錯，這無疑是神秘主義（Mysticism），神秘主義正是我們今天所需要，且只有神秘主義才能把我們的社會從獸性（brutalization），肉慾（sensualism）和功利主義（Utilitarianism）中拯救出來。我們靈魂中最高尚的本能正在退化之中，本世紀的肉慾主義已教我們無法在女人的肉身之外，還能看見滿足我們身體之慾的東西。本世紀的懷疑論（Skepticism）已教我們無法在上帝身上看見抽象名詞（a nominal abstraction），上帝的愛也不能，只有一種愛還能夠，就是藝術作品的愛，讓我們變成藝術的神秘論者（mystics of art）。

　　奧里耶在 1891 年刊登於巴黎《法國信使》雜誌 2 月號的一篇〈論繪畫裡的象徵主義：保羅高更〉（symbolism in painting: Paul Gauguin, 1891）以及 1892 年 4 月於《巴黎百科全書評論》的文章〈象徵主義畫家〉（The symbolist painters, 1892），對象徵主義美學理論，提出了很多經典的論述。茲析述如下：

　　藝術史裡有兩大對立的趨勢，一種無疑的源於盲目無知（blindness），另一種就是史維登柏格（swedenborg）所說的人的內在洞察力（The Clairvoyance of the inner eye of man），這就是寫實主義的趨勢（the realist trend）和意念主義的趨勢（the ideistic trend）。寫實藝術的唯一目的，就是呈現物質的外表（the representation of material externals），感官的外貌（the sensory appearances），構成一有趣的美學印證（an interesting aesthetic manifestation），它呈現

物體穿越作者靈魂所承受的扭曲的同時，也反映出作者的靈魂。沒有人能否認寫實主義像照片一樣沒有個性（impersonal），平凡無奇，卻不能不承認常出現精彩的作品。意念藝術顯然更為純粹更為高超，透過把物質與意念分開的絕對純粹和絕對高超（the complete purity and the complete elevatedness）而變得愈發純粹，愈發高超。我們甚至可以斷定最高的藝術品只能是意念的（Ideistic），代表世界上至高無上，至神至聖的實質化（materialization），代表在最後的解析下唯一存在之物——意念的實質化（materialization of Idea）。

至今日為止，主要的繪畫趨勢幾乎是寫實的，即使是理想主義畫家（idealist painters），無論如何假裝也經常就是寫實主義畫家（realist painters）。他們的藝術也不過是以直接呈現物質的造形為目的（the direct representation of material forms）。他們對素質本著某些傳統的偏頗觀念，而滿足於安排「客觀性」（They were Content to arrange objectivity）。他們自豪的將美麗的物體（beautiful objects）帶給我們，他們作品的趣味，根植於造形的，寫實的素質。他們畫的是傳統的客觀性（conventional objectivity）⋯⋯繪畫正規且最後的目的，絕非物體的直接呈現，其目的應該是將意念轉換成一種特殊的語言來表達（its aim is to express Ideas, by translating them into a special language），在藝術家的眼裡所要表達的是絕對生命的人（absolute Beings），物體是相對的生命（relative beings），物體不可能比其本身的價值更高，⋯⋯物體只是「符號」（objects only as signs）⋯⋯唯有意念才是一切（the idea alone is everything），如果在這世上唯一的真正生命，除了意念外別無他物，是正確的話，如果物體不過是顯示意念外表的東西，結果只有當作意念的符號時才重要，也是正確的，⋯⋯在現實生活裡認為物體就是物體，這個要命的想法幾乎普遍存在，然而藝術作品絕不可自陷於這樣的騙局

（deception）。藝術愛好者（the art-lover）會發現他面對一件藝術品的情形類似大眾面對自然界的物體，他必須確定意念式的作品（the ideistic work），不會造成這樣困惑（confusion）。我們必須達到一種程度，不懷疑繪畫裡的物體僅僅只是物體，僅僅只是符號（only sign）和文字，而不帶任何意義，本身沒有任何重要性可言。

意念性畫家（ideistic painters）的職責就是在物體所包含的多重元素中（Multiple elements）體認出一種理性的選擇（rational selection），且在作品中僅用線條（lines）、形式（forms）、普通但明顯的顏色（the general and distinctive colors），來精確地描繪物體意念上的涵義，於此再加上部分象徵以鞏固整體象徵（adding to it those partial symbols which corroborate the general symbol）。

藝術家不但有權照著個人的眼光（personal vision），個人主觀的形象（The configuration of Subjectivity），去誇張（to exaggerate），去削減（to attenuate），去扭曲（to deform）那些有直接影響力的因素，更有權根據意念表達之需要去誇張，削減和扭曲。總結地說，藝術品的邏輯就是（一）意念的（Ideist）：因其唯一的理想就是意念的表達（for its unique ideal will be the expression of the Idea）。（二）象徵的（symbolist）：因為將用形式的手法來表達意念（for it will express this Idea by means of forms）。（三）綜合的（syntheticst）：因為會根據一個一般能夠領會的方法來展現這些形式和象徵。（for it will present these forms, these signs, according to a method which is generally understandable）。（四）主觀的（subjective）：因為物體絕不會當成是物體，而是當成主觀意念下的一個象徵（for the object will never be considered an object but as the sign of an idea perceived by the subject）。（五）結果是裝飾的（It is consequently decorative）：因為就裝飾畫的正確意義來說，正如埃及人，也可能是希臘人和原

始人所了解的，不過是主觀，綜合，象徵以及意念藝術的一個印證。

（for decorative painting in proper sense, as the Egyptians and, very probably, the Greeks and the Primitives understood it, is nothing other than a manifestation of art at once subjective, synthetic, symbolic and ideist.）

　　嚴格地說裝飾畫才是繪畫的真正藝術。繪畫只能用來「裝飾」思想，夢想和意念。（painting can be created only to decorate with thoughts, dreams and ideas）。在原始社會裡，圖畫最初的用意可能只是裝飾。……在最後的分析下，回復到簡單，即時的和原始的藝術公式（returned to the formula of art that is, simple, spontanous and primordial），這是美學原理所採用的正確標準。

　　奧里耶也強調感動力（the gift of emotivity）的重要性，認為那是一種能讓靈魂在跳動的抽象戲劇前顫抖的超自然感動力（the transcendental emotivity），也是一種能將形體與靈魂提升至生命和純意念那種崇高境界的稀有能力，由於這種能力，象徵（symbols）也就是意念（Ideas）才得以從黑暗中升起，開始過一種不再是偶然的、相對的生命（no longer our life of contingencies and relativities），而是一種光輝的生命（a splendid life），亦就是本質的生命。（essential life），藝術的生命（the life of art），更是存在的生命（the being of Being）。

　　象徵主義的另一的理論家德尼（Denis），1890 年 8 月在巴黎的《藝術與評論》（Art et critique）期刊（第 23 號和第 30 號）上撰寫一篇名為〈新傳統主義的定義〉（Definition of neotraditionism）的文章，提出一個被認為對二十世紀新藝術的發展有重要影響的定義。他說：「一幅圖畫，在它變成一匹戰馬，一個裸女，或某件軼事之前，基本上是一塊平面，上面覆蓋著依某種次序組合的顏色。」

（a picture, before being a battle horse, a nude, or some anecedote, is essentially a plane surface covered with colors assembled in a certain order）。這個定義延伸出來的意思，就是任何一幅繪畫，分析到最後，無論它的形式為何，是一幅肖像畫，或一幅風景畫，甚至於場景複雜，構圖精細的宗教畫或歷史畫，不過是在畫布上布滿不同色彩，再以或清晰或模糊的輪廓線區分出色塊而已。這個定義給以後的新造形主義，與抽象主義找到了形式設計的理論基礎。

　　此外德尼也強調「心靈狀態」對藝術家創作的重要性。他說：藝術品的整個感覺來自無意識地或接近於藝術家的心靈狀態。（All the feeling of a work of arts, comes, unconsciously, or nearly so, from the state of the artist's soul），誠如安傑利科修士（Fra Angelico）所說的，「想畫耶穌事蹟的人，必須和耶穌住在一起」，意思即是，必須有和耶穌在一起的心靈狀態，才能畫出令人動容的耶穌事蹟。其次是感性（emotion），德尼說：「感性無論苦或甜（bitter or sweet）即是畫家所謂的「文學性」（literary），有了感性，「來自一張塗了顏色的平面，無須參用任何先前記得的感受」（sensation），「藝術是自然的神化」（art is sanctification of nature），美學家的想像遠勝於粗糙的臨摹（crude imitation），而美的感情超越自然主義的偽裝（triumph of the emotion of the beautiful over the naturalist deceit）[5]」。

　　德尼於 1909 年巴黎《西方》雜誌 5 月號〈從高更和梵谷到古典主義〉一文中，談到主觀和客觀的變形（subjective and objective Deformation），他指出：「我們以對等或象徵理論取代了經由某種氣質（temperament）看到自然」，依這個觀念，我們肯定任何「景象」引起的情緒化或精神狀態，都會在藝術家的想像中帶來象徵或造形

[5]　參閱 Herschel B. Chipp「Theories of modem Art」pp87.88, 92-94。

上的等同體（symbols or plastic equivalents），而無須再複製（copy）原來的景象（the initial spectacle）。因此，我們的每一種感覺狀態，必然是一種能夠表現它相關的客觀和諧狀態（a corresponding objective harmony capable of expressing it），藝術不再只是我們記錄下來的視覺感受而已（art is no longer a visual sensation which we record）。而無論畫得有多精緻，也不再只是一張大自然的照片（a photograph of nature）。藝術成了我們精神上的創造（a creation of our spirit），在此，自然只不過應時之物而已（which nature is only the occasion）。高更說過：「我們用的不是眼睛，而是在神秘的思想中心探索的結果。」（We search is the mysterious center of thought）。因此，藝術就成為「自然的主觀變形」（the subjective deformation of nature）而非臨摹了。

為了表達而容許一切變形，甚至於「漫畫手法」（being Caricatural）或個性上的誇張，而「客觀的變形」（the objective deformation）則是要求藝術家把一切都變換為美（transpose everything into Beauty）。總之，能表達一種感情的綜合（synthesis）與象徵（symbol）必定是動人的轉換（an eloquent transcription），同時也是一個會讓眼睛愉悅（pleasure of the eyes）的物體構成。

象徵主義的觀點是要我們把藝術品當做一種可以感同身受的等同之物（as an equivalent of a sensation received），因此，對藝術家而言，自然可以說是他本身的主觀狀態，而我們稱之為「主觀的變形」（subjective distortion）也幾乎就是風格了（style）。

來自挪威的表現派畫家孟克（Edvard Munch）對藝術與自然的看法，則認為藝術與自然是對立的（art is the opposite of nature），只有人的內心才能產生藝術品，（a Work of art can come only from the interior of man）。藝術是一種「意象的形式」（the form of the

image），由人的神經（the nerves），心（hearts），腦（brain）和眼（eye）所組合而成的意象，藝術是人對意象具體化無法抗拒的一種衝動。（art is the compulsion of man towards crystallization），自然是滋養藝術的唯一偉大領域（Nature is the unique great realm upon which art feeds）。自然不只是眼睛看到的而已，還能顯現靈魂內在的意象，與眼睛背後的意象。（Nature is not only which is visible to the eye, it also shows the inner image of the soul, the image on the back side of the eyes）[6]。

[6]　同前書第 105, 106, 107, 114 頁。

第四章

馬蒂斯與野獸主義

壹、馬蒂斯的藝術生涯

　　有人說，假如沒有馬蒂斯和畢卡索的耕耘開拓，二十世紀的現代繪畫會是一片荒野。馬蒂斯認為繪畫是生命的發現，畫出生氣蓬勃的作品是他終生追求與實踐的目標，直到晚年剪紙畫創作，馬蒂斯仍在貫徹這個目標。

　　在二十世紀的繪畫革新運動中，野獸主義獲得了爆發性的勝利，馬蒂斯成為巴黎畫派的大師，野獸派的領導人物。野獸派的出發點在重新尋得手段的純潔性，馬蒂斯的繪畫題材主要為裸女、花氈、窗格、布幔和庭院風景。他描繪了無數的裸女和室內畫，他一生努力創造的過程，為他的藝術風格樹立了一段神奇的探險。他從傳統的學院派走出，不斷地經歷了現代藝術的啟蒙與挖掘，綜合各家學說，而青出於藍，更勝於藍。他立足於印象派光源下忠實描繪物象的理論，又大膽地開創具有強烈色彩與形式的新繪畫，以恣意粗獷，放縱不拘的筆觸，結束了一個徘徊於傳統和革新探索的世紀。

　　馬蒂斯（Henri-Emile Benoit Matisse, 1869-1954），1869 年 12 年 31 日出生於法國北部的一個小鎮卡托·坎培吉（Le Cateau-Cambresis），為家中長子。父親艾彌爾馬蒂斯（Emile Hippolyte·Henri, Matisse）在當地經營穀類兼五金行，母親安娜居瑞德（Anna, Heloise Gerard）從事繪畫陶瓷藝品與製帽工作。馬蒂斯從小體弱多病，無法繼承父業，父親希望他從事白領工作。因此十八歲時被家人送到巴黎的法學院就讀法律，二十歲時（1889 年）任職於小鎮聖康但（Saint-

Quentin）的一家律師事務所當助理律師，並在當地的聖康但・拉杜學校（L'Ecole Quentin-Latour）學習基本素描課程。

1890 年那年因急性盲腸炎開刀，在家中休養，為了排遣無聊與寂寞，開始畫畫，意外地從繪畫中得到前所未有的樂趣，從繪畫中跳脫了法律工作的乏味與煩擾，享受著自由寧靜與獨處之樂，他生平的第一幅油畫（靜物與書，1890）就在手術後休養期間完成。初試啼聲即已展現構圖與寫實的能力，因此，翌年（1891 年）馬蒂斯決定放棄法律事務所工作，改習繪畫，初時遭父親嚴厲反對，後來應允他去巴黎茱麗安學院（Academie Julien）向學院派大師布格候（Adolphe Bougereau）學畫。次年（1892 年）他揚棄了布格候的傳統技法，離開茱麗安學院，然因馬蒂斯在校內畫石膏素描時受到象徵主義畫家牟候（Gustave Moréau）的注意，認為他有潛在的繪畫天份，讓他到其畫室學習。此期間馬蒂斯也結識了畢生好友馬克也（Marguet），到牟候畫室後，馬蒂斯受到了自文藝復興以來的美學理論與繼承自荷蘭自然主義的法國畫派技法的啟發，特別著重灰色調的處理。從 1893 年開始在牟候老師的鼓勵下，馬蒂斯到羅浮宮臨摹十七、十八世紀西班牙荷蘭和義大利等畫家作品，長達十一年之久。因此受到拉斐爾（Raphael），林布蘭（Rembrandt），柯洛（Corot），夏丹（Chardin）等人的影響。牟候的象徵主義繪畫也使馬蒂斯瞭解到藝術的最高目標，乃在於裝飾性的表現，而藝術家最重要的事，就是表現自己內在的意念。這個觀念主導了他早期的創作思維和畢生追求的「藝術是一種裝飾」的繪畫理念。1895年 12 月在巴黎伏拉德（Vollard）畫廊，馬蒂斯看到了塞尚的第一次個展，使其對色彩的主張感受深刻。1897 年他又在盧森堡美術館見到印象派作品，對莫內最感興趣，同年，馬蒂斯遇到畫風柔美的印象派大師畢莎羅（Pissarro），經其介紹買了塞尚的「三浴女」

圖油畫，對其一生繪畫影響甚鉅。自此馬蒂斯觸角伸到了印象派的現代畫家，他們對於光線下形式與色彩的描繪，轉化了馬蒂斯早期的灰暗畫風，也啟迪了他現代藝術風格。

　　馬蒂斯受到牟候的鼓勵，從 1892 年起就在巴黎街頭作畫，1895 年他定居巴黎聖米歇爾（Saint-Michel）堤岸九號，常於巴黎近郊寫生，並與艾彌爾魏喜（Émile Wéry）同遊不列塔尼省（Bretagne）。1898 年 1 月馬蒂斯與土魯斯（Toulouse）的阿美莉帕哈耶（Amélie parayre）結婚後到倫敦度蜜月，並接受畢莎羅的建議去觀看英國風景畫大師透納（J. M. W. Turner）自由運用色彩的作品。同年，他在巴黎獨立沙龍展，見到新印象派的點描法創立者之一的席涅克（Signac）的作品。席涅克強調色彩的主要功能和真實反映，頗具裝飾效果。這是他第一次受到席涅克的影響，使他對色彩的感覺力更為強烈。1899 年馬蒂斯到法國南方的科西卡（Corsica）和土魯斯鄉下作畫，那裡的陽光給他極大的影響，他的風景畫，筆觸更為大膽，色彩也更為鮮艷，非常接近梵谷的畫風。1899 年自法國南方回到巴黎的馬蒂斯，開始全心投入個人繪畫風格的發展，直到1900 年嘗試新印象的點描法，光線在其作品中正式出現，他認真研究形式、色調與構圖。在這之前，馬蒂斯曾仔細閱讀過席涅克〈從德拉克洛瓦到新印象主義〉（1899）（D'Eugéne Delacroix au Neo-Impressionnisme）的美學論文，這從馬蒂斯 1904 年所展出的十三幅點描派風格的作品，可以看出他深諳席涅克關於色彩的思想。但不久之後，他就放棄了點描派的分光法，認為那是一種無用又枯燥乏味的技術[1]。

[1]　關於馬蒂斯的繪畫生涯，參閱何政廣主編《馬諦斯》（H. Matisse）。台北，藝術家出版社，1997 年。

從以上馬蒂斯簡略的藝術生涯中，可知他受到學院派以及印象派，新印象派與後期印象派諸大師的影響。他也綜合了各家的藝術理念與技法，開創自己的一片天。他以塞尚簡化物象的成就，為其畢生創作的依歸，轉向平面構成的形色簡約的藝術。他不斷開創新的經歷，直到畫面的形色簡約和諧為止，充滿了抽象與實驗性的前衛風格。

馬蒂斯服膺「藝術是一種裝飾」的理念，具體表現了物象的自然本質，洋溢著美麗浪漫的異國風情。他為了追求人物與空間的平衡畫風，創作了一連串神秘的主題與變奏，他獨創彩紙剪貼的繪畫與雕刻形式，適切地統合了形色簡約與純粹平衡的藝術風格，為人類創造了最高的精神饗宴。

貳、野獸主義的成立與發展

野獸主義（Fauvism）（或野獸派〔Fauve〕）被認為是二十世紀的第一場藝術革命，它強烈突顯這個世紀最重要的發展趨勢。1899 年馬蒂斯到法國南方的科西卡與土魯斯作畫時，即以非常強烈的色彩創作風景畫，當時大約有十二位個性非常突出的畫家集結在他的周圍，形成一個團體，馬蒂斯因為年紀較大，成為團體的首腦，雖然他終始否認自己是團體的領袖。這一批畫家中，除了來自荷蘭的范唐更（Van Dongen）外，全部是法國人。除了德安（Derain）外，全都是自學的。德安的博學與烏拉曼克（Vlaminck）的極端自由主義的粗魯作風，成了鮮明的對比。

1901 年到 1905 年間，巴黎舉辦了許多重量級畫家的回顧展，對於萌芽中的野獸派畫家產生了很大的啟發作用。1901 年梵谷過

世後的回顧展及 1905 年的獨立沙龍展，1904 年、1905 年及 1907 年秋季沙龍展中塞尚的作品回顧展，此外，還有德拉克洛瓦，透納（Turner），德加（Degas），馬內（Manet），魯東（Redon），莫內（Monet），高更（Gauguin）以及帶有悲觀主義色彩的畫家孟克（Munch）及帶有象徵主義色彩的表現主義畫家等，這些回顧展對當時的畫壇具有相當決定性的影響，不僅對野獸派的興起起了催化的作用。對同時期在德國興起的表現主義亦是如此[2]。

　　1905 年 10 月 18 日到 11 月 25 日在巴黎大皇宮舉行的秋季沙龍展，展出了馬蒂斯、德安、盧奧、馬克也、曼更（Manquin）、烏拉曼克、范唐更、普伊（Puy）、瓦爾費（Valfit），還有康丁斯基（Kandinsky）和賈夫侖斯基（Gawlensky）等人作品。現場有一位記者形容展出的作品說：「我們看到的，要不是使用了繪畫材料，簡直就跟繪畫沾不上邊，紅、黃、綠胡亂塗鴉，粗糙的色塊，隨心所欲，生拼硬湊，好像天真的學童拿出顏色盒亂抹一通。」

　　這些畫家們用色彩無拘無束，令人瞠目結舌，把所謂「具體色調」的法則拋諸腦後。其中德安的一幅「海濱風景畫」，畫了草綠或檸檬黃的天空，鮮紅的船體，和淡綠色的海灣。馬蒂斯的幾幅婦女肖像臉部用紫色和橘黃，還有一幅名為「窗景」的畫，大膽地把玫瑰色和黃色塗抹在一起。這樣大膽與恣意粗野的用色，即使高更與梵谷也瞠乎其後，自嘆弗如，而這群初出茅廬的無名之輩，竟敢拋開一切傳統技法，簡直可以說褻瀆藝術，難怪藝評家瓦塞爾（Louis Vaucelles）在參觀了馬克也一座仿十五世紀義大利風格的雕像時，要驚嘆：「唐那太羅（Donatello）被野獸包圍了」。唐那太羅是義大利十五世紀文藝復興時期傑出的古典雕塑家。瓦塞爾用這

[2]　參閱 Edina Bernard 著，黃正平譯《現代藝術》（L'Art Moderne），第 14-19 頁，台北閣林國際圖書公司，2003 年 2 月。

樣極端尖銳的字眼來評論此次的展出。「野獸派」（Fauvism）之名，遂成為以馬蒂斯為首的這個藝術團體的派別稱呼[3]。

野獸派可分為三群主要畫家的合稱：（一）馬蒂斯、馬克也、盧奧、曼更、卡莫昂（Charles Camoin）和普伊。（二）來自夏圖（Chateau）的烏拉曼克，德安。（三）稍晚才來自哈維爾（Harve）的佛利斯（Friesz），布拉克（Braque）和杜菲（Dufy）及來自荷蘭的范唐更（Van Dougen）。他們都受後期印象主義畫家塞尚、梵谷和高更的不同程度的影響，其作品最顯著的特徵就是強烈的色彩，為了情緒與裝飾的效果，他們恣意使用純色，有時也像塞尚一樣，用純色來架構空間感，除此之外，他們之間幾乎沒有共同點。

野獸派運動在 1905 年的秋季沙龍達到頂峰之後，由於畫家們不同的風格，也不曾展出相似風貌的作品，野獸派之火，就在 1908 年前後熄滅了。此後各自發展出相反的趨勢。從 1908 年起馬蒂斯先在巴黎的謝維荷街（Sévres）街的工作室成立一所小型的學校，在此授課教畫，許多外國人，特別是德國人和北歐人經常在此聚會。野獸派畫家揚棄了新古典主義和象徵主義，也放棄了分光法，肯定了色彩在空間表現中的自主地位，藝術家之間的交流也使他們的藝術傾向更形深化。馬蒂斯和德安一直處於緊密的合作關係，1905 年夏季他們在科利爾（Collioure）創作了第一批真正的野獸派作品，佛利斯（Friesz）和布拉克（Braque）也於 1907 年夏季在希奧達（La Ciotat）和埃斯達克（L'éstaque）（馬賽附近的兩個小鎮）聚會，那裡的美麗景色給了他們不少的創作靈感。德安和烏拉曼克則在巴黎郊區的一個小鎮夏圖（Chateau）開了一所藝術學校（LÉcole de Chateau）。

[3] 參閱 Jacques Marseille 與 Nadeije Laneyre Dagen 編著《世界藝術史》中文版（L'Histoire De L'Art），第 274 頁。

野獸派繪畫的基本理念是拒絕忠實於現實的色彩，也就是反對所謂物體的固有色。他們在畫面中平塗出純粹、熾熱、尖銳、相互對比的強烈色彩，還有畫家感情的忠實傳達。這種對色彩的狂熱，也是為了進一步擴大觀察自然時所追求並獲得的心靈衝擊。馬蒂斯宣稱「我們必須找到能夠表達現實世界那種隨意性的感覺」。野獸派畫家們充分掌握了色彩的反差法則，並在作品構圖中多次重複使用，從而造成各個平面，時而前移，時而退縮的效果，並摒除了截然清晰的輪廓線與明暗對比。他們以大自然為創作主題，但不是用印象派的手法去表現那些非物質的和運動之物（如空氣、水），除了盧奧外，他們都喜歡表達世俗生活的樂趣，他們的激烈感情都是當下的親身體驗，沒有任何幻想成分。他們那種世紀性的開放，對命運和藝術功能的敏銳思考，都可以從他們著作中體現出來。由於野獸派本身的實驗特質，最後為了開闢出新的流派而終於走上熄滅之路。

佛利斯與德安各自帶著懷舊的感情去重新發現古典作品，范唐更、盧奧、馬克也則選擇了更為個人化的藝術歷程，至於馬蒂斯又嘗試一系列的習作，致力於色彩表達和阿拉伯式裝飾圖案和諧的深入研究。野獸派畫家打破了藝術表現的各種限制，同時也把藝術家本人從幾個世紀以來固定的存在方式中解放了出來[4]。

參、馬蒂斯繪畫的特質

馬蒂斯的藝術並不是以準確描繪客觀的對象為原則，他曾說過：「準確描繪不等於真實」。他的藝術，不管是繪畫、雕刻或剪紙，

[4] 參閱前註 Edina Bernard 著《現代藝術》中文版，第 14-19 頁。

給人的印象，不是自然對象的複製，而是畫家發自心靈的情感在畫面上自由自在的凝固。他的作品，給人一種輕鬆、歡樂、寧靜的感覺，畫中沒有情節內容，沒有文學詩意，也沒有煩惱沮喪，畫面簡潔單純，完全是一幅平和、安逸，足以撫慰人心靈的繪畫。他並不鼓吹一種膚淺的裝飾或娛樂的藝術。他放棄使用拘泥細節的方式再現客觀對象，也避開了軼聞故事的題材，來實現一種高度理想的宏偉與美感。

馬蒂斯在最初的繪畫階段中，曾遭不少大畫家指摘他連「透視」都不懂，可是學院派的那一套卻對他毫無吸引力，他有幸遇到象徵主義的名師牟候（Moréau）教他根據各自的愛好去發展自己的個性繪畫，也讓他臨摹諸如拉斐爾（Rafael），維洛內斯（Veronese）（十六世紀義大利威尼斯畫派的畫家），夏丹（Chardin）（十八世紀法國傑出的靜物與風俗畫畫家）等古典主義作品。但牟候也同時教人抵制學院主義，告訴馬蒂斯說：「在藝術上，你的方法愈簡單，你的感覺愈明顯」，這對他以後的繪畫探索有很大的啟發作用。此後馬蒂斯漸漸脫離傳統的學院派風格，並從十九世紀到二十世紀初法國畫壇大變革期的各種趨勢中去汲取養分。

馬蒂斯決心以先鋒之姿去探索自己的藝術之路，1904 年來到法國南方聖特羅佩（Saint Tropez），用極其明亮鮮艷的色彩畫了一幅著名的油畫「奢華，寧靜與愉快」（Luxe, Calme et Volupté）（圖30），這幅看似屬於點描派的作品，不過他與秀拉（Seurat）和希涅克（Signac）不同的是，他不是摹仿自然，而是遵從老師牟候的訓示：是一種虛構的自然。不過仍未能達到他所崇拜的塞尚說的：「藝術不是直接描繪，而是我心靈的作品」這樣的境界。馬蒂斯曾在新婚不久，在妻子資助下，用五百法郎買下塞尚的「三浴女圖」油畫（圖32），他崇拜「三浴女」就像基督教徒崇拜聖母像一樣。馬蒂

斯從塞尚的畫中領悟到可以在不損害造型結構和色彩本質的情況下，保持印象主義明亮的光線和鮮明的色調，而不是像秀拉那樣只注重色彩，而忽視結構與造型。我們可從馬蒂斯的「男模特兒」與「卡米利娜」（圖33、圖34）兩幅人物畫作品中看出他對體積結構和色彩的追求。「男模特兒」一幅是用大的色面與粗獷的筆觸，緊密追求人體各部分的體積及相互關係，而人體的構造與組合是通過各種色面和筆觸而捕捉的，並表現了雕塑般的堅固實在感，塊面明確，結構嚴謹，這幅畫明顯受到塞尚的影響。在「卡米利娜」中，馬蒂斯嚴格把握人體的骨和肉，正面坐著的模特兒，由於明暗度有鮮明的對比，而凝縮描繪出她的體積，圍繞著裸婦的室內空間，配合各種小道具，由縱橫軸構成了極其安定而強勁的畫面，並在背景中放了一面鏡子，通過鏡面繪出模特兒的背景及畫家自身的姿態，暗示了空間的廣闊性，這樣的布局，顯然汲取了十七世紀西班牙大畫家委拉斯蓋茲（Velazquez）名畫「侍女」（Las Meninas）的風格。

　　馬蒂斯並沒有以直追塞尚的成就為已足，他仍繼續實驗更強烈的表現力。在擺脫了新印象主義的分割技法和塞尚的堅實體積結構的影響外，他又發現了梵谷，梵谷那種熾熱的感情色彩在畫面上的強烈表現力，深深打動著馬蒂斯，促使他在畫面上大膽而無忌憚的追求更多的感情因素，進而採用強烈自由奔放的純色來繪畫。1905年夏天，他和後來成為野獸派重要成員的德安，到法國科利爾（Collioure）寫生，在此他認識了高更的朋友蒙福萊（Montfreid），並參觀了高更在大溪地繪畫的藏品，使他極為興奮，頓時醒悟，只有平塗法才能使他在繪畫中傾注更多的感情因素，也方能使他跨越透視明暗等光線作用下的物體固有色的擴散等老問題。同時也意識到繪畫的本質在於非自然性。從此，馬蒂斯與野獸派畫家的色彩比新印象主義的科學色彩，比高更，梵谷的非描繪性色彩，比那種直

接調色變形的畫法更為強烈。馬蒂斯在參加 1905 年巴黎秋季沙龍展（即野獸派第一次大展）的兩幅作品，「科利爾敞開的窗戶」（圖35）和「科利爾的風景」（圖 36），以及同年創作的「馬蒂斯夫人的肖像」（圖 37）與「戴帽的女人」（圖 38）等作品，已經脫離了點描派的常規畫法，畫面展現了自由奔放，瀟洒自如，色彩絢麗斑爛和自然的固有色毫無關係，而開啟了一種主觀的自由色彩。

馬蒂斯把豐富的色彩和不受拘束的筆觸推到了極致，但對他來說，這只是一個開端，他還要繼續取得更大的成就。1907 年「藍色的裸婦」（圖 39）和 1908 年的「紅色的和諧」（圖 40）兩件代表作，清楚的表達了馬蒂斯追求的是單純與平衡，藍色與紫色相諧調，色彩稀薄而明亮，簡單的陰影，粗獷的線條，只具輪廓線的裸女，此種隨性的色彩表現，沒有雕塑感的處理，和在「紅色和諧」中把透視法徹底抽掉，而以飽滿的色彩來展現一個充滿對比的圖案（橙與藍、黃與紫、紅與黑的對比），一切都是平面的。

1907 年到 1908 年馬蒂斯又先後作了兩幅名為「奢侈」（Le Luxe）的作品，其尺幅與構圖幾乎一樣，但第一幅用筆迅速，根據色調濃淡變化來表現立體感，和遠近感；第二幅「奢侈」則畫面平坦，用明確的輪廓線和平塗色面構成，可以說是馬蒂斯固有作風的重點作品，和他後來（1909-1910）創作的「舞蹈」（La Danse）（圖41）和「音樂」（La Musigue）（圖 42）都是二十世紀的傑出作品，對現代藝術尤其對俄羅斯的前衛美術，有重大的影響[5]。

5　第一幅「奢侈」作品藏於巴黎國立現代美術館；第二件「奢侈」作品則藏於哥本哈根美術館。至於其他有關馬蒂斯的重要作品介紹，參閱台北藝術家出版社出版《馬蒂斯》一書及台北華嚴出版社出版的《世界名畫欣賞全集》第五冊。

　　馬蒂斯開始走向極度簡化與裝飾的藝術之路，他喜歡用富麗堂皇的東方壁毯做畫面背景，而且大多使用純色（如「紅色和諧」即其顯例）。第一次世界大戰爆發後，馬蒂斯一家到科利爾避難，此時（1914 年）畫了一幅「科利爾的法國窗」（Port Fenétrea a Collioure 1914）（圖 43），這一幅畫在馬蒂斯作品中不多見，畫面以中央的大黑色面為中心，左側是含粉紅色的淡藍，右邊只是細長垂直的含綠色的淡黃和淺綠色面，幾乎完全是一幅抽象畫，可以看出他在這幾年中明顯表現出平面化和抽象的傾向，也說明了他在繪畫探索歷程的新嘗試。不僅如此，對於當時已經進行了大約五年的立體主義（Cubism）的研究，也給他很大的幫助，使他知道如何簡化繪畫結構，如何用矩形來配合彎彎曲曲的植物形花紋。1916 年的作品「鋼琴課」（La Leçon De Piano 1916）（圖 44）在一間面對著庭院而有大窗子的室內，馬蒂斯十七歲的兒子 Jean Jerard，正在彈鋼琴，這幅作品的平面化更為徹底，幾何形態的分割更為嚴肅，畫面通過縱橫線與斜軸組成嚴密的結構，鋼琴上的三角形節拍器與窗外三角形的草坪，窗框細長的矩形與右上角高坐窗台的婦女，形成垂直線的幾何對比；而窗子上曲線扶手呼應了樂譜台上的阿拉伯式花紋，彈琴孩子頭部與上方高坐的婦女以及畫面右下角的青銅雕塑小品，既形成呼應關係又活潑了畫面，色彩也在統一的灰色中呈現出紅、綠、黃等色調鮮明的對比，這是一幅將家庭中的親密主題濃縮到極為高度造型秩序的傑作，在這裡馬蒂斯對於立體主義的表現，具有強烈的個人風格。但就在這時，馬蒂斯的畫風突然又有所改變，轉為寫實性，以畫一些美麗模特兒的人體肖像，和線描人物畫為主題。

　　1920-1921 年，在尼斯（Nice）旅館裡畫的「浴後的沉思」（圖45），就是這個時期最優秀的作品，浴後倚靠椅子的女子，似在沉思，畫面以浴室泛白的黃土色為基調，把地板紅色和壁面的紫色加以調

和，增加了溫柔抒情的氣氛，桌上的紅色直線條與耀眼的白色線條相間的桌布圖案呈現出反差，而桌上的花與花瓶也起了連接兩者的作用。1912年馬蒂斯與妻子初到北非的摩洛哥旅行時，親眼看到安格爾（Ingres）和德拉克洛瓦（Delacroix）的異國情調的深宮侍女畫，1920 年代馬蒂斯也在自己的畫室裡回憶當時的情形而創作了許多「宮女畫」，這些充滿阿拉伯風味裸女畫，多以直線處理裸女的形貌，奢華的裝飾充滿整個室內，他強調在曲線的圖案背景前，應以直線的人體構圖及明暗的處理，使畫面具有立體感，而裸婦富有官能美的肉體描寫，也是馬蒂斯所追求的立體形體造形的表現。

1931 年馬蒂斯接受美國賓州巴恩斯基金會（Barnes Foundation）之委託繪製，1933 年才完成的「舞蹈」（La Danse）大型壁畫，是以極其單純化的形式與平面，表現了迴旋圓環狀的律動。1935 年所畫的「粉紅色裸婦」（Nu Rose）也是表現同樣單純與平面的傾向，整個畫面由平塗的色塊構成，在極端平面化的畫面裡，龐大的軀體幾乎占據了整個畫面，但並不失其生動與均衡，沒有太多的裝飾紋線，取而代之的是簡潔的方格，使這古典式的豐滿人體，充滿了無限的生命感。

除了大量的繪畫作品外，馬蒂斯的雕塑也具有很高的成就，他是在巴黎藝術家中第一個收藏非洲黑人雕刻藝術的人，畢卡索就是從馬蒂斯那裡發現非洲黑人雕刻的，馬蒂斯的雕刻與繪畫一樣，並非現實的再現，而是依照獨立構思來造型的。他脫離了模特兒的客觀描繪，而注重雕塑的相互間的體積問題，節奏與均衡，也隨著他的探索而逐漸走向抽象化，以空間構造為中心，取代了量塊，成為現代立體造形的先驅。1940 年代已經古稀之年的馬蒂斯，藝術創作依然不衰，他又站在前衛藝術的最前線，創造了一生中最傑出一些大幅作品，就是以彩色剪紙藝術，用刀取代畫筆，把最完美的彩

與色，任意拼貼在一起，形成了一幅奇妙無比的畫面，他晚年找到了最單純，最直接的表現自我的形式，醉心於剪紙藝術。

肆、馬蒂斯的美學思想

野獸派畫家從未發展一致的藝術理論或提出藝術家的計畫（art theory or artistic program），但卻認為自己具有明顯的風格。馬蒂斯做為野獸派群龍之首，也是歷經了好幾種畫風（Modes）之後，才達到一個高度原創的自由的「野獸」風格（the highly original, free 「fauve」style）。若干年後，馬蒂斯摘錄自己的藝術思想時，語氣冷靜而謙遜地說：「他確信對自然本質的把握，歌誦希臘雕刻的完美（the idealism of Greek sculpture），肯定他對人體的主要興趣，且力求寧靜（serenity），但他也強調表現的重要，其實這也是他的終極目標（his paramount goal）。他很清楚的表示，表現包含了整個畫的構圖（composition of the picture），各種元素之間的關係，而這個相對地有賴於畫家的感覺（the artist's sensation），因為離開了個人感覺，也就談不上規則了。」

馬蒂斯的理論奠基於「藝術直覺」（artistic intuition）的強調。藝術家從直覺獲得先驗的自然的知識。（Knowledge of a pre-perceptual nature by means of intuition），使真正的直覺在其表現手法上客體化，其結果直覺和表現是一體的[6]。

馬蒂斯的美學思想散見於 1908 年的《畫家的筆記》（Notes of a painter, 1908），和藝術評論家阿波里奈爾（Apollinaire）的訪問對

[6]　參閱：Herschel, B. Chipp,《Theories of Modern Art 》,p.125。

話，以及他與其他藝術界朋友往來的信件記錄等，其內容包含繪畫的一般理論，繪畫的基本元素的討論（如顏色、形狀、構圖），素描與雕塑等[7]。

馬蒂斯的畫家筆記內容，大要如下：

馬蒂斯首先指出：有些人習慣於將繪畫當成文學的附屬品，因此想在其中尋找明確的文學概念，而不是他的創作技巧。他說他一向認為畫家最直接的自我表達就是他的作品，許多畫家如席涅克（Signac），德斯瓦立耶赫（Desvalliéres），德尼（Denis），布朗西（Blanche），奎罕（Guérin）和貝納（Bernard）等曾在雜誌中表達他們的看法，對我而言，卻只想藉文章將我繪畫的意念和願望（My pictorial intention and aspiration）表達清楚。我基本的想法未變，而我表現的方式（modes of expression）是跟著我的想法走的。最主要的是，我追求表現，但畫家的目的不應和他的作畫方式分開而論。我無法將我的生命感受和我的表現方式分開。畫家的思想，不應該被界定在他的方法之外，在我的思考方式裡，表現方法並不包括面部反映出來或猛烈手勢（Violent gesture）洩露出來的激情，而是整張畫的安排都具表現力，人或物所占的地方，其周圍的空間與比例都有關係。

構圖（Composition）就是照畫家的意願，用裝飾的手法來安排各種不同的元素，以表現畫家感覺的一種藝術。所以畫家以畫來表達他的情感，在一張畫裡，每一部分都會有它顯而易見的角色，不論主要的或次要的，在畫裡，沒有用的東西都是有害的。一件藝術品必須整體看來和諧，（a work of art must be harmonious in its

[7] 參閱：蘇美玉整理翻譯《馬諦斯畫語錄》，台北，藝術家出版社，2002 年初版，並參考 Herschel, B. Chipp,《Theories of Modern Art》, pp.130-137。

entirety），因為表面的細節在觀者腦海裡都會是侵占那些基本的東西的。

　　構圖的目的就在於表現，是隨著即將覆蓋的面積而改變，藝術家把構圖移到一張較大的畫布上時，必須再重新構思一次，以保留其表現力，而素描要有將周圍的空間也帶出生命的擴張潛力（a power of expansion）。和諧或衝突的色彩都能製造出非常賞心悅目的效果。假設我要畫一個女人的身體，首先我會畫出優雅和魅力（grace and charm），這是想給女人的身體多一些表現的東西，我試著以基本的線條來濃縮該人體的意義，魅力似乎比第一眼看時減少了，但久了就會從新的形象裡散發出來，這個形象就會由於意義的增加而更形充實，更富人性面。魅力雖然削減了，卻不是僅有的特色。魅力（Charm），輕巧（lightness），明快（Crispness）全都是瞬間短暫的感受（all these are passing sensation）。我畫過一幅色彩鮮明的作品，我再次動筆修改它時，色調會更深化，顏色會變得厚重一些，原先的調子也會被另一個密度較高的色調所取代，在視覺上，畫面會比先前少了一些吸引力。

　　在印象派畫家裡，特別是莫內（Monet）和席斯萊（Sisley），他們有很纖巧、顫動的感性（delicate vibrating sensation），但結果畫面都很相似，因為他們記下了一閃即逝的印象（they register fleeting impression）。由於強調基本的東西，我比較喜歡發掘其中更為恆久的性質與內涵（to discover its more enduring Character and content）。即使犧牲了某些令人愉悅的品質，也在所不惜。只有我們不把任何動感（Sensation of Movement）從它之前或之後的動作中抽離出來，動作的指示（indication of motion）對我們才有意義。表現事物的方式有兩種：一是粗獷的（crudely），一是從藝術方面來激發的（to evoke them artistically），只有放棄未經修飾的動作呈

現時（the literal representation of movement），才能達到更為理想的美感（a higher ideal of beauty）。看看埃及的雕像，看似很僵硬，但會覺得那是一具能夠移動的軀體（a body of Capable of Movement），即使僵硬（stiffness），也很生動（animated）。希臘雕像也很冷靜（Calm），一個鐵餅選手會以他凝聚全身之力準備投擲之際來展現，不然如果要雕出他動作所暗示出來的最激烈最不穩定的一刻（the most Violent and precarious Position implied by his action），雕刻家就會以削減濃縮那種狀態來重新建立一種平衡，而顯示出持久的感覺。因為動作本身不穩定，不適於表現像雕刻那樣持久的東西。除非藝術家清楚瞭解到他只是呈現其中一刻的整個動作過程。這一切盡在觀念之中。

對我而言，繪畫必須開始就具備整體清晰的視野，畫面主要的色彩，應該有更好的表現，我在畫面上使用的色調並沒有事先思考過，動筆之前，也許我對色調並沒有潛在的意識，在一張完成的畫上，我常發現自己被色調迷住了，它牽動我的表現，或使我停下筆來，通常在未畫完之前，我會發覺，不斷塗改其他色調的同時，我卻尊重這個色調，我完全憑著一種直覺去挖掘顏色的特性，畫一幅秋景時，我不會去想這個季節什麼顏色才適合，而只會為這個季節給我的感覺所啟發，帶有冷色調的黃，也可以表達秋天那一片純靜冰冷的清朗天空景色，秋本身的感覺也可能隨之改變。檸檬黃的樹木，所散發出來的凜冽感覺，給我們寒冷冬天來臨的印象。

我對色彩的選擇絕不依賴任何科學的理論，而完全憑我對物的觀察、感覺及每一個經驗的特質。受到德拉克拉瓦（Delacroix）幾篇繪畫觀念的啟發，以及席涅克（Signac）只注意色彩的互補功能（Complementary Colors），並以他們對色彩的理論為基礎，對我而言，我只單純地想找一種能表達我感覺的顏色，畫面上的色調比例

有其必要性，有大部分的色調會促使我去改變人物造形或畫面的構圖（to change the shape of a figure or transform my composition），在構圖的每一部分都達到這種比例之前，我會繼續朝這個方向去做。直到經過一段時間後，畫面上的每一部分，就會達到它們相互間的永久關係。之後，連一筆都不可能加上了，除非重新畫過。

其實，我認為繪畫理論或補色的理論並非絕對的，因為對畫家作品的研究而得到對該顏色的認知，原是來自對物觀照的直覺與感性的結果，因此就可以界定出色彩的某些定律，而不必受既有色彩理論的限制。我最感興趣的既非靜物亦非風景，而是人體（human figure），只有透過人體才能表達我對生命那種近乎宗教的感覺，我並不講究臉部的細節，我不想照著解剖學上的精確來描摹（to repeat them with anatomical exactness）。藝術品都必須具備完整的意義（Complete significance），而且在觀者（the beholder）尚未認清其主題之前就傳遞出來。我在帕多瓦（Padova）觀看喬托（Giotto）的壁畫時，並不想花工夫去辨識面前是耶穌生平事蹟裡的那一場景，而是立刻感覺到其中所散發的哀傷，流露在畫面每一筆線條和色彩之中，標題只是用來證實我的印象。我所夢想的是一種均衡（balance）、純粹（purity）、寧靜（serenity）的藝術，沒有困擾沮喪的主題，這對所有知識階層的人來說，無論商人或作家，都像是一帖安神劑（an appeasing influence），像一把能消除形體疲勞的好安樂椅（a good armchair）。人們常對於不同過程的價值觀及其各種人物個性之間的關係，引發爭端，喜歡以直接對景寫生和純粹由想像而創作的藝術家之間去作區別。我認為不需要偏好一種而排斥另一種，通常同一個畫家都會輪流使用這兩種方法。我認為可以由畫家領受了自然的印象後在另一個時刻把感覺拉回當時的心情。最簡單的方法，其實就是最能讓藝術家表達自己的方法。如果害怕變得

庸俗，他就會出現奇特的造形（strange representation），怪異的線條（bizarre drawing），古怪的顏色（eccentric color），他的表現無可避免的來自他的氣質（temperament），而且確信他畫的是他看到的。那些採用矯飾風格（affected style），故意擺脫自然的人，是不正確的。藝術家必須明白，當他運用理智時，他的作品就是技巧了（as artifice），當他畫畫時，必須感到他是在臨摹自然，縱使有意規避自然，他也得有這個信念。

1947 年馬蒂斯挑選四幅頭像素描的自畫像，參加美國費城美術館舉辦的馬蒂斯與其他藝術家的繪畫、素描與雕刻回顧展時，在展覽目錄裡，他提出一個對二十世紀新藝術發展有重大影響名言，即「準確並非真實」（Exactitude is not Truth），他說，他精挑細選四幅他對著鏡子畫的面像（自畫像），其特質並不在於準確的臨摹自然的造形，也不在於將細節一筆一筆準確地裝配，而在於藝術家對他所選擇的物體流露深切感受，在於他投入的注意力和精神。他所得到一個不變的真理是：必須脫離將要畫出的物體的外在形象，這是唯一重要的真理。他所畫的四幅素描面像，臉的上半部都一樣，但下半部則完全不同，他解釋這些素描在有機形體上的差異，顯然並無損於內在人格的表現和個性上本有的真確。這些素描絕少出於偶然，所以在每幅畫裡，由於真正的人格表現出來了，每幅素描都有其獨特的創意，這是由於畫家透視主題時，深刻得知自己認同的，所以其基本的真實才能成為一幅素描。相反地，這種由線條的彈性和自由而塑造真實的表現手法，順應了構圖的需要，藉著畫家表情上的精神變化而出現光、影，甚至生命，所以說：「準確並非真實」。

第五章

表現主義與抽象藝術

壹、德國表現主義的興起與發展

　　表現主義（Expressionism）是二十世紀重要的美術運動之一，它不再把再現自然（Representation of nature）視為藝術的主要目標，因而擺脫了自文藝復興以來歐洲藝術的傳統目的。表現主義者（expressionist）宣稱：「直接表現情緒和感覺為所有藝術唯一的真正目標，線條、形體和色彩之被採用，全是因為它們有表現的可能性，為了需要傳達更強烈的情感而犧牲了平衡構圖及美的傳統觀念，扭曲（distortion）變成一個強調的重要手段」。

　　表現主義可以追溯到 1880 年代法國的藝術發展，當時土魯斯羅特列克（Toulouse-Lautrec），高更（Gauguin），梵谷（Van Gogh）等人首開以故意扭曲改變自然形體的手法，達到表現情緒及象徵意味的目的。他們的心理動機，實際上是反印象主義的。梵谷宣稱：「畫出人類基本的情緒──喜、怒、哀、樂，是藝術家的責任所在」。這個宣言後來成為所有表現主義的基本精神。同時受到梵谷影響的有北歐挪威的孟克（Edvard Munch），比利時的恩索（James Ensor）及瑞士的賀德勒（Ferdinard Hodler）[1]。他們創造了極不尋常的形象，具有強烈精神與心靈上的衝擊力。高更更是刻意與印象主義分道揚鑣，嚴格說來，高更並不是表現主義者，但他是第一個不避諱接受象徵主義原則的畫家，而象徵主義後來成為真正表現主義的重要手段。受到貝納（Emile Bernard）的影響，高更將所有形體予以簡化及平面化，並放棄陰影的表現方法，這也受到表現主義者的仿

[1]　參閱 Dietmar Elger, Expressionism, A Revolution in German Art, pp7-15, Taschen, L.A. 2007.

效。而高更遠離歐洲文明到南太平洋的大溪地島居住後所發現的原始藝術與民間藝術，也成為後來表現主義者的興趣焦點。

看過梵谷和高更作品的挪威畫家孟克，也開始探索激烈色彩和扭曲線條的可能性，以表現焦慮、恐懼、愛恨這些人類最基本的情緒，孟克在德國造成特別廣泛的影響。比利時畫家恩索也可以歸入早期的表現主義畫家之列，他藉怪誕和儡人心魂的嘉年華會的面具來描繪人類卑下的本性，他那奇異與超自然的藝術特質，廣為人知，尤其是他的蝕刻版畫。瑞士賀德勒也是影響德國表現主義諸畫家之一。1905 年，表現主義團體幾乎同時出現在德國與法國，野獸派的作品中融合了梵谷和高更的藝術理論，對於當時藝術教育沉悶，缺少蓬勃生氣的德國，無異投下了一顆改革的震撼彈。

表現主義運動從 1905 年起在德國的發展，與在法國的野獸派正處於同一時期。據說「表現主義」一詞首度出現於 1910 年，當時著名的畫商保羅卡西爾（Paul Cassiere）在柏林談論畫家馬克・佩克史坦因（Max Pechstein）的作品時使用了這個名詞。表現主義直接源於德國與奧地利，在十九世紀的最後十年中，當時許多思想較為前進的德國藝術家，不願意由一些墨守成規的組織來為他們安排展覽，於是要從其中分離（seceded）出來，另外創立自己的協會，並籌辦展覽。他們先後發起了三次分離主義運動（Movement of sezession）。這三次運動，都是針對當時的學院主義，自然主義和占優勢的民族主義。第一次分離主義運動在 1892 年發生於慕尼黑（Munich），主要人物有佛朗茲、凡・史圖克（Fraaz Von Stuck），威廉海姆・特盧伯內（Wilhelm Trubner）和威廉海姆・烏德（Wilheim Ukde）。這次運動主要是支持印象主義；第二次分離主義運動，則接近於「新藝術」（Art nouveau），於 1897 年在維也納發動，以古斯塔夫・克林姆（gustave Klim）為首，克林姆還擔任首任主席

（1897-1905）；第三次次分離主義運動使德國人民認識了那比派（Nabis），野獸派（Fauvism）和康丁斯基（Kandinsky），特別是孟克（Munch）的作品[2]。

此外，寶拉、莫德松、貝克（Paula Modersohn-Becker, 1876-1907）的作品，將高更的情緒與高貴的藝術，轉變成粗率且帶有區域色彩的德國原始主義，也被視為是德國表現主義的先驅者。莫德松貝克是一位早逝的傑出女性畫家，她出生於德勒斯登（Dresden），在柏林接受藝術教育，1900 年、1903 年、1905 年及 1906 年先後走訪巴黎，受到高更與野獸派的影響，將形與色的單純化，構圖平面化與線條的強調等繪畫理念帶回德國，與隨後的橋社和藍騎士之藝術發展有密切關係[3]。

1905 年克爾赫那（Ernst Ludwig Kirchner, 1880-1938），海克爾（Erich Heckel, 1883-1970），施密特・羅特魯夫（Karl-schmidt-Rottluf, 1884-1976）三個二十歲出頭的年輕畫家和一位建築師布萊耶（Fritz Bleyl）於 1906 年在德勒斯登（Dresden）發表聲明。宣告一個新的藝術運動的誕生，他們稱呼為「橋社」（Die Brücke）[4]，「橋社」這個令人諱莫如深的名詞，據說可能是為了紀念德國十九世紀的大哲學家尼采而來，克爾赫那曾懷著極大熱情閱讀尼采（Fredrich Nietzsch, 1844-1900）的著作《查拉圖斯特拉如是說》（Also sprach Zarathustra），這本書對十九世紀和二十世紀的歐洲文學，哲學和心理學產生深遠的影響，該書中提到：「人之可貴，在於他是一座橋，而非一個目標，在於他是一個過渡和結束」。橋社的畫家要完成一

[2]　參閱 Edina Bernard，《現代藝術》（L'Art Modern）中譯本，第 19-24 頁。

[3]　參閱 Edward Lucie Smith:《二十世紀偉大的藝術家》（Lives of the great 20th-century Artists）中譯本第 62-64 頁，台北，聯經出版公司，1999.9 月。

[4]　參閱 Ulrike Lorenz, Norbert Wolf（ED），"Brücke"，Taschen,L.A.

次過渡，甚至於一次激烈徹底的變革，對於現代藝術一向持保留態度的德國，他們希望把它改造成現代藝術的樂園。他們根本不把威廉二世時代上流社會所津津樂道的偶像放在眼裡，他們鼓吹的是表現主義，他們學習法國現代藝術家，從高更到野獸派，再到那比派（Nabis），最後到立體派（Cubism）。橋社成立後不久，又加入了一些畫家，如佩克史坦因（Max Pechstein, 1881-1955），他是海克爾的朋友，以及比他們年長十幾歲的諾爾德（Emil Nolde, 1867-1956），諾爾德便成為橋社的理論家。另外還有奧圖繆勒（Otto Mueller），吉爾克·格羅斯（Georg Grosz），奧圖·狄克（Otto Dix）。

橋社成員覺得德勒斯登的藝術教育太沉悶而少生氣，因此都前往慕尼黑拜師學藝，威廉二世統治下的德意志帝國，基本上排斥藝術上的新生事物，而要求藝術家俯首貼耳，墨守成規。橋社的誕生正是對現存秩序的一種反動，為了擺出挑戰的意味，這個團體的成員決定搬到德勒斯登的一個工人區，安家落戶。他們的油畫和版畫作品對於傳統所謂的貼切、美麗、和諧等規則，不屑一顧。從1905年起，他們開始使用當時德國繪畫中尚無人問津的尖銳色彩。克爾赫那喜歡把紅色和綠色放在一起，造成強烈的不和諧感。他也像法國印象派畫家一樣，把陰影畫成藍色，效法高更學習日本版畫，同時也從那比派吸收養分，更受野獸派的啟發，將所畫的事物賦予強烈色彩，使與現實相去甚遠。這樣的作風，在德國觀眾看來，大惑不解，海克爾甚至把裸女畫成橘黃色。施密特·羅特魯夫則使用鮮紅色和深朱紅畫風景和人體。橋社成員每一個人都和野獸派一樣，把形體簡化，且用很粗的黑色輪廓線勾邊，目的是使形像在強烈色彩中突顯出來。由紅或黃的大色塊和清晰的線條組成的形象，正是表現主義的一個重要特徵。

　　野獸派的繪畫縱使在他們最激昂的時候，也總是保持著構圖的和諧，色彩也從未失去某種程度的裝飾性與抒情性，表現主義繪畫，雖無可否認的受到法國的影響，然而它所呈現的形體扭曲和色彩的暴戾，卻使野獸派望塵莫及。可以理解到它的創造衝動，無疑的是對於既有秩序的反感而作出心理象徵的渲洩。

　　1913年克爾赫那寫道：「我們相信，所有的色彩皆直接或間接地重現純粹的創造衝動。」因此德國表現主義作品呈現出一股粗暴的，以及山雨欲來的氣勢，這是較古典的法國氣質所沒有的。表現主義藝術家感情的狂熱表現，尼采稱之為「一種原始的存在的憤怒」，是對世界悲劇性的思考，使人聯想起浪漫主義與象徵主義等最初的源頭，包括西班牙的哥雅（Goya, 1746-1828），英國的布萊克（Blake, 1757-1827），德國的卡斯巴大衛‧佛列德利赫（Caspar David Friedrich, 1774-1840）和漢斯‧范馬利（Hans von Marés, 1837-1887）。當「狂飆」（Der Sturm）雜誌主編海爾瓦爾特，瓦爾頓（Herwarth Walden）撰寫表現主義的歷史時，他把1910年到1920年所有的藝術革命都包括進去，這是因為表現主義藝術與野獸派相反，它深受過去和同時代多種風格的影響，但我們也可以只把這場運動縮小到德國橋社的活動範圍。

　　1911年九月慕尼黑（Munich）的一個畫廊舉辦一個所謂藍色騎士編輯部的第一個畫展，藍騎士（Der Blaue Reiter）是指1908年由馬克（Franz Marc, 1880-1916）和康丁斯基（Wassily Kandinsky, 1866-1944）所成立的團體，當時俄國籍的畫家康丁斯基和賈夫倫斯基（Alexej Von Jawlensky）號召一批有志於從事繪畫革命的德國與俄國畫家，組成一個強大的藝術團體，稱為「新藝術聯盟」（New Artists Association），康丁斯基並為聯盟的主席，邀請布拉克（Braque），畢卡索（Picasso），德安（Derain），范唐更（Van Dongen）

到慕尼黑來參加展出，後來由於彼此審美觀點的分歧，該聯盟在1912年12月便告瓦解。

　　1911年11月18日在慕尼黑的藍騎士首展，同時正式成立「藍騎士」這個藝術團體，成員除了馬克，康丁斯基外還有麥克（Auguste Macke, 1887-1914），明特（Gabriele Münter）（明特為康丁斯基的情婦），作曲家荀伯格（Arnold Schönberg）和一個法國人德洛內（Robert Delaunay）。他們宣揚藝術創作要從內在的覺醒去尋求新的表現[5]。而「藍騎士」這個名稱的由來，原是1903年康丁斯基一幅油畫的標題，那是取材於民間故事中的騎士故事，描寫騎白馬披藍衣的騎士，在一片山坡草地上奔馳而過，勇猛前進的精神，康丁斯基藉此象徵這個藝術團體所要表現的，就是如藍騎士般的勇猛前進的創造精神。藍騎士於1911年，1912年在慕尼黑舉行畫展，1912年也在柏林舉行許多次重要展覽。馬克利用動物來表現他對宇宙及萬物連鎖關係的感傷情懷，他以非自然主義的鮮艷色彩體系，透過抒情的表現，對自然的移情，表現自然的本質與動物本性，其作品大多以小鹿、貓等動物為主題，尤其對馬的表現，賦予極大的溫柔。1912年馬克和麥克去巴黎拜訪德洛內時，看到德洛內的一些抽象畫後，1914年的春天，馬克的作品也變得完全抽象了。康丁斯基則於1911年發表一部理論性著作，叫著《論藝術的精神》（on the spirit in Art）。他運用心理學對感應的研究成果，以期在具體的物像之外，為感情找到對等圖像。在這點上，他有傾向於絕對主義（suprematism）的味道，其目標是要透過簡單的幾何形體及單純的色彩來表現至高無上的純粹感情。

[5]　藍騎士（The Blue Reiter）成立之背景及 Kandinsky, Jawlensky, Marke , Marc, Münter 等成員之作品。參閱 Hajo D üchting, Nobert Wolf（ED）" The Blaue Reiter" 一書所載,Taschen , L.A.

　　表現主義研究人性內在的普遍性意義，是以藝術的主觀性為基礎，與獨立發展的精神分析研究平行發展，他們充分暴露其自身存在，以加深對人類智性的認識，並藉此把藝術建立在社會現實之中。1910 年橋社藝術家在德勒斯登舉行最後一次展覽後，這場運動轉移到柏林，但不久就熄燈了。可是它的影響卻不斷擴大與增強，第一次世界大戰爆發前，他們在政治上加入了左派的馬克斯‧貝克曼（Max Beckman），使他們付出了沉重的代價。格羅斯（Georg Grosz），奧圖‧狄克（Otto Dix）和諾爾德（Nolde）在戰後仍為表現主義者，並於 1925 年創立了「新客觀主義」（New objectivism），肯定了表現主題作品的自主性，確認作品本身即具意義，預告了抽象藝術的發展。

　　至於藍騎士這個團體，在第一次世界大戰爆發後，其成員大多被徵召入伍，其中麥克（Macke）於 1914 年首先在戰場上喪命，（死於香檳區的前線），馬克（Marc）也在 1916 年 3 月在凡爾登（Verdun）陣亡。康丁斯基和賈夫倫斯基因為是俄國人，屬於德國的敵對國，不得不離開德國，橋社的領袖克爾赫那（Kirchner）加入炮兵部隊，不久因精神病發作，被送進精神療養院。施米特‧羅特魯夫（Schmidt Rottluff）和海克爾（Heckel）在前線打了三年仗，身心交瘁。另外，和表現主義關係密切的奧地利畫家柯克西卡（Kokoschke），1915 年在俄國前線受了重傷。德國的表現主義運動就此煙消雲散。直到大戰結束後，無論是橋社或藍騎士，都沒有重整旗鼓[6]。

　　藍騎士的領導人康丁斯基，於 1915 年到 1921 年回到莫斯科居住，歷經了俄國十月革命（1917 年），1921 年回到柏林，第二年（1922 年）到鮑浩斯（Bauhaus）建築與工藝學院任教職，1933 年鮑浩斯被納粹德國解散，康丁斯基流亡到巴黎，1944 年 12 月於巴黎去世。

[6]　參閱 Jacques Marseille, Nadeije Laveyric Dagea《世界藝術史》中文版，第276-277 頁。

貳、康丁斯基與抽象藝術之誕生

　　康丁斯基（Wassily Kandinsky, 1866-1944）生於俄國莫斯科，父親是西伯利亞出生的富商，是蒙古人的後裔，母親是德裔的莫斯科人，康丁斯基生下來便具有東西方人的雙重性格，他從小對音樂有很高的天份，這對他後來抽象繪畫的形成有不小助益。1871 年與父母定居在義大利的奧得薩（Odessa），1876 年就讀於奧得薩高中，1886 年 20 歲時進入莫斯科大學讀經濟與法律。康丁斯基從小就對繪畫產生興趣，幼年時即對色彩十分敏感，對於明亮生動的綠和白、洋紅、黑、土黃等色彩最為深刻。在研習法律期間，他覺得有探究事物本質的必要，因而培養了抽象思考的能力。1889 年參加莫斯科大學的民俗學人類學調查團到俄國北部的伏洛格達（Vologda）旅行研究，並作速寫。旅行中他看到許多農民的建築及工藝品，農家房屋牆壁裝飾皆出自農民手筆，樸素的聖母畫像及家具也都畫上色彩，這些裝飾色彩使他大感興趣。1895 年莫斯科展出法國印象派畫家的作品，其中一幅莫內的「麥草堆」，給他留下深刻印象，這幅畫的主題幾乎無法辨識，但他對於畫中色彩所表現出來的不可思議的力量感到驚訝。對這幅畫的感動促使他決心從事繪畫。1896 年三十歲的康丁斯雖然獲得一所地方大學聘為法學教授，但他決心作畫家，於是束裝前往慕尼黑學畫，定居於史瓦濱（schwabing）郊區的一個藝術區裡。1900 年進入慕尼黑國立美術學院隨法蘭茲・史都克（Franz Stuck）學畫，1901 年成為一個名叫「方陣」（Phalaux）的藝術家畫展聯誼會的創辦人之一，隔年成為會長，他在方陣藝術學校授課時認識了該校學生明特（Gabriele

Münter），後來成為他的情婦。（康丁斯基在 1892 年與表妹奇米亞金〔Anja Chimiakin〕結婚）。康丁斯基與明特於 1908 年搬到離慕尼黑南方七十五公里處的小鎮莫爾諾（Murnau）同住，並畫了一系列的風景畫，此時已帶有音樂的傾向。此系列風景畫，多以莫爾諾為主題，例如「莫爾諾的中央市場（圖46）」,「莫爾諾的街道」,「莫爾諾的教堂（圖49）」,「莫爾諾的火車」,「莫爾諾街道上的女人（圖47）」，以及「冬日山景」（圖48）等等，多創作於 1908 年到 1909 年間[7]。

　　康丁斯基於 1908 年移居於莫爾諾後，他的表現主義畫風有了非常大的轉變，色彩對比鮮明，形態單純化，強勁有力的粗獷大筆觸，顯示他對物象的描寫已有信心，強烈主觀的表現力，對康丁斯基而言，是發自內在的難以抑制的慾望，不只是衝動而已，也是一種內在的必然性產生出來的東西。此時康丁斯基並不是在畫中再現自然外觀的視覺印象，而是將蘊藏在自然內部的巨大能量，用富有激情的色彩表現其強大的生命力，他的願望是使繪畫接近音樂，音樂能自然地表現內心世界，直接觸動人的心魂。

　　康丁斯基 1908 年到 1909 年時期的繪畫雖已開始趨向於抽象，但直到 1910 年以前仍未徹底抽象化。德國哲學家與藝術史家威廉姆‧沃林吉（Wilhelm Worringer, 1885-1965）於 1908 年出版的著作「抽象與移情」（Abstract and Empathy）中說：「這種原初的直覺傾向於純粹抽象，因為那是在混亂而黑暗中的形象世界中，唯一寧靜的港灣，它從自身出發，出於一種本能的需求，創造了幾何的抽象。[8]」

[7]　關於康丁斯基的主要畫作，參閱何政廣主編《康丁斯基》一書內刊載，台北藝術家出版社，1996 年 4 月。及 Hajo D üchting, "Kandinsky", Taschen, L.A.2007 .
[8]　參閱：Edina Bernard：《現代藝術》（L'Art modern）中文譯版，第 70 頁。

　　抽象藝術在二十世紀中完成一些重要的藝術改革，不僅引領
1910 年整個歐洲的藝術運動，而後更在美國逐漸普遍化。1910 年
德國慕尼黑成為前衛藝術家聚集地之一，康丁斯基在 1910 年創作
了首幅抽象水彩畫（圖 50），並推出其重要著作「論藝術的精神」，
作為抽象藝術的正式論述，他以直覺和內心需求的概念，強調形式
抽象化的必要性。康丁斯基為自己作品的定名也相當抽象，例如「印
象」（Impression）「即興」（Impromptu），「構成」（Komposition）
等，它們之間往往只以年代編號來區別。1910 年的第一幅水彩抽
象畫，是以水彩、墨水、鉛筆和紙板作畫，他認為藝術的目的不在
捕捉對象的具體外貌，而在捕捉它的精髓與靈魂。因此，他在畫面
中尋求摒棄對象的具體形象，把內心湧現的意象（即內在必要性）
形象化。這幅作品就是他在實驗過程中創作出來的，沒有表現任何
自然的對象，純粹是心象的抒發，是一種最初的抽象水彩畫，這幅
畫粗獷、激盪、色彩和線條形狀，相互穿插，看起很鬆散，沒有一
個中心，只不過是由一團大大小小的色斑組成的色彩畫面，所呈現
的不是取得構圖上的均衡和協調，而是純由多變的色斑和曲線，造
成一種律動，美術史家稱此畫為抽象表現主義形式的第一例。這種
發現成為他日後開拓繪畫作風的出發點，開啟了抽象繪畫的序幕[9]。

　　康丁斯基在「論藝術的精神」出版後，畫出第一批作品，「微小
的喜悅」是其中之一，該作品於 1913 年發表，以宗教為主題，整個
構圖給人一種調和的穩定感，無論是色彩，線條或整體結構，很少
有刺激性，這是一幅在透明的玻璃板的反面，用不透明的色彩繪出
的畫，先用單純的輪廓線決定主要的形體，再在輪廓線之間填上鮮
艷色彩，表現「末日與復活」的宗教主題。康丁斯基最具影響的抽

[9]　參閱何政廣主編《康丁斯基》一書，第 89 頁。

象畫，是以「印象」，「即興」和「構成」為標題的三個系列作品。他自己解釋所謂「印象」是對外部自然的直接印象，「即興」就是把浮現在內心的心象，一下子畫出來，也就是他所說的「內在自然」印象；「構成」是把內部的印象經過一定時間，通過反覆習作提煉，精密地構成圖畫。1911 年康丁斯基畫了六幅「印象」系列，分別以「莫斯科」，「音樂會」，「噴水」，「重騎兵」，「公園」和「星期日」的副標題來註明。康丁斯基把日常所感動的情景捕捉到，用大塊的色面，極黑的線條大膽地組合在一起，進行嶄新的色彩試驗。（圖51）

　　早在 1909 年起，康丁斯基就畫了一系列「即興」的作品（圖52、53、54），到 1914 年共畫了四十幅「即興」作品，是從莫爾諾風景中漸漸發展出來的。「即興」是把心中無意識時浮現出的內部印象，立即畫在畫面上，在即興系列作品中，有時把傳說中的世界，超越時間的地點，自由移轉到普通的時空中，這種移情轉換，是以對象形態的單純化，類型化為主要手段，並藉助色彩本身所特有的象徵性來表現。他這種嘗試，曾使一些學院派畫家大吃一驚，批評他背叛藝術。今天看來，這種嘗試不但沒有背叛藝術，反而為藝術開拓了一條向前發展，多采多姿的康莊大道。

　　第一次世界大戰前，康丁斯基畫了七幅「構成」系列作品，都是對當時作品主題的提煉和概括。第二次世界大戰爆發前，他又創作了三幅「構成」作品（圖55、56、57）。1936 年的「構成」，細長畫面被斜方向分割，各種形態沿斜方向排列而下，這一幅新奇的「構成」，在嚴格限定但色彩繽紛的背景中，散佈著一些各式各樣的，瘋狂起舞的小形體，有圓形，有棋盤方塊形，窄長的短形和變形蟲式的圖案。康丁斯基在構圖中，運用一套雙重的造型元素（黑色線與色彩形狀），兩者相互分割，各自獨立，改變了十五世紀以來（文藝復興時期）所建立的線性透視及色彩服從於線條的規律，以及形象與

背景之間的關係。康丁斯基對音樂的愛好也反映在其一生之中,他企圖藉由重複的色點,和宇宙或生物形態的繪畫主題,以及失去重力的狀態(即飄浮狀態)的表現,使其畫面的構成元素近乎音樂。他在名為「連鎖」(圖58)的作品中,以相似又各獨立的二十多個小小的生命體形態,沿著四根水平線,有規律地整齊排列。這些色彩鮮艷的形態,一個個宛如象形文字或音樂符號,發出動人的音響或似在侃侃而談,撒落其間的小圓形、四角形、短棒、長棒,大概就是音符記號。

晚年的康丁斯基,繪畫風格更趨抽象幻想,畫面出現許多引人遐想的奇怪形體,頗富有東方異國風味。綜合了慕尼黑時期重視內在性,夢幻圖形及鮑浩斯時期的構成式,結合成一種新的視覺感受,宛如色彩與形態的複合音樂,創造了一種完全個性化的純粹造形世界。

參、康丁斯基與鮑浩斯(Bauhaus)建築學派

鮑浩斯(Bauhaus)學院於 1919 年,由瓦特‧格羅皮爾斯(Walter Gropius)創立於德國威瑪(Weimar),該學院是由薩克森大公藝術學院(Grand Dual Saxon School of Arts)與薩克森大公藝術工藝學校(Grand Dual Saxon School of Arts and Crafts)聯合組成。最初擔任學院教席的多與繪畫的表現主義有關。包括康丁斯基,保羅克利(Paul Klee),德國畫家芬寧格(Lyouel Feininger),匈牙利建築家及家具設計師布洛依爾(Marcel Breuer),印刷師拜爾(Herbert Bayer)以及 1923 年參與的莫荷依‧納吉(Lészlo Moholy-Nagy)。

鮑浩斯學院的宗旨,包含了莫里斯(Morris)的工技觀和各類藝術統合的建築藝術觀念,主張不朽性(monumental)與裝飾性之分的現代綜合建築藝術(Modern All-bracing architectonic Art)。1923

年增添了工藝設計，與工業界建立了緊密的關係。鮑浩斯的風格特色為非個人的，幾何的，嚴謹的，經由悉心研究物象，極度簡化後形成的精緻線條與形體。1925 年鮑浩斯從威瑪遷到德索（Dessau），因其倡導現代藝術，而被稱為「鮑浩斯」風格（Bauhaus style），因為反對十九世紀文化，主張自由創作，也被稱為「威瑪精神」（spirit of Weimar），格羅皮爾斯和師生們合力設計了一批新的建築，對歐洲建築及應用美術的影響達於高峰。1925 年到 1930 年間，散佈於中歐的新建築運動，更以鮑浩斯的理論與創作為中心。1928 年格羅皮爾斯離開了鮑浩斯，專注於他的建築本行，由范德·洛俄（Miés van Der Rohe）繼任院長。由於鮑浩斯與剛崛起的納粹黨對藝術的旨趣相左，1932 年鮑浩斯被迫遷至柏林。1933 年為了重建自由的鮑浩斯（Free Bauhaus），全體教授與學生被納粹放逐，學校被關閉。格羅皮爾斯與納吉等人逃到美國，1937 年鮑浩斯在美國芝加哥復校，更名為「新鮑浩斯」（New Bauhaus），其教育宗旨，一反過去非個人的，非創作性對實物臨摹的作風，把自然和創作者融為一體，再將自身感受時的情感和思想，自由地表現出來。

　　康丁斯基於 1922 年出任鮑浩斯學院的教授後，直到 1933 年該校被關閉才離開，在此期間，康丁斯基的作品較專注於幾何形式，多屬純粹非具象的構圖。1924 年康丁斯基與賈夫倫斯基（Jawlensky），芬寧格（Feininger），克利（Klee）組成一個新團體，名為「四騎士」（Blaue Vier），1926 年發表最具影響力的新論著「點、線到面」（Point and line to plane），由鮑浩斯出版，康丁斯基在二十世紀初受到俄國興起的構成主義（Constructivism）的影響，到了晚年作品轉為不嚴謹的幾何成分，近乎幻想的抽象意味。

肆、表現主義的藝術理論

　　自十九世紀末期以來新藝術運動中具重要影響的畫家如塞尚、梵谷、高更、馬蒂斯等人的藝術論述或美學思想都散見於他們與藝術友人、親人或門生往來的書信中，甚少有藝術家的專門論著，以呈現其思想脈絡。然而，二十世紀前十年韌發於德國表現主義運動的一些領導人物，如橋社的諾爾德（Nolde），藍騎士的康丁斯基、柯克西卡（Kokoschka）、克利（Klee）等人，除了在藝術上有其成就外，他們本身也都有討論藝術的著作，或專門論述。本節將從最具代表性的兩位領導人，諾爾德與康丁斯基的著作中摘其重點分述如后：

　　諾爾德在其自傳第二冊《戰爭的年代》中提出：刻意而準確模仿自然，並不能創造出藝術品，只有重新評估自然的價值（re-evaluates the values of nature），並加進自己的精神時，一幅作品才能變成藝術品。我極力追求這樣的觀念，我經常站著凝視風景，如此灰迷、簡單，卻由於陽光、風和雲的動感，而顯得燦爛豐美。

　　諾爾德也提到他對原始民族藝術表現手法的讚賞，他說：為什麼我們這些藝術家愛看原始民族未經雕琢的藝品呢？在我們的時代，每一件陶器、衣服或首飾，每一件生活的工具都一定得先有藍圖，而原始人民卻是用雙手開始工作，把手中的材料製成物品，他們作品表現了製作的樂趣。我們所享受的也許就是活力，對生命力的那種強烈而透過醜怪的表達方式。原始人武器、聖物或日常用品上表露的那種基本身分的指認，那種造形，色彩的裝飾趣味，絕對比我們沙龍，美術館和藝品店所展示的物品要美得多。幾世紀以

來，我們歐洲人對待原始人是貪婪而不負責任，我們已消滅了人和種族，還藉口說是出於純良的動機。

　　二、三十年前每一個美術老師會告訴我們，最完美的藝術出現在希臘羅馬時期，拉斐爾（Raphael）是所有畫家中最偉大的。但現在許多事情都已改變，我們對拉斐爾和所謂的古典時期的雕塑都失去興趣了，我們祖先的意念不再是我們的了，對幾世紀以來同等大師級的作品沒有那麼喜歡了。畫家公開表示亞述人（The Assyrians），埃及人（The Egyptians）的造形感很強（had a powerful plastic sense），古希臘人也一樣，接下來的卻是一個以姿態取勝，以肢體掛帥，需要顯示男女性徵的時期，這是恐怖的頹廢時期（times of frightening decay）。榮耀歸於我們強大而健康的日耳曼藝術（Glory be to our strong, healthy German art），諾爾德最後強調日耳曼藝術有它本身光輝的特質（German art has glorious qualities of its own）。他說：我們尊重拉丁藝術，卻愛日耳曼藝術。（We respect the art of the Latins; German art has our love）[10]。

　　康丁斯基在《論藝術的精神》（on the spirit in Art）的第五章談到「顏色的效果」（The effect of Color, 1911）時說道：如果你讓眼睛在調色盤上瞄一下，你會體會到兩件事，首先你會產生一種「純粹肉體上的反應」（receive a purely physical effect），亦即眼睛本身被色彩之美和其他特質迷住（the eye itself is enchanted by the beauty and other qualities of colors）。你體會到滿足和愉快，像品嚐一道美食佳餚，或是眼睛像舌頭被食物辣到一樣，也受到刺激。這些是肉體上的感覺，持續得很短暫也很表面。但如果心靈緊閉的話，是不會留下什麼印象的，肉體對顏色的反應也是一樣，一旦眼睛轉開就

[10]　參閱 Herschel., B. Chipp:《Theories of Modern Art》,pp150-151。

記不得了。色彩也是一樣，它對感覺才稍稍獲得啟發的心靈而言，其印象是短暫而表面的。明亮清晰的顏色能強烈吸引目光，而溫暖清晰的顏色更具吸引力，朱砂色（Vermilion）像火焰一樣地刺激，對人總有魅惑力，銳利的檸檬黃（Keen Lemon-Yellow）就像長嘯的號角警示耳朵一般地割傷眼睛。因此我們就會轉向藍綠色以求放鬆。但對更敏感的心靈而言，顏色的效果影響更深更劇烈。顏色的第二個效應，就是「心理效應」（psychological effect），它能製造一種相對的精神震撼（Spiritual vibration），而肉體的印象只有邁向精神的震撼時才有其重要，由於心靈和肉體是合而為一的，很可能心理上的震撼就會由聯想（association）而產生另一體的相應。例如紅色就可能引起類似於火的感覺，因為紅色是火的顏色，亮紅色會引起興奮，而另一種色度的紅色（another shade of red）就會聯想到血而產生痛苦或厭惡。顏色喚起了相對於形體上的感覺，而這無疑會對心靈產生深刻的作用。我們知道視覺不只和味覺（the sense of taste）也和其他感官相通。許多顏色可以形容成粗糙（rough），刺手（prickly），而另一些則是光滑柔軟（smooth and Velvery），叫人想去觸摸。某些顏色看起來柔軟（如赤黃 madder-Lake），某些則堅硬（hard），例如鈷綠，氧化藍綠色（Cobalt green, blue-green Oxide）。

聽過色彩醫療（Chromotherapy）的人都知道有色光線（Colored light）可以影響全身，用不同顏色來治療各種精神疾病（With different colors to treat Various nervous ailments）的作法也被試過。例如用紅色刺激心臟，而藍色可以造成暫時性的麻痺（temporay paralysis）。可見顏色對身體這個有機體會產生巨大的影響是毫無疑問的。一般說來，顏色直接影響心靈，顏色是鍵盤（the Keyboard），眼睛是鎚子（The hammers），而心靈是絃絃相扣的鋼琴（the soul is

the piano with many strings），藝術家則是彈鋼琴的手，有意撥弄某個琴鍵以引起心靈的震動。因此，色彩的和諧（Color harmony）主要在於人類心靈的一種刻意活動，這是內在需要的一個主要原則（the guiding principles of internal necessity）。

　　1912 年康丁斯基在〈論形式的問題〉（on the problem of Form, 1912）的一篇文章中，提出了許多抽象藝術理論最經典的論述。他說：在暢通的道路上，推動人類精神向上的力量就是抽象的精神（abstract spirit），那是一種必須自然敲響且聽到的精神。這是「內在的條件」（the internal condition），但是人對每一種新的價值都抱著敵視的態度，他們以嘲諷和中傷來對抗，而採納新價值的人，被大家當成荒謬（ridicule），欺詐（slander），新價值遭到嘲笑辱罵（the new value is laughed at and abused），這是人生的不幸。最重要的並非新的價值觀，而是由此所顯現出來的精神，同時展現這種精神，需要自由。由此可見，該在形式內尋找絕對，形式總是附著於時代的，是相對的（The form is always bound to its time, is relative），它不過是今天所需的途徑（the means），共鳴（Resonance）才是形式的靈魂（the soul of the form），只有經由共鳴，形式才有生命，而此一共鳴是由內而外的運作著。（Works from within to without），所以說，「形式是內在之物的外在表現」（the Form is the outer expression of the inner content），也因此，只有在形式用作內在共鳴的表現方式時，才需全力以赴。對每一個有創意的藝術家來說，自己的表達方法（即形式）都是最好的，因為它最能適切而具體地表現他覺得非展現不可的東西。既然形式只是內容的表現方式，而內容是隨藝術家而變的，各種不同但一樣好的形式，是可以同時並存的，每個藝術家的精神都可由形式中反映出來，形式就是「個性」的烙印。（the form bears the stamp of the personality），個性自然不

能脫離其時空背景，在某種程度上個性也隨著時間和空間而改變。藝術家作品中特有的「民族因素」（the national element）常反映在其形式之中。

每個時代都有其特殊的「指定任務」（assigned task），特定的時代可能顯現出來的東西，就是作品中的風格（style）。個性，民族因素和風格這三樣東西，加重其中任何一項都不但不必要，而且有害。今天許多偏重民族因素，一些考慮到風格，而近來最得勢的卻是對「個性」（個人因素）的崇尚。在此，藝術家的充分自由高於一切。他應該認為每種形式都可行，每種形式都正確，都能代表其內在的涵意。形式一般而言，並不是最重要的，重要的是內容（精神），形式可以是愉快的，也可以不愉快，可以看起來是美麗的，醜陋的，協調的或不協調的，有技巧的，沒技巧的，細緻的，粗糙的等等，然而不能憑感覺其品質之好壞而接受或拒絕。這些觀念完全是相對的。形式也同樣是相對的，我們應該用一種能讓形式在心靈上產生效果的方式來處理一件作品，然後透過形式在內容上產生效果（精神內在共鳴），否則就會將相對性提升到絕對性。因此最後一個結論是：無論是個性的（personal），民族的（national）還是風格的（style）的形式，無論能否與當代主要的運動相配合，是否與其他形式有關，或絕少與其他形式有關，這些都不是最重要的。在形式問題上最重要的就是是否出於「內在的需要」（the inner necessity），形式在時空裡的存在也同樣可以由時空的內在需要來解釋。一個時代越偉大，它探求精神的力量也越大，形式的種類就越豐富，所能見到的「集體潮流」（collective Current）亦即群體運動（group Movements）也就越大。這些偉大精神時代（a great spiritual epoch）的特徵是：（1）極大的自由（a great freedom）；（2）使其精神得以聽見（makes the spirit audible）；（3）這種精神可在事物中

見其以極大的力量透露出來（Which spirit, we observe revealing itself in things with a particularly strong force）；（4）這種精神會逐漸把自身當作一切精神領域內的工具（which spirit with Gradually take for itself as tools, all spirit domains）；（5）由此，也在各個精神領域裡，最後也在造形藝術上（特別是繪畫）創造許多包含個別或群體的表現方式，（from which it also creates in every spirit domain, Consequenly in plastic art too（especially in painting），many isolated and group embracing means of expression（forms）；（6）而且今天整個儲存庫，都聽命於「精神」的支配，即是從最「堅實」的結構到以二度空間（抽象）存在的「各種物質本體」，都用作為形式的元素（today the whole storeroom is at the spirit's disposal, that is every material substance from the most "solid" to the simply two-dimensionally living（abstract）is used an element of form）。

　　許多人稱現階段的繪畫為「無政府狀態」（anarchy），大家誤以為就是毫無計劃的顛覆、騷亂（a planless overthrowing and disorder），其實無政府狀態是一種計劃和秩序是由「善的感覺」（the feeling of the good）創造出來的，在這裡同樣也有限制，此種限制就是內在的（inner），而且必須取代外在的限制（outer limits）。由精神從物質的儲存庫中（the storeroom of matter by spirit）萃取出來的具體化的形式（the forms of embodiment），這可以輕易地歸納出兩個極端，即是偉大的抽象主義（the great abstraction）和偉大的寫實主義（the great realism）。這兩個極端之間有許多抽象與寫實協調而成的不同組合（many Combination of different harmonies of the abstract with the real）。這兩方面的元素以往經常在藝術中同時出現，稱之為「純粹藝術的」（the purely artistic）與「具象的」（The objective），純粹藝術者藉由具象來表現，而具象則為純粹藝術服

務，這是一種變動的平衡，很明顯的，會在絕對的平衡下，尋求達到理想的極致（to achieve the acme of ideal in absolute equilibrium）。

偉大的寫實主義正努力將外觀上的藝術性（outwardly artistic）從畫中去除，而以簡單（非藝術性）複製單純而堅實的物體，注入作品的內容（embody the content of the work by simple reproduction of the simple）（inartistic），物體的外殼（the outer of the object）即是以這種方式理解並安排在作品裡，其即時顯現突出的美，最能展現事物的內在共鳴，藉由這層外殼以及將藝術性降到最低的作法，在這裡就被認為是最強的抽象動作（must be recognized here as the most strongly working abstract），偉大的抽象是盡力排除具象，而試著以「非物質的形式」（unmaterial forms）來具體呈現作品的內容，當具象形式（the objective formes）的抽象生命（abstract life）降到最低時，會將繪畫的內在共鳴（the inner resonance of picture）明顯的表露出來，就像在寫實的藝術裡，內在共鳴去除了抽象而加強，這種共鳴在抽象藝術裡也隨著寫實的刪減而增強。在這裡抽象或抽象的形式（線條、平面、點等等）並不那麼重要，重要的是內在共鳴及它的生命，一如寫實主義，重要的不是物體本身或外殼（outer shell），而是內在的共鳴及它的生命。

因此，「物體性」（the objective）降到最低時，在抽象概念裡，仍應被認為是最強烈的寫實動作。（must be recognized in the abstraction as the most strongly working reality）。如果在偉大的寫實主義裡，寫實（reality）看起來極多而抽象（abstract）極少，而在偉大的抽象裡，這種關係正好相反，則最後分析的結果，這兩個對立物之間可以劃上等號，即寫實主義等於抽象主義，抽象主義等於寫實主義，其最大的外在差異就變成最大的內在均等（the greatest external difference turns into the Greatest internal equality）。由此，我

們可以得到一個結論：就是「外在的效果」和「內在的效果」可以不一樣（the external effect can be a different one from the inner effect），內在的效果由內在的共鳴造成的，而這是每一幅畫構圖中最有力，也是最深刻的表現方式之一，由此我們可以得到一個結果，即純粹的抽象也用到有物質形態的東西，就像寫實藝術也會用到抽象的東西一樣，物體的反面極致和正面的極致又一次劃了等號，這個符號在雙方共有的目標上得到證實，是由同樣的內在共鳴具體表現出來。原則上，藝術家用寫實或是抽象的形式，是完全不重要的，因為這兩種形式的內在是一樣的，如何選擇繪畫形式完全取決於藝術家，因此原則上並沒有所謂形式的問題。我該用什麼形式才能表達出我的內在經驗，一切都視內在需要而定。形式問題，對藝術家經常是有害的，因為沒有才氣的人（untalented persons）（特別是對藝術沒有內在需求的人），就會利用他人形式來偽造作品，藉以製造混淆。學院教育出來而才具平庸的人，只學到了實用性（the practical purposeful）而喪失了聽取內在共鳴的能力。一個沒有受過任何藝術訓練的人，他的繪畫絕不會是一個空洞的矯飾（empty pretense），這裡我們看到的例子，是由內在力量表現出來的作品，新的偉大寫實主義就植根於此，物體的外殼以完整而獨特的簡潔呈現出來，（presented with complete and exclusive simplicity），脫離了實用目的，是內在聲音的回響。盧梭（Henri Roussau）可以說是這種寫實之父（the father of this realism），用簡單可信的姿態（with a simple and convincing gesture）表現這種寫實的方法，打開一條通往簡潔的新道路，目前對我們是最重要的。

　　物體與物體之間，或物體和其他各部之間，必須有某種關係，這種關係可以極為協調，也可以極不協調，經過設計的或隱藏的節奏，都可以在這裡用上。人類在這種情形下，會走到最規律，同時

也是最抽象，是很自然的了。我們看到藝術的各個階段，三角形（triangle）一直是結構的基礎（the basis for construction），這個三角形通常都是等邊三角形（an equilateral），三角形完全抽象的元素。在我們探索抽象的關係中，其數目占了特別大的一部分，尋求如何用幾何公式來表達構圖，就是所謂立體派（so called cubism）興起的原因，這種數學的結構（the mathematical construction）是一種形式，立體派在構圖上的努力、和創造純粹的視覺生命（purely pictorial being）的需要有直接的關聯。在純粹抽象和純粹寫實的構圖之間，抽象和寫實的元素是有可能在一張作品裡組合的，這些組合可能變化多端，無論在何種情況下，作品的生命都會強烈地跳動，因而在形式上得以自由的發揮，抽象和具象的組合在無窮的抽象形式或有形的物質內的選擇，個人在兩方面如何選擇表現方法，有賴於藝術家內在的意願。

第六章

畢卡索與立體主義

壹、立體主義運動的起源與發展

立體主義（Cubism）運動是十九世紀末以來諸多現代藝術運動中最具革命性的影響力，其在視覺藝術上所造成的衝擊與繪畫形式之發明，可謂震古鑠今。此一畫派之繪畫形象成形於 1907 年至 1911 年間，短短七年的新藝術實驗，在許多方面的影響，足堪與十五世紀義大利文藝復興的變革相比擬。立體主義形式上的發明開始影響其他藝術，特別是建築與應用藝術，其革新觀念，同時也是主宰二十世紀藝壇的抽象與非具像繪畫形式潮流的直接來源。在此潮流影響下的藝術運動，如隨之而來的構成主義（Constructivism），新造型主義（Neo-Plasticism）風格派（De stijl）與玄秘主義（或稱奧費主義）（Orphism），就在立體主義發展不久之後出現。部分的推動力量要歸功於形式主義（Formalism）傾向的情緒，但不可否認的，也從形式設計和意念裡汲取不可或缺的養份。

立體主義的目標是創造更真實的藝術，它掀起了對「真實」（reality）的新主張和新觀念。它所承襲的十九世紀末的傳統，來自幾個方向：（1）後期印象主義所強調的平面色塊。（2）來自象徵主義者反自然主義式的迂迴再現手段，使寫實主義（realism）面臨了重新界定的強力震撼。當代哲學、科學、工程與其他藝術的新觀念，亦刺激了新繪畫語彙的需求。（3）來自塞尚後期繪畫（1907 年的塞尚紀念展）的抽象視覺分析，以及（4）畢卡索發現非洲民族面具及其在羅浮宮發現的西元前四至五世紀的伊比利（Iberia）的原始藝術作品的反自然主義的表現方法。這兩項發現有如催化劑般的在畢卡索的「亞維農的姑娘」（Les Demoiselles d'Avignon,

1906-1907）作品中呈現出這兩種觀念的融合。畫中的形象雖有些奇特突兀，卻顯得極為平實。這幅畫常被認為是立體主義的開山之作。

　　大部分的立體主義者（cubist）都曾經歷過野獸派時期，立體主義（Cubism）一詞，亦始見於馬蒂斯對布拉克（George Braque）的畫作「埃斯塔克的別墅」（Les Mainson de L'Estaque）的評論。布拉克這幅畫，於 1908 年的秋季沙龍展時被排斥在外，當時評審委員之一的馬蒂斯對這一幅作品表示「是由一些小立方體組成的」，這個評語後來被藝評家瓦塞爾（Vaucelles）所用，加以系統化，將「立體主義」視為一種藝術運動的流派加以界定。可見「立體主義」一詞之出現，晚於畢卡索 1907 年的「亞維農的姑娘」之創作。畢卡索這幅始終沒有最後完成，卻是所謂立體主義的重要里程碑。這幅畫是對十九世紀新古典主義大師安格爾（Ingres）繪於 1859-1863 年的「土耳其浴」與 1905 年野獸派創始人馬蒂斯的「生活之樂」兩件作品所做極具挑戰性的滑稽模仿。「亞維農的姑娘」這個標題，是由詩人兼評論家安得烈・沙爾孟（André Salmon）所定[1]。

　　「亞維農的姑娘」畫面暗示巴塞隆納（Barcelona）貧民區的妓女院的一景，1900 年至 1904 年間，畢卡索在標舉無政府主義之都的巴塞隆納居住期間，這個處於政治社會動盪不安的城市裡，經常出現於眼前的是乞丐、酒鬼，以及從巴里歐奇諾（Barrio Chino）貧民區酒館或妓女院走出的妓女，這些景象成為畢卡索藍色時期的創作主題，這也是畢卡索一生中最絕望的藝術生涯時期，其作品充滿憂鬱、悲傷、焦慮，他所展現的是受苦，極度孤立，與孤單的生命，象徵著人類命運及兩性之間關係的艱辛。根據他的密友，後來

[1]　參閱 Edina Bernard《現代藝術》（L'Art Moderne）中譯版，第 37-40 頁。

成為秘書的詩人傑梅‧沙巴特斯（Jaime Sabartes）說：畢卡索認為藝術是「悲傷及痛苦的產物」[2]。

　　「亞維農的姑娘」這幅作品，體現了畢卡索在長期習作中所追求的純粹形式，取消了細節與情感的描繪，以及藉由強化平面的重疊來表現空間的塞尚式畫法。這幅畫徹底否定了自文藝復興以來視三度空間為主要目的的傳統繪畫原則，畢卡索斷然拋棄了對人體的真實描寫，把整個人體利用各種幾何化的平面裝配而成，廢除了遠近感的空間表現，捨棄畫面的深度感，把量感或立體要素全面轉化成平面性。用塞尚的話來說，就是「用圓形，圓錐體和圓柱來處理大自然」。畢卡索借用塞尚筆下人物的固定不動的肖像畫手法，刻意取消人物的個體特徵，以突顯其結構組合。整體而言，這幅畫既受塞尚的影響，又明顯反映了黑人雕刻藝術的成就，強化變形以增加吸引力，畢卡索自己說：「我之所以把鼻子畫歪了，是想迫使人們去注意鼻子。」這幅畫對當時的藝術界衝擊很大，展出時蒙馬特山上的藝術家以為他發瘋了。馬蒂斯也說那是一種煽動。有人感到不安不解與困惑，有人則怒不可遏。不過這種新創的造型原理，成了立體主義及以後現代藝術所追求的對象。這幅畫不僅是畢卡索一生的轉折點，也是藝術史上的巨大突破，沒有這幅畫，立體主義也許不會誕生，所以美術史家認為是現代藝術發展的里程碑。

　　1907 年布拉克經詩人阿波里奈爾（Apollinaire）的介紹，在畢卡索畫室裡看到「亞維農的姑娘」畫作後，兩人建立友誼，並一起探索如何再現視覺對象（靜物、風景、人像）的概念，他們期望打破圖像畫的傳統手法，不再侷限於單一時間及單一視點，而將不同狀態及不同視點觀察的對象，凝聚於單一的平面上，得到一個總體

[2]　參閱：Dominique Dupuis-Labbé，《畢卡索之二十世紀》（Le Siećle de Picasso）中文版，第 19 頁，宋美慧等譯，台北帝門藝術基金會出版，1998 年。

經驗的效果，這是 1910 年到 1912 年的分析立體主義（Analytical Cubism）時期，畢卡索沉迷於玩弄曖昧的圖像組合，使其主題顯得晦澀難解，畫面人物難以辨認，這個時期的立體主義對抽象藝術有很大的影響[3]。

畢卡索與布拉克是立體主義最主要的開創者，但他們並未參加 1910 年到 1911 年使這個立體主義揚名於世的團體聯展。葛利斯（Guan Gris）在 1910 年左右加入這個團體，並率先使用拼貼法。其他的立體主義者，很少能得其內涵。另外幾個與此運動有關的重要畫家分別是：雷捷（Léger），他認為題材和技巧對現代寫實主義同等重要。德洛內（Delaunay）於 1912 年加入，後來揚棄了立體主義的觀念，轉而致力於注重色彩表現的奧費主義（Orphism）。杜象（Marcel Duchamp），他後期的作品是把立體主義中明晰的要素予以極端的概念化，他們三人在多次聯展與集會中都扮演極重要的角色。

1912 年雷蒙杜象（Raymond Duchamp, Villon, 1876-1918），馬塞勒杜象（Marcel Duchamp, 1887-1968），查克維雍（Jacques Villon, 1875-1963），畢卡比亞（Frans Picabia, 1879-1968），羅傑德拉佛列斯涅（Roger de La Frensnaye, 1885-1928），弗蘭提塞，庫普卡（Franstisek Kupka, 1871-1957），路易·馬庫西斯（Louis Marcoussis, 1878-1941）和亞歷山大·阿爾基邊克（Alexander Archipenko, 1887-1964）等人創立了「黃金分割」（Section D'or）團體，對立體主義進行第一次革新。他們受到達文西（Leonardo Da Vinci）畫論（1490 年）中有關透視和黃金分割規則的啟示，將其作品建立在

[3] 1907-1912 年分析立體主義時期立體主義主要畫家如 Picasso, Braque, Léqer, Gleizes, Metzinger, Delaunay, Le Fouconier, Gris 等人之代表性作品，參閱 Cubism – Morements in Modern Art, Darid Cottington Tate publishing, reprinted, 2001, 2003。及 Anne Ganteführer-Trier Uta Grosenick（ED）"Cubism"，Taschen. L .A.

金字塔的畫面結構上，並從中通過相交的對角線，取得雙重視點，同時改變了分析立體主義的沉重色調，突顯鮮明顏料的運用。參加這個運動的其他畫家，包括了格列茲（Albert Gleizes），梅金傑（Jean Metzinger），勒傅康尼（Le Fauconnier），葛利斯（Juan Gris），勞倫斯（Laurens），利普茲（Lipchitz）和洛特（L'hoté）。透過他們的作品才使立體主義很快傳遍歐洲及美國。在立體主義的整個過程中，同時代的作家對於立體主義美學理論的闡揚與辯護，有很大的功勞，特別是詩人阿波里奈爾，他的「立體主義畫家」（Les Peintres Cubists, 1913）一書是使立體主義的知性生命得以延續，以及聲名得以大噪的最大原因。1913 年至 1914 年立體主義進入了所謂的「綜合立體主義」（Synthetic Cubism）時期。他們不再從解析一特定對象著手，而是以利用多種不同素材的組合，去創造一個主觀意念，因而畫面不再是個透視物象的窗子，而是發生組合現象的場所，這個新手法曾被用在繪畫和拼貼作品（Collage）中，例如利用印刷體上糊的報紙，各種物體及材料，現成的風景壁紙，複製品，或照片等等，因為這些東西本身就是真實的，用它們來組合成的主題意念，也就不是任何事物的模擬品了，利用日常生活中唾手可得的東西，可使藝術更接近生活中的「平凡的」真實。對畢卡索而言，藝術是要製造意象與意象，素材與素材，或二者之間的關係。這個發現幾乎使所有後期的藝術，無論具象或抽象，二度空間或三度空間，率性的或有意的，都多少受到這個新向度的「真實」的支配。

立體主義者繼承了塞尚關於藝術品是與自然世界平行發展的和諧世界的思想，將表現方法與物體的自然形態區分開來，摒棄了自文藝復興以來繪畫是再現自然的傳統。為了更加確立藝術品相對於自然的獨立性，他們建立起預先設定的結構，並透過動態與多

視點共存的原則，使結構更具有生機，立體主義者仍保持著主觀與客觀的某種連繫。就立體主義的肖像畫和其他作品而言，它的美，主要來自於極為嚴格的形式需求，以及對幾何方塊的安排，各元素形成高度的整體性，有時它們之間的對立，也形成了整體性。立體主義的繪畫相對於體積（Volumes）而言，是對空間的肯定，是表現四度空間的一種嘗試。至少格列茲和阿波里奈爾是為此定義立體主義的。但立體主義者的四度空間概念畢竟不同於物理學的四度空間，他們若想從愛恩斯坦（Albert Einstein, 1879-1955）的相對論中汲取四度空間的靈感的話，他們首先必須放棄多視點同時並存的原則，因為物理是被解構的，而非從不同的角度見得，因此立體主義者的繪畫空間，無法與物理學的空間場域概念相契合，愛因斯坦也曾經對此做出評價，認為「藝術的語言與相對論毫無關係。[4]」

　　立體主義者一直生活在封閉而深奧的氛圍之中，他們的想法與繪畫常常不為人所理解，以致引起公眾與評論家嘲笑椰揄，只有格列茲與梅金傑兩人曾試著自我辯解。這場運動到了第一次世界大戰而告中斷，幾乎所有藝術家都投入戰爭之中，或不得不流亡。阿波里奈爾和布拉克在戰爭期間腦部受重傷，雷蒙杜象、維雍，德拉、佛列斯涅和阿美迪德拉、帕特里埃（Amédéc de La Patelliere, 1890-1932）都因重傷而早逝。戰後形象價值的危機，卻給畢卡索、布拉克和康丁斯基提供了有利的條件。立體主義的發展，到了 1936 年馬勒維奇（Kazimar Malevich）在短暫的加入綜合立體主義後，另闢蹊徑，開創了自己的新道路，只有那些抱持狹隘的立體主義原則的藝術家，看到了立體主義的衰亡。

[4]　參閱 Edina Bernard,《L'Art Moderne》（現代藝術）中文版，第 40 頁。

貳、畢卡索的創作生涯

　　畢卡索（Pablo Picasso, 1881-1973），1881 年在西班牙南部安達魯西亞（Andalouice）的馬拉加省（Málaga）的一個小鎮出生，父親荷西・路易茲・布拉科（Don José Ruiz Blasco）是學院派出身的畫家，才具平庸，擔任美術老師，母親瑪麗亞畢卡索・洛培茲（Maria Picasso López），畢卡索另有兩個妹妹，一個小他三歲的桃洛蕾絲（Dolores, 1884-1958）和一個小他六歲的康雪柏雪（Concepcion, 1887-1895）。畢卡索是 1900 年第一次到巴黎以後才從母姓，用畢卡索（Picasso）來簽名，畢卡索從小在美術方面具有神奇的天賦，他十歲以前在馬拉加度過，馬加拉是一個陽光普照的地中海城市，中午熾熱的陽光使人昏昏欲睡，而鬥牛更是此地盛行的活動，因為父親常帶他去看鬥牛，鬥牛場上西班牙國旗的金黃色彩與染紅的鮮血，生命與死亡在人與公牛的對峙中瞬間定奪，這些都在少年畢卡索的心靈裡留下深刻的痕跡。不久之後，呈現在他畫中的是女人（跳著急速節拍的佛朗明哥舞的女人），街頭賣藝者，鬥牛場景，地中海的景色，這些都是畢卡索在馬拉加時所關注的事物。因此在 1889 年畢卡索以八歲之幼齡所完成的第一件油畫作品「鬥牛」，畫的是鬥牛場上持長矛的騎士。兩年後（1891）畢卡索父親被派到大西洋岸邊的加里西亞（Galice）省地區哥洛尼（La Corogne）的瓜達學院（Instituto da Guarda）任教，1892 年起畢卡索開始上父親的裝飾畫課程，二年後（1894）又學習石膏臨摹，石膏像素描，油畫和寫生等學院派的藝術訓練，使他很快躍入純熟的藝術領域。

1895 年是畢卡索人生的第一個轉捩點，他父親被派巴塞隆納的隆哈美術學院（La Lanja Academy of Art）任教，於是全家遷至巴塞隆納。十四歲的畢卡索展現其宿慧，以一天時間完成了「赤足的女孩」油畫作品，畫風獨特，技巧精湛，其早熟的才華令人驚訝不已。畢卡索以此畫免試進入隆哈美術學院的高級班。二年後（1897）他又順利考入馬德里聖費南多美術學院（Académia San Fernando），但他幾乎不去上課，而比較喜歡去普拉多（Prado）美術館參觀西班牙大師的畫作，諸如葛雷柯（El Greco）、委拉斯蓋茲（Velázquez）、蘇巴蘭（Zurbarán）、里貝拉（Ribera）、科坦（Sanchez-Juan Cotán）、瓦戴斯雷亞（Valdes Leal）及哥雅（Goya）等作品，畢卡索早期的作品中不難看出這些大師的影響。

1898 年畢卡索染上猩紅熱，在霍爾塔・德艾布洛（Horta de Ebro）休養了七個月。1899 年 1 月回到巴塞隆納，當時的巴塞隆納一片欣欣向榮，棉花業與鋼鐵業帶來港務的發達，產生了一批中產階級新貴，畢卡索開始結交藝術家與詩人。十九世紀末的巴塞隆納受到來自法國、德國和北歐斯堪地那維亞半島各種藝術運動的影響，同時夾雜著加泰隆尼亞（Catalonia）地方主義的特色，藝壇上正是現代主義的巔峰時期，此現代主義的風潮包括自 1886 年傳遍歐洲的象徵主義，英國的拉斐爾前派與維也納的分離主義的造型理想，德國畫家布克林（Böcklin）與凡史杜克（Von Stück），北歐挪威的孟克（Edvard Munck），以及法國印象主義與新印象主義畫家，尤其是德加（Degas）和羅特列克（Toulouse-Lauctrec）的影響，加泰隆尼亞的現代主義觀念，正吸引著畢卡索毫不猶豫地投入這個前衛與現代的陌生世界之中。1899 年畢卡索經常出入巴塞隆納一家文學與藝術氣氛濃厚的酒館，名為「四隻貓」。在那裡他認識了同年紀的一些朋友，其中數位成為他一生的至交，例如雕塑家馬諾羅

（Manolo），畫家卡列斯‧卡薩居瑪士（Carles Casagemas），詩人傑梅‧沙巴特斯（Gaime Sabartés），拉蒙（Ramon）與札辛‧雷文托斯兄弟（Jacint Reventos）等，其中沙巴特斯不但成為知己，後來更成為他的秘書。1900 年 2 月畢卡索在「四隻貓」酒館舉辦首次個人畫展，作品主要是素描與漫畫。幾個月後，充滿自信的畢卡索，不願意現代主義對他的個性造成限制，於是與卡列斯‧卡薩居瑪士一起前往巴黎嘗試新的體驗，展開人生另一階段的冒險。

　　1900 年至 1902 年三年間，畢卡索不斷奔走於馬德里、巴塞隆納與巴黎之間，在 1904 年定居巴黎之前，他曾猶豫過定居倫敦，同時也想過慕尼黑，這三個地方都是二十世紀初現代藝術運動最活躍的城市，畢卡索最後選擇在巴黎定居，可能是受到其現代主義朋友圈的鼓勵。經常往來接觸巴黎的藝術氣息，顯然使他有機會自我磨練，重新學習並開闊視野，而在二十世紀之初，巴黎的藝術地位，也是其他城市所無法比擬的。世界各地的前衛與創新的藝術家，莫不匯集巴黎，來自歐洲各國、美國與俄國的尤其多，他們之中有的決定定居巴黎，有的則是返國散播現代藝術的種子。1880-1890 年間，法國印象派畫家如莫內、雷諾瓦、德加、高更、梵谷、羅特列克等人的新繪畫觀念對巴黎所引起的藝術狂熱，扮演著重要的角色。1900 年未滿十九歲的畢卡索與好友卡薩居瑪士一同抵達巴黎，並開始與巴黎的加泰隆尼亞藝術家往來，如拉蒙‧畢修（Ramon Pichot），龐波‧哲內（Pompeu Jener），亞歷山大‧里耶拉（Alexandre Riera）等人，最重要的是畢卡索結識了加泰隆尼亞的工業鉅子貝雷‧馬尼亞克（Pere Manyac），馬尼亞克後來成為他的第一個畫商贊助人，每月以 150 法郎交換一部分的畫作。1901 年 4 月畢卡索返回巴塞隆納，隨後在馬德里期間，聽到好友卡薩居瑪士自殺消息。卡薩居瑪士瘋狂地愛上一個已婚的模特兒潔曼（Germaine Laure Forentin），潔曼先

接受卡薩居瑪士的追求，後來又不理他，傷心欲絕的卡薩居瑪士試圖殺死潔曼未果，而舉槍自殺身亡。畢卡索為此悲慘事件畫了幾幅油畫和素描，其中最有名的是 1901 年的「卡薩居瑪士之死」，這幅畫中，我們看到臉色蒼白的屍體和太陽穴上的彈痕處發黑的血跡。1901 年 6 月到 1902 年 1 月畢卡索再度居留巴黎，知名的畫商伏拉德（Ambroise Vollard）為他舉辦一個展覽，因為伏拉德的關係，使畢卡索認識年輕的詩人馬克斯‧雅克伯（Max Jacob），兩人建立了友誼。雅克伯又為他介紹一些作家，其中最有名的就是詩人基爾勒姆‧阿波里奈爾（Juillaume Apollinaire），畢卡索因此開始走出西班牙人及加泰隆尼亞的生活圈，也結束了和馬尼亞克的往來。

　　1904 年 4 月畢卡索定居巴黎，在蒙馬特（Montmartre）山丘哈維農廣場（Place Ravignan）一個年久失修的洗衣船（Bateau-Lavoir）安頓下來，那個地方很快就成為一小圈前衛藝術家與作家的聚會中心，在那裡他找到了美麗的女子奧麗維（Fernade Olivier），她成為畢卡索的第一個模特兒，也是往後七年的情婦。1905 年畢卡索又結識了美國旅法女作家兼收藏家潔楚‧史坦因（Gertrude Stein），史坦因家族頗有財力，又具藝術鑑賞力，從 1905 年起開始大量購買畢卡索的作品，畢卡索經濟開始好轉。1906 年春天畢卡索著手為史坦因畫肖像畫，史坦因也為這幅肖像畫做了八十次模特兒，最後在沒有模特兒的情況下，畢卡索憑印象完成，朋友看了後都說所畫人物根本不像史坦因，史坦因卻欣然接下作品，數十年後，評論家一致認為這幅畫與女作家的內在氣質是一致的。

　　藝術評論家將 1901 年到 1904 年這段期間定為畢卡索創作生涯的「藍色時期」（Blue Period）這個時期畢卡索往來於巴塞隆納與巴黎之間，一個二十歲出頭，初到巴黎又尚未成名，每天目睹出入於蒙馬特紅燈區（色情地區）的閣樓，咖啡館及夜生活的世界，貧

窮、寂寞和憂鬱原是西班牙畫家的傳統主題，加上初受德加（Degas）和土魯斯羅特列克（Toulouse-Lauctrec）的影響，其作品常以藍色為主調，加強了憂鬱和悲哀的氣氛。創作於 1903 年的「人生」，是畢卡索藍色時期的代表作，畫面上右側的婦女懷抱著嬰兒，默默無言，雙眼直盯著對面的兩個年輕人，男女兩人偎倚在一起，這幅畫裡包含了畢卡索對故友卡薩居瑪士的痛苦回憶。1905 年一個細雨霏霏的下午，「洗衣船」門口跑來一位避雨的少女，畢卡索邀她參觀他的畫室，這個少女一進去就沒出來，她就是奧麗維，從此做了他七年的情婦兼模特兒，直到 1911 年另一個女子伊娃（Eva Gouel）的出現，使畢卡索轉而愛上伊娃，伊娃於 1915 年死於肺病。這個時期畢卡索的調色盤逐漸由冷酷的藍色，轉為溫柔的粉紅色調，二十四歲的畢卡索步入了「粉紅色時期」（Rose Period, 1905-1906），他以新鮮的題材及表現法，取代了憂鬱絕望的藍色基調，優雅單純的線條取代了以往沉重的扭曲形態。這個時期，他畫了一系列的「江湖藝人」的精緻作品，也描繪馬戲團和巡迴演員，畫風帶有學院派象徵主義畫家夏畹的風格。然而粉紅時期為時甚短，一年後，畢卡索開始畫帶有強烈原始主義色彩的畫，評論家把這個時期叫做「原始時期」（Primitive Period）或「黑人時期」（Negro Period）。1906 年畢卡索結識了馬蒂斯，據德安（Derain）說，馬蒂斯把他收藏的非洲黑人雕刻和象牙海岸的扁平面具介紹給畢卡索看，這或許說明了畢卡索 1907 年的大型創作「亞維農的姑娘」臉部造形的靈感來源。

　　原始時期是畢卡索藝術生涯中最重要的時期，也是畢卡索藝術創作的轉捩點，歷經了原始時期後，他不再重複藍色時期與粉紅色時期，而勇往直前的開拓新的疆土。「亞維農的姑娘」正是步入立體主義時期（Cubist Period）的一個里程碑。「亞維農的姑娘」這幅畫裡的成分，是塞尚的後期作品，另一個成分是非洲的黑人藝術，

畢卡索進入所謂的「黑人時期」之後，是一個轉變，也是決定性的轉變，亦即分析立體主義的形成。十九世紀殖民時期，非洲遭到歐洲國家軍隊占領，其資源被瓜分，經濟受到剝削，非洲人製作的人形，矛與箭，壺與籃子，鋤頭，手斧等工具，被西方人收集並統合於西方文化之中。非洲工具器物轉化（transmutation）為西方藝術的過程中，人物（Human images）比其他器物更為重要。正當二十世紀前十年間，法國的藝術家如烏拉曼克（Maurice de Vlaminck），德安（Andre Derain），布拉克（Braque），馬蒂斯（Matisse）和畢卡索等試圖將物體的視覺外觀轉譯為以立方體及圓錐體，圓柱和球體等規律塊體（regular volumes）構成的結構時，這些立體主義的藝術家驚訝地發現，他們所作的新形式實驗，非洲的人形雕像早已成功地完成了某些類似作品，非洲傳統的雕刻師不拘泥於模仿對象的視覺印象，大膽地用量塊合成面具與雕像，這些都是西歐藝術家在呈現人類特徵的圖像（icons）時所缺乏的表現手法。非洲雕刻師對人類與神靈本質的概念，以及據此所創造的作品，反而更具有獨立存在的價值，它們絕非只是模仿自然而已。與非洲作品的新形式的接觸使西歐藝術家企圖發展一種創新的藝術，要以簡單的直線形式與均勻的素色區塊，自由表達深層而原始的情感。高更、畢卡索、布拉克繪畫風格之形式，不可否認的是深受非洲面具雕像之影響，這也算是歷史的偶然吧[5]。

「亞維農的姑娘」創作後的第二年（1908），畢卡索在巴黎郊外，以幾何形的量（Volumes）處理風景，創造出一種新的美，就是以體積、線條，塊面的重量來表達主觀的感受，1909 年在西班牙所畫的幾幅風景畫，其中兩幅名為「工廠」和「水庫」的作品，

[5]　參閱 Jacques Maquet,《The Aesthetic Experience》（美學經驗）武珊珊、王慧姬等譯中譯本，第 115 頁，台北，雄獅圖書公司，2003 年 4 月。

被認為是畢卡索分析立體主義的最著名的作品。畢卡索在這裡加強了塞尚畫的立體性和幾何學的程度，使畫面結構獲得了水晶體般的嚴密性與堅固性，畫面上的光線不再從任何特定的位置射出，而似乎是從各個立方體表面底下發射出來，這種光線用來突出各個物體的外形，使之成為不可分割的一部分。畢卡索的立體主義繪畫，不僅以真實的風景和人物來創作，也常以虛構的人物入畫。分析立體主義的繪畫到了 1911 年是尖峰期，對事物的解構，發展到作品表現難以辨認的崩潰局面。例如 1910 年畫商伏拉德（Vollard）的畫像，畫商「丹尼爾、亨利、卡恩威勒」的畫像（Daniel Henry Kahnweiler）及 1910 年的「持曼陀鈴的男子」（Homme á La Mandoline）[6]。此階段後，畢卡索與布拉克意識到遠離現實的危險，於是在 1911 年至 1912 年起引進新元素，利用各種素材組合，強調物體的真實性與清晰性，以及賦予物體明確意象的紙貼運用手法，使其立體主義繪畫步入合成的「綜合立體主義」時期（Synthetic Cubism, 1912-1914）。

　　1914 年 8 月第一次世界大戰爆發後，終止了立體主義的冒險，布拉克被徵召入伍，畢卡索則在鄰近亞維農（Avignon）的索格（Sorgues）度過夏天後返回巴黎。1914 年夏天在亞維農完成了「畫家與模特兒」後，畢卡索的畫風開始轉向具象，他感到需要返回素描與安格爾 （Ingres）式的線條，但並沒有完全放棄立體主義，這就是所謂的「古典時期」（Classic period）（1917-1925）。畢卡索利用古典主義人物造形手法，畫了一些作品，由於青少年時期在西班牙受到紮實的繪畫技巧訓練，古典主義的人物造形對畢卡索而言，是拿手的絕活，他同時也繼續創作立體主義的作品，而且作品更使人迷惘。例如 1917 年的「安樂椅上的歐莉嘉」和 1923 年的「歐莉嘉

[6]　參閱何政廣主編《畢卡索》，第 118-120 頁。

肖像」，「白衣女子」等都是以古典主義的畫法出現，表現出強大的素描與造形能力。歐莉嘉（Olga Kholova）是畢卡索於 1917 年認識的俄國芭蕾舞團的舞者，其父親為俄國將軍，1918 年 7 月畢卡索與歐莉嘉在巴黎正式結婚，從 1917 年到 1923 年期間，畢卡索為歐莉嘉畫了很多古典主義的肖像畫。而在 1921 年創作的兩幅標題同為「三樂師」的作品（一件為美國費城美術館收藏，另一件為紐約現代美術館收藏）則以立體主義的手法呈現，但畫面構圖完全不同。

此外，在女體表現方面，既沒有藍色時期的嶙峋冷峻，也不同於粉紅色時期的纖細簡約，而是以厚實肥甸到幾乎不能轉肘彎膝的程度，給人予「象皮症」（Elephantiasis）女人的印象，例如 1920 年的「坐著的女子」，1921 年的「母與子」，1921 年的「泉邊的三個女子」，1922 年的「海濱奔跑的兩個女人」及 1921-1922 年的「大浴女」等等，都是以肥厚變形的女體出現。

1925 年創作的「母與子，可以看出畢卡索絕不安於一種藝術形式，而在不斷探求新的風格，尋找新的表現手法。這幅畫是表現一場粗野瘋狂的舞蹈，兩個女人和一個同伴手挽著手，在跳淫蕩的軟體舞，略嫌灰暗的粉紅色，紅色和藍色，暗示一個夜總會的彩色影片放映機，背景是一扇朝著大海的窗子。畫面給人一種感覺，三個極度變形的跳舞者，好像在表現一種絕望，似有說不盡的心裡話，正向人們傾訴，畫家藉此渲洩心中的不滿和不安，而通過造型的語言，將自己的情感波動直接吐露出來，這幅造形上是立體主義，意念上又是超現實主義，舞者的形象生動、活潑，富有節奏與強烈的動感，似乎標誌著畢卡索跨入了超現實主義的創作年代，（超現實主義是在 1924 年發起的）[7]。

[7] 以上所引述畫作參閱日本集英社出版，《現代世界美術全集》第十四冊（Picasso），1972 年。

　　從 1925 年到 1945 年第二次世界大戰前後，是畢卡索的蛻變時期（或變形時期）（metamorphosis period）此時期畢卡索的作品變形極為明顯，他將人類的情慾，原始情感，與強烈意欲，毫不保留地表露出來。他以扣人心弦的誇張手法，把人體拉長壓扁，扭曲，吹胖，把人體器官調位，充分反映藝術家內在的精神狀態。自 1925 年起畢卡索的雕塑，尤其繪畫成為踰越造型和道德禁忌的特權之地。變形而支離破碎的軀體，尖銳的色彩，使人窒息的空間，這些作品都不為人所理解，情色、熱情、性暴力，自此之後，侵入畢卡索的作品中，極度強烈的「性」，成為繪畫的主題，軀體以近乎無法承受的駭人形式出現。既是感情，也是性愛結合的感情，持續出現在他的畫中，直到他生命終結。

　　1926 年夏天所作的「吻」（Le Báiser），畫中男女以年輕女子和死神的面貌呈現，映入我們眼簾的是一對正在互相擁抱的男女，情侶的四肢與器官之間的錯位，交雜，暗示了感官的烈火，軀體完全交融，象徵男性生殖器的鼻子，以及象徵女性性器官的嘴巴，概述了性愛，而強烈的暖色調並激發了交媾之樂。畢卡索自己說過：「藝術絕不純潔」。從此，他大部分的作品就在描繪狂熱的交媾，有時是一雙男女，有時則是人身牛頭怪物（畢卡索稱牛為密諾托爾（Minotaur）亦即半人半牛之妖獸）與因厭惡而昏倒的女子的結合，在作品中，畢卡索解放了他的本能與衝動，強烈的暴力，暗示著愛情是一場戰鬥，而不是一種分享。同樣是 1926 年夏天的作品，「穿著花邊圓領的女人」（Famme á la Collertte），畢卡索把女人的臉部當作物體或靜物來處理，並刻意拋掉肉體的外貌，強調作品的「物化」成分，這個女人是同時由正面和側面來觀察，頭髮，眼睛，鼻子，嘴巴，這些可供辨認的臉部特徵是以圓形與斷裂的線條做幾何化處理，以致這些臉部特徵成為游移於界定不清的空間中的獨立

碎片，形狀交疊有如一幅拼圖，而畫中較易分辨的部分，就是有如在畫布上打了一個洞的女性性器官，這個性器官的形象，和作品名稱的「花邊」之裝飾性效果並置，而更加震懾人心[8]。

同樣以正側面觀察來描繪人體的代表性繪畫，還有一幅作於1932年的「少女臨鏡」（La Fille Avant Le Miroir），這幅畫是以他年輕的秘密情婦瑪麗泰瑞莎‧瓦杜爾（Marie-Therese Walter）為模特兒，他用粗野的輪廓線和圓形表現裸露的人體，捕捉了豐滿而富有情感的泰瑞莎在鏡前的正側兩面對照的形象，讓圓的乳房似水果一般，月亮形的頭像，裡外對照，手指像開著五瓣的草葉，人物在鏡裡鏡外的畫法不同，鏡外的身體，臉部略為正面，在鏡裡卻是側面的頭像，和略正面的身體，乳房和女性特徵得到明顯的突出。整幅畫以黑色的曲線，華麗的色彩和多變的少女形體組合在一起，加上背景的彩色圖案，使作品具備了極其豐富的詩歌性和幻想氣氛。與「少女臨鏡」同一年完成的「夢」（Le Réve）（又稱在紅色安樂椅上睡著的女人），就平面分解的特點來看，兩者有異曲同工之妙，但後者（夢）較為簡潔，色彩單純，只用線條勾勒女體輪廓，這兩幅作品是畢卡索以立體主義描繪女人形象和新古典主義風格相結合的產物，是線條與色彩自由結合的傑作[9]。

1937年4月27日西班牙內戰期間，佛朗哥元帥（Franco）雇用大批德國納粹的飛機殘酷地對西班牙巴斯克（Basque）省的一個小鎮格爾尼卡（Guernica）進行轟炸，格爾尼卡陷入一片火海中，數千人傷亡。當時西班牙共和軍的巴斯克自治政府利用這一轟炸事件，進行國際宣傳，這條消息深深震撼了身在異國的畢卡索，為了回饋共和政府於1936年曾經贈與他普拉多（Prado）美術館榮譽館

[8] 參閱《畢卡索之二十世紀》，第135頁及第141頁。
[9] 參閱台北華嚴出版社出版《世界名畫欣賞全集》第六冊，第52-54頁。

長的好意，畢卡索回報共和政府予一幅巨畫名為「格爾尼卡」。這幅 27 平方公尺的巨作，於 1937 年在巴黎世界博覽會的西班牙館展出後，隨即巡迴各地展出，以示對佛朗哥轟炸巴斯克首府的深痛控訴，畢卡索把象徵性的戰爭悲劇投入藍色調中，那淺青色與淺灰色在黑色調的對照中，表現出正義的呼喚，在動亂的物體中看到的是仰天狂叫的求救者，奔逃的腳，瀕死嘶鳴的馬，斷臂倒地的士兵，抱著死嬰號啕大哭的母親，木然屹立的公牛，嚇得發呆的見證人，它聚集了殘暴、痛苦、絕望、恐怖的全部意義，但畫面沒有飛機、炸彈、坦克、槍砲，也沒有身體斷裂而肚破腸流的血腥畫面。畢卡索首次用了象徵主義的手法，以公牛代表暴力，以馬代表人民，使其意義超越了故事的表面形象，「格爾尼卡」成為人類痛苦的標誌，它所表現的不僅象徵著西班牙內戰中無辜受害者的痛苦，也標誌著所有過去、現在或未來人類遭受戰爭野蠻殘害者的苦痛。此畫成為畢卡索的初期創作、立體主義、新古典主義、超現實主義及變形時期等各個時期的集大成之作。

　　1937 年 7 月畢卡索和情婦朵拉（Dora Moar）（朵拉是年輕的攝影師，在格爾尼卡的創作中，拍下許多記錄）一同前往法國地中海沿岸的一個小鎮安提伯（Antibes），在此期間，畫了一幅大畫，標題為「安提伯的夜釣」。此畫是根據畢卡索夜間在港口散步時，看見漁夫利用燈光引來魚群的捕魚情景所啟發的創作，因為在畢卡索的造型語言中，魚總是與殘酷結合在一起，這種殘酷的死亡安排是畢卡索對希特勒夜襲歐洲的隱喻。1940 年 8 月畢卡索重回巴黎，1941 年至 1943 年間，畢卡索創作豐富，其創作手法最能喚起德軍佔領期間的困苦與焦慮，有的以諷刺手法暗示食物配給而引起的憂慮與恐慌，這段期間，畢卡索的作品除了骷髏，哀悼及痛苦禁閉的題材，也有體現希望的作品，例如「抱羊的男子」雕塑作品，即是

以牧羊人象徵耶穌的化身，代表著在最黑暗的年代，對於更美好世界的期待[10]。

　　1943 年畢卡索遇見年輕的畫家法蘭絲娃‧吉洛（François Gilot），往後一同共處十年，法蘭絲娃為其生下兩個小孩，克羅德（Claude）和帕樂瑪（Paloma）。1950 年到 1960 年間是畢卡索對過去繪畫大師如林布蘭（Rembrandt）、委拉斯蓋茲（Velàzquez）、普桑（Poussin）、德拉克洛瓦（Delacroix）、庫爾貝（Courbet）、馬內（Manet）等人的作品反省深思的年代，從這些大師的作品汲取靈感而另創新主題，完成了系列作品。1952 年畢卡索與法蘭絲娃的關係轉冷，此時他又遇上新情人賈桂琳、洛可（Jacqwelin Roque），並於 1961 年 3 月 20 日正式結婚，賈桂琳成為畢卡索第二任妻子。1950 年到 1960 年代，畢卡索同時從事油畫、雕塑、燒瓷、素描、木刻、詩集插畫等多采多姿的創作。1962 年紐約為他舉辦八十回顧展，1966 年為慶祝畢卡索八十五歲生日，再次於巴黎舉辦回顧展，1971 年羅浮宮為九十歲的畢卡索舉辦個展，這是法國對當代藝術家史無前例的尊崇。1973 年 4 月 8 日畢卡索因感冒引發肺炎逝世，享年九十二歲。

參、畢卡索的藝術評價

　　畢卡索是現代藝術開紀元（Epoch-Making）最重要的藝術家，他的地位是重要而特殊的，但他的許多成就仍然引起爭議。近百年來西方藝術，舉凡重要的潮流，除了野獸主義外，沒有一支不是肇

[10] 參閱《畢卡索之二十世紀》，第 171 頁。

端於他，或經他吸收後而善加利用的，他千變萬狀，層出不窮的創作過程，可以說集其大成，亦復繼往開來。他和布拉克領導的立體主義，幾乎影響了其後的一切畫派，純粹主義、未來主義、玄秘主義及早期的抽象主義等畫家，無不直接間接接受其影響，沒有立體主義及其支流，也絕不會產生表達抗議情緒的達達主義（DaDa）與超現實主義，即使是超現實主義的畫家，如夏卡爾（Marc Chagall）、格羅斯（Georg Grosz）、恩斯特（Max Enst）、米羅（Joan Miro）等帶有幾何風味的構圖，也逃不了立體主義的影響，說他是現代藝術最重要的大師，應該不是過甚其辭。他的多才、多產、多變的藝術表現，沒有人能與他匹敵。

　　一般藝術家一生的作品，都能統計出總量，唯獨畢卡索的產品實際數目究竟多少，似乎迄今無人敢確切指出，有人推論他從八、九歲就開始繪畫，到九十二歲高齡去世，一生長達八十幾年的創作生涯，每天創作二至三件作品，則推估下來，一生作品當在六萬至八萬件之譜，他即使在給朋友的信上或信封上，也往往會附帶畫幾筆。他的創作包括油畫、石版畫、銅版畫、樹膠水彩、素描、鉛筆畫、鋼筆畫、水墨畫、炭筆畫、剪貼、雕塑、陶器品等等，即以雕塑而言，他似乎不擇材料，青銅、鍛鐵、合板、泥土、布料、木材，甚至殘缺的五金用具，信手撿來就可表演他的點石成金的魔術，而且尺幅大小也無往不利。他似乎有用不完的精力，天天創作，不知疲倦為何物，他也有任意揮霍，取之不盡，用之不竭的天才，至於風格之變易不居，更令人難以捉摸，亦無從為其歸類。他曾消化過土魯斯羅特列克和德加，他也能將庫爾貝和德拉克洛瓦之原作變形，他能畫得像新古典主義大師安格爾那麼凝練優雅，也能像文藝復興時期大師拉斐爾那麼和諧端莊。從早期的自然主義到表現主義，從表現主義到古典主義，然後是浪漫主義、寫實主義、抽象主

義，又復歸於自然主義，他像百變的魔術師，但他變化多端的風格，絕不是隨波逐流、見異思遷。事實上，他不為狹隘的流派所囿，而是依恃他的天才，尋求表現的絕對自由。從十九世紀末以來的許多現代藝術的奠基者，以及繼起而發揚光大者，諸如塞尚、梵谷、高更、馬蒂斯、康丁斯基、保羅克利、蒙得里安、基里科等等。如果說他們的成就，在藝術史上是各攻佔一個突起的奇峰，那麼畢卡索應該就是佔據了整個連綿的群峰了[11]。

詩人阿波里奈爾（Apollinaire）於 1913 年所著「立體主義畫家」中，對畢卡索推崇備至。他指出「畢卡索對流動，變化而尖銳的線條口味，創造出一些可能獨一無二的線條式針雕銅版作品，卻沒有改變事物的一般特徵。他對追求美的堅持，改變了藝術上的一切，然後他尖銳地質疑起宇宙，讓自己習慣於深度上廣闊無邊的光線，而將數字和鉛字當成繪畫元素來用，雖然在藝術上是新的，卻都已貫注了人性。他以各種最完整而關鍵性的元素組成物體，以平面表示體積，卻不影響物體的形狀，由於平面排列的方式，使觀者被迫在一時間看盡所有的元素。有這麼一位藝術家，他雙手被一個不知名的生命引領著，藉他為工具。這樣的藝術家，從不覺得累，無論在那個國家，那個季節，他都日產豐富。他不是人，而是詩或藝術的機器。他幾乎單獨完成藝術大革命，是以他的新形象來創造世界。他是一個新人，世界就是他的新形象，一如新生，他命令宇宙配合他個人的要求，以便促進他和同伴之間的關係。他的繪畫是一種光線無止境的驚人藝術」[12]。

[11] 參閱何政廣主編《畢卡索》一書第 10-18 頁，台北，藝術家出版社，1996 年 11 月。

[12] Herscbel B. Chipp《Theories of Modern Art》中譯版，第 327-329 頁。

　　畢卡索在 1973 年去世後，全世界知名藝術家發表了不同觀點的評價，詩人賀內夏禾（Réne Char）稱道：「在這位九十二高齡人物的身上，二十世紀比約定俗成的時間提早了二十年結束」。美國普普藝術家李奇登斯坦（Ray Lichtenstein）也說：「畢卡索和馬蒂斯是二十世紀藝術的大主流，毫無疑問的，畢卡索是二十世紀最偉大的人物」。美國抽象抒情畫家羅伯・馬哲威爾（Robert Motherwell）則說：「畢卡索具有創作力，每樣他所創造的都表明了藝術至上，同時藝術是無止境的，沒有其他的途徑可循。畢卡索每十年間，都有不朽之作，他把過去的動力和他現在的動力聯結在一起，他可採用任何東西，希臘的，拜占廷式的，和非洲的，加上二十世紀的，他的智慧是很明顯的。」美國女雕塑家路易絲・尼維爾遜（Louis Nevelson）稱讚畢卡索是二十世紀的基礎，他不只是思想偉大，而且完成其任務，如同他是這個世界上第一位畫家做的一般……，我以為畢卡索那樣的天才，可說所做的事樣樣順利，有如達文西那般偉大。畢卡索把這個宇宙的面目改變過來，不只是視覺藝術方面，而且還在建築方面，他在這個宇宙的每一角落都鑽到，每一種東西都給他的天才點綴生色不少[13]。

肆、立體主義的美學理論

　　自 1905 年起在蒙馬特（Montmartre）山坡上畢卡索的畫室「洗衣船」聚集的藝術家和作家已準備就緒，即將規劃出立體主義的詮釋和理論，其中衛護最有力的有兩批人：其一為詩人兼評論家阿波

[13]　參閱前書第 249-251 頁。

里奈爾（Apollinaire）和沙爾孟（André Salmon）；另一為藝術家梅金傑（Jean Metzinger, 1883-1956），格列茲（Albert Gleizes, 1881-1953），雷捷（Fernand Léger, 1881-1955）和葛利斯（Juan Gris, 1887-1927）。該運動的兩位領導人畢卡索和布拉克，幾乎是當時唯一沒有為此運動解說的藝術家。阿波里奈爾和沙爾孟成為立體主義的理論家和史學家，他們兩人學養豐富，在前衛的象徵派詩人中極為知名。而且是 1908 年至 1914 年關鍵時代影響極深遠的藝評家。阿波里奈爾第一篇刊登於 1905 年的《羽毛》（La Plume）雜誌上討論畢卡索藍色時期的作品，稍後又於 1908 年討論「造形上的優點」（The Plastic Virtues）。這兩篇都是根據象徵主義的神秘主義和純潔之說（Symbolist ideas of mysticism and purity）的意念而寫的。但都收錄在《論立體主義》的書裡，阿波里奈爾的書到 1913 年才問世，原先的標題為「美學上的沉思」（Méditations aesthetiques），後來代之以「立體主義的畫家」（Les Peintres Cubistes），原來的標題變為副標題，其中又將立體主義區分為四種。

畫家中格列茲與梅金傑是最早為文論述立體主義的兩人。他們兩人在 1911 年出版了《論立體主義》（Du Cubisme），對新繪畫的理論做出詮釋，而梅金傑在 1910 年的「牧羊神（Pan）」雜誌上還寫過一篇論畢卡索的「透視法」，他在文中說：畢卡索創出了一種自由而移動的透視法（Picasso invented a free and mobile perspective），使幾世紀以來，形式用來做為單調乏味的支撐色彩（as the inanimate support of Color），終於恢復了它的生命與活力的權利。梅金傑這位新印象主義風格的畫家，熟悉席涅克（Signac）的理論，而格列茲大概從 1907 年起就和文學界的象徵主義者交往，且具有新宗教思想。1910 年他遇見畢卡索及立體主義藝術家時，就接受了他們的藝術，而替他們寫了很多文章。1911 年立體主義繪畫在獨立沙龍

展出之所以引起震撼，大部分就歸功於梅金傑。在 1912 年《論立體主義》一書裡，兩位藝術家試圖解釋潛藏在這個運動下的某些觀念，他們以清晰而理性的用語討論新的觀念上的意念（the idea of the new「Conceptual」），而反對舊的視覺上的真實，（as opposed to the old「visual reality」）以及如何將自然的物體轉變為影響繪畫上的造型領域（the transformation of natural objects into the plastic realm of the painting was effected）。他們兩人在立體主義一書裡特別提到塞尚是歷史上設立標誌的偉大藝術家之一（Constitute the landmarks of history），他使人想到林布蘭，他用一種果決的眼光去探索真實，他教我們克服宇宙的動力（to overcome universal dynamism），從他身上我們學到要去改變一件物體的色澤就是破壞它的結構（to alter the Coloration of a body is to Corrupt its structure）。他預言，研究根本的體積（Primordial Volume）會打開未知的視野（Will Open unknown honizon）。繪畫不是用線條和顏色來模仿一件東西的藝術，而是賦予我們本能一種造形意識的藝術（The art of giving our instinct a plastic Consciousness），瞭解塞尚就可以預見立體主義。

　　裝飾性藝術與繪畫之間的差別在那裡？裝飾性藝術只能以它目的上的優點存在（exist only by virtue of determined objects），它只能藉著自身和指定物件間的關係來獲得生命。基本上它是附屬的（dependent），必然是不完整的（necessarily incomplete），它是一種媒介（a medium），是一種工具（an instrument），而繪畫存在的理由，就在它本身，它基本上是獨立的（independent），也必然是完整的（necessarily Complete）。它不需要立即滿足幻想力，它和一切環境都不協調，而是與一般事物協調，與宇宙協調，它是有機體（an Organism）。畫家有能力將我們看來微小的東西（infinitesimal）

描繪成巨大的東西，而將我們看來相當大的東西變成微不足道，也就是能將數量轉變為質量。我們看展覽時要去專注一幅畫，去享受，而不是去增長我們的地理知識或解剖學的知識，不要讓繪畫去模仿任何東西，而讓它赤裸裸地表現動機（Let it nakedly present its motive）。我們必須承認各種自然形式的記憶（reminiscence of natmal forms）決對不能拋棄，藝術是不能在一開始就提升到一個純粹發洩感情的層次的。

立體主義的視覺空間（Visual space）是來自視力集中和視力調節後感覺上的統一（the agreement of the sensation of Convergence and accommodation），至於繪畫，就一種平面的外表（a plane surface）來說，是沒有視力調節的問題的。透視法教我們描繪的那種視力集中，並不能引發深度的概念（Cannot evoke the idea of depth），即使徹底推翻透視法則，也絕不可能和繪畫的空間感協調的。轉換繪畫平面，無論是收縮的或膨脹的，都是我們整體的個性（our whole personality），因此繪畫空間可以界定為在兩種主觀的空間中的一種感覺的通道。（a sensible passage between two subjective spaces）。設計的科學（the science of design），包括在直線（straiglet lines）和曲線（Curves）之間建立關係，只有直線或曲線的畫是表達不出生命的，而一幅直線和曲線正好互補的畫（exactly Compensated one another）也不具生命的。因為絕對的平衡就等於零（exact equivalent is equal to zero），線和線之間關係的變化必須是不確定的（must be indefinite）。在這種情況下，它才具體表現出品質，在這種情況下，一件藝術品才能感動我們。曲線對直線的關係，就像在顏色領域裡冷色調（the cold tone）與暖色調（the warm tone）的關係一樣。一些善意的批評家（well-meaning critics）解釋屬於自然的形式與現代繪畫形式之間的顯著差異時，都傾向於接受描繪事物實在的樣

子，而非看起來的樣子，照他們的說法，物體有一個絕對的，基本的形式（the object possesses an absolute form, an essential form），為了表現此基本的形式，我們應該抑制明暗法（Chiaroscuro），和傳統的的透視法（the traditional perspective），這個說法多單純啊，物體並沒有一種絕對的形式，而是有許多知覺領域內的平面，這些批評家所形容的，可以巧妙地應用到幾何形式（Geometrical form），幾何學是一門科學，而繪畫是一種藝術。幾何學家（geometer）在測量（measures），而畫家則是在品嚐（tastes）。一個人的絕對，必然是他人的相對，我們追求本質，但追求的是我們個性中的本質，而不是數學家或哲學家費盡心力所分解出來的永恆的本質。印象主義和我們之間唯一的區別就是強度的不同（a difference of intensity）。我們不希望是其他方面的不同，一件物體有多少隻眼睛在凝視，那件物體就有多少形象，有多少心智（minds）去理解，就有多少基本的形象。

1913 年詩人阿波里奈爾發表《立體主義畫家──美的沉思》一書，對立體主義的精神，美學的觀點，提出權威的闡釋，他說這些立體主義的畫家，雖然還是觀察自然，卻不再臨摹，酷似（Real resemblance）不再重要。為了真實，一切都可以犧牲，主題（the subject）沒有什麼重要或根本不重要。一般說來，現代藝術排斥了大部分過去偉大藝術家所創造出來的討喜的技巧。由於今天繪畫的目標在於眼睛的享受（the pleasure of the eye），藝術的愛好者（the art lover）所期待的，並不是觀察自然物體便能輕易得到的那種興趣。就目前的繪畫而言，其地位就像音樂之於文學一樣。純粹的繪畫，就像音樂是純粹的文學，新畫家們專門研究用不等之光（unequal lights）創造出和諧這個問題，極端派的年輕藝術家暗中的目標（the secret aim）就是要創造純粹的繪畫（pure painting），他們的藝術是

一種嶄新的造形藝術，大部分的新畫家雖然不懂數學，卻十分倚賴數學，他們並沒有放棄自然，卻仍然耐心地質問，希望就生命所引發的問題，找到正確的答案，像畢卡索這樣一個人，他在研究一件物體時，就像外科醫生解剖屍體一樣。

新藝術家們由於他們對幾何形式的偏好而備受攻擊，然而幾何圖形卻是素描的基礎。幾何學，是一門空間的科學。（the science of space），其空間向度（dimension）和關係常決定繪畫的標準和法則。直到現在，歐幾里德幾何學的三度空間（the three dimension of Euclid's geometry）對大畫家而言，仍然是足夠的。幾何學之於造形藝術，就像文法（Grammar）之於作家的技巧一樣，今天科學家不再自限於歐幾里德的三度空間，這些畫家可以說出於直覺（intuition），很在意於空間測量（spatial measurement）所具有的新發展潛能，以現代畫室的術語來說；就是第四度空間（the fourth dimension）。從造形的觀點來看，第四度空間似乎迸發自已知的三度空間，它代表浩瀚無邊的空間在任一時刻，各個方向的自我不朽，這是空間本身，無邊無際的空間，第四度空間將物體賦予造形，它在整體給了物體正確的比例，而希臘的藝術中，某種機械的韻律（a somewhat mechanical rhythm）時常破壞比例。希臘藝術的美，具有一種純粹人類觀念，將人作為完美的標的（It took man as the measure of perfection），新派的畫家他們的藝術則是以無限的宇宙為理想（takes the infinite universe as its ideal），這完美的新標準，允許畫家依其所希望的造形程度來規劃物體的比例。由於希望獲得理想的比例，他們不要再受人類的侷限，這些年輕畫家提供給我們的作品，顯然的，腦力強過感性（more cerebral than sensual）。他們為了表現形而上形式的宏偉（the grandeur of metaphysical forms），愈來愈摒棄古老藝術的視覺幻像和局部比例。

　　不斷更新自然在人類眼中的外觀，是偉大詩人和藝術家的社會功能，沒有詩人，沒有藝術家，人很快就會厭倦自然的單調。詩人和藝術家策劃了時代的特色，創造典型的幻覺（the illusion of the typical）是藝術的社會角色與特有的目標。由於藝術品是一個時代裡所有造形的產品中最具活力的，而藝術品的活力散發在人身上，對於新畫家而言，就成為那個時期造形的標準了。因此，嘲笑那些新畫家的人，其實就是在嘲笑他們自己的樣子，將來的人會以我們這個時代最生動最新的藝術中所呈現的來描繪當今的人。有人懷疑這批新近的畫家，在某種程度上是集體的騙局或犯錯（Collective hoax or error），但在整個藝術史上，我們並沒有發現有這種全體共謀的藝術詐騙或錯誤的例子，個別的騙局或錯誤或許會有，卻沒有集體的錯誤或訛詐事件，只有不同時代和相異的流派，即使這些流派所追尋的目標並不相同，但同樣值得尊敬。根據一個人對美的概念，每一種藝術流派都會相繼受到讚美、鄙視或再次地讚美。

　　立體主義者與老繪畫流派的區別，在於它針對的不是一種模仿的藝術（an art of imitation），而是有意躍升到創造層次的觀念藝術（an art of Conception），在描繪觀念化的真實（Conceptualized reality）或創造的真實（Creative reality）時，畫家可以製造三度空間的效果，在某個程度上也可以「立體」，但不只是描繪見到的真實，而扭曲了想像或創造的形式的品質。

　　阿波里奈爾將立體主義區分為四個分支，其中兩支是純粹的，順著平行線走的（along parallel lines），茲分述如下：（一）科學的立體正義（scientific Cubism）；是一種純粹的一個分支，（one of the pure tendencies），這是一種以洞察的真實（the reality of insight）而非視覺的真實（the reality of sight），所產生的元素來畫新結構的藝術。所有人都有這種內在真實的感覺（all men have a sense of the

interior reality），不需要受過教育就能理解，例如圓形（round form）。第一次看到科學立體主義繪畫的人所產生的幾何形狀，由於對基本的真實（the essential reality）畫得極為純粹，刪掉了視覺上的偶發事件與畫面內容的故事性，追隨這種趨勢的畫家有畢卡索，布拉克，格列茲，羅倫辛（Pracie Laurewein）及葛利斯（Juan Gris）。（二）物理的立體主義（Physical Cubism）：是一種大部分以視覺的真實所產生的元素畫新結構的藝術，這種藝術因其構造的方法而屬於立體主義運動，它像歷史一樣，社會角色鮮明，但非純粹藝術，創造這一個支派的畫家是物理學家勒傅康尼（Le Fauconnier）。（三）玄妙的立體主義（或奧費的立體主義）（Orphic Cubism）：這是新藝術流派的另一重要分支，它是完全以藝術家自創並賦予十足的真實（fullness of reality）的元素來畫新結構的藝術，它不在視覺範圍內，他們的作品自然而然給予一種純粹美學的樂趣（a pure aesthetic pleasure），是有一種不證自明的結構（a structure which is self-evident），其主題具有崇高的意義（sublime meaning），這是一種純粹藝術（pure art），畢卡索畫中的光線就是根植於這個觀念，德洛內（Robert Delaunay）對此一觀念的發明有很大的貢獻，而雷捷（Lernand Léger）、畢卡比亞（Francis Picabia）和杜象（Marcel Duchamp）都聲稱自己是朝此方向發展。（四）本能的立體主義（Instinctive Cubism）：是一種由藝術家的本能和直覺所提示，而非依視覺真實的元素來畫新結構的藝術，這一派早就傾向於玄秘主義。本能的立體主義畫家的繪畫晦澀難懂，又缺乏美學的學理（aesthetic doctrine），這一派的畫家涵蓋甚廣，由法國印象主義衍生而來（born of French Impressionism），其運動已蔓延至全歐洲。

做為立體主義畫派的領導人之一，畢卡索在 1923 年 5 月接受漫畫家兼批評家薩雅（Marius de Zayas）訪問時，發表他有關繪畫

的聲明（statement），他首先表示，研究（research）在現代繪畫裡是毫無意義的，尋找才是目標（to find is the thing），畫畫時，我的目標是呈現我所找到的，而非我正在尋找的（when I paint my object is to show what I have found and not what I am looking for），在藝術裡，光是意圖（intention）是不夠的，正如我們西班牙文所說的。「愛要用事實，而不是用理由來證明」。一個人做出來的才算，而不是他有意要做。我們都知道藝術不是真理，藝術只是讓我們瞭解真理的謊言（art is not truth, art is a lie that make us realize truth）。

　　畢卡索認為研究的想法常使繪畫走入歧途（go　astray），研究的精神毒害了那些沒有完全了解現代藝術中所有正面的和關鍵性因素的人，使他們試著去畫不可見的（invisible），也因此，就畫不出來（unprintable），這也許是現代藝術最大的錯。自然和藝術是兩件不相干的東西，不可能變成同一件事，透過藝術，我們表達出什麼不是自然的這個觀念，藝術始終就是藝術，而不是自然，並沒有具體的或抽象的形式，只有或多或少叫人相信謊言的形式。立體主義和其他流派並沒有什麼不同，同樣的，原則和元素對大家都是一樣，立體主體長期以來不被人了解，這並不意味著什麼。我看不懂英文，並不表示英文就不存在。在我看來，藝術既沒有過去，也沒有未來，如果一件藝術品不能一直活到目前，那就根本不該重視。

　　希臘、埃及和別的時代那些偉大畫家的藝術，並不是過去的藝術，也許它今天比過去還更有生命，藝術本身並不演變，變的是人的意念，以及隨之而來的表達方式，變化並不意味演變，如果一個藝術家改變他的表達方式，這只表示他改變了他的思考方式，而在變化當中，可能變好也可能變壞。我在藝術中所用的幾種方法，不可看成是演變，或是通往未知的繪畫理想的步驟，我們做的一切都是為目前而做，而且希望永遠會保持在目前。我從未考慮到研究的

精神，我從不試驗，也不實驗，不同的動機自然需要不同的表達方法，這並不是指演變或進展，而是想要表達意念以及表達意念的方法所作的調整。

　　過度的藝術並不存在（Arts of transition do not exist），許多人認為立體主義是一種過渡的藝術，是一種帶來下一步結果的實驗，有那種想法的人就是不了解立體主義。立體主義既非種子，也非胚胎（Cubism is not either a seed or fetus），它主要是處理形式的一種藝術，一旦某種形式落實了，就會在那兒自己生存下來。我們承認一切藝術都是暫時的，藝術並不牽涉到哲學上的絕對論，數學、三角學（trigonometry）、化學、心理分析（psychoanalysis）、音樂等等，都為了給立體主義一種較為簡單的解釋，而和它扯上關係。立體主義一直都保持在繪畫的範圍和限制之內，從未逾越。在立體主義裡了解和運用素描設計與色彩的精神和方法，一如其他學派內所了解和運用的。在我們可見的範圍內，我們給了形式和色彩個別的重要性，我們的主題必須是興趣的來源，如果每個人想看，就能看見的話，那再解釋我們所做的，有什麼用呢？

第七章

奧費主義、未來主義與形而上學派

壹、德洛內與奧費主義

　　奧費主義（Orphism）是二十世紀初的一項抽象藝術運動，由德洛內（Robert Delaunay, 1885-1941）所發起。該運動強調色彩為油畫中的主要成分，屬於立體主義之一支流。法國詩人阿波里奈爾在 1913 年所著「立體主義畫家」一書裡，將立體主義區分為四個分支，其中之一，所謂「玄秘立體主義」（Orphic Cubism），就是指德洛內所倡導的一種純粹藝術（Pure art）的新結構美學觀念。而「奧費」一詞係沿自希臘神話中的奧爾弗斯（Orpheus）而來。奧爾弗斯是希臘神話中的詩人與音樂家，他是阿波羅（Apollo）與繆司（Muse）神卡莉俄帕（Calliope）之子。奧爾弗斯從阿波羅學會彈豎琴，其琴聲令萬獸陶醉，連樹木與岩石也都為之動容。而奧爾弗斯與森林女神歐里狄斯（Eurydice）淒美動人的愛情故事，幾世紀以來一直是許多文學與音樂，戲劇創作的題材。在西洋古典繪畫裡也有以奧爾弗斯的故事為主題的畫作，例如十六世紀的提香（Titian）與十七世紀的普桑（poussin）即有名為「奧爾弗斯與歐里狄斯」的畫作。由於德洛內在強調分析能力的立體主義畫風中，運用豐富的色彩，使其作品更具抒情的風味，因此詩人阿波里奈爾以「奧費主義」一詞為此新畫風命名。透過色彩的安排，使此一畫風界分出抽象與音樂風格之間的差異。阿波里奈爾於 1912 年至 1913 年間首先提出此一新藝術流派，主要用以描述德洛內與其妻德洛內——特克（Delaunay-Terk）的作品，以有別於一般立體主義。就某些觀點而言，它與當時的「同時性主義」（Simultanéism）一辭意義相近。此名辭之產生，在阿波里奈爾與德洛內交往緊密之際提出，可能是想與同時期義大利的未來主義（Futurist）畫家有所區別。

149

　　1913 年在巴黎獨立沙龍舉行的展覽中，奧費主義畫家與立體主義畫家首次公開分庭抗禮，在畫展場所的布置與藝評中，兩者被分開看待，標誌著奧費主義與立體主義畫派的分道揚鑣。正如被阿波里奈爾所界定的許多新藝術名詞一樣，奧費主義並不是一個嚴謹的定義，卻是一個富想像性與玄秘的概念，很容易引伸為許多分歧的解釋。惟對阿波里奈爾而言，繪畫與文學、音樂的本質相似，這一點是很重要的，這也許是他以希臘神話中的詩人音樂家奧爾弗斯為此新藝術命名的原因吧。阿波里奈爾描述奧費主義為「描繪新結構的藝術，其組織元素，不取自視覺範疇，而是完全由藝術家自創並將之重新組合，賦予完整的真實……這是純粹的繪畫」。（阿波里奈爾 1913 年〈立體主義畫家〉一文中所述）德洛內於 1904 年成為一名專業藝術家，1906 年到 1908 年間鑽研新印象主義與謝弗勒（Chevreul）的色彩理論。1909 年創作出第一組連作「巴黎聖塞夫林（St. Séveriu）教堂」，1910 年後，他以新的光學和韻律觀念為基礎，創作了包括「艾菲爾鐵塔」（La Tour Eiffel），以及「同步彩虹窗」（Les Fenétres）[1]。

　　1910 年德洛內與特克（Sonia Terk）結婚，1911 年和德國藍騎士（Blaue Reiter）的成員有了接觸，並開始參加他們的展出，對馬克（Marc）、麥克（Macke）及克利（Paul Klee）有極大的影響。1912 年推出的「圓盤」（Disgues）及宇宙的環形與圓盤（Forms Circulaires Cosmiques）是德洛內作品的抽象性時期，也是與立體主義主要的分歧點。而其他被阿波里奈爾歸納為奧費主義一系的藝術家如雷捷（Léger）、庫普卡（Kupka）、畢卡比亞（Picabia）及杜象（Duchamp），也在當時有同樣的表現。關於繪畫也能與音樂一樣

[1]　參閱《西洋美術辭典》，第 627-628 頁，台北，雄獅圖書公司出版。

達到純粹情境的可能性爭議，也在這時達到高潮。但阿波里奈爾認為德洛內賦予立體主義繪畫的抒情色彩以及運用詩意的自由聯想也同樣重要。

德洛內趨向抽象風格的創作系列，如「窗」（Les Fenétres）（1912-1913）等，引發了阿波里奈爾的靈感，以同樣標題寫了一首詩「窗櫺猶如橘子般開啟光線的美麗果實」，刊於德洛內的畫展目錄（狂飆〔Der Sturm〕，柏林，1913），這種奧費主義的浪漫觀，實現了文字、形象、色彩與氣氛及其他媒介間的一種自由抒情交流的可能性，而且以光線當做繆司（Muse），在當時頗為流行[2]。

1915 年到 1917 年間德洛內走訪西班牙及葡萄牙，1918 年為俄國芭蕾舞團設計舞台佈景。1921 年回到巴黎並在此完成他的第二組「艾菲爾鐵塔」連作。1924 年開始畫「奔跑者」（des Coureurs），是以足球為主題的連作。1930 年到 1935 年間他畫了他的「多色圓的遊戲」（Jeu de disques multicoloros）並開始他的「韻律」（Rhythmes）及石膏浮雕（Plaster reliefs）的工作。1937 年為鐵皇宮（Palais de Fer）和巴黎世界博覽會的航空館（Palais de L'Air）繪製壁畫。1939 年在新寫實主義沙龍（Salon des Réalites Nouvelles）舉行個展，1940 年德洛內染患重病，於次年（1941 年）病逝。

德洛內初期的「巴黎聖塞夫林教堂」的連作，基本上仍屬立體主義的風格。但 1910 年畫「艾菲爾鐵塔」連作時，已經使色彩成為統馭性的特色，另一種特色則是首度出現於他的「窗景」（Window Picture）中的真實感，光線也隨著色彩而發展出一種獨特的風格。

[2] 希臘羅馬神話中繆司（Muse）是掌管學問與藝術的九位女神，卡莉俄帕（Calliope）管敘事詩；克萊歐（Clio）管歷史；艾拉特（Erato）管抒情詩；尤特帕（Eutope）管戀愛詩；美波妮（Melpomene）管悲劇；波莉希尼爾（Polyhymnia）管聖歌；特普西可莉（Terpsichore）管舞蹈；泰利亞（Thalia）；管喜劇；尤拉妮（Urania）管天文學。而泛稱的繆司女神，就是指詩神。

他的「同步彩虹窗」畫作，是他建設時期的開始，他專注於色彩的抽象性，像在「圓盤」和「宇宙的環形與圓盤」兩件作品中一樣。這些早期大膽的純粹繪畫，決定了他日後所有作品的風格。1937年巴黎世界博覽會所繪製的壁畫則是他最後的重要作品。

德洛內對色彩與律動關係，提出獨到的看法，他認為色彩的對比可能產生律動，例如和諧的色彩對比產生慢的律動，不調和的色彩對比，產生快的律動，而彩色的物象、形體，則引起交織的韻律，這些觀念對歐洲藝術有深遠的影響，他將純粹的視覺現象融為畫面的要素，也造成很大的影響。沒有德洛內，可能就沒有「藍騎士」的存在，他的藝術至今仍是現代繪畫靈感的泉源。由於奧費主義具有這種特性，因此可以說明何以巴黎奧費主義圈中會出現了一些詩人，包括 1913 年任奧費主義評論刊物（Montjoie）編輯的卡魯道（Canudo）及 1913 年發表第一本《同時性主義》一書的桑德拉（Cendras）。德洛內的妻子蘇妮亞德洛內的一幅抽象畫上，同時也說明了何以許多不同風格的藝術家都與奧費主義有關，如夏卡爾（Chagall）、畢卡比亞、庫普卡以及德國浪漫主義，藝術家克利（Klee）、麥克（Macke）和馬克（Marc）。

德洛內晚期的著作《抽象藝術中的立體主義》（Du Cubisme à L'Art Abstrait），將奧費主義更嚴格地界定，以符合他及在巴黎同道的共同特質，包括其妻蘇妮亞德洛內，布魯斯（Bruce），佛洛斯（Frost）及美國畫家羅素（Russell）與麥克‧唐納萊特（Mac Douald-Wright）。德洛內認為奧費主義是一種色彩的抽象藝術，它在光線的分析中與自然保持非表現主義（Non-Expressionist）的關聯，他將奧費主義的根源歸於印象主義，塞尚及新印象主義，而視立體主義為一過渡轉型。他熟諳秀拉的理論，在他的書中主要強調抽象藝術是終極目標，他的畫也顯示出奧費主義繪畫也可能體現當代的形

象，（如艾菲爾鐵塔，布雷里奧〔Bleriot〕的紀念飛機等）。奧費主義雖為巴黎抽象藝術運動之先聲，但並未完全否定立體主義追求一種新的表象媒介的努力[3]。

貳、未來主義的創立與發展

1909年2月20日義大利詩人兼劇作家馬利內提（Filippo Tommaso Marinetti）在巴黎《費加洛日報》（Le Figaro）發表了一篇火藥味十足的宣言，宣告了「未來主義」（Futurism）的運動，馬利內提堅稱：藝術家應該背棄以往的藝術與傳統的過程，而著眼於發展中工業都市生氣蓬勃的熱鬧生活。未來主義這個名詞，立即勾起世界各地作家與藝術家的幻想。同時也集合了義大利藝術家的努力，試圖喚醒沉湎於過去的義大利作家與藝術家們，重新找回義大利在十九世紀中葉爭取獨立戰爭的活力。未來主義者抨擊既有的價值觀，冀望義大利與其地歐洲先進國家同步發展。他們讚頌城市的速度與機器時代，他們有一句名言「一部風馳電掣的汽車比陳列在羅浮宮的有翅膀的薩摩色雷斯的勝利女神（Winged Victory of Samothrace）更美了。」馬利內提說這是一種新的美感，他同時也讚美戰爭。基本上，未來主義的主要表現為一場民族主義運動，它經歷了兩個歷史階段，第一個階段為1909年到1916年，亦即從發表宣言到創立者薄邱尼（Umberto Boccioni, 1882-1916），逝世為止。薄邱尼是義大利未來主義畫派的創立者，也是該項運動中最有才華的藝術家，他的不幸早逝，對未來主義運動造成重大損失。第二個階段從1918

[3]　關於德洛內與其妻蘇亞德洛內的事蹟，參閱《二十世紀偉大的藝術家》中譯本，第43-47頁。

年到 1944 年，在此期間，馬利內提企圖使該流派成為義大利的官方藝術，但未成功。

馬利內提的未來主義宣言（The Manifesto of Futurism）發表後，義大利一群以馬利內提為中心的畫家和詩人聚集在一起，將他宣言中對視覺藝術（Visual Art）的含義構思出來。1910 年二月薄邱尼在米蘭的杜林（Turin）大歌劇院發表了一篇總宣言〈未來主義畫家的宣言〉[4]（A general Manifesto, The Manifestos of Futurist Painters），接著又於同年三月發表了一份較為明確的〈未來主義繪畫：技巧宣言〉,（Futurist Painting: Technical Manifesto）。第一次簽署未來主義宣言的畫家中最重要的有三人：卡拉（Carlo Carrà, 1881-1966）、薄邱尼和魯梭羅（Luigi Russolo, 1885-1947），其他還有塞維里尼（Gino Severini, 1883-1966）和賈柯莫・巴拉（giacomo Balla, 1871-1958）。「技巧宣言」是了解未來主義美學的鎖鑰，他們希望呈現正在動的機器或人物，宣告所謂「普遍動力論」（Universal Dynamism），動態與光線粉碎了物質的本質。未來主義的美學理論一時間吸引了不少藝術家，他們的技巧宣言，對於繪畫形式的設定與程序起了革命性的變化，但他們所表現的民族主義與干涉主義，以及後來的法西斯主義立場和對戰爭的頌揚，引起了某些藝術家的蔑視與嚴厲批評，例如最初參加宣言簽署的彭沙尼（Aroldo Bonzagni）和羅曼尼（Romolo Romani），很快就退出了，而蒙得里安（P. Mondrian）和基里科（Giorgio Chirico）則予嚴厲批判[5]。

馬利內提不停地在歐洲各地旅行，並舉辦講座推行他的「語言的恐怖主義」，他規劃各種藝術形式，鼓吹藝術家應大膽的，具有挑

[4]　〈未來主義畫家的宣言〉，參閱 Sylvia Martin, (Futurism) pp10-13. Tascher, 2004。

[5]　參閱 Edina Bernard,《L'Art Moderne》（現代藝術）中譯本，第 52-55 頁。

爨的抗爭。他認為「美來自於抗爭」，另一方面，薄邱尼追隨尼采和柏格森（Henri. Bergson, 1859-1949）的哲學，尤其深受柏格森哲學中關於感覺和運動在不同瞬間的統一性分析的影響，因而在 1912 年發表了一篇有關雕塑的宣言（Technical Manifesto of Futurist Sculpture, 1912），就在這一年，未來主義畫家在巴黎舉行畫展，結果備遭物議，隨後在倫敦、柏林，乃至整個歐洲，到處引起騷動和刺激。

　　1911 年薄邱尼兩次與卡拉和魯梭羅在米蘭舉行聯展，同年 9 月在米蘭的未來主義畫家，幾乎全員來到巴黎，未來主義畫派終於在 1912 年向世人公開。這個新運動畫家的作品開始被人收購，薄邱尼於 1912 年發表了〈未來主義雕塑宣言〉後，是年夏天他專注於研究與立體主義有關的雕刻家，尤其是阿爾基邊克（Alexander Archipenko），布朗庫西（Constantin Brancusi）杜象——維雍（Marcel Duchamp-Villon）等人。1913 年初薄邱尼參加在羅馬的未來主義畫家聯展，6 月又在巴黎舉辦首次未來主義畫家雕刻展，同年 12 月他的雕刻展促使羅馬的特里昂街（Trione）畫廊成為一個新的永久未來主義畫廊。就在此時，薄邱尼受到義大利政治氣氛的影響，在《Lacerba》雜誌上發表〈未來主義畫家的政治方案〉，表示希望通過科技的使用，將義大利民族主義跟世界改革聯合起來。1914 年他又參加義大利參戰的示威活動，同年 9 月參與〈未來主義的戰爭論政治宣言〉的連署，1915 年 7 月義大利參與第一次世界大戰，薄邱尼志願加入騎車營，但很快就意識到戰爭的醜陋與痛苦，越來越離群索居，不再與朋友往來。1915 年 11 月離開前線，再重拾畫筆，1916 年 7 月又被軍隊召回，但沒有去作戰，卻不幸在 8 月 16 日的練習時從馬背上摔下，被馬踐踏，第二天就去世[6]。

[6]　參閱 Edward Lucie Smith,《Lives of The Great 20th Century Artists》（二十世紀偉大的藝術家）中譯本，第 54-56 頁。

　　未來主義的繪畫風格建立在平面的相互交叉，以及共時性原則上，這一點常被誤解為立體主義的一支。事實上，無論在基本理論或目標上都非常不同。未來主義繪畫形狀的重複與多樣化，所依據的是圖像在視網膜上的暫留現象，強調時間與速度的動態，色彩鮮艷的光線或呈六面體或呈三角形，表現由快速運動的機器而引起的空氣的漩渦，以及聲音的迴聲等，這一切都必須把觀者吸引到作品的中心，包括繪畫、詩歌，甚至戲劇。因為未來主義者首先追求的是一種行動藝術。塞維里尼用分色主義的筆觸描繪蠕動的人群，這相當於法國新印象派畫家秀拉（Seurat）的手法，而他耀眼的色彩則更具生氣。未來主義者並不追求四度空間的表現，而只求表現節奏的效果，並根據個人視角去決定物體的主力線，而非像在立體主義中那樣依據預定的結構。1910 年 1911 年間未來主義者試圖學習立體主義的技術，但他們認為立體主義的探索只在追求純粹的美學價值，而他們則追求動態的節奏效果，因為目標不同，以致於在1912 年的巴黎畫展上，當立體主體正值分裂階段，他們對其作品施予猛烈的攻擊。

　　由於未來主義運動本身挾雜強烈的民族主義色彩與盲目的樂觀主義，而且缺少內化的美學思想，終於把自己投入第一次世界大戰的幻滅之中。它的創立者薄邱尼和建築學家聖艾利亞（Antonio Sant Elia）於 1916 年死於沙場，而聖艾利亞的未來主義美學後來被墨索里尼宣告為國家的官方藝術。1918 年第一次世界大戰後，未來主義的倡導者馬利內提儘管做了很多努力想讓這場運動持續下去，無奈其衝擊力已屬強弩之末。塞維里尼前往巴黎先遁入正統藝術，後又轉向抽象藝術發展，最後加入了「造形之寶」（Valori Plastic）運動。未來主義發展到後來，僅對俄國的未來主義，英國的渦紋主義（Vorticism），德國的藍騎士和美國的史帖拉（Joseph

Stella）產生影響。1917 年俄國革命成功後暫時刺激了未來主義的第二階段發展。馬利內提公開加入了法西斯後，未來主義徹底中斷，不僅是美學的中斷，更是意識形態上的中止。剩下來的未來主義的主要畫家，其後轉為以相當傳統的方法來表現他們的觀念。

參、未來主義的美學理論

　　未來主義運動就像超現實主義一樣，並非由畫家所創導，而是由一位詩人兼劇作家馬利內提（F.T. Marinetti）所創始。他在 1909 年 2 月 20 日法國費加洛日報上發表那篇石破天驚的未來主義宣言後，接著於 1910 年 2 月又發表一個總宣言性質的「未來主義畫家的宣言」。其實，他早於 1908 年就寫好的「未來主義的基礎和宣言）（The Foundation and Manifesto of Futurism）其第二部分就是未來主義的宣言，第一部分為未來主義的基礎。這兩篇宣言都是研究未來主義畫派的典範之作，而未來主義最主要的畫家薄邱尼（Boccioni）也在 1912 年發表「未來主義雕塑的技巧宣言」（Technical Manifesto of Futurist Sculpture, 1912），另一位未來主義主要的核心人物，畫家卡拉（Carrá）則於 1913 年 5 月 15 日在佛羅倫斯的 Lacerba 報上刊登一篇「從塞尚到我們，未來主義藝術家」（From Cézanne to us, the Futurist, 1913）。這些重要著作，都是我們研究未來主義美學理論最重要的資料，茲摘其要點，分別敘述如後：
　　一、馬利內提在「未來主義的基礎和宣言」中，首先以亢奮而充滿戰鬥的精神，勇往無前的意志，和激情的語氣，道出一個新的時代的來臨。他高呼：「我們走吧！朋友們，我們走吧！我們走出去，神話和神秘的理想終於被克服了，我們即將目睹人頭馬身怪物

的誕生，且很快會看到第一批天使飛翔。」(Let's go, friends, Let's go out. mythology and the mystic Ideal are finally overcome. We are about to witness the birth of the centaur and soon as we shall see the first angel fly!)「生命之門（The door of life）一定要搖動才能試驗絞鍊和門栓（must be shaken to test the hinges and bolts）。……我們起飛吧！注視地球上第一道曙光(Let's take off! Behold the very first dawn on earth)，沒有什麼比得上太陽玫瑰色寶劍，在千年的黑暗中第一次決鬥的光輝！」(There is nothing to equal the splendor of the sun's rose-colored sword as it duels for the first time in our thousand-year darkness)。「讓我們像脫去一層可怕的外殼一般地拋棄理性，(Let's break away from rationality as out of a horrible husk)，後然將自己像以香味自豪的水果，丟進那張巨大而扭曲的風之嘴！」(and throw our-selves like pride-spiced fruit into the immense distorted mouth of the wind)，「讓我們向未知投降，非由於絕望，而是為了探測那荒謬的深坑」(Let's give ourselves up to the unknown, not out of desperation but to plumb the deep pits of the absurd)。「我們毫不畏懼地向地球上所有活著的人(all living men of the earth)宣告」，我們首要的意圖（our primary intention）是：

(1) 我們有意發揚危險的愛（We intend to glorify the love of danger），能量的習性（the Custom of energy），大膽的力量（the strength of daring）。

(2) 我們詩篇的基本元素乃是勇氣（Courage）膽量（audacity）和反叛（revolt）。

(3) 文學至今為止，歌頌的都是沉思下的靜態(thoughtful immobility)忘形和安睡（ecstasy and slumber），我們要讚揚激進的動作（the aggressive movement），狂熱的失眠（feverish insomnia），奔跑

（running），冒險的跳躍（the perilous leap），碰撞和打擊（the Cuff and the blow）。

(4) 我們宣稱世界的光彩已因一種新美感形式（a new form of beauty），那速度之美（the beauty of speed）而更形富麗。

(5) 一輛看來要衝過炸藥的賽車，比薩摩色雷斯女神的勝利還美（a race-automobile which seems to rush over exploding powder is more beautiful than the victory of Samothrace）。

(6) 我們要唱歌讚美拿著飛輪的人，飛輪橫越地球的理想導航桿驅使自己繞行地球的軌道（We will sing the praises of man holding the flywheel of which the ideal steering post traverses the earth impelled itself around the circuit of its own orbit）。

(7) 詩人必須花時間在溫暖、光亮和豐饒上，以擴大原生元素的熱力（to augment the fever of the primordial elements）。

(8) 只有在鬥爭之中才有美感（There is no more beauty except in struggle），沒有傑作不帶有激進的烙印的（no master-piece without the stamp of aggressive-ness），詩篇應該是對未知力量的激烈攻擊（poetry should be a violent assault against unknown forces），以召喚它們匍匐在人類的腳下。

(9) 我們身在時代最遠的岬角（We are on the extreme promontory of ages），我們要打破不可能的神秘之門，（we must break down the mysterious doors of Impossibility），時間和空間已在昨天死去（Time and space died yesterday），我們已活在絕對裡，因為我們已創出無處不在的永恆速度（We already Live in the Absolute for we have already created the omnipresent eternal speed）。

(10) 我們要歌頌戰爭（We will glorify War），世界上唯一真正的保健法（the only true hygiene of the world），軍事主義（militarism），

愛國主義（patriotism），無政府主義的摧毀姿態（the destructive gesture of the anarchist），能殺人的美麗的意念（the beautiful Ideas which kill）以及女人的藐視（and the scorn of woman）。

(11) 我們要摧毀美術館，圖書館，對抗道德主義（fight against moralism），女性主義（Feminism）和一切功利主義的懦弱（all utilitarian Cowardice）。

(12) 我們要詠誦因工作，喜悅或反叛而激起的偉大彌撒曲（We will sing the great masses agitated by work, pleasure, or revolt），我們要在現代都會高唱五光十色（multicolored）與多音調革命浪潮……。

我們是在義大利憤慨地說出這些顛覆而煽動的宣言，我們今天成立了未來主義，因為我們會將義大利從覆蓋在地上面不計其數美術館裡那些數不清的墳場中解放出來。

二、在 1910 年 4 月 11 日的「未來主義繪畫」技巧宣言（Futurist Painting：Technical Manifesto, 11 April, 1910）裡馬利內提表示：對真實與日俱增的需求，對至今所了解的形式與色彩已不再滿意。我們在畫布上模擬再現的姿態，不該再是宇宙動力固定的一刻（shall no longer be a fixed moment in universal dynamism），而應是單純的動感本身（the dynamic sensation itself）使之永恆（made eternal）。一切事物都在移動，一切事物都在轉動，一切事物都在迅速改變。事物的外形在我們眼前絕不會靜止不動，而是不斷地出現、消失，因為影像在瞳孔上久留時，移動的物體就會不斷地重複，其形式在瘋狂的疾駛中，變化得像快速的震動。因此一匹奔跑中的馬，有的不是四條腿，而是二十條腿，動作是三角形的。在繪畫中沒有什麼是絕對的。畫像不可畫得像模特兒，而畫家在畫布上所選擇的風

景，就在他自己身上。要畫人物，是不能只畫人的，你必須描繪整個周遭的氣氛（whole of its surrounding atmosphere）。

空間不再存在（Space no longer exists），我們和太陽之間阻隔著千萬里，然而我們面前的房子卻能嵌進日輪中。我們銳利的感性已能看透素材隱藏的顯現，我們在創造中為何要忘記我們那 X 光效果的雙眼視力？從今以後，我們要把觀者（the spectator）放在畫面的中央，為賦予生命科學的趨勢，必須將繪畫很快地從學院的傳說中拯救出來。我的結論是：今天繪畫沒有分光主義（Divisionism），就不能生存，這不是隨意就能學習與運用的過程。分光主義對現代畫家而言，應該是與生俱來的互補性（must be in innate complementariness），我們宣稱此與生俱來的互補是基本且必要的。我們宣稱：（1）一切模仿的形式都應唾棄（that all forms of imitation must be despised），一切創新的形式都該歌頌（all forms of Originality glorified）。（2）基本上要反抗「和諧」與「高品味」這些字眼的暴虐（to rebel against the Tyranny of the terms「Harmony and Good taste」），藉此之助，我們要推翻林布蘭（Rembrandt），哥雅（Goya）和羅丹（Rodin）的作品就很容易了。（3）藝評家不是無用，就是有害。（4）以前所用的一切主題都該掃到一邊去，以便表達我們鋼鐵般的，驕傲的，狂熱與快速的旋風式的生命（Whirling life of steel, of pride, of fever and speed）。（5）以瘋子（Madman）之名企圖箝制一切改革者的言論，應該看成是項榮譽的稱號（as a title of Honor）。（6）與生俱來的互補性在繪畫裡是絕對必要的，就像詩歌裡的自由韻律（free meter in poetry），或音樂裡的多音對位（Polyphony in Music）。（7）描繪自然的態度，首在誠懇和純潔（sincerity and purity）。（8）動作和光線破壞軀體的實質感（the materiality of bodies）。

在「技巧宣言」的最後，未來主義的畫家強調：「在我們眼中沒有什麼是「不道德的」（nothing is immoral），我們反對的是裸體的單調無趣（monotony of the nude）」。

三、薄邱尼、卡拉、魯梭羅、巴拉、塞維里尼五位未來主義畫家，於 1912 年在倫敦首展時刊出的「展出者告之大眾」（The Exhibitor to the public, 1912）的宣言裡，表達了對學院主義的強烈憎恨，反對畫靜止的，凝固的物體以及自然界一切的靜態，強調他們本質上屬於未來的觀點，尋找一種動態的風格，絕不倚賴希臘和古代大師的範例，而頌揚個人的直覺，目的在規劃一套全新的法則，盡可能給繪畫一個堅實的結構，但絕不退回到任何傳統。他們聲稱沒有完全現代的感覺作為出發點，就沒有現代繪畫。未來主義的作品，在倫理（ethical），美感（aesthetic），政治和社會各方面絕對是未來主義觀念下的結果。他們反對對著擺姿勢的模特兒來畫，認為那是一種精神上懦弱的行為。他們在駁斥印象主義時，特別詛咒將繪畫帶回老學院形式的復古。要反抗印象主義，只有超越它才行。他們認為藝術品中，心理狀態的「並時性」（Simultaneousness of state of mind）才是藝術使人陶醉的目的，舉例來說，畫面中一個人在陽台上，從房間裡看時，我們並不將我們所看到的景象限制在窗子方框，而是試著描繪陽台上那人所能體會到的整體視覺的總合，街上浸在陽光下的人群，向左右延伸開去的雙排房屋，種了花的陽台等。這暗示了周圍環境的並時性。為了讓觀眾如置身在作品中央，則作品必須是「一個人記得和看見的」綜合。「動感」（dynamic sensation），亦即各個物體的特別韻律（Particular rhythm of each object），其傾向（its inclination），動作（its movement），或更確切的說，其內在的力量（its interior force），考慮人在移動、靜止、快樂興奮或憂傷的不同神態，是很平常的。

　　每件物體隨著支配作品的情緒法則（the emotional law）而影響臨近的東西，並不是因為光線的反射（not by reflection of light），而是因為線條間真正的競爭（real competition of lines）與平面間真正的衝突（real conflicts of planes），為了加強美感的情緒（to intensify the aesthetic emotion），而將畫好的作品與觀者的靈魂（the soul of the spectator）結合。因此我們宣布：觀者在未來必須置於作品之中央，（must in future be placed in the Center of the picture），觀者不會在行動中出現，而是參與行動。所有合乎薄邱尼稱之為「肉體先驗論（Physical transcendentalism）的物體，都因為「其力量之線」（force-lines）而傾向於無窮盡，其持續性則靠我們的直覺來探測。我們要畫的正是這種力量之線，才能將藝術拉回到真正的繪畫上去。我們不畫聲音，而畫其震盪的間歇性（vibrating interval）。我們不畫疾病，而畫其病徵和結果，我們有的不只是變化（variety），還有節奏的混亂與衝突（Chaos and clashing of rhythms），完全相互抗衡。無論如何，我們把它們組合成一種新的和諧（assembled into a new harmony），因而達成我們稱之為「心理狀態的繪畫」（the painting of state of mind）。

　　我們是在開創一個繪畫的新紀元（a new epoch of painting），我們呈現給大眾的幾幅畫，各個物體因震盪和動作而不斷增多，因而證實了我們所說的，「一匹奔跑的馬不是四條腿，而是二十條腿的說法」，在我們的畫裡，點、線、色面並不符合真實，而是依照我們內在的數學定律（a law of our interior mathematics），以音樂的方式，造就並增進了觀者的情緒，我們因而創造了某種情緒的氛圍，以直覺去尋找外在（具體）的景象和內在（抽象）的情緒之間的交感力和聯結（we thus creat a sort of emotive, ambience, seeking by intuition the sympathies and the links which exist between the exterior

（concrete） scene and the interior （abstract） emotion）。那些顯然不合邏輯的，沒有意義的線、點、色面，是開啟我們作品神秘之鑰（the mysterious keys），未來主義的繪畫，具體的說明了三種新的繪畫觀念：（1）解決了畫裡體積的問題，和印象派喜歡將物體融解的影像相反，（2）我們得以依照區分物體的「力量之線」來說明物體，由此而獲得物體詩篇的一種絕對新的力量（an absolutely new power of objective poetry），（3）前兩項的必然的結果會散發出作品情緒氛圍，每件物體各種抽象節奏的總合，由此迸發出繪畫上前所未有的抒情泉源。

四、薄邱尼在「未來主義雕塑的技巧宣言」裡，對於依照過去沿襲下來的公式，盲目模仿的雕塑，提出嚴厲的抨擊。他認為藝術並不是模擬再現當代生活的外貌就能成為那個時代的表達方式。雕塑之所以無法進步，是因為學院觀念下的裸體（the academic concept of the nude），所給它有限領域，一種藝術要將男女都剝得精光才能開啟其感情作用，即是死的藝術（a dead art）。我們要創造的話，就得從物體的核心開始（the central nucleus of the object），才能發現新的定律，就是「外表的造形無限和內在造形無限（the apparent plastic infinite and the internal plastic infinite）的新形式。然後新的造形藝術就會轉換成塑膠（plaster）青銅（bronze），玻璃（glass），木頭（wood）和任何其他的材料，那些連接並分割事物的氛圍平面（those atmospheric planes that link and intersect things），那些影像（vision），我們稱之為「肉體的先驗論」，就能讓造形在物體平面間相互形式的影響下，創造出神秘的交感力和密切關係。雕塑因而必須給予物體生命，使它們在空間裡延伸擴張，可以觸摸，有其系統和創造性。

　　現代雕塑上，曾有兩種更新的嘗試，一種是裝飾性（decorative），著重風格；另一種是嚴格造形的（strictly plastic），著重材料。第一種缺乏協調上的技能，且受建築物經濟條件的束縛太大，只能生產一些傳統的雕塑；第二種嘗試，較令人喜歡，公正無私的（disinterested），且具詩意的（poetic），但太孤立而片面，缺乏一個綜合的意念以形成定律（too isolated and fragmentary, lack a synthetic idea to give it law），雕塑和繪畫一樣，不求動作的風格（the style of the movement）就無法革新。未來主義的雕塑結構將會具體說明構成我們這個時代物體的數學和幾何元素，它們嵌入體內的肌肉紋理中，未來主義的繪畫已克服了人體中線條韻律的延續，以及人體脫離背景和脫離看不見的牽連空間的概念（invisible involving space），未來主義者正式宣告：「絕對地廢除確切的線條和封閉的雕塑（the absolutely and complete abolition of definite Lines and Closed sculpture）。我們將人體打開，放在環境之中（we break open the Figure and enclose it in enviroment）。一件雕塑的實體像畫，不能像他自己，因為在藝術裡人和物必須與事物外貌的邏輯分開，（in art the human figure and object must exist apart from the logic of physiognomy）。我們所說的繪畫裡的線條之力量（Lines／Forces），也可以同樣適用於雕塑，靜態的肌肉線條（the static muscular lines）可以使其存在於動態的線條之力量中（live in the dynamic line／Force）。直線（the straight line）將會主導這肌肉的線條，我們的直線是活的，也是急速跳動的（palpitating），它會將自己借給無窮無盡表達物質時所需要的一切，在雕塑中，藝術家要大膽地用盡一切方法以求得真實。

　　薄邱尼在宣言的最後，提出幾項結論：（1）雕塑是以決定形式而非以人物價值的平面和體積的抽象重建為基礎的，（2）需去除主題在雕塑裡的傳統尊貴性，（3）在雕塑裡，否認以任何「忠於事實」

（True to-life）的情節建構為目標，（4）否定只用一種材料做為整件雕塑的構造，（5）只有選擇最現代的主題才能導致新造形意念的發現（the discovery of new plastic ideas），（6）直線是唯一能導向雕塑塊面（sculptural masses）或區域中新建築構造裡那原始的純潔（the primitive virginity），（7）不透過環境的雕塑（sculpture of environment），就不可能有革新，（8）人所創造的東西，不過是一座搭在「外在的造形無限與內在的造形無限」之間的橋樑，物體永不會終止，而是在互相交流的和諧與互相衝突間無盡止的組合相交。

五、卡拉在「從塞尚到我們，未來主義藝術家」（From Cézanne to us, the Futurist, 1913）裡，對塞尚有許多正面評價，認為他在結構上藉著色彩而達到了更強的力量，超越了以前的畫家。雖然他的作品引發了立體主義，但與未來主義基本的動力研究毫不相干。因此未來主義者對抗塞尚的色彩客觀論（objectivism of color），就如同拒絕他古典的形式客觀性一樣。卡拉認為繪畫表現色彩的方式必須像感受音樂一樣。他說未來主義畫家的色彩運用方式是不把事物當做著了色的形象來模仿，它們所代表的是一種「空中的視覺」（an aerial vision），其中顏色的素材表現，在他們主觀性所能創造的種種可能性之中，對未來主義畫家而言，形式和色彩只有觸及它們主觀的價值時才有關聯，與客觀相對應的色彩無關，也與抽象的感覺（the abstract sense）無關，和做為純繪畫感覺（purely pictorial sensation）的表達方式，也沒有關係。未來主義畫家已超越了塞尚顏色塊面的簡單構圖，走出他那種旋律的結構（the melodic type of construction），只有從造形世界中的動感觀念出發（take off from a dynamic concept of the plastic world）才能給繪畫一個新的方向。未來主義透過造形世界所顯示的三種途徑，即光線、環境、體積，將著色的形式和明亮的塊面戲劇化，打破時間和地點的統一性，將全

面的感覺，亦即造形上一般原則的綜合，帶到繪畫裡。色彩在繪畫中是最先也是最終的情緒，形式則是中間的情緒，相關的色調加強塊面（related tones unify the mass），互補色調（tone of complementary color）切入塊面，並將它分割，陰影是凹面（shadow is concavity），光線是凸面（light is convexity），色調（Color-tone）強烈地刺激他人的內在感覺，動作會改變形式（movement Changes the forms），無論在什麼動作中，形式都改變它們之間最初的關係，（forms change their Original relationships）。

　　未來主義反對「身體引力定律不變」的謬誤（the falsehood of the fixed Law of the Gravity of bodies），在未來主義的繪畫裡，身體會對繪畫自有的特別引力中心產生反應（bodies will respond to the special Center of Gravity of the painting itself），因此，離心力（the Centrifugal）與向心力（Centripetal）會決定重量（Weight），空間和身體引力。這樣物體就會生存在造形的本質中，變成整體繪畫生命的一部分。如果人能創出一種「造形的標準」（a plastic measure）來衡量身體在線條，在色彩價值的重量（the Weight of their color-value）以及體積的方向（the direction of Volumes）所表達出來的力量，此即我們的直覺引導我們在作品中應用的力量。

肆、基里科與形而上學派

一、形而上學派（Scuola Metafisica）

　　形而上學派是一個曇花一現的藝術運動，這個運動導因於吉奧喬·基里科（Giorgio Chirico）和卡拉（Carlo Carrá）在 1917 年的

一場會面，當時為第一次世界大戰期間，兩人都在義大利費拉拉（Ferrara）的一家軍醫院裡。基里科於 1915 年第一次世界大戰爆發後，回到義大利服兵役，並被派駐費拉拉。基里科生於希臘，父母皆義大利人，1906 年至 1908 年在慕尼黑就讀，而後到巴黎開始他那奇異且完全不受周遭新藝術運動影響的繪畫，是一個人格特質較強的藝術家。而卡拉則原本屬於未來主義畫派，1911 年揚棄未來主義而從早期義大利傳統中找到一個較為穩定而宏偉的藝術。1917 年卡拉也被派到費拉拉軍醫院，很快在基里科的畫中看到他自己正在逐漸運用的表達方式。1917 年卡拉出版「形而上之畫」一書，（Metaphysical painting），卡拉與基里科都醉心於藝術理論。1917 年 1 月卡拉，基里科和其兄弟，藝名叫薩維尼歐（Savinio）三人，在義大利成立了一個稱之為「形而上學派」（Scuola Metafisica）的新繪畫學派。1918 年莫蘭迪（Giorgio Morandi）也加入這個運動。1917 年春天卡拉首先在米蘭（Milan）展出這種新繪畫運動的創作，隨後基里科也於 1919 年首次在羅馬展出。1919 年 1 月布洛格里歐（Mario Broglio）在羅馬編的一本雜誌《造形之寶》（Valori Plastici）第一期出版時，顯然以形而上學的意念為主，到了 1919 年 4 月 5 月的第 4、5 期，刊登了卡拉，薩維尼歐和基里科撰文的「形而上學派」的觀點與聲明。形而上學派作為一種新藝術運動，只持續了短短幾年，且只吸引少數的直接擁護者，如莫蘭迪及德畢西斯（Filipo de pisis）。莫蘭迪加入這個新運動後，他的作品一直表現形而上的觀念，並加以發揚光大，而變成他個人特有的畫風，1918 年以後莫蘭迪的圖像有一種怪異，形而上的非現實氣氛，如同生存在一個完全的真空中，冷峻的人工燈光照射著它們，投下又長又扁又黑的陰影，他把負像畫在作品中，甚至把客體塗上油彩以確定它們反映了他想像中的客觀世界。莫蘭迪優雅抒情的作品，涵蓋了靜

物和少量的無人風景，都是純粹視覺性的作品，使他成為二十世紀義大利最偉大的藝術家之一。1918 年以後，他的聲望漸隆，在羅馬認識了基里科，1920 年代初期他們兩人的作品有些共通之處，例如他利用原始模特兒型的頭，正是基里科雕像的特徵[7]。

1917 年到 1919 年間在義大利費拉拉形成的「形而上學派」運動，其旨趣有二：（1）激發我們對於抽離而客觀存在的經驗世界引起質疑的不安心態（to evoke those disquieting states of mind that prompt one to doubt the detached and impersonal existence of the empirical world）。（2）從而判斷每一件物體在意義上屬於想像而難解的外在部分之經驗。他們的興趣不在夢，而在來自日常生活觀察中產生的令人迷惑的現象。基里科著迷於未知世界所散發出來的一種鬼魅的威脅力量（a haunting threatening force generated by the unknown），而卡拉的形象則趨於一種十分甜美的哀傷（a rather sweet melancholy），一種低調的沉思（a passive kind of rumination），他強調不帶個人色彩的完美的規律形式（the impersonal perfection of ordered forms）。基里科總是談論著謎樣的困擾（enigmatic obessessions），這個運動終於在基里科與卡拉兩人的爭執下很快結束了。然而該運動的一般影響卻相當可觀。特別是對 1924 年在巴黎興起的超現實主義運動，以及對義大利二十世紀的藝術運動，在某些方面也起了作用[8]。

[7]　關於形而上畫派畫家基里科與莫蘭迪的事略與繪畫，參閱 Edwasd Lucie Smith《Lives of the Great 20th, century Artists》二十世紀偉大的藝術家，中譯本第 149-155 頁。

[8]　參閱 Herschel B. Chipp 編著《Theories of Modern Art》，pp.445-446。

二、基里科與卡拉的美學論述

　　基里科（Giorgio Chirico，1888-1978）可算是現代藝術理論最
為奇特的例子，在他的理論裡生命被描繪成一場悲劇，最後又變為
鬧劇。他在現代藝術的定位很難歸類而定其層級。基里科 1888 年
生於希臘的佛洛斯（Volos）。其父出身於西西里的貴族家庭，又是
個鐵路工程師，基里科的童年與青少年時期大部分時間往來於佛洛
斯與雅典之間，這個時期，基里科的生活顯得苦悶寡歡。他很早學
畫，開始時受父親的啟蒙，接受一些基本的繪畫訓練。1899 年舉
家遷到雅典定居，並進入一所綜合工藝學院讀書。1906 年因父親
過世而隨母親遷往慕尼黑，同時進入美術學院就讀。他對學院的課
程內容感到枯燥乏味，對當時盛行的慕尼黑反學院藝術流派（分離
主義運動）也沒有特別興趣，反而對於德國晚期的浪漫主義藝術家
巴克林（Böcklin）和克林格（Klinger）的特殊品味感到興趣。他
也在德國哲學家叔本華（Arthur Schopenhauer, 1788-1860）和尼采
（Friedrich Wilhelm Nietzsche, 1844-1900）的哲學啟發下，開始發
展出他個人的風格。

　　1909 年到 1910 年在義大利居住期間，往來於米蘭，佛羅倫斯
與都林（Turin）間，開始從事形而上的繪畫創作。1918 年從軍中
退伍後，基里科在羅馬的一場展覽中初嘗成功的喜悅，使他對藝術
的態度有了重大的改變，他認為身為畫家，在技巧方面仍多缺陷，
因而開始研究傳統的繪畫技巧與材料的運用，特別是蛋彩畫
（Tempera），他經常旅行於巴黎和義大利之間，在巴黎常與早期
的超寫實派（super realism）畫家往來。不久，基里科以慣有的激
烈方式放棄了超寫實主義。1920 年代中期，基里科創作一系列新

作品，其中許多畫作可以說是巴洛克與文藝復興藝術的大雜燴，最特別的風格是一系列奢華的靜物和為數可觀的自畫像，還有一些屬於形而上的畫作，包括有名的「岸邊的馬」、「羅馬競技場的格鬥者」、「神秘之浴」及「龐貝城壁畫的回響」等。1948 年基里科被揭發其作品裡有大量像模仿複製其早期的作品，造成了轟動的醜聞。

在美學論述方面，基里科於 1919 年刊登於《造形之寶》（Valori Plastici）雜誌上的〈論形而上藝術〉（on Meta-physical Art, 1919）一文裡，明白指出：即使「夢的形象」（dream image）看起來再奇怪，對我們都沒有形而上的震撼力量（metaphysical force）。我們不會從夢中去尋找創作來源，雖然夢是一種很奇怪的現象，一種無可解釋的神秘（an inexplicable mystery），然而就心理而言，發現物體的神秘是大腦異常的徵兆（a symptom of Cerebral abnormality）與某種精神錯亂有關，（related to certain kinds of insanity）。藝術是張致命的網（the fatal net），像捕捉神秘的蝴蝶一樣，在活動中捕捉住一般人因無知與分心而不察的奇異時刻。基里科的結論是：萬物都有兩面，即日常的一面，這是我們可以看得到的，也是他人在一般情況下看得到的。另一面則是幽靈的或形而上的（the spectral or metaphysical），只有少數人在一時「心靈感應」或形而上的抽象之間（clairvoyance or metaphysical abstraction）才看到見。而任何深刻的藝術品都有兩種孤立（solitudes），一種可稱為「造形的孤立」（plastic solitude），即從快樂的結構（the happy Construction）與形式的組合（Combination of forms）獲得的沉思默想之樂（Contemplative pleasure）；第二種顯然是形而上的孤立（Metaphysical solitude），因為一切視覺或心理邏輯教育（visual or psychological education）的可能性都自動被排除了。基里科舉例說明：繪畫史上，十九世紀的

瑞士畫家巴克林（Arnold Böcklin, 1827-1900）以神話為題材的人物是不存在的。十七世紀法國風景畫家羅漢（Claude Lorrain）和十七世紀法國古典主義大師普桑（Nicolas Ponssin）乃至於十九世紀新古典主義大師安格爾（J. Auguste Ingres）畫中出現的人物都是不存在於人類之中的，這些作品都屬於第一種孤立（造形的孤立），而只有在新的義大利形而上繪畫中才出現有第二種孤立（即象徵的或形而上的孤立）。形而上的藝術品外表非常祥和，給人的感覺是在這祥和中一定有什麼新的東西發生了。

卡拉也在 1919 年 4～5 月號的《造形之寶》雜誌上刊登其論述形而上的藝術宣言，標題為「精神的四分儀」（Il quadrante della spirit），強調在征服藝術上，冷靜（Coldness）比盲目的奉獻（blind devotion）或不受限制的熱情（un trammeled passion）更為必要，也更為正確。他說：畫家與詩人覺得他真正不變的本質，來自無形的領域（invisible realm），給了他永恆的真實形象（an image of eternal reality）。他覺得自己是造形上的小宇宙（a plastic microcosm），和萬物有直接的接觸。物質本身的存在，端視它在他身上激發回應的程度而定。卡拉又說：我不在時間中，而是時間在我之中，我了解能用一種絕對的方式解決藝術之神秘的，並不在我，一切藝術都可減化成人為技巧（manual skill）所構成的東西。我的靈魂似乎在一種未知的物質中移動，不然就是迷失在神聖痙攣的漩渦裡（Lost in whirlpools of a sacred spasm），就在這一刻，我覺得自己脫離了社會的常規，我看到人類的社會在我之下，倫理在那兒覆沒了，宇宙在我看來完全是符號，排列成同樣的距離，好像我從一城市的設計圖看下去。我深信我心智上的妄想之念，瞬間即逝的奢華逸樂（figitive Voluptuousness），然後狂熱（enthusiasms）帶來嚴重的損失。幻覺

能夠固定我不朽的部分，看我如何在物體堅固的幾何上建立我的幻想[9]。

[9] 以上基里科與卡拉的美學論述，參閱人 Herschel B. Chipp《Theories of Modern Art》，pp.448-455，並參考吳珊珊譯中文版第 634-641，641-643 頁。

第八章

新造形主義

壹、造形藝術的先驅德洛內

第一次世界大戰爆發前夕，歐洲新藝術觀念暗長潛滋，許多藝術家與生俱來的改造社會使命感，使他們成群結派寫下共同的宣言，或出版刊物，為文著述並發表演說，懷抱這種淑世理想的新藝術運動中，在概念上最具革命性，影響最為深遠的，莫過於荷蘭的風格派和據此形成的新造形主義，以及俄國絕對主義與構成主義。事實上，在荷蘭和俄國的新藝術團體形成之前，在巴黎的德洛內已發展出一種非具象的風格（Non-objective style）的藝術，被詩人阿波里奈爾稱之為「奧費主義」（Orphism）。1912 年至 1913 年間，德洛內的繪畫完全依賴色彩的對比與和諧關係，製造一種色彩的動力。他聲稱「色彩本身就是形式和主題」（Color alone is form and subject），亦即認為色彩對比作用本身就是一種動力的效果（the action of Color Contrast as dynamic effect in themselves）。

德洛內在 1912-1913 年冬也在柏林的「暴風雨」畫廊（The Sturm Gallery）展出時發表一篇論光與色的文章（on light and Color），由保羅克利（Paul Klee）譯成德文。1913 年 2 月刊在「暴風雨」雜誌上，克利對於德洛內文章中關於色彩的論述感到興趣，也對他的繪畫起了影響。德洛內在 1912 年給麥克（August Macke）的信中，就說：直接觀察自然的光明本質（the Luminous essence of nature）對我來說是不可或缺的事，對我極為重要的是對色彩運動（the movement of Colors）的觀察，用這種方法，才能找到支持我視覺的韻律互補與同時性色彩對比的法則（the Law of Complementary and simultaneous Contrasts of Colors）。我相信無處不在的光圈

（halos）就是顏色的運動，那就是韻律（rhythm）。觀看本身就是一種運動，視覺是真正有創造力的韻律（vision is the true creative rhythm）。分辨韻律的素質就是一種運動，而繪畫的基本素質就是描繪視覺的運動（the essential quality of painting is representation ——the movement of vision），其功能在於將視覺朝著真實客觀化（Objectivizing itself toward reality），那就是藝術的本質（the essential of art）。

德洛內在 1912 年撰寫，刊登於「暴風雨」雜誌，討論光線（light）的文章中，清楚的指出：印象主義，就是光在繪畫裡的誕生（Impressionism: it is the birth of Light in Painting），光線藉著感應力發生在我們身上。沒有視覺的感應（Visual sensibility），就沒有光，也沒有運動。光線在大自然裡創造了色彩的運動，色彩運動是由幾個零星的元素融合，眾多色彩間的對比所產生，由此構成真實（movement is produced by the rapport of odd elements, of the contrasts of Colors between themselves which Coustitutes reality）。這種真實蘊含浩大（vastness），（遠得可看見星星），然後就變成有韻律的同時性（rhythmic simultaneity）。同時性在光線裡就是「和諧」（harmony），即創造人的視覺的色彩韻律（the rhythm of Colors）。人類的視覺蘊藏著最大的「真實」，因為它直接來自對宇宙的沉思冥想（the Contemplation of the Universe），眼睛是我們感官中最精細的，最能直接與我們的心思，我們的意識溝通的器官，世界及其運動活力的意念就是同時性。（the idea of the vital movement of the world and its movement is simultaneity）。聽覺做為我們對世界的認識是不夠的，因為它不具廣度，它的動作是連續的（successive），是一種機械的性質（a sort of Mechanism），其規則是「機械時鐘的時間」（its law is the time of mechanical Clocks），和我們對「宇宙視

覺運動」的感覺無關（has no relation with our perception of Visual movement in the Universe）。藝術在自然裡是有韻律的，且有一種受拘束的恐懼（a horror of Constraint），如果藝術和一件物體（object）扯上關係，它就變得帶有敘述性（descriptive），分裂性的（divisionist），文學性的（Literary），如果它描繪物體或物體之間的視覺關係，沒有光線作為描繪的組成角色，那就是傳統的方法，它永遠達不到「造形的純粹性」（Plastic purity），為使藝術達到崇高的極致（the limit of sublimity），就必須從我們和諧的視覺（harmonious vision）與清晰（Clarity）著手，清晰是色彩與比例的和諧，這些比例是由各種不同的元素組成，同時介入一個動作中，這個行動必須代表和諧，是光的同時運動（synchronous movement），也就是唯一的真實（the only reality）。

貳、蒙得里安與新造形主義

一、風格派與新造形主義

　　蒙得里安（Piet Mondrian, 1872-1949）是二十世紀上半最重要的藝術家與藝術理論家之一，也是荷蘭美術史上三位偉大的畫家之一，在他之前有十七世紀盛期巴洛克大師林布蘭，還有十九世紀的傳奇性畫家梵谷。蒙得里安 1872 年 3 月 7 日生於荷蘭中部的阿姆斯佛特（Amersfoort），父親皮也特，康內利斯‧蒙得里安（El Pieter Cornelis Mondrian）是一位嚴謹的喀爾文教派教徒，但個性跋扈。家中兄弟姊妹五人，蒙得里安排行第二。1880 年蒙得里安舉家從阿姆斯佛特搬到荷、德邊界的溫騰斯維克（Wintenswijk）。他父親

被派為當地喀爾文教會的小學校長。1886 年蒙得里安完成基礎教育後，為了成為藝術家而開始自修。由於父親是頗有天份的學院製圖師，其叔父弗利茲（Frist Mondrian）則為職業畫家，蒙得里安接受他們的指導，於 1889 年通過了國家考試，三年後（1892 年）取得中學繪畫教師資格，同時又進入阿姆斯特丹的國立美術學院深造。1893 年蒙得里安第一次展出作品，1896 年參加一連串的進修課程，並加入兩個藝術家畫會（即 Artiet Amiatiae 與 St. Lucas）。1901 年通過羅馬荷蘭獎章初步審核，但在人體姿態的描繪方面並未通過，從那時起，他就把重心放在風景畫上。1903 年蒙得里安以靜物（Still Life）畫作在藝術家畫會（Artiet Amiatiae）獲獎。往後幾年，他致力於風景寫生，風景畫成為他生涯的第一個時期繪畫主題，（即 1907-1912 年的阿姆斯特丹時期），這也是蒙得里安由寫實的風景到新藝術的萌芽時期。

為了尋求更多作畫題材，他經常更換居住地方，沿著萊茵河和阿姆斯特（Amstel），作了一系列的風景畫作。自 1908 年起，蒙得里安每年會去威爾契倫（Walcheren）的坦堡（Domburg）做一趟繪畫之旅。這使他有機會認識了荷蘭象徵主義者屠洛普（Jan Toorop）和史路伊特（Jan Sluijter），並接觸到一些溫和派的實驗主義藝術家。由此開拓了他的視野與作畫技巧，對於「所見真實」的定義也改變了。1908 年所作的「歐里附近的樹林」（The Woods near Oele）（圖 60）即為蒙得里安突破時期的典型之作。藉由嚴密的構圖形式和二度空間的處理，呈現出自然林間的靜謐氣氛，其用色與筆法和節奏，顯然受到二十世紀早期外來畫派的影響，這個時期的風景畫作，著重線條與色彩的加強，其色彩運用（紫、黃、藍、橙等顏色）和率性的筆觸，使人想起表現主義畫家孟克（Edvard Munch）及野獸派的風格。不僅如此，他也結合梵谷的色彩表現和秀拉

（Seurat）的系統筆法，呈現明亮的畫面與嚴謹的形式，隱然勾劃出一個新的發展趨勢。從 1908 年的作品「紅樹」（The Red Tree）（圖 59）中樹的筆法與用色，已可以看出明顯受到梵谷的影響。自然的顏色已被化減到紅、藍兩色的對比，象徵著明朗與晦暗的平衡。在形式上則以線條畫出樹的平面形象，取代過去的寫實方式，並採用深藍色來加強陰影，營造出立體的效果，這些將三度空間轉化為二度空間的語彙，都是法國後期印象主義的典型技法。

　　1909 年蒙得里安來到威爾契倫後，其風景畫主題轉向於花、樹（如 1908-1909 年的水彩畫藍樹，和 1909 年的菊等）、靜物、建築物正面（如 1909 年的坦堡的教堂、農家、威士特卡塔的燈塔）、海岸與海景描寫（如 1909-1911 年的風景等）以及 1909 年的沙丘一號、二號、三號、四號等，這些新主題，為其風景畫的代表作（圖 61、62、63、64、65），他以粗筆點描方式畫出沙丘與天空，充滿和諧與無限感，這是秀拉與席涅克（signac）技法的表現。至於幾幅教堂的作品，則是用精簡的筆畫描繪教堂的正面樣貌，簡化了物象，使色感變得更有凝聚力。蒙得里安已開始將真實的觀察轉換為不朽的視覺現象，為日後富有節奏變化的抽象結構奠定基石[1]。

　　1909 年 5 月蒙得里安正式加入荷蘭通神論協會（the Netherland Theosophical society），開始對通神論產生興趣。該團體的神秘教義，使他在藝術的理解上有了神秘與象徵意義，他那信奉喀爾文教派的家庭背景不再困擾他了。受到通神論的影響，柏拉圖主義和多神論思想也使他去發現自己，並思考世界的奧秘和人類存在的價值。通神論者認為藝術家應該完全脫離自然的外在形式，追求人與神的絕對境界，他們視一切事物形式的再造（如聖者的雕像）為褻

[1]　參閱何政廣主編，《蒙得利安》（P. Mondrian）一書，第 24-30 頁，台北藝術家出版社，1996 年 12 月。

潰與敗壞，這似乎預告了一個藝術家的新方向，一個純粹形式法則的醞釀與誕生。其 1911 年的「紅磨坊」（Red Mill）創作（圖 66），可以看出是在通神論啟蒙下所建立的新方向，藍色背景上以簡潔形式寫出似人形的紅色磨坊，紅、藍兩色凝聚成強烈的對比，其簡單平面形式的強調，甚於顏色。這個轉變在 1909 年～1912 年的「薑瓶的靜物一號」（Still life with Ginger pot I）也得到證明。

　　1910 年蒙得里安協助一個名為「現代藝術圈」的改革派展覽組織，該會首次於 1911 年 10 月 11 日舉辦展覽會，他第一次見到立體主義畫派領導人物布拉克與畢卡索的作品，給他帶來重大的影響與衝擊，他決定離開阿姆斯特丹，並於 1911 年 12 月來到巴黎。在巴黎期間，他同時在現代藝術圈與獨立沙龍展出，為了表明他在繪畫的新里程，他將原來的名字「Mondriaan」，刪去第二個「a」字，而成為現在眾所皆知的「Mondrian」。在此期間，蒙得里安將繪畫轉到立體主義，從立體主義中，他突然發現了一種新語言和新方法，立體主義講究物體事實的明確客觀，滿足了蒙得里安素來追求真實，表現自然的渴望。這是蒙得里安繪畫生涯的第一個巴黎時期（1912-1914），也就是立體主義的時期，趨向立體主義的抽象表現形式與結構，畫面顏色減少為黃、褐、橙色等中性色調，蒙得里安同時也簡化了自然形式的多元性，樹木或磚造房屋與教堂成為圖案式的象徵，物象由一個嚴謹的規律，轉化為最簡單的抽象符號，並成為形式語言，還要不斷地使形式語言更為精簡純淨。漸漸地，彎曲的線條、銳角與鈍角消失在他的構圖裡，留下的只有水平線和垂直線，畫面顏色種類更為減少，淡色系的藍、粉紅和褐色代替了中性的灰色與棕色。

　　蒙得里安依循立體主義原則，不斷地簡化精純物體形象，甚至青出於藍更勝於藍地延伸了立體主義的結構精神，實踐他永遠精進

的理念。當他的作品在 1913 年巴黎獨立沙龍展出時，詩人阿波里奈爾形容他是立體主義的發揚光大者，而非模仿者。說他採取個人的抽象形式，除去物體的外貌形象，再以立體主義分割物象的方法，進一步發展純粹的本質，將立體主義推向另一個境界。正當蒙得里安開始揚名於國際畫壇之際，卻因父親病重而被召返荷蘭。1914 年夏天回到故鄉。8 月 4 日德軍入侵比利時，第一次世界大戰爆發後，使他無法回去法國，只好定居於阿姆斯特丹附近的羅倫（Lauren），同時也將後期的立體主義畫風帶到荷蘭。在此期間，蒙得里安結識了他生命中四位重要人物，使他的繪畫生涯進入第三個重要階段，也就是所謂的「羅倫時期」（1914-1919），開創了風格派的新造形主義。他新結交的四個人中，史利吉浦（S.B. Slijper）後來成為他早期作品的收藏者。第二個人物是神學家與政治家許恩馬克斯博士（Dr.M.H.J. Schaenmaekers），他的思想與著作「世界新形象」（The New Image of the World）和通神論一樣影響蒙得里安繪畫本質中的神秘與象徵要素以及風格派（De Stijl）的色彩主張。

　　許恩馬克斯博士認為「未來世界的新形象」可以藉著畫面來落實，這個觀點促使蒙得里安以一位畫家的身分創造了「新造形主義」（Neo-plasticism），企圖以構成自然的力量來畫出他對世界的觀點。他相信「眼見的自然形式會蒙蔽真實的本質」，因此他選擇了風格派的單純要素以呈現一個全面的本質。蒙得里安結交的第三位人物列克（Bart Van Leck）是羅倫的當地畫家，他的幾何圖形的繪畫方式開啟蒙得里安的另一扇窗。第四位人物是 1915 年認識的都斯伯格（Theo Van Doesburg），他是一位多才多藝的藝術家，也是蒙得里安思想的實踐者，1917 年 10 月蒙得里安與列克、都斯伯格正式成立了風格派（De Stijl），並合力創辦《風格》雜誌，致力於介紹發表與蒙得里安密切關聯的「新造形主義」，這在當時歐洲可

說是一本前衛性的刊物。他們在這本雜誌上發表了許多長篇理論文章，隨後加入風格派的有畫家胡斯札爾（Vilmos Huszar），范唐哲盧（George Vantongerloo），建築師歐德（Oud），威爾斯（Wils），范特霍夫（Van't Hoff）及里特費爾（Rietveld）等人，但尚未真正成一個團體，僅僅為理念相同而在一起。

風格派是抽象運動中最純粹，在意識上最富理想的一支，比德國和俄國的藝術運動更進一步的是它不但在建築和設計上，也在繪畫和雕塑方面激發起一種抽象的傾向。風格派的藝術觀建立在一個堅實的意識基礎上，即荷蘭的理想主義哲學，一種嚴肅、清晰、邏輯的知性傳統上。他們相信一種普遍的和諧，存在於一種沒有衝突，超出一切實質世界的物體，甚至於沒有個別性的純精神領域中。以繪畫而言，就是讓造形的手法簡化到線條、空間和色彩這些構成元素，排列成最具元素性的結構。對蒙得里安而言，他本身的藝術理論──新造形主義，不只是一種繪畫風格而已，也是哲學和宗教，其宗旨即是一種使生活的各層面都和這些原則方向一致，人類的整個環境都將變成一種藝術，正如同蒙得里安所說的，「在未來，繪畫價值的有形化身將會取代藝術，然後我們就不再需要繪畫了，因為我們會活在落實了的藝術裡[2]。」

風格派的意念，在它們所針對的範圍內是極重要和具有普遍性的，因此產生的藝術，被稱之為國際風格。風格派的藝術家與當時人的生活結合在一起，並從許多事實來確認抽象概念對人類生活的重要性。蒙得里安由此歸納產生了一個「抽象生活」，以符合當代人的生活特質與藝術的精神性。他認為今日文明的人類已逐漸遠離了自然事物，現實生活中改變的徵兆，使我們的生活愈來愈抽象。蒙

[2]　參閱 Herschel B. Chipp《現代藝術理論》中譯本，第 456 頁。

得里安和風格派的成員對藝術歸納了一個新的功能，它不再是掌握、保留或轉化實質的外表，它必須給予新世界一個抽象的視覺形式。風格派的原則是用圖案式的語言來表現物體抽象的「真實面貌」。他們概略化自然形象成為色面與線條，用以達到抽象的目的，並偏愛立體主義的簡潔線條，強調色彩功能不在於裝飾，而在協助空間的分隔。這個觀念對二十世紀的現代建築產生極大的影響。蒙得里安從 1917 年以後的畫作已完全脫離了起初的形式，他已從事物的偶發中利用簡化的抽象形式去延伸自然本質的壯麗景象。他已不再受立體主義的引領而發展出自己的路線，其 1916 年的作品「構成」（Composition）（圖 67）代表了蒙得里安立體主義畫風的結束，這幅畫成功地結合了線條的節奏感與主色的選擇，將構圖發展到極致[3]。

　　蒙得里安總結了 1914 年到 1917 年以來以立體主義為基礎的創作，而創作的一些抽象繪畫，創造了「新造形主義」的語彙，他的幾何抽象藝術的原則，是藉由繪畫的基本元素：直線與直角（水平與垂直），三原色（紅、黃、藍）和三個非色系（白、灰、黑），這些有限的圖案意義與抽象相結合，象徵構成自然的力量和自然本身。這些原則完全運用在 1916 年的「構成」與 1917 年的「色彩構成 A、B」（Composition in Color A.B）（圖 68、69）兩個主題風格。簡言之，新造形主義的構圖原則，即利用色面與線條來安排抽象的造形，而摒棄一切具象及再現的要素，其特點是偏重理智的思考，將規律的幾何圖案置於畫面上，去除一切情感成分，是一種屬於知性的繪畫。他反對使用曲線，而崇拜直角美，因為直角可使人靜觀事物內部的安寧，產生和諧與節奏。新造形主義的藝術是要表達自然與精神，物質與意識的平衡，因此認為藝術應該完全脫離自然的

[3]　參閱何政廣主編《蒙得利安》（P. Mondrian）一書第 52-53 頁及第 143 頁。其他有關蒙得里安與繪畫之引述，亦參閱該書所載。

外在形式，建立和諧的畫面，使生活有規則可循，創造一個新的世界。蒙得里安顯然想以繪畫來引導人類社會生活，將人類從悲劇的社會中釋放出來，他這個新世界觀，其實是一種烏托邦的理想，但並非基於政治或社會的教條，而是純粹從美學經驗出發。他之所以有這種想法，從大環境來說，由於第一次世界大戰爆發後，動搖了歐洲舊時代的大眾意識，個人主義過度發展的結果，導致精神自律的高度缺乏，使人類生活充滿不公平現象與社會階級悲劇的發生。十九世紀以來所建立的科學與工業文明，非但沒有提昇人類的精神價值，文明的成果，反成為毀滅世界的可怕工具，人們失去了安全感、焦慮日生，心靈蒙受無比的恐懼。即使是在戰爭中保持中立的荷蘭，亦免不了戰爭帶來的陰影，這樣一個時代背景，促成了風格派烏托邦的美好社會想法，蒙得里安和風格派藝術家，遂扛起以「前衛藝術」啟迪人心的責任。蒙得里安把偉大烏托邦思想注入他的造形主義作品中，他選擇幾何方法，在繪畫中架設了藝術與生命問題，對美學與倫理提出質疑。他的作品從 1917 年以後已完全抽象，很難辨認其對世界的理解。

　　風格派雖然成立於荷蘭，可是蒙得里安在荷蘭始終覺得沒有歸屬感，第一次世界大戰結束後，他於 1919 年 7 月 14 日結束了在羅倫的生活，束裝返回巴黎開始他新造形主義的另一階段，即第二個巴黎時期（1919-1938），在個人形式上又有新的發現。在此期間，巴黎畫商羅森伯格（L'eonce Rosenberg），對蒙得里安的新造形理論非常有興趣，將他發表於風格雜誌上的幾篇文章結集以法文出版為「新造形主義」（Le Neo-Plasticism），1920 年並出版小冊子，將蒙得里安的新造形主義思想介紹給社會大眾。1921 年並為他舉辦個展，蒙得里安卻在此時期離群索居，專心於新造形主義之創作，許多作品皆由水平與垂直的線條結構，以及紅、黃、藍的明亮色彩

組成一個矩形抽象的和諧畫面，表達萬象的理想，例如 1921 年的「紅、黃、藍構成」（Composition with Red, Yellow and Blue）（圖 70）加上灰與黑兩色，延續了 1917 年新造形主義的主張。這幅畫有幾個重要特點：（1）顏色與節奏已凌駕幾何結構，以求得一個平衡與完全的安定。（2）線條結構上已超出畫布的界線之外，線條本身也較以往為粗。（3）顏色也從黑色線條改為藍灰色，更突顯於紅、黃、黑的色塊。這是蒙得里安第一次嘗試將紅色置於畫面的左上方一個開放區隔中，約占四分之一的面積，用以主導整體，而且紅色所處的區隔左邊，沒有界線，在視覺上有向外延伸的效果。

1920 年至 1922 年間，蒙得里安創作了一系列達到極簡（Minimality）理念的作品，線條和四方形數目減少了，原色（Primary Color）減為一種或兩種。1922 年蒙得里安 50 歲生日時，其好友歐德（Oud）與史利吉浦（S.B. Slijper）為他在阿姆斯特丹市立美術館舉行回顧展，1925 年因與都斯伯格（Theo Van Doesburg）的主張不同，導致兩人分道揚鑣。蒙得里安與風格派斷絕了關係。1926 年都斯伯格發表了「元素論」（Elementalism），風格派由於成員紛紛出國，缺乏凝聚力而頓形萎縮，到 1932 年風格派雜誌正式停刊，蒙得里安成為獨自一人，未與任何團體結合。1930 年時蒙得里安投入托列斯加西亞（George Torres Garcia）與麥可蘇荷（Michael Seuphor）重新統合後創立的團體，名為「抽象－創造」（Abstract-Creation）。這一年，他專注於水平與垂直線條之間單純的對立。1934 年他結識了哈利霍茲曼（Hary Holtzman），後來成為他作品的收藏家，並協助他去美國。1938 年夏天在戰爭恐懼下生活的蒙得里安被迫離開法國，前往倫敦定居，並成立個人工作室，在這裡他與英國知名畫家班尼柯森（Ben Nicholson），馬丁（Lesile

Martin）及其妻芭芭拉霍普華斯（Barbara Hepworth）以及俄籍藝術家蓋柏（Naum Gabo）等藝術家往來，並加入「圓團體」（Circle Group）發表舊作「造形藝術與純造形藝術」（Plastic Art and pure plastic Art）。不久，倫敦也遭受戰爭波及，蒙得里安在哈利霍茲曼協助下，遠走大西洋彼岸的美國，於 1940 年 9 月抵達紐約，受到許多仰慕者的歡迎。他很快認識了一群朋友，如史威尼（Sweeny），威甘德（Charmion Von Weigand），弗利茲格拉諾（Fritz Glarner）和卡洛霍爾提（Carl Holty）等。紐約大都會的精神與文明，帶給蒙得里安前所未有的衝擊，其作品所呈現的明亮與高度創造性，也是前所未有的。他在巴黎時期，沈穩而富有節奏感的畫風，轉變為明快和戲劇性的律動。這是蒙得里安藝術生涯的紐約時期（1940-1944），也是他新造形主義發展的巔峰時期，他鮮活的創造力被紐約的活力與生氣激發到最高點。

　　1942 年到 1943 年的「百老匯爵士樂」（Broadway Boogie-Woogie）（圖 71）是蒙得里安一生中最後完成的作品，算是他生命的曲終大奏。其畫面的節奏來自長短不同的矩形方塊，代表著爵士樂音響頻率的跳動，彩色線條與黃的主色，取代了過去的黑色界線，構成棋盤式的畫面，給人舒暢輕鬆的樂趣。他運用繪畫來演奏爵士樂，使用造形藝術來反應音樂的時間性。這個作品比以前更充滿音樂性，可以視為蒙得里安新造形主義的另一個新的發展。接著於 1943 年或 1944 年初所作的「勝利爵士樂」（Victory Boogie-Woogie）應是蒙得里安生前尚未完成的最後一件作品，他使用菱形的畫面，所用的線條與色塊的數目比「百老匯爵士樂」更多，而棋盤的結構也更為複雜，象徵著紐約大都會的建築與街道。這兩幅反映了蒙得里安的新奇的美國現代經驗，無法平息的熙來攘往的大都會生活。1942 年年屆 70 的蒙得里安在瓦倫廷杜登森畫廊（Valentin

Dudensing Galtery）舉行個展，1943 年 3 月、4 月又接著舉辦兩次近作展。1944 年 2 月 1 日，因肺炎病逝於紐約的寓所。

二、蒙得里安的美學思想

蒙得里安不僅是最著名，最有影響力的抽象畫家，也是抽象主義的重要理論家。他於 1919 年刊登於風格雜誌上的文章〈自然的真實和抽象的真實〉（Natural Reality and Abstract Reality, 1919）與 1937 年重刊於《造形藝術和純粹造形藝術》（Plastic art and Pure Plastic Art）論文集的一篇舊作，《具象藝術與非具象藝術》（Figurative Art and Non-figurative Art）以及 1943 年的聲明（Statement, 1943）是探討蒙得里安美學思想的重要文獻。

蒙得里安對於內在而非外在事物，對抽象而非自然事物的高度評價，和通神論的教義有關。從上帝本質的假設，推論出宇宙的性質，認為自然世界基本上是精神性的，物質和有限之物的慾望而產生的邪惡，可由全心奉獻上帝或無限之物而加以克服。他在「自然的真實和抽象的真實」論文中，認為自然的（外在的）事物，變得益加機械化（automatic），我們看到生命的注意力愈來愈集中在內在的事物上（internal things），真正現代人的生活，既不是純然物質的（not purely materialistic），也不是純然感性的（not purely emotional），而是在人類心智逐漸醒覺後做為更自主的生命（a more autonomous life）而證明自己。現代人的身體（body），心智（mind）與靈魂（soul）的結合，展現了一種變動的意識（a Changed Conciousness）。藝術也一樣，它會在人的身上成為另一種二元的產物（the product of another duality in man），一種外在有教養（a cultivated externality），而內在深刻而更為自覺的產物，（an

189

inwardness deepened and more Conscious），藝術作為人類心智的純粹再現時（a pure representation of the human mind），將會以一種美感上淨化（an Aesthetically purified）的抽象形式來表達。真正的現代藝術家察覺得出美感情緒下的抽象概念，美的情緒是浩瀚的、宇宙的（the emotion of beauty is Cosmic, universal），這種自覺的體會，其自然的結果就是抽象的造形主義（abstract plasticism），因為人只附麗於普遍的事物之上。

新的造形意念不能採用自然或具體的描繪方式，它將會忽略外在的個別部份，亦即忽略自然的形式和色彩（ignore the natural form and Color）。相反地，它應在形式和色彩的抽象概念中，亦即在直線與清楚界定的原色中（defined Primary Color）找到表達的方式。這種普遍的表達方式，是以一種趨向抽象的形式和色彩的合理而漸進的發展。新造形意念（the new plastic idea）因而正確地呈現真正的美感關係。繪畫在最深層的本質上可以說是生命純粹的寫照（a pure reflection of life in its deepest sense）。新造形主義是純粹的繪畫，表達方式仍是造形和色彩，直線和平面的色彩一直都是純粹繪畫的表達方式，雖然每一種藝術都有它自己的表達方式，但均衡的關係（the balance relations）是普遍性的和諧與統一的最純粹的描述（The purest representation of universality of the harmony, and unity），如果我們將注意力放在均衡的關係上，就看到自然事物中的統一。

我們發現在自然界中所有關係都控制在一種單一的原始關係中（in nature all relations are dominated by a single primordial relation），而且是由兩種極端的對立來界定。抽象的造形主義以直角的兩個位置的確切手法來表示這種原始的關係，這種位置的關係是所有關係中最均衡的。在新造形主義中，我們會發現聯結心智與

生命的結並沒有斷裂，那應該看成是物質與心智二元論的調和（a reconciliation of the matter-mind dualism）。一切藝術源於普遍的意識（即直覺（the universal consciousness （intuition）），才能直接描繪出來而產生淨化的藝術（purified art）表現。時代的精神決定了藝術的表達方式。相反地，表現方式也反映了時代的精神。

　　構圖給藝術家所能擁有的最大自由，在某個程度上，他的主觀意識都能表現出來。色彩和尺寸關係的韻律，使絕對的東西顯示在相對的時空中。就構圖而論，新造形主義是二元的，透過精確的宇宙關係的重建，直接表現出普遍的事物（Through the exact reconstruction of cosmic relations），藉著韻律與造形形式之材料的真實，可以表達出藝術家個人的主觀性。

　　關於具象藝術和非具象藝術的區別，蒙得里安指出：有兩種主要的人類的趨向，出現在許多不同的表達方式中。一種是針對「普遍美感的直接創造」（the direct creation of universal beauty），另一種則針對「自我的美感表現」（the Aesthetic expression of oneself）。換言之，即一個人所想所感的。第一種是想客觀呈現真實，第二種則是主觀的意念表現。每件具象藝術品中只能透過相互平衡的形式與顏色關係，看到其目的，就是呈現美的願望，同時嘗試表現這些形式、顏色和關係在我們身上所引起的東西。具象藝術透過某種客觀與主觀表現之間的協調產生和諧。

　　在整個文化史中，藝術證明了普遍的美，並不是來自形式的特有性質，而是來自它原有關係中的動力節奏（the dynamic rhythm of its inherent relationships）。在構圖裡，來自形式相互間的關係，藝術所顯示的就是這個決定關係的問題，它證明形式只是為了創造關係才存在，形式創造關係，關係也創造形式。在藝術裡唯一的問題就是取得主觀和客觀間的平衡，但最重要的是在造形藝術的範圍

內，也就是從技術上來解決這個問題，而非在思想範圍內解決這個問題。藝術品必須是製造出來的（produced），建造出來的（Constructed），形式和關係的呈現必須描繪得愈客觀愈好，這樣的作品絕不會空洞，因其結構元素（the Constructive elements）與其執行，兩者之間的對立會引發情緒，個別的表達形式（individual expression）不會因為具象的描繪，（無論是古典的浪漫的，宗教的或超現實的）而變成普遍的表達方式。藝術顯示出普遍的表達方式，只能藉由「普遍和個別之間的真正均衡創造出來」（universal expression Can only be created by a real equation of the universal and the individual）。藝術逐漸在淨化它的造形方式，因而帶來各種方法間的關係。因此，在我們的時代出現了兩種主流：一種是保持具象（the one maintains the figuration），另一種則是削減具象（the other eliminates it）。前者運用多少有些複雜而特定的形式（Complicated and particular forms），而後者用的是簡單而中性的形式（simple and neutral forms），最後則演變為自由的線條和純粹的色彩（the free line and pure color）。這種非具象藝術（non-figurative art）比具像潮流（figurative tendency）更容易徹底擺脫主觀控制，特定的形式和色彩（具象藝術）比中性的形式容易運用。不過，必須指出的是「具象」和「非具象」的定義只是約略且相對的，因為每種形式，甚至每一根線條都代表了一個形狀，沒有形式是絕對中性的，一切都是相對的，那不能引起個人感覺和意念的，我們可稱為中性。幾何的「形式」（Geometrical forms）雖是深奧的抽象形式，也可視為中性，且因為輪廓的張力和純粹性（tension and the purity of their outlines），可能比其他的中性形式更受喜愛。

作為一種觀念的非具象藝術，是由人的雙重性的相互作用而創造出來（created by the mutual interaction of the human duality），這

個過程包括相互的淨化之中（mutual purification），淨化的結構元素（purified constructive elements），建立了純粹的關係，而這些關係反過來也需要純粹的結構元素（pure constructive elements）。今天的具象藝術是過去具象藝術的結果，而「非具象藝術」是今天「具象藝術」的結果，藝術的統一（the unity of art）因而得以保持。從藝術的起源仔細觀察，藝術的表現方法，從外面看，不是一種延長的過程（not a process of prolongment），而是加強同一件事，即美遍美（universal beauty）；從裡面看，即是一種生長（it is a growth），延伸（extension）帶來自然不斷的重複（a continual repetition of nature）。透過加強（intensification）可以連續在更深的平面上創造，而延伸（extension）卻維持在同樣平面上。具象與非具象藝術兩種潮流的對立（即客觀與主觀的對立）是沒有道理的，由於藝術在本質上是普遍的，其表達方式不能依賴主觀的觀點，所謂的非具象藝術通常也會創造出一種特定的描繪。另一方面，具象藝術通常也將其形式中性化到相當的程度。事實上真正的非具象藝術是極少的，而這並不會減損其價值。演變一直是開拓者的工作，而追隨著總是為數甚少，這種追隨不是一種派系（a clique），而是一切既存社會力量的結果。這是由所有天賦異稟且準備呈現人類現階段演變的人所組成的。演進（evolution）從來不是大眾的表達方式，但大眾能推動開拓者去創造，開拓者透過他們對外面刺激的反應而創作，指引他們的不是大眾，而是他們的所見所感（they see and feel），他們有意無意地發現隱藏在真實後面的基本法則（the fundamental law），而企圖將它實現，就這樣促進了人類的發展。

　　藝術不是為任何個人創的，但同時也是為每一個人創的，企圖走得太快是錯誤的，藝術的複雜是由於一個時間卻呈現不同程度的演進。我們不需要預見未來，我們只要參與人類文化的發展，一種

使非具象藝術至高無上的發展，只有一種真正的藝術，那就是創造普遍的美。重要的是「造形藝術的不變法則必須實現」，這些已在非具象藝術裡很清楚地顯現出來。藝術告訴我們，形式也有不變的真理，每種形式，每根線條都有自己的表達方式，這種客觀的表達方式可由我們主觀的觀點加以修飾，而無損其真實。圓總是圓的，方總是方的，這些事實雖然簡單，在藝術裡卻常被遺忘。在造形藝術裡必須選擇與我們所要表達的相互一致的結構方法（Constructive mean），在非具象藝術中也一樣，運用自然法則的純抽象表達，證明非具象藝術代表最先進的發展和最有文化的頭腦。在生命中，有時過分強調精神而不惜犧牲肉體，有時太注重肉體而忽略精神。在藝術裡也一樣，內容和形式，因為兩者無法分開的一致性，尚未被徹底了解。在藝術中創造這種一致性，就必須創出一種和另一種之間的平衡。失衡（disequilibrium）意味著衝突（Conflict），混亂（disorder）。衝突也是生命和藝術的一部分，但不是生命或普遍美的全部。真正的生命是「兩種價值相當，但觀點和性質不同的對立的交互作用」，而這用造形藝術表達出來的就是普遍美。真正的藝術家像真正的生命，走的是單一的路（takes a single road）。

在藝術文化中有越來越確定的法則，就是「藝術以自己的方式，建立偉大而隱秘的自然法則」（the great hidden law of nature which art establishes in its own fashion），這些法則或多或少隱蔽在自然表象下面，抽象藝術因此與事物的自然描繪是對立的，它和人類野蠻而原始動物本性是對立的，但卻具有真正的人性（true human nature）。它和在特定形式的文化下所創造的傳統法則，也是對立的，但卻是一種純粹關係的文化法則（the laws of the culture of pure relationship），最重要的是具有「動態平衡」的基本法則（the fundamental law of dynamic equilibrium），和特定形式需求的靜態平

衡（the static equilibrium）是相對立的。藝術的重要職責就是建立一種動態的平衡來破壞靜態的平衡，非具象藝術要求的就是嘗試破壞特定形式，和建立自由線條的相互形式，相互關係的節奏，（a rhythm of mutual relation of mutual forms, of free lines）。最重要的是注意動態平衡中的破壞性建構元素（the destructive-Constructive quality of dynamic equilibrium）。

　　我們在非具象藝術中所說的平衡，不是沒有動作的運動，相反的，是一種持續的運動，然後我們才能了解「結構藝術」（Constructive art）這個名詞的重要意義。動態平衡的基本法則引發了一些和結構元素相關的其他法則，例如位置的關係（relations of position）和空間的關係（relations of dimension）都有它們自己的法則，由於長方形的位置關係（the rectangular position）是一種恆常的不變的（Constant）關係，因此作品需要表達穩定感時就會用上長方形。而要破壞這種穩定性，則有一條法則，就是必須取代會改變空間的表達方式，除了長方形外，一切位置的關係都缺乏那種穩定性。通常直角和斜角（right and oblique angles）都用得太隨意了，所有藝術都表達長方形的關係，首先是在作品的高度和寬及其結構形式上，然後是這些形式的相互關係上。非具象藝術藉著中性形式的清晰和簡潔，已使長方形的關係，越來越確定，直到最後由相交並呈現出長方形的自由線條的建立為止。

　　不同形式或線條在造形藝術的演進上達到完全不同的程度，以自然形式開始，而以最為抽象的形式終結，逐漸地，形式和線條的張力都增加。由於這個原因，直線比曲線的表達力更強烈也更深刻。在純粹的造形藝術中，不同形式和線條的意義非常重要，這是使畫面純淨的重要因素，為了使藝術可以真正的抽象，換言之，為了不使藝術和事物的自然外觀扯上關係，「事物的去自然化」法則

（the law of denaturalization of matter），是非常重要的。在繪畫上，最為純粹的原色就能實現這種自然色彩的抽象（abstraction of natural color）。非具象藝術的創立，是建立「確定相互關係的動力節奏」（a dynamic rhythm of determinate mutual relations），而排除任何特定形式的構成（excludes the formation of any particular form）。在一切藝術中必要的動力節奏，也是非具象作品中必要的元素。從純造形的觀點來看，到非具象藝術之前，藝術的表達手法都是自然的或描寫的（naturalistic or descriptive），要用純造形表達方式來激起情緒，必須將具象去其形，而變成中性。

對於純藝術而言，繪畫的主題（the subject）不可能有額外的價值，記錄畫家內在生命整體感性的是線條、色彩，和兩者關係，而非主題。在抽象藝術和自然藝術中，色彩都配合決定它的形式來表達自己。在一切藝術中，使形式和色彩鮮活（living）而能引發情緒的，乃是藝術家的職責。純造形藝術與立體主義藝術，其基本的差異是立體主義仍是自然的，純造形藝術與立體主義所造成的絕裂，本質上變成抽象而非自然的。立體主義奮力使用的造形方法，仍然是半物體半抽象的（half object , half abstract），而純造形藝術的基礎必然導致純抽象造形手法的使用（the abstract basis of pure plastic art must result in the use of purely abstract plastic means）。非具象藝術顯示出來的是藝術表達的，不是我們所看到的真實外貌，也不是我們過的生活，而是「真正的現實和真正的生活表現……在造形上無法界定，但終可實現」（art is not the expression of the appearances of reality such as we see it, not of the life which we live, but that is the expression of true reality and true life ---- indefinable but realizable in plastics）。

第九章

絕對主義與構成主義

壹、二十世紀初期俄國的前衛藝術運動

　　俄國在 1905 年與 1907 年革命期間，其前衛藝術也在同時發展，由於長期在歐洲藝術的宰制下，其前衛藝術運動一開始也不免受到歐洲藝術的影響，但後來的發展卻反過來對歐洲藝術造成深遠的影響，從而奠定了二十世紀最重要的藝術潮流如構成主義，達達與超現實主義之基礎，同時也促成義大利未來主義晚期的發展方向。俄國前衛派藝術家首先對理想化藝術的陶冶功能提出質疑，根據他們的看法，藝術的目的不再是為了讓人民重新找回存在的本質，而在於參與政治抗爭，不惜表現出種種斷裂的狀態，這不僅是反映，也促成了二十世紀初不可逆轉的巨變。

　　第一次世界大戰前十五年（1900 年代），若干歐洲國家興起了完全不同於傳統的藝術運動，在法國、德國、荷蘭、義大利、西班牙，甚至於英國等，都吹起各種運動的號角，各種新藝術運動如立體主義，未來主義，渦紋主義等旗幟鮮明。儘管一人一把號，各吹各的調，但基本態度卻是相同的，也就是完全反對藝術上的寫實主義（Realism）或自然主義（Naturalism），而蓄意建立純形式的藝術。此種歷史現象可以說是歐洲繪畫傳統不可避免的發展。十九世紀末期法國後印象時期的塞尚以及後來的布拉克與畢卡索所發展的立體主義，即是根據塞尚作品的表面形態而逐漸發展出來。同一時期在俄國所興起的藝術運動，主要也是受到塞尚、馬蒂斯與畢卡索的立體主義及義大利的未來主義的影響。

　　1905 年間巴克斯特（L'eon Bakst, 1886-1924）所引導的純粹唯美主義和風格化的傾向，受到越來越多的批評。巴克斯特是夏卡爾

（Marc Chagall）的老師，在他身上明顯可見十九世紀末歐洲印象主義與裝飾藝術的影響，他那風格化的形式與色彩，遭到俄國前衛派的強烈批評。1909 年以拉里歐諾夫（Mikhail Larionov, 1881-1964）與貢察諾瓦（Natalic Goncharova, 1881-1962）夫婦為代表的俄國原始藝術風格出現了，該運動仍是受塞尚、高更及野獸派等歐洲藝術的影響，但主要還是從俄羅斯的聖像畫和民間版畫中汲取靈感。拉里歐諾夫和其妻貢察諾瓦可以說是將俄國初期前衛藝術推向世界的推手。

1906 年拉里歐諾夫與貢察諾瓦前往巴黎為戴亞基列夫（Diaghilev）芭蕾舞團設計服裝與舞台布景，同時也為俄國引進許多新的藝術思想。格列茲（Albert Gleizes）與梅金傑（Jean Metzinger）合著的「立體主義」（Du Cubisme）及塞尚的文集（Ecrits）成為 1910 年到 1912 年間俄國前衛藝術家的主要參考文獻。1909 年馬利內提（Marinetti）的「未來主義宣言」發表後。不久，也立即譯成俄文出版，不過由於俄國對義大利的社會習俗不屑一顧，因而對未來主義任何有關形而上學之觀念，也一併揚棄，轉而投入馬克斯主義的意識型態中，並對機械化時代進行詩化的表現，只是當時整個俄國的社會基礎已受動搖，不同藝術形式之間的界限也正面臨崩裂的局面。1910 年俄京莫斯科舉辦名為「方塊」（Valet de Carreau）的展覽，觀眾首度看到馬勒維奇（Kasmir Malevich, 1878-1935）的作品，顯現出俄國亟欲擺脫西方的影響。馬勒維奇在 1920 年取代了拉里歐諾夫與貢察諾瓦，成為俄國前衛藝術的新領導人。馬勒維奇在 1905 年到 1908 年間的作品，從構圖中仍可看到塞尚、德安（André Derain）、梵谷、烏依亞爾（Edouard Vuillard）和波納爾（Pierre Bonnard）等人的影子，但他很快就從他們的影響中掙脫出來，改以拉里歐諾夫和貢察諾瓦的方法來處理農民生活的場景。他借用他們的色彩，形式和結構，甚至主題。從 1909 年起，馬勒維

、

奇在習作中融入了野獸派的大膽色彩，並以「橋社」表現主義的手法，畫誇張的人物，為勞動世界的形象注入象徵意味。和大多數的俄國前衛藝術家一樣，馬勒維奇也直接參與政治，並贊同布爾雪維克（Bolchevique）政權的觀點。

1912 年 3 月 11 日拉里歐諾夫籌組一個名為「驢尾」（Donkey's Tail）的畫展，確立了獨立的俄國流派，參展者包括拉里歐諾夫、貢察諾瓦、塔特林（Tatlin），馬勒維奇和夏卡爾。他們與慕尼黑的「藍騎士」藝術家一樣，從民間藝術和兒童繪畫中汲取靈感，這次展出遭到公眾的嘲笑。接著於 1913 年在莫斯科推出「目標」（The Target）畫展，馬勒維奇此時已完全認同俄國未來主義「藝術運動」，同年他以未來主義觀點為馬楚申（Mattiouchine）的歌劇「戰勝太陽」（Victory over the Sun）設計舞台布景與演員服裝。他在舞台背景上打了第一幅絕對主義（Suprematism）的作品，（白色背景上的黑方塊），從此，馬勒維奇開始邁入了絕對主義（或稱至上主義）的時期。1914 年第一次世界大戰爆發，迫使俄國自我封閉，惟在藝術上卻是一個活動頻繁的時代。戰爭解散了許多西歐國家的藝術團體，也讓俄國籍的藝術家回到祖國，並聚集一起，例如康丁斯基等人都回到莫斯科等地。1914 年拉里歐諾夫夫婦在巴黎為戴亞基列夫（Diaghilev）芭蕾舞劇團繪製布景後，也因戰爭關係回到俄國，同年策劃了名為「第 4 號」（No.4）畫展。而後又參加 1915 年聯展，之後拉里歐諾夫與貢察諾瓦離開俄國到瑞士與戴亞基列夫會合。

1915 年 2 月聖彼得堡舉辦第一次未來主義展覽（the First Futurist Exhibition）名為「有軌電車」（Tramway V）展出了構成主義（Constructicism）創始人塔特林（Vladimir Tatlin, 1885-1953）的第一批「反浮雕」（Countre Reliefs）作品，這些作品是受到畢卡索「浮雕畫」（tableaux reliefs）的啟發而作，與當時旅居巴黎的阿爾

基邊克（Archipenko）的「反體積」（Countre Volumes）作品同時產生。同時展出的還有馬勒維奇，波波娃（Liubor Popova, 1889-1924）、布尼（Jean Pougny, 1894-1956）等人的立體主義作品。塔特林在拋棄了形象手法之後，致力於深化對現實空間的表現，亦即從現實空間中的現實材料出發，綜合使用各種不同的媒材。例如紙報、銅、鐵和玻璃等，空間成為其首批抽象雕塑的構成元素，為了從立體主義框架中解放出來，他創作了「反浮雕」，將作品懸掛在角落裡，並向之投射一道光束以增添平面交叉的動感。至於布尼1915年雕塑作品「蒙太奇」（Montage）則是以幾何形物體為構成要件，如長方塊、三角形塊和圓圈等，運用最普通的材料，有的不加修飾，有的塗上顏料，所呈現的強烈質樸，造成一種特殊的造形效果。

在1915年12月名為「O.10」的未來主義畫展在聖彼得堡最後展出中，塔特林與馬勒維奇打起架來，塔特林指責馬勒維奇的繪畫不夠專業，禁止他的36件絕對主義的作品參與展出。經過協調後，把馬勒維奇和其學生的作品集中在另一個展覽廳中展出，這一場爭執，促使馬勒維奇和布尼共同發表了「絕對主義宣言」（The Manifesto of the Suprematism），宣稱絕對主義是繪畫的至上境界。接著馬勒維奇又發表了「從立體主義到絕對主義：新繪畫的寫實主義」（From Cubism to Suprematism: The New Pictorial Realism），他將絕對主義的源頭溯及到1913年他為未來主義歌劇「戰勝太陽」所做的背景，他自己把絕對主義分為三個階段，即黑、彩色和白色三個不同顏色呈現畫面的階段。從1914年起，馬勒維奇的繪畫中就已出現飛行與宇宙的主題。他和馬雅可夫斯基（Vladimir Maiakovski, 1893-1930）一樣，相當著迷於飛行和宇宙科學的發現，在藝術中刻意開發三度空間，並透過無焦點，不對稱方法來處理表現空間意識，特別是透過對角線來強調動力運動。

　　1916 年羅德欽科（Alexandre Rodchenko, 1891-1956）受邀參加名為「商店」（Magasin）展覽，在那裡遇到塔特林和馬勒維奇，並深受其影響，於是與塔特林共同創立了構成主義。1917 年他為一家別緻的咖啡廳裝潢，這座咖啡廳後來取名為「紅公雞」，成為莫斯科知識份子集合場所。1920 年至 1930 年間，羅德欽科在國家藝術工作室擔任教師，在那裡專注於空間問題的研究，並創作一系列作品，名為「空間構成」。隨後大力推動應用藝術，展現其造形研究上的豐碩成果。1920 年羅德欽科發表「構成主義之組織規劃」（Programmae de Constructisme），以客觀主義的名義又宣告藝術應置於實用用途之下。與塔特林一樣，羅德欽科以後只創作應用藝術與攝影。他們兩人從理想主義出發，試圖把勞動改造成藝術，把藝術改造成勞動。後來竟成為空想。由於對航空的愛好，塔特林於 1930 年親自打造了第一架以他個人名字命名的飛器行（Letatlin），並於 1932 年在莫斯科展出。

　　1917 年 10 月俄國布爾雪維克革命勝利，為未來主義藝術家帶來了希望，他們看到了俄國擺脫資產階級傳統，建立集權主義與工業化發展的前景。他們著手規劃整個國家藝術的重建，試圖把藝術從博物館裡解放出來，去除其神聖性，並走上街頭。整整四年寫了不少「革命英雄」的作品，這是共產主義的英雄時期。1918 年列寧（Nikolai Lenin, 1870-1924）建議為革命英雄樹立紀念碑，塔特林被選為莫斯科藝術家聯合會的主席。1919 年 1 月俄國繪畫達到高峰，在第十屆國家展覽中展出抽象主義與絕對主義的藝術創作，馬勒維奇以白色重疊的系列作品參展，其中一幅「白色背景上的白色（White on White）方塊」作品（圖 77），畫面上是兩塊幾乎沒有區別的白色塊，表現出無限感。而羅德欽科主張把作品建立在虛無上，他展出的作品是「黑色上的黑色」（Black on Black），創立了

「非客觀主義」。這次展出也最後一次聚集了所有在俄國工作的前衛畫家，包括波波娃，史蒂潘諾瓦（Stepenova），維斯寧（Vesnine）和羅札諾瓦（Rozanova）等。馬勒維奇成功地創造了純感覺的繪畫，其繪畫空間中，輪廓與色彩退居其次。他發展三度空間藝術，這方面的探索，使他迷戀絕對和宇宙，最後終於走向虛主義（Nihilism）[1]。

貳、馬勒維奇與絕對主義

　　馬勒維奇（Kazimir Severinovich Malevich）於 1878 年 2 月 11 日生於烏克蘭（Ukraine）的基輔（Kiev）近郊，其父為一製糖廠的領班，母親是波蘭農婦，雖非出身文化教養家庭，但馬勒維奇很早就顯露其藝術家的稟賦。1895 年入基輔美術學校學習美術，深受象徵主義畫家穆薩托夫（Victor Borison Mussatov）的影響。他於 1901 年與波蘭女子札格列特絲（Kazimia Zgleits）結婚。其父親於 1902 年逝世後，馬勒維奇進入鐵路局工作，以賺取前往莫斯科求學的學費。1904 年終於如願抵達莫斯科，當時正好遇上 12 月革命，他捲入地下政治組織，散布非法文宣，並私下在一位名為羅爾寶（Roehrberg）的藝術家工作室作畫。這個工作室在當時是最前衛的，也因此機緣而認識了拉里歐諾夫及其他莫斯科的先進藝術家，這段期間，馬勒維奇完全浸淫在法國當代藝術作品中，並與莫斯科兩大收藏家蘇欽（Shchukin）和莫洛索夫（Morosov）過從甚密。馬勒維奇 1904 年開始所畫作品大都屬於法國後期印象主義的風

[1] 有關俄國的前衛藝術運動，參閱 Edina Becnard《L'Art Moderne》（現代藝術）中譯本，第 56-66 頁。關於馬勒奇之生涯及作品參閱 Gilles N'eret,《Kazimir Malevich and Suprematism》, Taschen, 2003。

格，例如 1904-1905 年所創作的「青春玉女」(The flower with girl)，而 1908 年開始的不透明水彩連作「農民」(Peasant) 則顯示出受到拉里歐諾夫及其妻貢察諾瓦，以農民為題材的影響。1912-1914 年間拉里歐諾夫和貢察諾瓦創立了輻射光線主義（Rayonism）的畫風，畫面呈現由不同物體的反射交叉光線所形成的空間形式，其繪畫觀念與義大利未來主義的知覺觀念（Perceptual Notions）相近。拉里歐諾夫的作品呈現高度的抽象，他在 1912 年組成的「驢尾」(Donkeyé Tail) 畫展中，馬勒維奇也提出數件作品參展，包括「浴室的按摩師」(Chiropodist at the Bathroom, 1911-1912) 及「收割」(Taking in the Rye, 1912)（圖 72、73），其中「浴室的按摩師」顯然受到塞尚「玩牌者」(Card Player, 1890-1892) 的影響，而「收割」畫作中管狀的外形和金屬般明亮的色彩，使人聯想起立體主義者雷捷（Léger）同一時期的作品「藍色的女人」(Woman in Blue)，另外「伐木人」(Woodcutter 1912-1913) 作品（圖 74），也屬於成熟的立體——未來主義（Cubo-Futurist）作品。1912 年出現的「磨石器」(Knife-Grinder) 是機械人像的作品（圖 75），可見在 1912-1914 年間馬勒維奇的畫風擺盪於立體主義與未來主義之間[2]。

　　1913 年馬勒維奇與馬丟辛（Matyushin），克魯欽肯（Kruchenykn）共同起草第一次「未來主義」宣言（Futurist Manifesto），並以此觀點為「戰勝太陽」歌劇設計舞台背景及演員服裝，也從此開始邁向絕對主義之路。1915 年 12 月在聖彼得堡舉辦的一場未來主義畫展中，馬勒維奇首度推出他「黑方塊」(Black Square) 的絕對主義作品（圖 76），他以極度抽象，只由簡單的幾何元素構成，而賦予神秘的意義。對於絕對主義的繪畫，馬勒維奇曾提出說明：「真正的

[2]　有關馬勒維奇作品之引述，參閱 Gilles Néret《Malevich》一書所載。

形式是在各種情況中探得，以做為不定形繪畫實體的背景，去創造出一種與自然無關的繪畫作品」。1915 年馬勒維奇開始實驗三度空間式的建築素描，展現出一種他稱之為「現時環境」的理想化構成。1917 年俄國革命開始時，馬勒維奇加入左派藝術家聯盟，支持布爾雪維克的革命，然而他的絕對主義神秘精神並未受到馬克斯主義者的支持。因此 1918 年他在日報上對共產主義口誅筆伐，拒絕加入革命的藝術家行列，之後他成為啟蒙人民委員會的一員，並擔任自由政府研討會的教師。1919 年在莫斯科舉辦的「絕對主義及抽象主義藝術的全國展」，（即第十屆全國展覽）（The 10th National Exhibition），馬勒維奇寫了一篇「論藝術新體系」（on New System in Art）並應維拉愛默列瓦（Vera Ermolaeva）與李斯茲基（EL Lissitzky）之邀前往維特普斯克的美術學校（Vitebsk School of Fine Art）任教。（校長為夏卡爾〔Chagall〕）不久，夏卡爾與馬勒維奇及其學生意見分歧，馬勒維奇乃離開教職，但卻在 1920 年與其擁護者在維特普斯克成立一個認同新藝術（Affirmation of New Art）的聯合團體（即新藝術學院）（Unvois）。1919 年起，馬勒維奇即試圖把絕對主義思想運用到工業製圖上。1920 年離開莫斯科來到維特普斯克後，即宣稱「絕對主義把中心移到建築學上」，又說「現代藝術既不是繪畫性的，也不是模仿，而首先牽涉到建築」。因此在俄國革命三週年紀念日時，他把黑方塊（Black Square）（絕對主義的圖騰）裝飾在城鎮中，其目標在擴展絕對主義為集體的創作。這個團體被逐出維特普斯克學校後，1924 年馬勒維奇和五名學生一起加入國家藝術文化協會（National Institute of Artist Culture （Ghinkouk）），這個協會包括五個部門：即形式理論組（Formal-Theoretic），組織文化組（Organic Culture），材料文化組（Material Culture），實驗組（Experimental）和神話組（Methology）。馬勒維奇負責形式理論組。

同年威尼斯舉行第 14 屆雙年展（The 14th Venice Biennale），馬勒維奇展出三幅絕對主義式的作品，即一個方塊（a square），一個圓（a Circle）和兩個黑十字（two black crosses）（圖 78、79、80）。1924 年馬勒維奇受雇設計列寧紀念碑，他以一個立方體來表現列寧，但遭拒絕。1926 年起他的建築元素系列誕生，顯示出對希臘建築的心儀，因為酷愛理論著作，而放棄了繪畫。不久，就停止形式上的試驗，並拒絕為技術革命服務，又重回人像、肖像和景物的創作，直到 1935 年逝世為止。1927 年馬勒維奇應邀到波蘭及柏林展出，在柏林受到好評，並藉機會拜訪鮑浩斯學院，在此結識了史維塔斯（schwitters），阿爾普（Arp），李希特（Richter），左拉（Zola）和莫荷依那吉（Moholy-Nagy），這一年他發表了一部引人注目的理論著作「非物體世界」（The Non-Object World），此篇論著經莫荷依那吉整理後，交由鮑浩斯出版，成為鮑浩斯叢書之一。

　　1927 年 6 月馬勒維奇被緊急召回莫斯科，隔年任職於聖彼得堡（當時為列寧格勒）藝術史機構，同年在莫斯科崔提可夫（Tretykov）畫廊舉辦回顧展。這是官方對他最後一次眷顧。1930 年馬勒維奇受邀到德國作第二次展覽，卻遭到拘留，但很快就被釋放出來，被拘理由是他和德國有聯繫，他的朋友為恐惹禍，而將他的許多稿件銷毀。被釋放後，馬勒維奇繼續寫作與繪畫，但基本上，他最後幾年的作品，多呈現裝飾的表現方式。1934 年馬勒維奇被診斷出罹患癌症，於 1935 年病逝，他的棺木漆上他自己畫的黑色方塊[3]。

[3]　關於絕對主義時期的馬勒維奇，參閱：Edina Lucie Smith《二十世紀偉大的藝術家》（中譯本），第 106-109 頁，及《西洋美術辭典》，第 518-519 頁。

參、絕對主義的美學基礎

絕對主義（Suprematism）是一種非具象（Non-Objective）的藝術形式，馬勒維奇於 1927 年發表的「非物體世界（The Non-Objective World）一書對於絕對主義提出以下的論述：（謹擇其要點介述於后）

「在絕對主義之下，我了解到在創造藝術中，純感覺的絕對性（the supremacy of pure feeling in Creative art），在絕對主義者而言，客觀世界的視覺現象（The Visual phenomena of the objective world）本身是無意義的，重要的是感覺（feeling）。所謂一種感覺在意識裡的「具體化」，實際上是說那種感覺的影像，透過某種真實觀念媒介的具體化（The so-call materialization of a feeling in the conscious mind really means a materization of the reflection of that feeling through the medium of some realistic conception）。藝術品的真正價值，只在表達出來的感覺中。學院派的自然主義（Academic naturalism），印象主義的自然主義，塞尚主義（Cézanneism），立體主義等所有這些主義，就某一方面看來，都只不過是一些辯證法（dialectic methods），其本身絕不能決定藝術品的真正價值，客觀的描繪，就是以客觀性（objectivity）為其目的，其本身和藝術完全無關。然而藝術品運用客觀的形式，並不排除它本身具有高度藝術價值的可能性。

對絕對主義者而言，正確的描繪方法，一直都是最可能表達感覺本身和最能忽略物體慣見外表的一種表達方式。對於絕對主義者而言，客觀性本身是毫無意義的，意識的觀念也是毫無價值的，感

覺才是決定的因素（feeling is the determing factor），藝術因而達到了非客觀的描繪，也就達到了絕對主義。藝術家應將意念、觀念和形象置諸一旁，而專注於純粹的感覺，這就是絕對主義的正確描繪方法。

絕對主義是純藝術的再發現（suprematism is the rediscovery of pure art），隨著時間，事物的累積（accumulation of things），已經覺得模糊不清。在我看來，對批評家和大眾而言，拉斐爾（Raphael）、魯本斯（Rubens）、林布蘭（Rembrandt）等等的畫已經變成了無數「事物」的聚集而已（a conglomeration of Countless things），他們客觀描繪的藝術技巧是唯一受到欣賞的東西，如果能將大師作品中所表達的感覺抽取出來就是真正的藝術價值。

藝術不再在意為政府和宗教服務，不再想替風格的歷史作圖解，不想和物體這類東西有進一步的牽扯，且相信無須客觀與事物，就能以其自身而存在，那就是經過時間考驗的生命泉源（that is, the time-tested Well-spring of life），因為感覺畢竟是一切創作的唯一來源（only source of every Creation）。

白底上的黑方塊是非具象感覺表達出來的第一個形式（The Black square on the White field, Was the first form in which non-objective feeling came to be expressed.）在此，方塊等於感覺（The square = feeling），白底等於這個感覺之外的空無（the white field = the void beyond this feeling），然而一般大眾在非具象的呈現中（in the non-objectivity of the representation），看到的是藝術的死亡（the demise of art），而無法抓住一個明顯的事實，就是感覺在這裡採用了外在的形式（the feeling had here assumed external form）。絕對主義者的方塊和形式可以比喻為土著的原始記號（the primitive marks（symbols） of aboriginal man），這在他們的組合上，代表的不是裝飾，而是一種節奏感（not an ornament but a feeling of rhythms ），

絕對主義並沒有產生一個新的感覺世界（a new world of feeling），而是對感覺世界一個全新而直接的描繪形式。

我們研究一根古代的圓柱時，我們不再是對結構是否足以執行建築上的技術任務感到興趣，而是從材料的表達上體會出一種純粹的感覺。我們在其中看到的不再是結構上的需要，而是以其本身的條件將它看成一件藝術品。新的非具象的藝術和過去藝術的區別，就在於後者的整體藝術價值，只當生命在尋求新的權宜價值時，遺棄了它之後才顯現出來（被認出來），而在新藝術裡，它的非應用藝術元素（unapplied artistic element），卻超越了生命，且將實用的效益（practical utility）關在門外。新的非具象藝術才是純感覺的表達（the expression of pure feeling），不求實用價值（no practical values），沒有意念（no idea），沒有應允之地（no promised land）。

絕對主義者有意放棄對其環境的客觀描述，以達到真正的「沒有掩飾」（the true unmasked）的藝術的最高境界。絕對主義的哲學有一切的理由帶著疑問來看面具和「真正的臉」（the mask and the actual face），因為絕對主義者根本就懷疑人臉（人形）的真實性（the reality of human faces human forms）。藝術家總是偏愛在他們的畫中用人臉，因為在其中看到能傳遞他們感覺的最佳工具，但即使這樣，絕對主義者依然放棄對人臉的描繪。而且已經找到能描繪直接感覺的新符號。因為「絕對主義者不觀察也不接觸，他只感覺」。絕對真正的價值只產生於藝術的，潛意識或最高意識的創造（subconscious, or super-conscious creation），將繪畫的感覺給予外在的表達形式而形成各種關係的絕對主義新藝術，會變成一種新的建築，它會將這些形式從畫布的平面轉變成空間。

絕對主義的元素，無論是繪畫或建築，既沒有社會也沒有物質主義的傾向（free of every tendency），任何藝術品都起於繪畫或造

形的感覺，絕對主義獲得了純粹，非實用的形式（pure, unapplied form），認清了非具象感覺的絕對可靠性，因而試著建立一個真正的世界秩序，一種新的生命哲學（a new philosophy of life），它承認世界的非具象性，而不再提供風格史的插圖了（illustrations of the history of manners）。絕對主義替創造性的藝術開啟了新的可能性，它拋棄了所謂「實際的考慮」（practical consideration），開啟了一種可以引伸到空間，描繪在畫布的造形感。藝術家不再侷限在畫布上（繪畫平面）而可以將他的構圖從畫布轉移到空間。

肆、佩夫斯納兄弟與構成主義

1920 年 8 月佩夫斯納（Antoine pevsner, 1886-1962）和他弟弟蓋柏（Naum Gabo, 1890-1977）在莫斯科發表了「寫實主義宣言」（The realistic Manifesto），反對立體主義和未來主義，主張研究「現實生活的規律」，但他們的藝術觀念要求他們與當局保持完全的獨立，使他們被迫於 1922 年離開俄國（當時的蘇聯）。當時被驅逐的還有高爾基（Arshile Gorky）。之後他們加入歐洲「抽象—創造」（Abstract-creation）的藝術流派，其構成主義（constructivism）的觀念，在鮑浩斯（Bauhaus）得到了莫荷依那吉（Mohuly-Nagy）的正式承認，並在俄國得到了李斯茲基（EL Lisstzky）的認同，這些藝術家一方面反對「晦澀的抽象主義（tenebres de L'abstraction），另一方面又保留抽象主義的理論原則，他們反抗資產階級的畫室藝術家，亦即反對畫架繪畫（Easel-painting）。畫架繪畫被視為前工業（pre-Industrial）習俗的特有表現，因而主張新的媒介物並非顏料，而是鋼鐵；新的方法不是在平面上組成，而是要在空間組織，

所達成的形式不一定是和諧的，美麗的，而是動態的，準功能性的
（quasi-Functional），其藝術品是用來表現機械的效率性質。

　　1922 年俄國革命後，構成主義藝術品在柏林首次展出，不過
共產黨當政後，莫斯科的藝術家之間發生內鬨與衝突。共產政權在
原則與實際上，譴責現代藝術運動，主張恢復舊秩序下生動的寫實
主義。當時政治對藝術雖有干涉，卻很少付諸行動，但革命的藝術
家本身都持有不同意見。1919 年至 1922 年間，經常發生嚴重爭論，
塔特林（Tatlin）、羅德欽科（Rodchenko）、史蒂潘諾瓦（Stepanova）
等反對正統派，蓋柏及佩夫斯納則保持他們美學理想的完整。1920
年兩派共同發表宣言，佩夫斯納和蓋柏及其附和者被剝奪藝術家中
央蘇維埃會員資格，此舉無異剝奪了他們全部的藝術生命。在此情
況下，唯一的選擇就是馴服或被放逐，佩夫斯納兄弟選擇了被放
逐，塔特林及其附和者則仍留在俄國。馬克斯主義者給佩夫斯納和
蓋柏所加的罪名，就是「形式主義」（Formalism），根據馬克斯主
義者的批評，構成主義者 1920 年以來在創作藝術時，缺少「社會
主義的現實主義」（Socialist Realism）作依據，是大逆不道的。這
種說法，暗示著藝術家不能為滿足其自我創造而作出「純粹形式」
作品，也不能運用其天才來解釋現象世界，而應利用社會秩序，官
方的觀念來解釋現實。馬克斯主義的教育就是要強迫繪畫和雕塑作
為政治宣傳之用。構成主義的藝術家只能在機能建築與工程等方面
找出路，無論如何，他們必須變成現實主義者，在蘇維埃聯邦大眾
所能理解的程度內作畫。很多藝術家，如佩夫斯納、蓋柏就為這原
則遭到不少迫害[4]。

[4]　參閱 Sir Herdert Read《The philosophy of Modern Art》（現代藝術哲學），孫
　　旗譯中文本，第 283-286 頁。

　　佩夫斯納於 1902 年到 1909 年在基輔的藝術學校接受訓練後，以學生身分進入聖彼得堡的藝術學院學習，三個月後被迫離校，他對學院的一切完全失去信心，那時他被俄國中古世紀神像和在莫斯科數個收藏展覽中所見到的現代法國繪畫深深打動。1911 年訪巴黎時，又在獨立沙龍展中看到立體主義作品，1913 年二度造訪巴黎時，阿爾基邊克（Archipenko）和巴黎畫派的莫迪里安尼（Modigliani）把他介紹給立體主義畫家。1913 年他對薄邱尼（Boccioni）的未來主義構成（Futurist Construction）印象深刻，使他徘徊於具象和抽象藝術之間。1914 年回到俄國後，住在莫斯科，經雙親催促，與在挪威奧斯陸的弟弟蓋柏團聚，那時蓋柏已開始創作構成主義的雕塑。蓋柏的作品觸發了佩夫斯納放棄了具象藝術而成為一名構成主義者。蓋柏原在慕尼黑大學攻讀醫學及自然科學，只因在慕尼黑大學旁聽了著名的美學家及美術史家沃夫林（Wölfflin）的藝術史，便在 1912 年進入慕尼黑的綜合工技學院就讀。1912 年與 1913 年訪問義大利，1914 年探訪住在巴黎的哥哥，經其介紹而認識了立體主義與奧費主義畫家。

　　1917 年俄國爆發革命後，兩兄弟回到俄國，佩夫斯納成為一名繪畫教授，兄弟倆在 1920 年發表了一篇「寫實主義」宣言，否定形體是雕塑中最重要的形式，並明白揭示四個原則：(1) 為傳達生命的真實，藝術應以兩種基本要素為基礎：即空間與時間。(2) 體積非唯一的空間觀念。(3) 為表達時間的真實自然，必須運用動態與動力要素。(4) 藝術應停止模仿，必須設法發現新形式。以上四原則，第一項是指生命哲學決定性的選擇，生命哲學通常含混地稱為「寫實主義」與「唯名主義」(nominalism)，或與「唯物主義」(Materialism) 相反的含義。構成主義的藝術家曾指出他們的目的是表現「真正寫實的清晰景象」，在科學的客觀性與藝術的創造性

之間有一區別，就是前者在於實在說明，後者在於取悅人們。藝術作品在供給喜悅之前，不須經由情緒的放縱作媒介，或經由感傷的媒介。喜悅是產生各種程度的領悟，而純喜悅是智力的問題，同時也是意識的。藝術品中真正具有重大的差別在於智力想像的特質，任何技巧都不能彌補藝術家智力的貧乏。藝術家呈現於世界的創造性構成，不是科學的，而是詩歌的，是空間的詩，是時間的詩，是宇宙和諧的詩，物理統一的詩。

構成主義的原理：真實的構成要素將是時間與空間形而下的物理的變化。各派藝術家在創作形式方面的差別（包括使用媒材、線條、顏色或造形等）只是表面的，重要的是強調時間與空間要素的差別。具體的說，就是靜態平衡與動態平衡關係的差別。動態平衡破壞靜態平衡，在造形藝術中靜態平衡被轉為宇宙顯示的動態平衡。非具象藝術與具象藝術不同之點，不在形式內容，而在於表現的意向，表現意向關乎藝術家的個性，藝術家要消除個性非常困難[5]。

佩夫斯納知道他的構成主義理念，得不到祖國（俄國）當局的認同與支持，因此於 1922 年遷往柏林。在德國期間，與鮑浩斯和荷蘭風格派保持密切關係。1923 年佩夫斯納離開俄國後，開始從事雕塑創作。在柏林居住期間又認識了杜象（Marcel Duchamp）和德瑞爾（Katherine Dreier），1924 年來到巴黎，1930 年成為法國公民。1931 年佩夫斯納與蓋柏、賀班（Herbin），庫普卡（Kupka）及蒙得里安（Mondrian）一起加入「抽象─創造」協會（Abstraction-Creation）。1930 年代佩夫斯納參加了歐美許多國家的國際性大展，但直到第二次世界大戰後才得到認可並譽為構成主義雕塑（Constructive Sculpture）的先鋒之一。

[5] 參閱同前書第 289-291 頁。

佩夫斯納和蓋柏最初創作抽象性的造形是 1926 年用鋅、賽璐珞（Celluloid）、圖片和木質底板組成的作品「馬賽勒杜象的肖象」（Portrait of Marcel Duchamp），這是他早期的典型作品，到了 1934 年的「航空站的構成」，則以強大的力量來表現其主題，從線條元素中產生動力的表面，新的傾向。在 1936 年的成長的表面（Developable surface），這件作品成為佩夫斯納繼起藝術生涯的主題，其表面由氧化的紅銅或青銅薄片焊接在一起，形成一個單一的連續構成，在空中延伸出流線的大圓弧來，他隨後根據這個主題創作了一些變形的作品，他把它們概括的取名為「空間的投射」（Projections in space），1946 年的青銅作品「飛揚的鳥」（Bird Ascending）樹立在底特律（Detroit）的通用汽車技術研究中心大樓前庭，確立了他的作品不只是被視為某種科技工程，同時也是詩意化的創作。

伍、構成主義的空間美學

蓋柏於 1920 年 8 月 5 日在莫斯科發表了構成主義理論根據的「寫實主義的宣言」（The Realistic Manifesto），這一篇由蓋柏以俄文寫成和他兄長佩夫斯納一起簽署，在他們參展的展覽會中當作傳單派發，內容主要從批判立體主義與未來主義出發而建立起他的空間美學觀念。蓋柏認為立體主義和未來主義者企圖將視覺藝術從過去的泥淖中拉出來的嘗試，不過是引出新的幻想而已（New delusions），立體主義者從描繪技巧的簡化開始（started with simplification of the representative technique），卻被它的分析困住而收場。立體主義者那精神錯亂的世界，被自己的邏輯混亂（Logical

anarchy）弄得支離破碎，實已無法滿足我們這些已經完成了革命（藝術革命）或想重新建構的人了。因為他們的實驗只在藝術的表面，而沒有觸及根本的問題，因此最後的結果幾乎同樣是舊的平面（old graphic），舊的體積（old volume）以及舊的裝飾表面（the same decorative surface as of old）。立體主義的實驗只能讓我們興緻勃勃的注意，而無法追隨。至於未來主義，其實也只是穿著印有「愛國主義」（patriotism），「軍國主義」（militarism），鄙視女性（Contempt for the female）等牌子的破衣的嘮叨者。

在純繪畫問題的範圍裡，未來主義在純視覺反映（purely optical reflex）的改革上，並沒有比印象主義的努力高明多少。對每一個人來說，以簡單的平面記錄所捕捉的一連串瞬間的動作，顯然無法再重新創造該動作。立體主義和未來主義都沒有為我們這個時代帶來期盼。除了這兩個藝術流派外，新近實在沒有什麼是重要而值得注意的，在我們和所有藝術家宣布新的法則之前，一切都是虛構的（all is a fiction），只有生命和其法則是真的（only life and its law are authentic），而在生命中，只有活躍才是美的，聰慧的、強壯的，正確的（in life only the active is beautiful and wise and strong and right），因為生命不知道美就是一種美感的標準（for life does not know beauty as an aesthetic measure），有效的生存就是境界，最高的美（efficacious existence is the highest beauty）。在道德判斷上，生命是既不知好，也不知壞或公正（life know neither good nor bad nor justice as a measure of morals），需要才是一切道德中最高，最公正的（need is the highest and most just of all morals），生命並不知道由理性萃取出來的真理是認知的標準，只有行為才是最高最可靠的真理，（deed is the highest and surest of truths），如果藝術是建立在抽象概念、幻想和虛構上，還能對抗這些法則嗎？

今天，時間和空間對我們而言，是新生的（space and time are born to us today），空間和時間是唯一生命可以建立於其上，而藝術必須架構在此的形式。以空間和時間的形式實現我們對這世界的感覺，是我們繪畫和造形藝術的唯一目標。我們不用美的尺度來衡量我們的作品，也不以溫柔和傷感的磅重來量其重量（we do not weigh them with pounds of tenderness and sentiments），我們手中有錘線（the plumb-line），眼睛如尺般精確（eye as precise as a ruler），精神緊繃如羅盤（as a compass）……我們建構我們的作品，一如宇宙的建立，一如工程師建造其橋樑，數學家寫其天體軌道的方程式。我們知道一切都有其基本的形象（essential image），椅子、桌子、燈、電話、書本、房子、人……它們是帶有韻律的完整的世界（they are all entire world with their own rhythms），都有自己的軌道的世界。因此，在繪畫上，我們否定色彩是一種繪畫的元素（a pictorial element），否定色彩是物體理想化的視覺表面，（the idealized optical surface of objects），是它們外在而表面的印象。色彩是偶然的，（color is accidental），和事物最核心的本質（the innermost essence）毫不相干的。

我們肯定「一種物質的色調（the tone of substance），即它吸收光線的實體（Light-absorbing material body）是繪畫上唯一的真實」（is the only pictorial reality）；我們否定「線條的描繪價值，在真實的生活中是沒有描繪線條的，描繪是人類在事物上一種偶然的痕跡（an accident trace of a man on things），與基本的生命和身體通常的結構並沒有關係。描繪性是一種平面的插圖和裝飾的元素」；我們肯定「線條只是一種靜態力量及其在物體上的韻律方向」；我們否定「體積即空間在繪畫和造形上的形式，我們不能以體積來測量空間，正如我們不能以碼來測量液體一樣；看看我們的空間，如果它

不是一種連續的深度（continuous depth），「那是什麼？」；我們肯定「深度是空間在繪畫和造形上唯一的形式」（depth as the only pictorial and plastic form of space）；我們否定「在雕塑上，物體的質量是一種雕塑元素（the mass as a sculptural element），每個工程師都知道固體的靜態力量（the static forces of a solid body）和素材的堅強性（material strength）並不依賴物質的量」（the quantity of the mass）。在此，我們肯定深度即空間的一種形式（depth as the one form of space）；我們否定「在藝術上將靜態的韻律當作造形和繪畫藝術唯一元素的這樣一個千年來的幻覺（the thousand-year-old delusion）」；我們肯定「在藝術中，一種新的元素，即運動的節奏（the kinetic rhythms），是我們對真實時間感覺的基本形式」（as the basic forms of our perception of real time）。

以上是我們的作品和結構技巧的五個基本原則。藝術在有生命流動，發揮的地方，都與我們同在……在長凳，在桌邊，在工作，休息，玩樂時，在工作日和假日……在家裡，在路上，……如此一來，生存的火燄才不會在人類身上滅絕。

蓋柏在 1937 年所發表的一篇名〈雕塑：在空間裡的雕刻和構造〉（Sculpture: carving and construction in space, 1937）的文章裡談到材料和形式在雕塑裡所扮演的基本角色，同時再度強調空間的重要性。他說：空間的感覺就像光線的感覺或聲音的感覺一樣。在雕塑裡，空間已不再是一種邏輯的抽象概念或形而上的意念了（In our sculpture space has ceased to be for us a logical abstraction or a transcendental idea），而變成一種可鍛鍊的物質元素（a malleable material element），變成了像速度或寧靜般具感性價值的真實（has become a reality of the same sensuous value as velocity or tranquility），在物質的感覺上加上空間的感覺，強調並形成它，即充實了物質的

表達方式。和雕塑的空間問題關係密切的是時間的問題，雕塑中的時間問題和移動問題是同義的。音樂和舞蹈的存在證明了人心嚮往真正由運動引起的節奏，在空間裡經過的感覺。理論上是沒有東西可以阻止在繪畫或雕塑中運用時間的元素，那就是真正的移動（real motions）。對繪畫而言，一旦藝術品想表達這樣的情緒時，電影的技巧為此提供了大量的機會。擁護自然主義的人現在該意識到任何一件藝術品，即使是那些描繪自然形式的，其本身也是一種抽象的行為，因為沒有一種物質的形式和自然的事件是可以再次呈現的，任何一件藝術品在它實際存在時，由我們五種感覺中任何一種察覺到的感受，都是具體的。我們目前所創造的形狀不是抽象的，而是絕對的，它們是從存在於自然界的東西釋放出來的，形式是人類的產品，是一種表現的方式，他們有意地選擇，有意地改變形式，端賴一種或另一種形式回應他們情緒的衝動而定。每一種成為「絕對」的形狀，都獲得它自己的生命，說自己的語言，代表一種只屬於它的情緒震撼力（emotional impact），形狀會表現，形狀會影響我們的心理（shapes influence our psyche），形狀是事件和生命的存在（shapes are event and Being）。

第十章

達達主義

壹、達達運動的興起與發展

十九世紀末，出現高更寬闊色面的繪畫和梵谷的色彩解放後，使繪畫脫離了傳統的寫實主義與自然主義。進入二十世紀後，馬蒂斯與野獸派的興起，使色彩更為解放，立體主義的興起，則進一步顛覆了傳統的繪畫形式，對西方藝術傳統造成翻天覆地的變革，也預告著新的繪畫藝術即將誕生。在 1909 年前後，終於出現了對抽象藝術的嘗試，以後經過旅居法國的俄國籍畫家康丁斯基與荷蘭畫家蒙得里安等人的探索與推陳出新，抽象主義的藝術終於形成。抽象主義藝術是藝術家企圖超越現實世界而創造出來的一種「純藝術」，康丁斯基擺脫了造形藝術再現視覺感受的傳統，把點、線、面，當做自主的表現力元素，使之變成有象徵意義的符號，從而把藝術家的情感「傳達」給觀眾。繼康丁斯基的抽象繪畫與蒙得里安的新造形主義的純粹藝術之後，俄國畫家馬勒維奇的絕對主義走向虛無主義的繪畫，與瑞士畫家保羅克利的抽象表現繪畫，都是二十世紀抽象主義藝術的奠基者。

隨著曇花一現的義大利未來主義銷聲匿跡後，這些反傳統、反學院派精神的新藝術，在第一次世界大戰結束後，卻意外的有了逆轉的現象。當時一些野獸主義與立體主義畫家開始對他們在 1914 年前所鼓吹的前衛運動（avant-garde movement）反倒不如對傳統那麼有興趣。早在 1912 年一份名為《新精神》的雜誌上，當時法國最著名的野獸派畫家德安（André Derain）就直陳：「拉斐爾（Raphael）是未被理解的最偉大畫家，是唯一的神明。」1919 年德安的畫室宣告了現代繪畫的一場革命，一場新型的，逆向的，與

前衛派決裂的革命就要到來。它說明：恢復人人都能理解的觀念和技巧的時候已經到了。也就是說，要恢復一種樸素的，線性的藝術。德安曾和馬蒂斯一起創立野獸派，也曾是畢卡索和布拉克的同路人，然而從 1910 年初開始，他就拒絕用分析立體主義的那種割裂的，令人困惑的圖形來代替事物和人物的古典形象，他完整的保留事物的外部形態，繼續依照寫實的手法來畫風景、靜物與肖像。他與馬蒂斯的拼貼紙畫保持距離，當然更不涉足德洛內與康丁斯基等畫家的新形式試驗。

1919 年德安代表了「回歸秩序」的主流，所謂回歸秩序，即是回歸傳統的趣味，回歸十九世紀以前的形式，模仿以假亂真的，透視的，明暗的以及情感的繪畫手法。德安 1919 年以後的作品顯示出勃勃生機的「復興」，包括那些受到蘇巴蘭（Zurbaran）和夏丹（Chardin）啟發的靜物，結合了雷諾瓦（Renoir 和安格爾（Ingres）技巧的裸體，帶有大量柯洛（Corot）印記的風景，以及受到新古典主義大師大衛（David）與安格爾影響，功力深厚的肖像。連那最極端的野獸派教主馬蒂斯也放棄強烈的畫面切割和尖銳的色彩，而轉向更加傳統的藝術，即裝飾性的，寧靜的印象主義，這個轉向令法國與美國的藝術愛好者為之傾倒。德洛內這位造形藝術的先驅，也畫了許多逼真的肖像，再也找不到 1913 年圖形抽象畫的影子。立體主義者雷捷（Léger）也一改近乎抽象畫的「形式對比」，描繪起現代都市與靜物，他雖然也畫幾何化的裸體，但其節制顯而易見。格里斯（Juan Gris）在此之前，一直都是所謂的徹底的立體主義的信徒，此時也畫了丑角演員和靜物，甚至於為朋友畫素描肖像，其功力足堪媲美安格爾。連布拉克也不例外的對自己的立體主義作了調整，開始賦予事物體積和形象。更令人吃驚的，畢卡索也展出一些安格爾式（古典主義）的肖像畫，與 1907 年「亞維農的

姑娘」時期的作品相去甚遠，卻更接近他「粉紅色時期」的作品。他於 1919 年創立了一種「新古典主義」風格，無論裸體或披著寬袍長衫都重新展現古希臘的豐采。畢卡索的這一個轉變，批評家與立體主義的擁護者直呼背叛，畢卡索卻充耳不聞。

回歸秩序的潮流，可以確定的是兩次世界大戰期間的主要藝術運動，這場運動的起因有歷史的因素，也有審美觀念的改變，其間錯綜糾結，非常複雜。就歷史的原因來說：「回歸秩序」的產生背景，無疑的是四年戰爭（1914 年～1918 年）期間，多數立體主義畫家都被徵召上前線，有人負傷，有人陣亡，面對戰壕，轟炸和死亡（法國方面戰爭死亡人數達 135 萬 6 千人，傷者 4 百萬人）。伴隨著戰後無所不在的經濟危機，嚴重失業與社會慘狀，立體主義者意識到繪畫必須放棄前衛藝術「艱深難懂」的特徵，回歸重大主題和偉大的情感，讓更多人接受，同時藝術家也應具有愛國心並捍衛民族的文化，藝術應學習偉大世紀（即 17 世紀）的榜樣，學習大革命和帝國時期光榮的新古典主義榜樣。因此，在此期間提倡回歸秩序的，無一例外的都是法國的畫家。

在審美觀念的改變方面，德安率先對新藝術表示疑慮，他擔心前衛藝術與現實隔閡，長此以往，難免自限於純形式和純技巧的觀念中，而形成自我封閉。德安認為為讓繪畫說話，必須讓它「表演」，而要「表演」就必須「表現」。尤有甚者，1920 年以來那些堅持抽象藝術的畫家，很多人已感受到貧困與孤獨的壓力，1920 年代對他們而言，已經變成了可怕的年代。

「回歸秩序」運動在義大利方面的主要人物為基里科（Giorgio De Chirico），基里科 1911 年定居巴黎後創作的城市風景畫和古怪的靜物畫，深得詩人阿波里奈爾的賞識，當時他創造一種被稱為「形而上學」的繪畫，對最早的超現實主義者產生巨大的影響。1920

年基里科突然宣布要師法拉斐爾，效法 15 世紀義大利大師的原始主義藝術，他的自畫像、肖像畫和古代風格的題材畫，把原本創作中的神秘主義特色排除掉。這使得後來的超現實主義者和他劃分界限，但基里科仍不為所動，繼續他退回傳統繪畫的決心。他臨摹 16 世紀威尼斯畫派，把模仿古人畫風的作法，提昇到具有美學意義的水準[1]。

與「回歸秩序」精神相反的反藝術潮流，則在第一次世界大戰期間形成，反藝術（Anti-Art）是西方現代藝術中的一個重要概念，是達達主義運動的根源，也是第二次世界大戰後最主要的美術思潮。1960 年代美國的普普藝術（pop art）和觀念藝術（Conceptual art）中，反藝術的發展到了極端，成為所謂「後現代主義藝術」（Art of Post-modernism）的藝術主流。美國藝術史學者喬治迪基教授（George Dickie）指出：「反藝術」是利用了藝術的設備和結構，即一件藝術作品類似存在的各種條件而形成的另類藝術，因此反藝術仍是藝術。另一方面「反藝術」作為作品的本體，卻是什麼事都沒有做，只是將現成的物品（Ready-made）展示出來，以供沉思而已，它仍指向著藝術的死亡。這種反藝術的代表人物就是藝術家馬塞爾杜象（Marcel Du Champ）。杜象宣稱「藝術品只在他說它們是藝術品後，才成為藝術品的。」他一次又一次強調「現成品」不是藝術品，而是非藝術品。

「反藝術」一詞意義的不確定性，可以在下列事實中得到證明，這個名詞有時用來指「機遇」（Chance）在一件藝術品形成過程中的重要性，其意義是指產生某件藝術品所採用的技術。有時指表現手法與傳統繪畫大相逕庭的繪畫和其他表現方式，也被稱為

[1] 關於回歸秩序運動，參閱 Jacques Marseille 與 Nadeije Laneyrie-Dagen 編著《世界藝術史》中譯本，第 292、293 頁。

「反藝術」，此地的反藝術指的是繪畫的題材。而「現成物品」之被稱為「反藝術」，不只因為它們與傳統繪畫、雕塑的題材與表現方式不同，而是因為它們以全新的面貌出現才被稱「反藝術」。反藝術有時用於指藝術家的活動，而不是指創作的對象。達達運動即是植基於第一次世界大戰後與回歸秩序思潮並行的反藝術潮流[2]。

貳、達達主義在歐洲的發展

達達主義（Dadaism）是第一次世界大戰的產物，一群法國與德國的青年，鑒於第一次世界大戰爆發，如果留在國內便會被徵召入伍，（因為法、德兩國都是交戰國）因此跑到中立國瑞士的蘇黎世（Zurich）組成一個其名稱並無意義的「原型超現實」（proto-surrealite）的團體，其倡導者是一群才氣縱橫而帶反諷的國際藝術家。該運動基本上是一個「否定的運動」（a movement of negation），他們一致的態度是反戰爭與反審美的。其所以如此，一方面是對戰爭造成的恐怖與浩劫極度感到厭惡。另一方面也對傳統的藝術與文學，以及立體主義和當時流行的一些現代藝術流派厭煩到了極點，因而激發他們反對理性，反對一切藝術與社會既定的格式，該運動最早期的動機是抱持無政府主義，以圖徹底否定一切。他們對戰爭的殘暴，深感恐懼與震驚，但對許多藝術運動造成傳統社會價值的瓦解也不表同情。他們抵制藝術中一切華而不實，傳統因循、沉悶無趣的東西。大體而言，他們崇尚自然，反對人所加諸其上的一切公式。達達運動的主要成員之一的阿爾普（Jean Arp, 1887-1966），

[2] 參閱《造型藝術美學》，第 119-121 頁，台北，洪榮文化公司出版，1995年 2 月。

這個出生於法國阿爾薩斯省（Alsace）的畫家、雕刻家兼詩人，就在他的日記裡寫道：「他的目的是摧毀人類理性正義騙人的把戲，使人再次謙卑地納入自然之中」（his aim Was to destroy the rationalist swindle for man and incorporate him again humbly in nature）[3]。

達達運動於 1916 年 2 月 8 日在蘇黎世的伏爾泰酒店（The Cabaret Voltaire）的音樂廳（Music hall）成立，伏爾泰酒店成為達達份子的聯絡中心。達達這個名詞是由羅馬尼亞詩人崔利斯坦‧查拉（Tristan Tzara, 1886-1963）從一本辭典中隨意翻開一頁所看到的一個字 DaDa，並以此字為運動的名號。達達（DaDa）這個字的原義是兒童的旋轉木馬（hobbyhorse），根據牛津簡明字典的說明，「DaDa」也是一種嬰孩的語聲。可見「達達」一詞，其實並無意義，以此無意義之名詞為運動之名稱，亦可見該運動的偶然性與隨機的精神。在蘇黎世成立的達達團體，只不過是一項文學運動，參與者對於戰爭之浩劫的反應是以創作朗讀無意義之詩（Composed and read nonsense poems），以虛無之精神唱歌、辯論（sang and argued in the Nihilistic spirit）。一開始雖有倡導者，卻沒有領袖，也沒有理論或組織，直到 1918 年達達活動展開了三年之後，才擬訂宣言。達達運動由德國籍的演員兼劇作家巴爾（Hugo Ball）發起後，阿爾普很快就加入。同時參加此活動的還有為達達命名的查拉，羅馬尼亞藝術家詹可（Marcel Janco, 1895- ）及德國詩人胡森貝克（Richard Huelsenbeck, 1892- ）。阿爾普當時年僅 29 歲，已是享有國際聲望的藝術家，1912 年他就和德國表現主義團體「藍騎士」（Blaue Reiter）在慕尼黑一起展出。1913 年在柏林參加第一屆秋季沙龍展，大約在 1914 年結識了畢卡索和詩人阿波里奈爾。阿

[3]　Herschel B. Chipp《Theories of Modern Art》,P367.

爾普年輕就寫了很多詩，他也把詩投到許多達達的刊物上。他也認識達達在科隆（Cologne）的發起人恩斯特（Max Ernst）。

　　「伏爾泰酒店和達達」（Cabaret Voltaire and DaDa）這本刊物，是包羅萬象的評論雜誌，其中有阿波里奈爾，未來主義創立者馬利內提（Marinetti）及達達主義者自己具有創意的革命性文章。他們展出過各種運動中帶有革命精神的畫家作品，例如康丁斯基（Kandinsky），畢卡比亞（picabia），柯克西卡（Kokoschka），馬克（Marc）和畢卡索（Picasso）等藝術家的創作。達達代表人物之一的畢卡比亞（Francis Picabia, 1879-1952）一如在美國紐約的達達主義藝術的先行者杜象（Marcel Duchamp），是個天生的無政府主義者，他像政治的煽動者（Political agitator），隨時以其機智顛覆藝術中虛偽的尊榮與傳統的窠臼。他比蘇黎世那些 20 歲上下的的年輕達達者年長幾歲，且早已享有印象主義畫家的盛名，卻在 1912 年之前突然放棄印象主義，改畫一些標題沒有意義的畫，例如「捕捉以捕捉所能的」（Catch as Catch Can），「嬰兒化油器」（Infant Carburetor），是他最早的幾幅抽象作品。1913 年畢卡比亞前往紐約，目睹了紐約軍械庫展覽（The Armory Show on American Art），對美國藝術造成巨大的影響，於是留在那裡將原型達達的精神（Proto-DaDa Spirit）貫注到史提格利茲（Alped Stieglitz）的評論刊物「291」之中，直到 1916 年他加入蘇黎世正式的達達團體，1917 年他參與達達首次在巴黎的表演。

　　達達主義者早期有幾位是藝術家，但達達並不是一項藝術運動，最初只是一種心靈的叛逆狀態，強烈攻擊所有既存的價值，參與者一直都是狂熱的國際主義份子（fervently internationalist），第一次世界大戰結束時在歐洲迅速蔓延，1919 年阿爾普協助好友恩斯特在他家鄉科隆創立達達。次年（1920 年）科隆的達達首展，

掀起了一場滔天巨浪，逼得一名主管官員下令警方關閉這項展出。接著 1923 年在史維塔斯（Kurt Schwitters, 1887-1948）領導下，在德國漢諾威（Hanover）引爆了達達運動，參加漢諾威達達運動的還有來自蘇聯的政治難民李斯茲基（El Lissitzky）和荷蘭風格派的蒙得里安與都斯伯格。阿爾普又再度現身煽起藝術的無政府火焰（to fan the flame of artistic anarchy）。史維塔斯給漢諾威的達達運動命名為「梅爾茲」（Merz），這個名詞是取自商業銀行（Commerzbank）一詞中間部份。可是按表面字義來看，即是「廢棄物」（Cast-off）或「像垃圾」（like junk）之意思。

此外在德國的柏林，則有胡森貝克發起，由畫廊活動和「暴風雨」（Der Sturm）雜誌迸發出來的達達運動，這個雜誌在大戰前推出德國表現主義藝術。胡森貝克 1918 年從蘇黎世回到柏林，並把出生在柏林的葛羅斯（George Grosz, 1893-1959）和浩斯曼（Rosul Hausmann）拉入該運動。在柏林，他們策劃了 1920 年的大型國際達達展覽，這也是達達最後一次的國際展覽，共展出 147 件作品，反映該運動的規模，但同時也標誌著科隆達達主義分裂的開始，畢卡比亞曾經努力追求「反藝術」，他說：「我的一生都在燒畫」，他於 1921 年離開達達運動，認為運動已經變得過於結構化和理論化。1920 年的國際大展後，達達的集體活動隨即在 1921 年結束，所有發起人都前往巴黎，在此，詩人布荷東（Audré Breton, 1896-1966）已在巴黎的「作品劇院」（Théatre de L'veuvse）上演出一場偉大的達達晚會（a great DaDa Soiree），結合了藝術展覽與公開朗頌畢卡比亞的達達主義寫作（DaDaist Writngs），達達最初的自發性質至今已淪為公開的表演，激烈的辯論和真實的暴動，另一方面也自始至終保留了徹底自由表現的特色[4]。

[4]　達達主義在歐洲的運動，參閱 Herschel B. Chipp《Theories of Modern Art》，

達達大會於 1922 年在德國威瑪（Weimar）召開，雖有很多著名的藝術家出席，但不過是一道迴光返照，1924 年達達的一些成員在布荷東的領導下，成立了「超現實主義」（Surrealism），從此，達達便不再是一個有組織的團體了。

參、杜象與達達主義運動

1916 年 2 月成立於瑞士蘇黎世的達達運動，雖是達達主義各路英雄好漢風雲際會之肇端，卻非達達主義最早出現的時間。實際上，在 1912 年以後，法國畫家杜象（Marcel Duchamp）和畢卡比亞，已曾分別嘗試過類似的行動，在 1915 年甚或更早之前，也有美國籍畫家曼雷（Man Ray）和艾倫斯保（Walter Arensberg）做過類似的試驗。在美國紐約興起的達達運動，其主要人物為法國移民的杜象，和西班牙人畢卡比亞及美國籍的曼雷。

杜象（Marcel Duchamp, 1887-1968），1887 年 7 月 28 日出生於法國諾曼第（Normandy）、盧昂（Rouen）地區的一個小鎮布蘭維爾（Blanville），父親是盧昂地區富有的公證人。杜象有三個兄弟，三個姊妹，他排行第三。兩位哥哥，叫加斯頓（Gaston）與雷蒙（Raymond）都是藝術家，由於父親的反對，因此兩人都用維庸（Villon）作姓氏。但杜象立志要成為藝術家，似乎未受到父母的阻礙，他很早即在素描及速寫上顯露才華。他的繪畫生涯開始於 1902 年，他 15 歲那年所畫標題「布蘭維爾的風景」（Landscape at Blanville）和「布蘭維爾的教堂」（Landscape at Church）的油畫，

PP336-369。

即是典型的印象主義畫風，深受莫內的影響。1904 年杜象隨兩位兄弟進入巴黎的茱麗安藝術學院（the Académic Julian）就讀時，他的肖像畫及風景作品，已顯露出是塞尚的追隨者。1906 年底，杜象自軍中服役一年返回巴黎後，即開始接觸野獸派而以大膽色彩來作畫，他的野獸派畫風一直維持到 1910 年，作品以肖像畫為主，也有一些女性裸體習作。此時期他和其他許多藝術家一樣，主要依靠一些替報章雜誌繪製插圖為生，而他也確實精於此道。1910 年時杜象並未開始關注歐洲最新的藝術發展。

1907 年畢卡索的「亞維農的姑娘」震驚了歐洲藝壇，開啟了立體主義繪畫的革命。立體主義反對所有傳統的美學觀念，主張以全新的方法來觀察藝術與人類世界。他們放棄了正統美學，拒絕模仿自然以及虛幻的透視空間，他們任意打破物體的造形，而自由地描繪他心中對客觀世界的真實見解。誠如畢卡索所說的「繪畫不是表現你看見的，而是要表達你所知道的」。於此同時，義大利也在1909 年發起了未來主義（Futurism）運動，其主要發起人詩人兼劇作家馬利內提（Filippo T. Marinetti）於 1909 年在巴黎「費加洛」報發表的第一次未來主義宣言中就說：「世界的榮耀將因新的美學而益增光輝，那是一種速度之美」。未來主義藝術的基本原則就是動態機能主義（Dynamism），未來主義畫家不再描繪固定的瞬間時刻，而是在畫布上再現生命本能的動態感覺。他們認為現代人的生活是速度，鋼鐵的，熾熱的，此即機器時代的來臨。因此，未來主義也被藝術史家描述為第一次的「反藝術」（anti-art）運動，反對傳統美學的崇高，和諧與美好的品味。此一態度對後來的藝術發展影響深遠，可以說是為後來的達達主義反藝術運動開了先河。

杜象兄弟來到巴黎後，其大哥加斯頓（Gaston）改為傑克維庸（Jacques Villon）後來成為知名的插圖和版畫家，而雷蒙（Raymond）

則改名為杜象維庸（Duchamp Villon），被許多同時代的藝術家公認
為杜氏兄弟中最具才華的一人。馬塞爾杜象（Marcel Duchamp）對
於當時風起雲湧的立體主義似乎覺得缺乏幽默感，對其過份僵硬的
分割畫法，也不甚感興趣。巴黎當時雖有不少藝術家支持立體主
義，卻不願意完全放棄對自然的模仿，他們經常在普托（Puteaux）
工作室聚會，包括德洛內（Robert Delaunay），雷捷（Léger），格
利茲（Gleizes），梅金傑（Metzinger），傅康尼（Henry Fauconnies），
羅特（André Lhote）等人，形成所謂的「普托集團」（Puteaux Group），
而有別於畢卡索與布拉克的立體主義集團。杜象雖然也參加普托集
團的討論，卻成功地融合了立體主義的原理，而另闢蹊徑。到了
1910 年底，他放棄了野獸派，開始採用立體主義風格的黯淡色彩
與平坦分割的畫面。其 1911 年所作的「小夜曲」（Sonata, 1911），
即是以立體主義的手法來描繪母親與姐姐們合奏家庭音樂會的一
景。他同年所畫的另一幅「棋手的畫像」（Portrait of Chess Players,
1911），也是以同一手法繪製。不過 1911 年其他的畫作，已顯示出
杜象已對立體主義以外的觀念開始關注，例如 1911 年所畫的另一
幅名為「杜西尼亞」的畫像（Dulcinea, 1911），一名婦女，身體在
畫面上重複出五次，暗示著一種空間運動的意象，此種視覺理念已
接近未來主義的想法，而不是立體主義的觀點。立體主義的藝術，
基本上是靜態的分割畫面，而「杜西尼亞」的畫像，畫中女體宛如
插在花瓶中的五朵花，其中有三個是著衣的，兩個是裸體的，這件
作品已隱約顯現出杜象式的幽默感。

　　自 1911 年底開始，杜象進入了奇幻的機械想像中，他在「咖
啡磨坊」（Coffee Mill, 1911）作品中，創作出機器的幻想生活，這
不僅是他後來創作的墊腳石，也較他同時代的立體主義者更具革新
的精神。1912 年初杜象為象徵主義詩人茱勒・拉福格（Jules

Laforgue）詩集所作的插圖裸體素描習作，進一步繪製成一幅巨作，同時也著眼於表現該裸體在音樂廳步下樓梯的動感，這幅標題為「下樓梯的裸女」（Nude Descending a Staircase（No.2）, 1912），花了杜象一個月的時間才完成，畫中人物似乎在下樓梯的動作中被機械抽象化了，他將標題寫在畫作的下端，在視覺與心靈上成為作品結構的一部份。對許多立體主義畫家來說，杜象這幅在空間的動態表現，已接近未來主義。這是杜象早期的重要作品，其風格融合了立體主義與野獸派。立體主義的創作主題主要限於日生活的物品，諸如咖啡、煙斗、吉他、酒瓶、酒杯等，裸體並不是適當的表現主題，而未來主義者在其 1910 年的宣言中，也曾以「噁心和乏味」字眼來抨擊裸體畫作。因此普托集團的立體主義畫家，決定將杜象的新作排除於那年在巴黎舉辦的獨立沙龍展的名單之外。此事件卻成為杜象藝術生涯的轉捩點，此後他不再對任何藝術團體感到興趣。杜象取回了獨立沙龍參展的「下樓梯的裸女」後，又以同樣的手法繪製另一巨幅畫作，名為「被敏捷裸女包圍的國王與王后」（The King and queen surrounded by swift Nude, 1912），這件作品呈現機械化的裸體之美，杜象在繪製此作品之前曾為同一主題作過兩件速寫。

　　1912 年 7 月杜象在慕尼黑停留兩個月，在此期間迅速完成了兩件關於「新娘」（Bride, 1912）的作品。此作品使觀者感受到機械形象帶給人的神秘奇特又直觀的解剖暗示。此兩件作品雖然仍運用立體主義的手法，卻有不同的效果。這是杜象探索他獨特繪畫造形的巔峰時期，不過，杜象從慕尼黑返回巴黎後，就中止了對立體主義的探討，深恐掉入美感的陷阱之中。而寧願自由地投入諷刺與幽默的私密世界，嘗試其他較屬個人的表現方式。因此自 1912 年 9 月返回巴黎後，即很少與藝術同道往來，似乎決心與巴黎藝術團體劃清界線。這段期間杜象最常往來的朋友是畢卡比亞和阿波里奈

爾。畢卡比亞出身於巴黎富有家庭，是個有急智且多變化人，他的繪畫早期從印象主義到野獸主義後，又投向立體主義。1912 年底創造出首幅完整的抽象畫，與現代畫有所關連，也有很重要的影響力，被認為是「偏激藝術」的代言人。至於阿波里奈爾則是一名才華橫溢的詩人，自 1900 年來到巴黎後，逐漸成為新藝術運動的主要發言人，他對繪畫深感興趣，也像詩人波特萊爾（Baudelaire）一樣，經常寫藝術評論的文章，在巴黎流行的若干團體都是出自他的命名。阿波里奈爾認識許多重要畫家，不少新進畫家多是透過他而結交其他畫家，他經常成為不同藝術團體的橋樑，又創造不少新藝術運動耳熟能詳的新名詞。例如奧費主義（Orphism），同時性主義（Simultaneism）及超現實主義（Surrealism）。他不僅親自參與這些運動，也創造許多傳奇的故事。畢卡比亞的妻子可說是當時巴黎最具影響力的藝術家。畢卡比亞的妻子加布麗爾‧布菲（Gabrielle Buffet-Picabia）在她的回憶錄中，描述「杜象與畢卡比亞兩人在各自所堅持具矛盾與破壞性的獨特原則中，相互競爭，互別苗頭，他們的藝瀆與冷酷的言詞，不僅冒犯古老的藝術神話，也違反一般生命基本法則。為了重整造形美的價值，他們以非理性的方法，來尋求解構藝術觀念，並代之以個人的動態活力」。而阿波里奈爾也經常加入他們這種「墮落又破壞」的襲擊行徑。此種心靈狀態，可以說預示了後來以公開形式出現的達達現象[5]。

　　1913 年杜象的作品，參加美國紐約軍械庫展，這是一場將現代藝術運動引進紐約的盛會，杜象的作品成為眾所矚目而議論紛紛的焦點。此次參展使他在美國一舉成名，他的藝術探索方向，開始

[5]　關於杜象的生涯與藝術創作，參閱何政廣主編《杜象》（M. Duchamp），台北藝術家出版社，民 90 年 8 月；及 Janis Mink,《Marcel Duchamp, Art and Anti-Art》, Taschen, 2000。

與他同時代的藝術家越行越遠。他已不再對視網膜藝術感興趣，他決心突破視網膜的陷阱，嘗試以玻璃替代畫布進行試驗，試圖借助機械化的技巧，擺脫繪畫的傳統，並試著將過去所習得的手法忘掉。1913 年及 1914 年他的作品「巧克力研磨器第 2 號習作」（Chocolate Grinder（No.2）1914）是一幅畫在畫布上的狀似三具連結在一起的鼓形作品，後來變成了他在 1915 年到 1923 年的「大玻璃」（The Large Glass）中的主要形體，他試著以不同的材料元素在玻璃上表現，最後發現以鉛絲來表現最為完美，在創作過程中，他花費許多時間與心思，卻相當有成就感。「偶發」與「機緣」是 20 世紀藝術相當重要的概念，杜象對此概念非常關注，視為是科學法則中的一種抉擇，並一直將它當成是表達個人潛意識個性的手段。這一段時期，杜象選擇了一種西方藝術史上極具爭議性的，以反藝術理念，創作新型藝術的顛覆手法。

1913 年杜象將一具腳踏車前輪倒置於一個廚房的圓凳上，標題為「腳踏車輪（Bicyle Wheel, 1913），他表示那只是一件無心之作，並沒有什麼特殊理念，但接著於 1914 年所作的「酒瓶架」（Bottle Rack, 1914），將一具購自五金店用來放置空瓶的鐵架當成他的作品，並在鐵架上簽上自己的名字，雖然只是一個簽名的動作卻將此物品自「可使用的文本內容抽離出來，而轉變成藝術品的脈絡內涵」，此一舉動具有嚴厲抨擊西方藝術傳統的意涵。他的意思是說任何一件人類所製作的東西，只要經過藝術家一簽名，認為它是藝術品，即可成為藝術作品。布荷東 1934 年將此類物品稱之為「現成物」（Ready-made），並稱此種製作品經過藝術家的選擇，提高到具有藝術品的尊貴意義。

正當杜象以他的現成物進行摧毀西方數世紀以來的藝術時，歐洲此刻也正開始投向大毀壞的戰爭邊緣。德、法兩國的藝術家一個

個被迫走向前線去親身體驗他們所預示的戰爭摧殘。杜象因為有心臟病而免除兵役，1913 年紐約軍械庫大展的主要策劃人瓦特派奇（Walter Pach）於 1915 年到達巴黎時，建議杜象去美國尋求發展，杜象毫不猶豫的答應前往。他首次到了美國，開始將觸角伸展到讓人接受的藝術領域。1914 年他選擇以「現成品藝術」向美國藝壇拋出震撼彈，他將日常生活的用品，從一般的環境中獨立出來，表現為全向度的藝術作品。紐約一群極為活躍的前衛藝術家團體，果然如響斯應，奉這種新奇大膽的達達藝術為圭臬，並運用一些毫無意義且引起眾怒的手法來反抗西方文明的自命不凡。此時紐約正是美國前衛藝術團體積極活動的重鎮，知名的藝術家聚集在一起，例如美國畫家瓦特派奇（Walter pach），查理·德穆斯（Charles Demuth），馬斯登·哈特里（Marsden Hartley），約瑟夫·史帖拉（Joseph Stella），以及現代藝術收藏家瓦特·亞倫斯保（Walter Arensberg），凱薩琳·德瑞爾（Katherine Dreier）；此外還有來美國避難的歐洲藝術家愛柏特·格列茲（Albert Gleizes），吉恩·克羅提（Gean Crotti），馬里亞斯·札雅士（Marius Zayas），艾德加·瓦里斯（Edgars Varese）以及稍後到來的畢卡比亞等，紐約頓時成為前衛藝術的大本營，這個藝術團體的中心人物是前衛攝影家阿弗烈·史提格利茲（Alfred Stieglitz）。史提格利茲在紐約第五大道開設「291」藝廊，可說是美國前衛藝術的中心，經常展出最激進的作品。

　　杜象在紐約有一間工作室是收藏家亞倫斯保提供，坐落於第五大道西 67 街，條件是杜象在完成「大玻璃」（the Large Glass）創作時，必須將該作品送給亞倫斯保。在紐約工作室出現的第一件美國現成物品，就是把購自五金店的雪鏟（snow shovel），經他簽名後懸空掛在天花板下面，並把它命名為「斷臂之前」（In Advance of the Broken Arm, 1915），這是一件由除雪用的鏟子，有木把和鍍鋅

鐵片的現成物品。杜象叫人不必太費心思往浪漫主義的，印象主義的或立體主義的方面去理解它，因為它與那些流派都不發生關係。1916 年他將一件夾在上下兩片刻有密碼的銅板（Brass Plates）中間的一捲麻繩球，取名為「隱藏傳聞的噪音」（with Hidden Noise, 1916），因為在麻繩球裡面放著亞倫斯保（Walter Arensberg）給杜象的不知名的物品，而杜象在銅板上的兩行刻字，意思是說那是亞倫斯保刪掉的字隱藏在裡面，同時又在作品中註明「如果現成物品被移動，它就會發出噪音」（IF the ready-made is moved, it makes a noise）。杜象所有這些以即興方式完成的變身作品，都是將日常生活的物品抽離其習慣的處境，而呈現出另一種為大眾所不熟悉又嶄新的概念。杜象在進行現成品的創作時，態度非常謹慎，他限制現成物品的數量，也絕不出售。

1917 年紐約舉行獨立藝術家社團展（Society for Independent Artists），杜象化名為穆特先生（R. Mutt），將一具磁製的小便器（urinal），以「噴泉」（Fountain）為標題參展，遭到主辦單位的強烈排拒，杜象則提出解釋：「穆特先生是否經由自己的雙手來製作此噴泉，並不重要。重要的是他選擇了它，他採用一具日常生活物品，經過他的處理已使得它原有的實用意義消失，在新的標題與觀點之下，他已為它創造了新思維[6]。」（Whether Mr. Mutte with his own hands made the Fountain or not has no importance. He Chose it, He took an ordinary articles of life, placed it so that its useful significance disappeared under the new title and point of view --- created a new thought for that object。

杜象的「現成物品」展示，成為解說達達的最佳範例。1917 年 4 月 6 日美國投入第一次世界大戰時，紐約的環境不再容許製造

[6]　參閱 Janis Mink《Duchamp》，P67。

藝術醜聞與巔覆性的活動，當然也不利於藝術家的叛逆行徑。達達主義厭惡戰爭，鄙視理性主義的叛逆精神很快在世界許多大城市散播開來，可是達達主義戰後真正總部卻是設在理性主義的古老故鄉巴黎。1919 年畢卡比亞從紐約回到巴黎繼續發行《391》雜誌，並與蘇黎世的達達團體保持密切接觸。杜象也在停留阿根廷布宜諾斯艾利斯九個月後回到巴黎。新運動發言人詩人阿波里奈爾已在 1918 年死於一場大瘟疫，不少藝術家也成為大戰的犧牲品，包括杜象的兄弟雷蒙（Raymond）。

　　1918 年杜象應收藏家凱薩琳・德瑞爾（Katherine Dreir）之遊說而畫了四年來的第一次繪畫，標題為「你刺穿了我」，該作品之構圖主要為三種現成物品，自行車車輪，拔塞起子、衣帽架，杜象在這些現成物所投射在畫布上的影子，以鉛筆塗描痕跡，一列長排交疊的彩色方塊造形，色階由灰色到黃色，其上方則是一支瓶刷與顏色樣版，以錯覺的手法描繪的幻象，三支安全別針，被安置在虛幻的色板上，造成真假錯置的效果。這件作品製作於紐約西邊中央公寓圖書館的狹長空間，是杜象少見的愉快畫作，畫作標題是法文的縮寫，表達了他對自己繪畫的態度，這幅作品也是杜象畫在畫布上的最後一件正式作品，完成此作後，他離開紐約前往布宜諾斯艾利斯。1919 年杜象回到巴黎，不願主動參與達達運動，卻受到一群年輕叛逆者的崇拜。1920 年和德瑞爾（Dreier）在紐約成立了舉足輕重的「無名氏畫會」（Societé Anonyme），同年展出眾所周知的「L.H.O.O.Q」（即有鬍鬚的蒙娜麗莎），這是刊在畢卡比亞所辦的《391》雜誌封面的一幅極具挑釁的現成物作品，杜象將蒙娜麗莎的照片加上八字鬍和山羊鬚。此時正是達達鼎盛時期，杜象在言辭與繪畫上的光芒，使他登上達達主義國際領導人物之一的地位，但他仍舊保持異常獨立的性格。1920 年春天，杜象或許已察覺到他

的領域正逐漸為年輕的達達者侵入，於是決定再回紐約發展，除了重拾他自 1915 年試驗後中斷的「大玻璃」（The Large Glass）系列探討外，他返回紐約後，覺得有必要改變一下身分認同，他選擇了一個女性化的名字，叫「露絲賽娜維」（Rrose Salavy）這是法文「Arroser C'est la vie」的諧音，意即「致流水，此即生命」。他在一些作品上亦以此名字簽名。1921 年他還要曼雷為他穿著女性服裝的模樣拍下照片，此舉使許多朋友感到迷惑，也引起不少有關他的心理分析的推測。沒多久，「露絲賽娜維」就出現在許多流行的女人香水瓶上，例如「美好的氣息」（Belle Haleine）面紗水等。杜象還為凱薩琳的妹妹作了一件標題為「為什麼不打噴嚏？」（Why not sneez Rose Salavy? 1921）的現成物品，是在一鳥籠裡放置 150 顆白色大理石的小方塊，狀似方糖，並安裝了一支溫度計及墨魚骨甲（150 marble cubes in form of sugar cubes with thermometer and Cuttlefish-bone in a birdcage），此類作品的呈現，或多或少具有相同的機能，都需要觀者進行一些口語上或視覺上的逆向思考。這些大家所熟知日常用品，創造了一種新的思維，就純物理的涵義而言，並無多大意義。

　　1922 年杜象再返回紐約重新探討「大玻璃」系列，他在 1923 年的「甚至，新娘被她未婚男友剝得精光」（The Bride Stripped Bare by the Bachelors, Even, 1912）是「大玻璃」創作的結構，這件作品並非一幅畫，而是一個透明結構，將線和上色的金屬箔片夾在刻意弄髒的玻璃板裡組合而成，原作於 1915 年，但未完成，於 1926 年不小心給打破了，再由杜象本人加以整修，保留了裂縫，之後便封筆不再創作。這個作品複雜的幻想空間，充滿了性愛的暗示，使用的手法都有賴機率，比如滴成一條一條的色塊，自然漬染成曲線等，這種手法使他獲得崇高的地位。

　　杜象一生酷愛西洋棋，在兩次世界大戰期間，他一直往返於巴黎與紐約之間，不是下西洋棋就是賭輪盤，1930 年代還曾幾次代表法國出賽，成為法國冠軍棋隊的成員。此外則從事更為純粹的知性活動，包括參加芭蕾舞劇團演出，拍攝熱鬧短片，並擔綱演出，同時也創作光學機器作品等。杜象一生創作並不多，但他過人的智慧和細膩的感性，為他的每一件作品提供了豐富的聯想。當達達那種自由自發性的創作力開始衰竭時，他於 1923 年突然放棄了繪畫，停止繪畫後，更沉迷於西洋棋。他的「大玻璃」系列作品，被布荷東認為是理性與非理性觀念的完美平衡，並推斷他未完成的傑作，已可列於 20 世紀最重要的作品之一。並稱杜象為一神奇的燈塔，即將為未來的文明之舟提供導航指引。杜象晚年仍持續他的私人創作，愛情與死亡，從杜象藝術生涯初期就主宰了他的作品，更成為他晚期作品探討的內容。他在世的最後 20 年似乎都圍繞此類裝置性的表現，1946 年至 1966 年間創作的「大玻璃」系列的衍生作品「給予的：1.瀑布，2.照明瓦斯」（Given :1.Waterfall, 2.The Illuminating Gas, 1946-1966），即是蘊含許多未定的自發性元素，其超現實的場景，觀者藉由一木製的小門口觀看，可以想像到裡面或許是飢渴的愛人，或是強暴後遭到遺棄的裸露身體，她的肢體可能被切斷，或者只是觀者經由小門口所見的一部分，介於觀者與場景間的門，一方面侵入了現場，一方面又釋放了觀者的視網膜神經，觀者有如偷窺般透過此門上洞口，觀察到一具躺在風景中的女體，她手中拿著一盞瓦斯燈，女體背後風景中見到流動的瀑布，女性的生殖器部位成為結構的主要核心。該件作品的主題顯然有關神秘，愛之危險，性及情色，而觀者類似偷窺般的參與行為，可說是形同整個作品的一部分，如果沒有觀者的反應與見解，該作品等於未完成。這種作品說明藝術形成的過程中，觀者的參與也是作品完成的必要部分。

　　1955 年杜象正式歸化為美國公民，同時定居紐約，1963 年加州巴沙迪那（Pasadena）市美術館為杜象舉行首次大型回顧展，實際已將他奉為「現代藝術的守護神」。此時已 78 歲高齡的杜象，與他再婚妻子，外號「婷妮」（Teeny），本名亞利西娜・薩特勒（Alexina Sattler），前往西班牙海邊度假。1968 年又一起赴瑞士、義大利旅遊，秋天返回巴黎。10 月 2 日與好友曼雷晚餐後，因心肌栓塞逝世於自己寓所中，享年 81 歲。杜象對 20 世紀藝術界的影響，一如畢卡索，世人無法將他侷限於任何一種特殊的風格或單一的藝術觀點中。他一生都在反對偶像崇拜，對他而言，世界上沒有什麼是神聖而不可侵犯的事情，他敲開了所有美學偶像之門，在生活的實證中，以幽默與質疑的態度反對浪漫主義藝術的道貌岸然，並對抗教條主義理論家的學院公式[7]。

肆、達達主義的反藝術精神

　　達達的發起人查拉（Tristan Tzara）於 1924 年發表的論達達（Lecture on DaDa, 1924），對達達運動之精神與心理狀態提出權威的解說，他開頭就說：達達一點都不現代化，它在性質上更像回到一種近乎佛教般的漠然，達達是靜止的（immobility），不了解強烈的感情，因為達達只是以激烈的行動來展示（Manifested only in violent acts）。我們現在要的是自發性（Spontaneity），在沒有純粹理論意念干擾下，從我們身上自由發出的一切才能代表我們。在藝術上，達達將一切減化到最初的單純（initial simplicity），將自己反

[7]　參閱何政廣主編《杜象》一書，第 155-156 頁。

覆無常的想法（caprices）混雜著創作的狂風（the Chaotic wind of creation）及野蠻部落的野人之舞（the barbaric dances of savage tribes），將邏輯減至個人的最低限度。依達達的觀點，文學主要應是為了創作的人而設的，文字本身適合於抽象的構成，荒謬的事對我來說並不可怕（The absurd has no terros for me），在藝術裡沒有美麗和真實（The beautiful and the true in art do not exist），我感興趣的是一個人直接清楚地轉換到作品的人格張力（the intensity of personality），人和他的活力（the man and his vitality）。達達試著從呈現的觀點，而不是從文法的觀點，在使用之前，找出文字的意義。我們感興趣的不是新的技巧，而是精神，達達是一種心態（a state of mind），你可能高興、悲哀、痛苦、快樂、憂鬱或達達，但不必有文學素養（without being literary），你就可以浪漫（romantic），可以做夢（dreamy），疲倦（weary），古怪（eccentric），做為商人，吝嗇（skinny），變形（transfigured），虛榮（vain），和藹（amiable）或達達。常有人說我們毫無邏輯（incoherent），一切都是沒有道理的，決定要去洗澡的男士竟然跑去看一場電影，想要閉嘴的人，卻說了一些連想都沒有想過的事，沒有邏輯可言。

　　生命的行為沒有開始也沒有結束，（the acts of life have no beginning or end），一切都在白痴似的方式下發生（everything happens in a completely idiotic way），這就是為什麼一切都差不多，單純就叫做達達（simplicity is called DaDa）。達達開始不是藝術，而是厭惡的開始，厭惡三千年一直向我們解釋一切的哲學家那種神聖不可侵犯；厭惡那些在世上代表上帝的藝術家的虛偽；厭惡熱情和不值得煩心的真正病理上的邪惡（real pathological wickedness）；厭惡大量支配與限制人的本能的錯誤形式（false form）；厭惡一切編成目錄的分類（all the Catalogued Categories）；厭惡那些假先知

的嘴臉（the false prophets）；厭惡根據某些幼稚規則來做供人定貨的商業藝術的助手，厭惡好壞美醜的區分。最後，厭惡耶穌會那種以解釋一切的辯證法。達達一面前進，一面不斷地破壞，能引起達達藝術家興趣的是他本身的生活方式（mode of life），達達是一種心理態度，將自身應用到一切上面，但本身卻什麼都不是。達達是「是與否」（the yes and the no）以及一切相對事物的交接點，不是嚴肅地在人生哲學的古堡裡，而是非常簡單地在街頭角落，像狗狗和蚱蜢一樣。

達達如同生命裡的一切，是沒有用的（like everything in life, Dada is useless），達達是不虛偽（without pretension），一切如生命理當如是的（as life should be），達達是純潔無瑕的細菌（virgin microbe），隨著空氣的堅持而穿透理性無法用文字或習慣填滿的一切空間[8]。

杜象在 1946 年接受史威尼（James Johnson Sweeney）的訪問時，也對達達與繪畫提出他的看法，同時也對他 1915 年前的幾件做為達達主義紀元的代表性創作提出解說。他說：「1915 年來到美國之前的那幾年，我作品的原則是想破壞形式，就像循著立體主義的方向來解構形式，但我想進一步，更進一大步，以致事實上完全走向另一個方向。結果就出現了「下樓梯的裸女」（The Nude Descending a Staircase），而終於導致了我那件「大玻璃」的「新娘被未婚男友剝得精光，甚至於」（The Bride Stripped Bare by Her Bachelors, even）的習作，「下樓梯的裸女」的意念來自 1911 年為拉佛格（Jules Laforque）的詩「再次給這顆星」（Encore á cest astre）所作的插圖的一幅素描。在這幅素描中，人物自然是在爬樓梯，但在著手畫的時候「下樓梯的裸女」的意念或是標題先來到我心中。

8 Herschel B. Chipp,《Theories of Modern Art》,PP385-389.

但我畫「下樓梯的裸女」的興趣，比起未來主義在暗示動作方面的興趣或德洛內（Delaunay）那種「同時性主義」（Simultaneist）的暗示，更接近於立體主義的解構形式方面的興趣。我的目的是在靜態呈現動作（a Static representation of movement），以一種動作中的形式所採取的各種位置指示下的靜態構圖，而無透過繪畫達到電影的效果。

我覺得將一個移動中的人減化到一條線而不是骨架，是有道理的。減化（reduction），減化，減化才是我的想法，同時我的目的是向內（turning in ward），而非向外（toward externals），隨著這個觀點，我漸漸覺得藝術家可以用任何東西，可以用點（a dot）、線（a line），最傳統或最不傳統的符號來說他想要說的（to say what he wanted to say）。未來主義是機械世界的一種印象主義（an inspressionism of mechanical world），它完全是印象主義運動的延續。我對此不感興趣，我要擺脫繪畫的外在物體，（the physical aspect of painting），我對在繪畫裡重新創造意念特感興趣。在我來說，標題非常重要，我有興趣的是以繪畫來表達我的目標，以擺脫繪畫的外形（the physic ability of painting）。對我而言，庫貝爾（Courbet）在 19 世紀就已提倡強調形體，我的興趣卻是在意念（ideas），而不只是視覺的產品（Visual products），我要再次用繪畫來為心智服務（at the service of the mind），我要盡所能地使自己擺脫「討好的」（pleasing）與「吸引人」（attractive）的形體繪畫（physical paintings）。

事實上，直到一百年前為止，所有的繪畫都是為文學或宗教，都是為心智服務的。這個特性在上個世紀一點一滴流失了，一幅畫愈能吸引感官，就被評價得愈高，達達極端反對形體繪畫，這是一種形而上的態度（a metaphysical attitude），它密切而有意識地捲入

「文學」，它是一種我對它心有所感的「虛無主義」（nihilism）。這是脫離某種心態的方式或避免被一個人身邊的環境或過去的影響，擺脫陳腔濫調（clichés），以獲得自由。達達的「空白力量」（the blank force of DaDa）非常有益健康，它告訴你「別忘了，你並不像你所想的那麼空白」（Don't forget you are not quite to blank as you think you are）。達達很適合做為一種瀉藥（a purgative），且想在我體內產生一種排泄（purgation），在這方面我和畢卡比亞談到，他比我們那個時代的人都更有智慧，其他的人不是贊成就是反對塞尚，對形體繪畫以外的事，想都沒有想過，也沒有被教過自由的觀念或引介過哲學方面的看法。立體主義者在當時發明了許多東西，他們手中有足夠的東西，無須擔心哲學的看法。立體主義給我許多解構形式的概念（ideas for decomposing forms），但我在一個更廣的層面上思考藝術，當時有對第四度空間（the fourth dimension）和非歐幾里德幾何（non-Euclidean geometry）的討論。梅金傑（Metzinger）對此特別著迷，透過這些新的觀念，我們也得以擺脫傳統的訴說方式。

布里塞（Jean-piere Brisser）和羅素（Raymon Roussel）是我那幾年間最欣賞的兩個人。我欣賞他們那種精神錯亂的想像（their delirium of imignation），布里塞的工作是從哲學的角度來分析語言，是用一種令人難以置信的雙關語系統（network of puns）設計出來的分析。羅素認為自己是個語言學家，哲學家和形而上學家，但他一直是個偉大的詩人。對我的「大玻璃」創作「新娘被未婚男友剝得精光」要負責的是羅素，從他的「非洲印象」（Impression d'Afrique），我得到了大致的方法，這齣戲劇（play），我和阿波里奈爾一起看的，大大幫了我某一方面的表現手法。我理想中的圖書館應該包括所有羅素的作品及布里塞，也許還有羅特列阿蒙

（Lautreamont）和馬拉梅（Mallarmé），這是藝術應該走的方向，走向知性的表達（an intellectual expression）[9]。

[9] Herschel B. Chipp.《Theories of Modern Art》,PP392-395.

第十一章

超現實主義

壹、從達達廢墟中重建的超現實主義

　　超現實主義運動（Surrealist movement）是由一群組織嚴密的作家和藝術家構成的，其中大部分成員以前都是達達主義者，其發起人安德列‧布荷東（Andre Breton, 1896-1966）就是原屬達達集團的中堅份子，他本身是法國的醫生、詩人、散文作家及評論家。當 1922 年分散歐洲各國的達達主義者因內部意見分歧，相繼分化後，有的趨向革命，有的陷於徬徨苦悶。布荷東曾是達達主義不屈不撓的獻身者，他自始至終瞭解達達所處的地位，具有先天徒勞無功的特性，1921 年起他開始厭惡達達主義的絕望虛無與那無動於衷的破壞聖像和無政府主義的本質。當他在 1922 年德國威瑪召開的達達國際大會期間，與達達創始人查拉發生了嫌隙之後，使他逐漸轉而尋求屬於他自己崇高的真實，亦即將夢幻與現實這兩種看似矛盾的狀態，揉合為一種絕對的真實，也就是所謂的「超越的真實」（Super-reality）。

　　有一段時期布荷東將超現實主義定義為：「純粹的心靈自動作用，經由其行動，人類以文字，書寫或任何其他的活動來表現思想的真實運作」，這種思想是不受制於任何理性或任何美學，道德觀念的束縛。超現實主義基於一種信念，相信一種特殊形式之間的關聯，所表現的更高層次的真實，相信夢境的無限意義以及漫無目的思考」。布荷東終其一生所堅持的是心靈過程中的現實，他所奉行的是夢幻的客觀真實以及其對自覺生命的影響。

　　1924 年以布荷東為中心的作家與藝術家重整旗鼓，在巴黎發表了「超現實主義宣言」（Surrealist Manifesto）[1]，他們在伏爾泰酒

[1] 　超現實主義宣言及其成員名單，參閱 Cathrin Klingsöhr Leroy, Uta Grosenick

店（The Cabaret Voltaire）音樂廳的即興集會（Spontaneous meeting），就已顯示這個團體在結構與觀點上與達達大異其趣。他們有強烈的認同感（a strong identity），是個封閉的集團（a closed group），服從主義的理論（doctrinaire theories），布荷東在宣言中給超現實主義下了如下的定義：「超現實主義，名詞，陽性，純粹心靈的自動現象，它藉由口語或文字來表達真正的思想功能，其思想表述完全不受理性的控制，也超越所有美學或道德的關照[2]」。

而超現實主義這個名詞，據說是從 1917 年阿波里奈爾的創作「蒂赫夏的乳房」（Les mamelles de Tiresia）所用的副標題「超現實」（drame surrealite） 而來，它取代了慣用的「超自然主義」（surnaturaliste）。超現實主義遂成為該項文人運動的專用名詞。這項文人運動（a movencent of literary man），是在浪漫主義（Romantism）中找到波特萊爾（Charles pierre Baudelaire, 1821-1867）和美國詩人艾倫坡（Edgar Allen Poe, 1809-1849）；在象徵主義（Symbolism）中找到藍波（Arthur Rimbaud, 1854-1891）和馬拉梅（Stephane Mallarme, 1842-1898）為其文學的先驅。在繪畫上則借鏡偉大的幻想家和畫家的幻想題材，以及浪漫主義的，象徵主義的，甚至原始人的雕刻，特別是大洋洲的奇異人偶和面具。

超現實主義團體廣義而言，代表了人類感覺上一種重要的成分，即對夢境和幻想世界的嚮往，在創作上屬於非理性的範疇，所倚賴的是靈感（inspiration），而不是規則（rules），重視個人的幻想力（individual imagination） 的自由發揮，而非社會或歷史的完美典章（the Codification of ideals of society）。在過去的歷史上，以

合編 "Surrealism" ，p6, Taschen. L. A.

[2] 參閱曾長生著《超現實主義藝術》，第 13 頁，台北藝術家出版社，2000 年 12 月。

此為目標的藝術家如波希（Hieronymous Bosch）、羅沙（Salvador Rosa）、哥雅（Goga）等，他們奔放的幻想元素，基本上只是傳統整體觀念的一部分。換言之，這些藝術家選擇的主題類型和訴諸視覺的方式，是以傳統為主，且和當代藝術家類似，他們那種非傳統的元素—幻想，也是在藝術傳統的更大架構之下的。然而 20 世紀超現實主義團體所尋求的則是徹底革新的藝術，他們在作品主題和風格上所呈現的一致性，即使不能說是真的富於幻想，也都是非傳統的。超現實主義者所受到文學與理論的龐大體系的支持，絕大部分奠基於心理分析的方法和心得上的[3]。

　　超現實主義基本上崇尚科學，尤其是心理學的分析方法，他們完全接受形體世界的真實（The reality of physical world），也相信他們的藝術和社會的革命元素（revolutionary elements）之間的緊密關係。他們的領導人布荷東就聲稱詩人羅特列阿蒙（Count de Lautreamont, 1846-1870），心理學家佛洛伊德（Sigmund Freud, 1856-1939）及俄國的革命領袖托洛斯基（Leon Trotsky, 1887-1939）是超現實主義運動意識形態上的三位先驅。他們三人從各自的領域，分別對文學的研究，對人內在的研究以及對社會與政治組織的研究方面改革了現代生活。被稱為超現實主義教主（the pope of surrealism）的布荷東，也為超現實主義規劃了一個活潑的角色。他們由於個人理想在現實中遭到幻滅，便從佛洛伊德的精神分析學說中尋找出路，希望把達達主義的荒謬怪誕引向超現實主義的虛無夢幻和超脫。在他們看來，潛意識領域的夢境，幻覺與本能，乃是創作的源泉，根據潛意識的活動，他們提出了「純粹的精神自動主義」，依靠所謂的自動記述法，利用圖畫象徵，造形隱喻，改變環

[3]　參閱 Herschel B. Chipp,《Theories of Modern Art》,PP336-367。

境等手法，表現荒謬、混亂的感覺和形象，構造了許多變形的、幻想的、魔術般的奇異世界。

超現實主義在意識形態上確實源自佛洛伊德的精神分析理論，布荷東在超現實主義宣言中聲稱：「我相信在未來，夢境和真實這兩種看似矛盾的狀態會變成某種絕對的真實，超現實的……」。（I believe in the future transmutation of these two seemingly contradictory states, dream and reality, into a sort of absolute reality, of surreality）為了想進一步了解他們正在探索的潛意識的新世界和他們正在創造的人類新觀念，超現實主義甚至否定了藝術的價值，藝術只不過是他們達到這些目的手段。從某種意義上看，超現實主義，其實是反詩詞（anti-poetry），反藝術的（anti-art）。布荷東曾說：「超現實主義繪畫不是素描的問題，而是單純的描繪的問題。（It is not a question of drawing, it is simply a question of tracing），其意思就是超現實主義的藝術只是記錄存在於潛意識的可見外貌之形象的方法（the means of recording the visible configurations of imagines that existed in the subconscious）[4]。當意識的所有約束都解脫後，潛意識中那奇幻而無邊際的世界，就會浮上表面，然後自動地記錄下思緒和形象中出現的任何東西。同樣的方法，畫家就產生「自動素描」（automatic drawing），這就是布荷東所說的「純心靈上的自動主義」（Pure psychic automatism）。布荷東相信藉由夢境與自動書寫的過程可以尋得通往潛意識的途徑，將來如果要把夢境與現實此兩種全然矛盾的狀態予以解決，那必然需要將之置於一種絕對的真實之中，也就是指「超現實」的真實。他最初相信「心靈的自動主義」，可以經由催眠而產生。布荷東本人及亞拉岡（Louis Aragon）、蘇波

[4] 參閱 Herschel B. Chipp,《Theories of Modern Art》，PP369-370。

（philippe soupault）、克里維爾（Rene Crevel）、德斯諾斯（Robect Desnos）與恩斯特（Max Erust）等人，均實驗過催眠的過程[5]。

貳、超現實主義的美學基礎及其後續影響

由於藝術和文學只是實現超現實精神的手段，布荷東聲稱超現實主義有兩個定點（the fixed points），即一個文學界的羅特列阿蒙和繪畫界的基里科（de Chirico）。羅特列阿蒙是法國偉大詩人，他強烈表達對上帝和人類的抗爭，他的詩表現出殘暴如夢般的情節與意象，被視為是超現實主義運動的先驅。而基里科除了創作大量的文學作品外，他的繪畫亦屬於夢幻的形而上的領域。基里科於 1913 年發表〈神秘與創造〉（mystery and Creation, 1913）一文，強調：一件藝術品要真正的不朽，必須擺脫一切人類限制，邏輯和常識（logic and Common sense）只會干擾。這些障礙一旦去除了，就會進入兒童時期的影像和夢的領域，最重要的，我們必須去除到現在為止，一切含有「可辨物質」的藝術（We should rid art of all that it has contained of recognizable material to date），一切熟悉的主題（all familiar subject matter），一切傳統的意念（all traditional ideas），一切流行的象徵（all popular symbols）都必須立刻摒棄。更重要的是，我們必須對自己具有無比的信心。基本上，我們所獲得的啟示是：一個包含某種東西而其本身並沒有意義，沒有主題，從邏輯的觀點來看，「什麼都不是」（absolutely nothing）這樣的影像觀念，必須在我們心裡強烈地表達出來。基里科說：史前人類傳給我們的最神

[5] 參閱曾長生《超現實主義藝術》，第 39 頁。及前書 "Surrealism" pp8-10。

奇的感覺，就是預感（presentiment），我們把它看成是宇宙非理性的一個永恆證明（an eternal proof of the irrationality of the universe），最早的人類一定是在一個充滿怪誕符號（uncanny signs）的世界裡徘徊過。做為超現實主義領導人的布荷東，也對超現實主義的含義提出明確的說明，他在「超現實主義是什麼？」（What is surrealism）一文中，給超現實主義下如下的定義：超現實主義是純精神上的自動主義，它有意在口頭、書寫或以其他方法來表達思想真正的過程（it is intended to express Verbally, in writing, or by other means, the real process of thought），思想的口號（thought's dictation），排除一切理性上的控制並超越所有美感或道德的成見（outside all aesthetic of moral preoccupations）；就哲學而言，它是百科全書（Encyclopedia），超現實主義的信念建立在比至今仍被忽略的某種聯想形式更高的真實上（The belief, the superior reality of Certain forms of association neglected heretofore），亦即建立在夢的全能和思緒無私的操作上（in the omnipotence of the dream and in the disinterested play of thought），它擺明了要擺脫其他的精神手法（psychic mechanisms），在生活的主要問題解決上，取代一切精神的手法。

　　布荷東認為這一切的發現都要歸功於佛洛伊德，建立在這些發現上的一股信念正在形成，會使人類心智的探索者（the explorer of the human mind）繼續其研究。簡單地說，奇異總是美的（the marvelous is always beautiful），任何東西只要是奇異就是美的（anything is marvelous is beautiful），實在的，除了奇異，沒有什麼是美的（indeed, nothing but the marvelous is beautiful）。

　　超現實主義團體認為基里科的繪畫完全體現超現實的藝術精神，事實上，基里科的藝術觀點與超現實主義相去甚遠，他有很大

的部分是被他們曲解了，尤其是他極少和其他藝術家往來，也難與超現實主義者建立關係。不過基里科對美學的一些觀點，確實足以提供超現實主義者創作之理論基礎。1925 年超現實主義藝術舉行首展時，布荷東已為超現實主義團體的組織與理論奠下基礎，他向佛洛伊德求教，他對本身的夢境也作過研究，而早在 1920 年他就實驗過自動書寫，發表在他的著作「磁場」（La Champs magnetiques）中。1925 年的畫展中達達畫家與米羅（Joan Miro）、馬松（Andre Masson）曼雷（Man Ray）和洛伊（piere Roy）聚集在一起。1926 年超現實畫廊（Galerie surrealiste）開幕同時展出美國藝術家曼雷的繪畫與攝影，以及布荷東收藏的大洋洲原始雕刻。超現實主義團體中畫家的背景各殊，但在過往的藝術經驗中都有幻想的傾向，不過超現實主義的繪畫與過去描寫幻想者有顯著的不同。在美術史上，曾有過試圖找尋超現實主義的先例，15 世紀荷蘭的偉大幻想家波希（Bosch），滿腦子哥德式（Gothic）的夢幻，超現實主義者認為他是「先於文字」（Avant La Lettre）的佛洛伊德主義者，他的畫作雖具有相當值得肯定的意義，且為中世紀後期頗為知名的寓言家，但他並非在無意識下自由不羈的呈現，無論他的觀念如何新奇，總是被美學既存的觀念所支配，而超現實主義者則是一種完全藝術革命的觀念，他們所標榜的是「純心靈的自動主義」，只在潛意識裡出現，只有從潛意識狀態才能知道它，那就是說，在夢中。一旦我們將潛意識的現象轉變為知覺的意象，由於本能的規律介入，我們便能自動地繪出良好的形象，而其組合亦合於美術的規律（構圖的和諧與平衡），它與過去描寫夢境者最顯著的不同是，它們能夠重現夢境，並將邏輯上不相干的事物加以喻示性地並列，由此而更完美地傳達出夢境特有的感性特質（emotional quality）。

　　超現實主義者亦師法達達主義者，如杜象及畢卡比亞等人的技法，將事物脫離正常的位置，使其喪失功能或作不帶功能意義的安排，這種不合邏輯的並列方式，尤為達利（Salvador Dali）和馬格利特（Rene Magritte）所推展，他們將其與一種近似拉斐爾前派（Pre-Raphaelites)的精細風格或近似 19 世紀晚期學院派風格的攝影技巧相結合，以創造一種事物如真似幻的形象，引發出一種異常詭秘的魅力，其混淆的影像，更因寫實手法與事物幻象間對比而強化，其他如達利，曼雷，貝爾墨（Hans Bellmer）等人，亦發展出多重曖昧影象的技巧，試圖引發隱晦的，潛意識的聯想[6]。

　　英國藝術史家與評論家里德爵士（Sir Herbert Read）指出：藝術的現代運動有四個主要階段或四個部門，即一般所謂的（1）寫實主義（Realism），（2）表現主義（Expressionism），（3）立體主義（Cubism）及（4）超現實主義（Surrealism）。畢卡索及馬蒂斯等藝術家，為了特殊目的而使用寫實主義風格，里德爵士認為寫實主義對現代意識的發展，亦即對世界特殊幻想的發展貢獻甚小，甚至可以說毫無貢獻。畢卡索，布拉克及格里斯（Juan Gris）經數年的發現探索出來的是一種分析主義（analytic），其旨趣在顯示自然界一種更新的外貌，主張將客體外貌縮小至相當重要的形式來表現客體的重要特質。但格里斯對於立體主義的分析態度並不滿意，他希望表現優於組織形式的價值，因此建立一種綜合立體主義（Synthetic Cubism)的理想[7]。畢卡索等主張所有的造形藝術(plastic art）必須以瞭解自然界為其準繩，其幾何風味的構圖在造型上是立體主義，在意念上卻是超現實主義的。

[6]　參閱《西洋美術辭典》，第 826-828 頁。
[7]　參閱 Sir Herbert Read 著《The philosophy of Modern Art》（現代藝術哲學）孫旗澤中譯本，第 44-46 頁。

　　20 世紀初期西方哲學的發展，對於人類存在的基礎表示疑問，因而產生一種非藝術運動所要遵循的方向，自謝林（Schelling）、祁克果（Kierkergaard）、尼采（Nietzsch）及胡塞爾（Hussel）到海德格（Heidegger）、賈斯培（Jaspers），乃至於沙特（Sartre）、卡繆（Camus）等所發展出來的存在主義（Existentialism），其超現實即是一種特殊的虛無（Nullity），此種虛無的心態，使藝術家在藝術中表現出脫離寫實的態度，因此透過藝術的手段創造真實的可能性，也就成為哲學的一環。丹麥哲學家祁克果（Sören Aubye Kierkegaard, 1813-1855）首先提出人類對莫須有事物的無名恐懼，主張個人在信仰的主體基礎上可以自由選擇他自己的真理，力倡每一個人不但應該發展為獨一無二的人，同時也要拒絕做一個無意義的符號，以尋求自身的真實存在。尼采（Fredrich Nietzsch）認為人類最需要的是主宰自我與創造的權力（creative power），退而求其次才會追求野蠻式的權力。人不該崇拜傳說中彼岸世界的神祇，而應專心於自我的昇華，這種昇華表現在「超人」身上，超人是一種滿懷激情的人，他能創造性地行使自己的激情，而不是絕情離慾。海德格在他 1927年所發表的經典著作「存有與時間」（Sein and Zeit）（Being and Time）引發世人去省思人的「存有」問題，探求存有是什麼？ 瞭解「存有」如何呈現在經驗中的存有者身上，才能真正掌握到自己最本質的實在，也才能分享真理。他也指出藝術作品雖可能符合某種商品或感官享受的資格，但藝術品本身應拒絕成為商業或感官享受的工具。

　　存在主義本身並非學說的固有本體，它只是一項文學運動，就以恐懼為存在主義基本感情而言，海德格、胡塞爾、賈斯培、沙特等所表現的也有顯著的不同。檢視存在主義運動的發展，直到畢卡索、康丁斯基、保羅克利、蒙得里安、馬勒維奇及蓋柏為止，並沒有在造形藝術上表現存在主義的特殊藝術形式，此時期的藝術仍保

持相當的寫實性，同情的寫實性，即使極端的野獸派亦不例外。當
藝術家在所處時代中遭遇的問題，如恐懼與抽象之間，快樂與移情
作用（Empathy）之間的情緒，如何表達於新藝術的形式之中，仍
有待其他學說領域的開拓。

　　超現實主義運動的領袖布荷東將佛洛伊德的心理分析方法應
用於藝術，發展出一項學說。他受佛洛伊德的啟發，發現藝術品的
力量來自於無意識（unconscious）或潛意識（subconscious），亦即
來自潛意識最深處的部分，佛洛伊德的精神分析學稱之為「伊底」
「（ID）」，「伊底」是佛洛伊德精神分析學的名詞，亦即本我。佛洛
伊德對超現實主義藝術的主要貢獻，在他的潛意識的發現，他告訴
世人，人的心理底層存在著不為理性，道德所容納的本能與慾求，
這種潛在的力量才是個體生命最實在的「本我」，其中最強烈的就
是性慾，而人內心的「本我」，實際上是支配人類行為與思想的最
根本原動力，雖然受現實規範的壓抑，欲常以夢的方式表現出來。
「夢」就是潛意識化裝的滿足，也代表人性最實在的一面，藝術創
作就是潛意識本我超越現實邏輯與規範的昇華表現[8]。

　　超現實主義一如達達主義者反對流行的道德規範，他們認為流
行的規範是腐敗的，他們也不尊重倫理學的規範，因為倫理學的規
範改變了性衝動，性的衝動使數以千計不能滿足的男女瘋狂，數以
百計男女在不愉快中毀滅了他們的生命，或用偽善來毒害他們的心
靈。這種偏頗的理念，尤其表現在達利許多所謂「偏執狂批判法」
的作品裡。達達主義的反藝術，反道德、反社會的革命行動，傳給
了超現實主義。這些前衛運動所表現的行為，依照西方藝術評論家
的研究可以歸納為四種：（1）追求激情幻想，歡愉的刺激，稱之為

[8]　參閱林惺嶽撰〈達利的生涯與藝術〉一文，收錄於何政廣主編《達利》一
書，第81-83頁，台北，藝術家出版社出版，2001年2月。

行動主義或行動主義之行為。（2）為反抗某人或某一現象的特性，稱之為對立或對立行為。（3）為行動而行動，陶醉於運動的狂熱，打倒權威，掃除障礙，盲目地把擋在眼前的一切事物毀滅的行為，稱之為虛無主義或虛無主義的行為。（4）不管他人死活、自身沉淪與造成災害亦在所不惜的自我毀滅行為，稱之為苦悶或苦悶行為[9]。

　　前衛藝術家對既定的社會或傳統價值表現敵對與反抗，常以破壞和顛覆的行為呈現，這些行為的特徵便是標新立異的自我炫耀，同時以製造醜聞或煽惑的行為來造成一種硬漢的形象。布荷東就曾大膽的宣稱：「向人群中掃射」是超現實主義行為最佳表現。美學的激進主義者常常以反抗上一代父執輩的社會傳統來做為表達自我的手段，年輕一輩以獨創的風格和隱語來攻擊上一代和傳統。不過有一點值得觀察的是，20 世紀初期以來的前衛藝術運動，如野獸派與立體主義的藝術家，卻把注意力完全集中在非洲的雕刻，史前的壁畫和印地安藝術上，他們往遠古的時空去探尋久為人忘記的史前時代文化，似乎說明了前衛藝術所要挑戰的不是遠古的傳統，而是較近的過去傳統[10]。

　　前衛的虛無主義有一部分是從未來主義中承繼下來的，它在達達主義中獲得純粹的表現。達達主義的宣言中充滿了虛無的態度，虛無主義透過對群眾與傳統的對立而表現出極度的緊張狀態。至於苦悶則表現文化最內在的心理行為，是前衛藝術的一種功能。苦悶一詞的真正意義乃是沿自希臘字的「衝突」而來，但比單純表現在行動上的衝突，有更多的含義，它帶有祁克果，尼采和杜斯妥也夫斯基（Fyodo Mikhailovich, Dostoyevsky, 1821-1881）所感受的生命

[9]　參閱 Renato Poggioll《Teoria Dell' Arte D'Avanguardia》（前衛藝術的理論）張心龍譯，第 22-24 頁，台北，遠流出版公司出版，1996 年 10 月。

[10]　同前書第 30 頁

悲慘的況味，也就是存在主義在 20 世紀中所影響的力量。20 世紀兩次世界大戰對人類心靈造成的創傷，使苦悶成為人深藏內心的心理動機，形成新藝術運動的普遍潮流。苦悶使人追求把災害變成奇蹟，透過行動與失敗，形成超越自身的一個結果，表現在藝術創作上的張力，代表一種誇張的激情，張力的觀念不但以對立方式來描述一件藝術品中的兩個相反力量所構成的衝突，同時也構成作品與它產生的氛圍所形成的對比[11]。

　　前衛主義做為一種文化現象，只能在一個自由民主的政治環境下才可能開花結果。從經濟上看，也只能在資本主義社會中發展。1930 年納粹主義崛起後，把前衛藝術視為腐敗墮落，而必須徹底拔除的藝術。20 世紀初期俄國革命成功後列寧為反對托洛斯基，對藝術的極端主義（絕對主義與構成主義的藝術）表示極端的厭惡。可見前衛藝術的本質不能在逼害的環境中生存，也不可能在一個集權社會的保護下發展成長。因此在第二次世界大戰後，前衛藝術在美國這個最民主的資本主義和工業化的社會中得到淋漓盡致的發展。超現實主義理念所標榜的改革理想主義，促進了美國 1950 年代抽象藝術的發展，成為西方人解放個性，追求自由，使心靈獲得充分創作自由的一項價值。馬克羅斯科（Mark Rothko），史提耳（Clyfford Still），德庫寧（Willem de Kooning），高爾基（Arshile Gorky），法蘭茲克萊恩（Franz Kline），波拉克（Jackson Pollock）等在抽象表現方面的大放異彩，都要拜自由的創作環境與繁榮的資本主義社會之賜。隨著戰後美國在 1960 年代的政治經濟力量的迅速崛起，並伴隨著英語成為主導國際的溝通工具，使得 19 世紀以來成為世界藝術與文化之都的巴黎地位下降，取而代之的紐約， 成

[11] 同前書第 53-54 頁。

為新興藝術的重鎮。超現實主義在美國落地生根，呈現另一種內容的表現。1970 年代達達與超現實主義的追隨者有部分藝術家跟著依夫斯克雷恩（Yves Klein）與羅森柏格（Robert Rauschenberg）（美國新達達主義者）的腳步，演化出融合幽默與智慧的隱喻手法，他們的作品中許多意念來自達達主義的觀念，特別是杜象的現成物觀念，使用了許多美國式的圖像，將達達藝術中的拼貼與組合手法發展到一個新的境界，成為後來普普藝術（Pop Art）之先聲。

參、超現實主義的主要藝術家

　　1924 年 12 月布荷東在《超現實主義改革》雜誌（La Revolution Surrealiste）創刊號上發表「超現實主義宣言」時，參與的成員有亞拉岡（Louis Aragon），克里維爾（Rene Crevel），德斯諾斯（Robert Desnos），艾利雅（Paul Eluard），莫里斯（Max Morise），納維勒（Piere Naville），培瑞特（Benjamin Peret），蘇波（philippe Soupault），恩斯特（Max Ernst），馬松（Andre Masson） 及米羅（Joan Miro）等人，他們在巴黎成立「超現實主義研究中心」，並介紹自動描素與書寫。這些藝術家，詩人，作家算是第一代超現實主義者。先後加入超現實主義團體的知名藝術家甚多，其中較負盛名的如湯吉（Yves Tangny），馬格利特（Rene Magritte）和達利（Salvador Dali）則屬第二代超現實主義者，至於被布荷東稱為超現實主義先驅之一的夢幻大師夏卡爾（Marc Chagall），他的作品呈現出許多超現實主義的特色，卻自始至終就不是一名正統的超現實主義者，他不屬於任何流派，也無法歸類。但布荷東認為只有夏卡爾成功地將隱喻帶進現代繪畫中，他對現代藝術的發展有重大影響，阿波里奈爾曾經

宣稱：夏卡爾的作品是「超自然的」，那是朝「超現實主義」發展的重要階段，也是超現實主義最具詩意價值的前奏曲，雖然夏卡爾本人反對被稱為超現實主義的先驅，但就繪畫風格而言，夏卡爾是不能忽略的超現實主義的偉大藝術家之一。

　　一般評論家認為超現實主義畫派最具代表性的畫家，除了俄國籍猶太人夏卡爾外，應屬德國畫家馬克恩斯特，西班牙畫家約翰米羅與薩爾瓦多達利及比利時畫家馬格利特。其中米羅的繪畫生涯曾歷經許多畫派的影響後才加入超現實主義，年輕時在西班牙他是野獸派的信徒，1919 年在巴黎結識了畢卡索後是立體主義者，而到了 1922 年達達最後一次偉大的展覽時，米羅是達達主義者，然而他天生的率真與單純，使他成為徹頭徹尾且終其一生都是道地的超現實主義者。布荷東也說米羅是他們團體中最超現實的。至於達利更是天生的超現實主義者，他是佛洛伊德潛意識理論的真正實踐者。他的幻想、熱情、喜新、好異、偏執、乖張、狂妄不拘的個性，很早就被布荷東認為是超現實主義陣營中的一顆閃亮新星。達利在 1929 年加入超現實主義團體後，給超現實主義運動注入了一股振興的活力，頗令布荷東激賞，認為達利是繼 1920 年代米羅與恩斯特以來，最令人震撼的人物。達利的「偏執狂批判法」（Paranoiac Critical）的創作，使他迅速崛起於歐洲畫壇，成為 1930 年代初期如日中天的超現實主義畫家。恩斯特則是連結超現實主義與德國浪漫主義傳統的最重要技法的創新者，他是在一連串相互矛盾的意象幻覺中，以不合邏輯的造形來傳達夢魘經驗的佛洛伊德主義者。與達利的偏執狂批判法不同的馬格利特卻是展現「心靈知覺」（interior perceptions）的另類超現實主義畫家，相對於達利的喧囂，馬格利特所呈現的超現實主義畫面顯得幾乎死寂般的沉默，被稱為歐洲魔幻寫實主義的代表（Magic realism），他的繪畫屬於觀念性的，他

的超現實主義是源自嚴格且邏輯性思考過程，以尋找日常生活中非尋常的現實，而非基於夢想的自由聯想。

　　超現實主義的繪畫主要根源於達達主義，形而上畫派以及佛洛伊德的理論。藝術評論家把超現實主義畫家，分為兩大派別，一是寫實的超現實主義（Veristic Surrealists）如達利和馬格利特，他們的繪畫完全依照夢中情境的事物，一絲不苟的描繪記述，這是一種非自發性思想的方式；另一派則是書法式超現實主義（Calligraphic Surrealists），如米羅與恩斯特，他們是以一種表面的演化方式，亦即藉由類似扶乩的無意識書寫方式的技法，運用到作品上。恩斯特所創造的影像，雖是透過這種全憑機率的技法演化出來的，有時候卻表現得鉅細靡遺，例如他運用擦印法（或拓印法）（Frotage），目的就是要避免受到藝術家的意識控制，經由無意識的書寫演化出意想不到的影像。以下謹就這五位極具代表性的超現實主義畫家的創作生涯與作品風格扼要敘述如后：[12]

一、夢幻藝術家夏卡爾

　　夏卡爾（Marc Chagall, 1887-1985），1887 年 7 月 7 日出生於白俄羅斯的維特普斯克（Vitebsk），那是一個離莫斯科西方約五百公里的小鎮，人口不到五萬人，其中半數為猶太人。夏卡爾的雙親皆為猶太人，其父親薩加爾（Zahar）為當地一家魚貨工廠的倉庫工人，母親費卡達（Feiga-Ita）是個精明能幹的女人。夏卡爾為長子，其下尚有一個早逝的弟弟，和 8 個妹妹。他的家族原姓「西格爾」

[12] 超現實主義主要畫家有 Hans Arp, Hans Bellmer, Brassai, Chirico, Dali, Miro, Ernst, Klee, Magritte, Masson, Man Ray, Tanguy, Picasso 等，其代表性作品，參閱前書 "Surrealism" 所載。

（Segal），這是當地最普遍的姓氏。薩加爾後來將其姓氏改為夏卡爾（Chagal），夏卡爾後來到巴黎後又將其姓改為法文發音的 Chagall，亦即在字尾多了一個「L」字母。

夏卡爾 8 歲入猶太小學，13 歲進入高中，其素描與幾何學成績甚優。1906 年（19 歲）時決定離開維特普斯克去俄京聖彼得堡學畫，但以一個窮苦的猶太人子弟，想要到聖彼得堡求學，絕非容易之事。尤其是依規定猶太人要赴聖彼得堡或莫斯科，都必須取得許可。經過他母親多方努力，終於先進入維特普斯克畫家伊弗達培恩（Jehuda pen）的畫室學畫。第二年（1907）參加在聖彼得堡的工藝學校入學考試，卻不幸落榜。後來進入皇家藝術保護學校（Imperial society for the protection of the Arts），1908 年 7 月再進入塞凡夕瓦畫室（the Sevanseva School），同時進入俄羅斯畫家巴克斯特（Leon Bakst）主持的美術學校學畫，巴克斯特是俄國當時著名的原始主義畫家，以畫俄羅斯宗教聖像與民俗繪畫出名，但也通曉歐洲畫壇動向。夏卡爾在那裡開始見識到法國近代繪畫，例如柯洛（Corot），庫貝爾（Courbet）及印象主義與立體主義等畫家的作品，使他大受刺激。梵谷的厚重肌理畫法，塞尚的嚴謹構圖與高更的綜合主義繪畫，都對他早期的畫風產生影響。1909 年夏卡爾回到故鄉維特普斯克，認識了女友貝拉（Bella Rosenfeld），為她畫了一幅「戴黑手套的貝拉像」，這一年他以油畫作品「結婚」和「死者」兩幅畫參加巴克斯特美術學校的學生展。同年巴克斯特為俄羅斯的戴亞基列夫（Diaghilev）芭蕾舞蹈團擔任舞台佈景與服裝設計，而隨團到巴黎。夏卡爾也在朋友協助下，於 1910 年的 8 月底來到巴黎，而且很快就進入巴黎的藝術圈，他初到巴黎的成名作「我和故鄉」，是描繪記憶中的故鄉維特普斯克的農村風光，畫中的大母牛，擠牛奶的婦女，扛著鎌刀的農夫和一個倒置的婦女，這些景

象，與其說是夏卡爾想像中的故鄉，不如說是他心靈的故鄉。這是一幅超自然的畫風，也預示著他後來繪畫風格的趨向。

　　夏卡爾在巴黎受到印象主義，野獸主義和立體主義的各種影響，對立體主義構成繪畫的方法和色彩本身的自律的美感，深感興趣。在藝術氣息濃厚的巴黎，夏卡爾的夢幻與抒情的藝術思維得到了充分展現的機會，這個時期的作品「七個手指的自畫像」，概括表現了睡夢中的俄國與巴黎城市的結合，也是俄羅斯原始風格的繪畫與立體主義技巧的結合。他依立體主義的手法，把人物形象分割成基本的幾何形態。夏卡爾來到巴黎後的作品，有很大成分是一種思鄉的情懷，表現在作品裡的題材，如俄羅斯、猶太區、猶太教堂、小提琴、情人等等。在形式方面，因為對印象主義，塞尚、梵谷、高更、馬蒂斯等大師作品的讚賞，使他的創作發生了不小的轉變。

　　1912 年經畫家德洛內的推薦，夏卡爾參加了巴黎秋季沙龍展，阿波里奈爾評論其繪畫為「超自然風格」，意思是說，夏卡爾是個超自然主義者（surnaturalist），此時還沒有「超現實主義」這個名詞。超現實主義一詞，直到 1917 年才由阿波里奈爾正式提出，做為藝術派別的名稱。1913 年，經由阿波里奈爾的力薦，夏卡爾的作品被介紹到在柏林瓦爾登（Herwarth Walden）所辦「暴風雨」（Der Sturm）畫廊（Walden's Galerie Der sturm, in Berlin）的第一屆德國秋季沙龍展。這次展覽奠定了夏卡爾在巴黎的地位，夏卡爾與阿波里奈爾年齡相仿，但為了表達對阿波里奈爾的尊敬，他來巴黎的第二年（1913）畫了一幅「向阿波里奈爾致敬」（Homage to Apollinaire, 1912-1913）的油畫。

　　1914 年夏卡爾接到未婚妻貝拉的來信，束裝返國，次年（1915）7 月 25 日與貝拉結婚，結婚前的 7 月 7 日正是夏卡爾的生日，他據此畫了「誕生日」，以濃厚的紅底色來表現歡樂，其平面性布局呈現了更深一層的喜悅。自此以後，每逢結婚紀念日，夏卡爾必畫

其妻貝拉肖像以資紀念。1917-1918 年的作品「散步」，則是結婚三年後畫的，他高高揚起手臂，拉著飄在空中的愛妻貝拉，眉開眼笑在平原上愉快的散步，一副沉浸在無比幸福的生活之中，他手還拿著葡萄酒酒瓶，象徵著慶賀婚後的愉悅生活。這幅畫從立體主義學到幾何學產生的清晰節奏，貝拉裙子的動態，也使人想到未來主義的手法。同年創作的「拿著花束與酒杯的二重肖像」，夏卡爾騎在貝拉的肩上，舉杯歡呼。另一幅「大街上」作品，與貝拉一同在維特普斯克的上空飛舞，都在表現夏卡爾的無限歡樂。

1923 年夏卡爾重返巴黎，正是超現實主義運動如火如荼之際，布荷東稱讚夏卡爾是超現實主義的一位先行者。回到巴黎後，夏卡爾的第一批作品是重新繪製他丟失或售出的舊作，如「綠色的小提琴手」，因為夏卡爾的叔父是一名很傑出的小提琴手。小提琴的題材屢次出現在他的作品裡（如 1912 年至 1913 年的屋頂上的小提琴手等），小提琴手臉部徹底的綠色調，更能顯示出猶太人音樂的哀傷情調，其繪畫手法仍屬立體主義。

1941 年夏卡爾受到紐約現代美術館之邀來到美國，在紐約遇見了歐洲畫家雷捷（Leger），馬松（Masson），蒙得里安（Mondrian）等，特別結識了野獸派創始人馬蒂斯的兒子，畫商皮埃侯馬蒂斯（Pierre Matisse），並在其畫廊舉行個展。1944 年夏卡爾愛妻貝拉逝世，使他悲痛欲絕。1947 年孤寂地返回法國，直到 1952 年與瓦娃 Valentine（VaVa）結為伴侶，夏卡爾再度回到安逸快樂的生活。他為瓦娃（VaVa）畫了幾幅肖像畫，美滿的生活，使他重新創作。此時創作範圍更廣，如書籍的插圖、雕刻、巨型油畫、彩繪玻璃畫、鑲嵌畫、壁毯畫、舞台設計、石板畫等，其中以石版畫最多。

夏卡爾把第二次世界大戰的現實與猶太人的歷史重疊起來，再現猶太人的無辜受害，沉痛的戰爭悲劇深深的烙印於夏卡爾的腦

中。夏卡爾超現實的夢幻是來自現實世界的感受，這些特點正是他
與正統的超現實主義者不同之處，也是他反對被歸類為超現實主義
者之處，他說：「很多人說我的繪畫是詩、幻想的，這是不對的，
相反的，我的繪畫是現實的，只是我以空間的第四元導入心理的次
元而已，同時那也不是空想……，我的內心世界裡，一切都是現實
的，恐怕比我們目睹的世界更現實」。夏卡爾一生都保有童稚的原
始夢幻，沉浸於天真無邪的早年歲月裡，尋找那俄羅斯猶太人的原
始世界。敏銳的童稚心靈和想像力，經由宗教聖潔的儀式，聖經的
啟示以及俄羅斯式的奇妙意識，融合了故鄉的回憶，目睹戰爭的無
情摧殘，幸福的愛情，人世間悲歡離合，種種印象與感受在他心中
匯集，經過凝煉與概括提昇為他震撼人心的藝術表現[13]。

二、藝術的佛洛伊德主義者恩斯特

　　馬克斯恩斯特（Max Ernst, 1891-1976），1891 年 4 月 2 日出生
於德國科隆，是最具影響力也最受喜愛的超現實主義畫家之一。他
父親是嚴肅的天主教徒，任教於聾啞學校，也是一名業餘畫家。恩
斯特在六個兄弟姊妹中排行老二，也是家中最富想像力，天賦最高
的一位。

　　1906 年那一年他心愛的寵物粉紅色鳳冠鸚鵡死了，也正逢他
妹妹誕生，這件事成為他日後被鳥迷惑的主要原因。此後，他開始
分不清鳥與人之間的界線，所以在他的繪畫與素描中經常出現
LopLop（洛普洛普）這種秀異鳥（Loplop, Bird Superior）的蹤跡。
恩斯特因為父親是業餘畫家的關係，從小耳濡目染，不知不覺地學

[13]　關於夏卡爾的生涯與創作，參閱何政廣主編《夏卡爾》一書，及 Andrew
　　　 Kagan「Chagall」, Abbeville press publishes, 1989。

會畫畫，可是沒有接受過正式的繪畫訓練。他家對面就是皇宮，那裡有古老的城堡和茂密的森林，森林的神秘，使他好奇與嚮往。他幼年喜歡讀書，是個感性極強的學生。中學時期喜愛浪漫的文學作品。1909 年由於雙親的壓力，進入波昂大學就讀，學習哲學與心理學，原打算做一個精神科醫生，並對他那時發現的精神病人的藝術非常著迷。1911 年恩斯特認識了畫家麥克（Macke）後，經其介紹，而與當時在慕尼黑的前衛藝術團體「藍騎士」（Blaue Reiter）有所接觸，也開始展出他的作品。

　　1913 年恩斯特參加麥克與康丁斯基在柏林的首屆德國秋季沙龍展，當他看過畢卡索的畫後，立刻被迷住，於是決心捨棄做精神科醫生，而立志當一名真正的藝術家。1914 年第一次世界大戰爆發後，恩斯特應召入伍，親身體驗了戰爭的破壞，愚昧與殘暴，他親眼看到美好和真理在可笑而無情地崩潰。他說：「1914 年 8 月 10 日，恩斯特死亡。他在 1918 年 11 月 11 日復活，成為一名熱切追尋他那時代神話的年輕人。」在戰爭爆發前，恩斯特在科隆藝廊認識了阿爾普（Hans Arp），馬上成為莫逆之交。阿爾普是他在戰前的伙伴中唯一讓他想要再見一面的朋友。大戰期間，恩斯特擔任砲兵工程師，曾兩度受傷，結果得到一個「鐵頭」的綽號，他在德國戰敗後退伍。1919 年在慕尼黑拜會保羅克利（paul Klee），並首次在雜誌上偶然見識到基里科（Chirico）的作品，還在蘇黎世得到系列達達主義的出版品，促使他即刻行動，在萊茵地區成立達達中心，成為達達在科隆的領導人，以達達馬克（DaDa Max）之名創作。1919 年組成他首件拼貼畫（Collage），這也是他一生最重要的藝術創見，立體主義者把拼貼當成一種正式的手法來使用，但恩斯特把它視為紀錄「幻覺中一種明確而不變的意象」之手段。這兩種不同用法，使拼貼成為 20 世紀藝術中收獲最豐碩的技法之一。

　　恩斯特一直希望去巴黎尋求發展，但戰後的局勢幾乎不可能成行，他先託人寄了 1920 年 5 月的拼貼畫集去探路，結果在巴黎藝術界引起很大的共鳴，尤其吸引了詩人艾利雅（Paul Eluard）為他打開通往巴黎之門。1922 年身無分文的恩斯特逃到法國，一開始迫於情勢，先在一家工廠工作，賣觀光廉價的塑膠紀念品以維生。定居巴黎後第二年（1923），恩斯特畫出一幅「人，對那事什麼都不知道」（Les Hommes nen Saurout rien），這幅作品在超現實主義第一次宣言發表之前一年完成，並獻給超現實主義創始人布荷東。畫中夢幻般的氣氛，無理性地並呈，普遍引起不同聯想的意象，天象圖、荒漠景色及情慾的暗示，完全具備超現實主義繪畫的所有特徵，使這件作品成為超現實主義最早的傑作之一。

　　1925 年恩斯特發展出另一種重要創新技法，即擦印法（拓印法）（Frotage），這種畫法是將紙放在粗糙的木材或其他材質組織的表面上，然後用鉛筆在紙面上擦印，以這種技法製造出來的圖像和紋理可以自由地拼湊在素描中。他利用這種技法創作了一系列「森林」的磨擦畫，並把它們取名為「博物志」，它們來自於木紋，是磨擦的原始，充分體現了恩斯特從小對森林的神秘詭異感覺。他曾對這些「森林」的作品提出說明，說它們既是馳騁想像的勝地，又是個人面對死亡危險的地方，年輕時第一次走近森林就體會到這種魅力與擔驚受怕的感覺。他的「森林」畫作，乍看之下，似乎都是一些裝飾性的符號，但恩斯特的符號並不是傳統的符號，而是從他自己的想像中得來的，對一般人來說，並不是容易辨識的。

　　1929 年恩斯特認識了雕塑家賈可梅第（Alberto Giacomatli）並成為一輩子的好朋友，1931 年他首次在美國茱麗安（Julian）畫廊舉行在美國的首展，1938 年當超現實主義團體達到巔峰時，他也

漸漸從幻想中醒覺，因為布荷東要求超現實主義成員必須以任何方式粉碎詩人保羅艾利雅的詩，恩斯特不想與好友斷絕長久而親密關係，遂離開了這個團體。1939 年第二次世界大爆發後，剛與第二任太太離婚不久的恩斯特，因為是德國人而以通敵罪名遭拘捕，被法國收容於集中營，但很快經詩人艾利雅營救而釋放。1940 年 5月德軍入侵法國佔領巴黎，恩斯特再次被捕入獄，他從尼姆（Nimes）附近的一個集中營逃出來，卻馬上被檢舉而再度被捕。然後再逃獄，所幸釋放令也同時送達，使他得以自由之身回到聖馬丁（Saint Martin）。他於 1937 年認識的同居人英國貴婦卡琳敦（Leonova Carrington）已不知去向。恩斯特決定離開歐洲，到美國尋求政治庇護，1941 年他在馬賽等船前往美國時，見到了布荷東和美國女收藏家碧姬古根漢（peggy Guggenheim），在古根漢女士陪伴下，恩斯特先到西班牙馬德里，再從葡萄牙里斯本搭飛機抵達美國紐約。一到美國又被移民局拘捕，在愛麗絲島（Ellis Island）拘留三天，被釋放後，於 1941 年與古根漢女士結婚。古根漢給他很多的協助，讓他在紐約、芝加哥、紐奧良等大城市開畫展。然而在戰爭初期的氣氛下，他的畫並不為人所接受，接著婚姻生活也越來越不幸福。1943 年恩斯特認識了一名年輕女畫家，朵拉蒂亞唐琳（Dorothea Tanning），並離開妻子，離開紐約，到亞歷桑那州的西度納（Sedona）過隱退的生活，孤寂地雕刻作畫。1948 年成為美國公民，1949 再回巴黎，1950 年由荷尼畫廊（Demise Rene）為他舉辦第二次回顧展。1955 年他又決定在法國永久定居，1958 年再次改變國籍成為法國公民，他生命的最後 20 年，因一系列的大型回顧展而聲名大噪，包括在巴黎、紐約，與科隆等地的現代藝術館。1975 年在巴黎大皇宮舉辦一生中最有影響力的大型回顧展後，第二年（1976）的 4 月 1 日在巴黎逝世。

　　恩斯特的獨特藝術表現與形式，與他童年的生活記憶所引起的幻想是分不開的，他對死亡與破壞力，有一種本能的不安。這種虛無的感情與幼年全家對臨死妹妹的吻別以及第一次世界大戰時殘酷的體驗有密切相關。他一生的創作具有詩情夢幻般的細膩特質，兒時的記憶，對生與死的迷惑與恐懼，及對鳥、鳥籠、森林、貝殼等自然生物的迷戀，都形成他超現實的個人特質。進入 70 年代後更對廣大無邊的宇宙大感興趣，他畫了星羅棋布的天際系列作品，表達了他對宇宙的一種夢想。但他並不像達利與馬格利特那樣，對宇宙的生成及構成元素的玄秘抱持關心的態度，他的繪畫主題包括大海、天體、森林、植物、礦物、動物。他是在一連串相互矛盾的意象幻覺中，以不合邏輯的造形來傳達夢魘的經驗，使他成為 20 世紀超現實主義畫派中成就最突出的畫家之一。對於超現實主義運動貢獻很大[14]。

三、抽象超現實主義畫家米羅

　　米羅（Joan Miro, 1893-1985），1893 年 4 月 20 日出生於西班牙巴塞隆那的蒙特洛伊（Montroig）一個金匠兼鎖匠的家庭，米羅是家中長男，7 歲上小學，學習素描，14 歲進入巴塞隆那商業學校，並在美術學校習畫。1910 年 17 歲的米羅因為不能接受極端學院派美術教育方式而中途退學，到父親在巴塞隆那的商店工作。1912 年進入佛朗西斯科加利（Francisco Gali）主持的美術學校，開始畫油畫，並接觸印象主義與野獸派的作品。1915 年於加利美術學校畢業。1916 年巴黎畫商伏拉德（Vollard）從法國引進重要畫家作

[14] 關於恩斯特的生涯與藝術特色，參閱 Edward Lucie Smith「Lives of the Great 20th Century Artists （二十世紀偉大的藝術家）中譯本，第 156-159 頁及《西洋美術辭典》（第 282-284 頁）。及曾長生著《超現實主義藝術》。

品到巴塞隆那展出,米羅第一次看到莫內、塞尚與馬蒂斯的原作,同時也閱讀了阿波里奈爾的詩,深愛感動,當時正是達達運動興起於蘇黎世之際。

米羅在加利美術學校時,他的老師加利,以杯子、瓶子、蘋果為題,要他畫一幅靜物寫生,米羅卻畫成了「綺麗的黃昏」而受罰。整整一個星期被蒙住雙眼上課,要他觸摸實物,而不許面對實物,全憑記憶把實物畫出來。這樣的訓練,使他對物體形體的感受和表現能力得到突飛猛進的發展。1917 年米羅接觸到畢卡比亞所辦的達達主義雜誌《391》一些評論文章,促使他決心到巴黎見識新藝術運動。來到巴黎的前幾年,生活非常窮困,但巴黎的藝術圈充滿各種刺激與新奇,在這裡的知名畫家,除了馬松之外,還有許多作家,如德斯諾斯(Robert Desnos)、林布(George Limbour)、萊利斯(Michel Leiris)、亞陶德(Andonin Artaud),不久之後又有海明威(Ernest Hemingway),密勒(Henry Miller)等。

第一次世界大戰期間,從巴黎傳來了前衛的藝術思想,對於外貌文靜、性格溫雅的米羅也難免激起內心的狂熱感情。他對梵谷、畢卡索、馬蒂斯等人的藝術十分敬佩,他 1918 年的作品「站立的裸女」就顯露出立體主義對他的影響,這也是他初期的代表作。這幅作品曾在 1918 年的個展中展出,裸女與色彩繽紛的華麗背景成了一種鮮明的對比。由粉紅、桃紅、赭色、栗色的對比構成的地毯,與點綴著耀眼的紅、藍、綠、黃的背景之間形成對比,而背景中由植物構成的有機圖案,更是吸收馬蒂斯的精華,整個構圖達到平衡、純粹、安靜、華麗的效果,這是一幅融合立體主義與野獸派技法的繪畫,這一次的展出,已經展現米羅的才華與獨創的風格,不過對於廣大的大眾而言,他的畫是不可理解的,而導致第一次個展的失敗。1918 年個展之後,米羅的繪畫風格起了變化,從激烈表

現，代之而起的是一種沉思、繁縟、嚴謹刻畫物象，精細琢磨細節的風格。

　　1919 年米羅抵達巴黎時就直接找到了畢卡索的工作室，向畢卡索致敬。他當時在家鄉已畫了七年的畫，他非常敬佩塞尚與梵谷，而自己也已經對野獸派與立體主義進行綜合探討，以明亮的色彩畫了一系列有關他家鄉加泰隆尼（Cataluna）鄉村的風景畫，這些風景畫有些極為寫實，例如 1918 年的油畫「有棕櫚樹的房子」，同年（1918）所畫的「打麥」，及 1919 年的「葡萄與橄欖園」等，有些則出現幾何的造形，例如 1917 年所作的「普拉杜斯村」等。米羅 1920 年代的繪畫雖然明顯受到立體主義的影響，但並非照單全收，反而轉向誇張且帶有幾分自戀的寫實主義風格，例如 1921 年大型油畫「農場」，即是此時期的代表作品。這幅畫仔細描繪他家鄉蒙特洛伊（Montroig）農莊農民的生活，畫面上同時出現描繪細緻的動物，農具與建築物，還有一顆筆觸靈巧的大樹占據畫面中心，分開左右建築物，右上方白色太陽以及前景黑色樹基等幾何造形元素，使整個畫面熱鬧而安靜，這樣的描繪手法似乎擾亂了整個布局的平衡感，但那些寫實形體的突出，彷彿出現在夢境與幻想之中。這幅畫因此被稱為「米羅全部藝術的鑰匙」，無論是物體形象的描繪，或色彩的運用，均單純明快，有一種原始味道，表現了米羅對當時生活環境的深厚情感。美國作家海明威也認為「農場」是難得的一幅傑作，他東拼西湊的以五千法郎買下這幅畫。

　　隨著「農場」作品的成功，許多人勸米羅再次轉向這種畫風，米羅卻說：「如果我繼續保持「農場」的風格，或許會成為知名人士，可是我非常佩服畢卡索」。意外之意，就是要像畢卡索一樣，不斷否定過去，不斷創造新世界。繼「農場」之後，米羅於 1922 年創作「農婦」，構圖進一步趨向抽象，二度空間被強調成形象的

全盤簡化，畫面上引人注目的貓，女人的臉、兔子等形體，與周圍的幾何形背景，迥然異趣，不過整個構成的效果，由於支撐與圍繞這些意象四周的明暗抽象圖形，其圖形的整體架構非常堅固，而圖中女人的變形的大腳，誇張得像獨立的形體，不似屬於女人身體的一部分，其所表現的純真與童稚，使作品洋溢著毫不造作的歡悅之情。1923 年到 1925 年間的作品「耕地」與「小丑的狂歡」，畫中奇特的小動物與半人形的生物，均是以明亮的黃色與紅色為主調而進行書法式的描繪，這種風格在 1926 年的「投石擲鳥的人」與「吠月之犬」達到最高點，這兩件作品給米羅帶來極高的評價。「投石擲鳥的人」，圖中那個帶一隻巨腳的人物，一隻彷彿剪貼的白色大腳，外形令人想起阿爾普（Arp）的雕塑。這兩幅畫的背景都是以中間地平線來分割成廣大的天與地兩部分，構圖極為簡樸而原始，近似亨利盧梭（Henri Rousseau）的手法，表現的是一片令人難以理解的天地。1926 年到 1927 年所作的風景，都是純粹抒寫夢境，米羅幾乎完全依賴幻覺來作畫，使色彩日益趨於簡單，並刪去早期過多的細節刻劃。

　　1924 年以布荷東為中心的超現實主義運動在布洛梅街（Blmet）成立，米羅也公開參與他們的聚會，但沒有完全的投入，他從生動的幻想轉移到不確定的外部造形，正符合超現實主義的聯想手法，因而被布荷東推崇為「最像超現實主義的人」，而超現實主義對米羅而言，也是很重要的，它確認了米羅的藝術風格與技法。1928 年米羅前往荷蘭旅行，荷蘭 17 世紀大師的作品令他醉心不已，因而觸發了他著名的「荷蘭室內」的連作（1928），他雖然從傳統繪畫入手，但畫面所呈現的每一件東西都經過神奇的變形處理，好像被翻譯成自己的語言，隸屬於他個人的宇宙天地，這些奇妙的「再創造」過程，令人想起「小丑的狂歡」中的精細構圖與精靈

般的小動物和半人形的生物。「荷蘭室內」的連作，其畫面色彩繽紛，和諧有致，迴盪著無與倫比的生命力譜出的韻律和節奏，展現米羅不受康丁斯基與蒙得里安非具像繪畫的侷限，而發展出他獨特的想像。1930 年開始，米羅嘗試打破自己的線條與色彩，他摒棄慣用的材料，採用拚貼，用垃圾箱或海邊撿來的東西，將木條、木塊嚴謹地架構起來，製作「現成物藝術」。似乎跟著達達主義走，卻由此而奠定一種更廣闊的風格，形之於外的是更純粹的繪畫技巧，充滿生命力的拼貼畫。1933 年一系列的大型油畫，標題為「繪畫」的作品，則運用超現實主義的理論與技法，那特有的色彩虹，黑與白的巨大符號，正象徵著人類經驗的最終現實：白天與黑夜，生命與死亡，地獄與天堂。懸空飄盪在夢境般的沉默背景空間中的造形，這些外表看起來柔軟無力的造形，自始至終就是在描述我們的內心世界與生命歷史。米羅後來在自述中評論這些巨幅的黑色繪畫時稱，他的畫作總是在幻想的狀態中誕生，並且是由某些突發的事件所引發，或其他全然無法預料的主客觀因素而引起的。

　　從 1934 年到 1936 年，米羅的人物形體已經大膽地轉變為結合了野獸、昆蟲、食人魔鬼與人類等綜合體的意象，他稱這個時期的作品為「野蠻繪畫」，作品籠罩著痛苦、殘酷、反進化的陰影，他這一預言式的創作是有鑒於他的祖國西班牙即將爆發的人類悲劇，而企圖破除即將來臨的內戰。他筆下的怪獸出現，人慾深處湧起的狂飆，米羅精細地描繪這恐怖瘋狂的劇變世界，狂亂而不失精準。1937 年內戰爆發，將米羅逐出西班牙，他返回巴黎，心情惡劣，幾無法工作，他再度轉向現實世界畫起人體。1938 年和 1939 年的作品顯示出他再度回歸造形，在開闊的空間中尋求一種精緻的表達方式，益趨簡化的筆觸和精準的平塗色彩，暗示著畫家將使象

徵從束縛中解脫出來。1939 年第二次世界大戰爆發後，米羅自法國返回西班牙，他先到馬荷卡島（Magorca）（他妻子茱妮可莎（Pilar Junicosa）的故鄉），1941 年完成一系列小幅的「星座」膠彩作品。之後又轉到巴塞隆那，1942 年他製作了 50 幅「巴塞隆那」石版畫，他的石版畫和「野蠻時期」作品一樣，黑暗又殘暴。而「星座」系列則為逃避當代戰爭恐怖情景的手段，作品呈現錯綜交織的線條與造形，懸掛著米羅的基本符號，圓圈與星星等，米羅給它們起了一些奇異的名稱，如「跟著天鵝的腳步」，「到彩虹湖畔」及「被飛鳥環繞的女人」等，這些作品無論在心靈或視覺上，均暗示著一種詩意的創新意境，是米羅畢生的巔峰之作。

1944 年米羅的「星座」連作送到紐約馬蒂斯畫廊展出，布荷東看了之後讚不絕口，認為是大戰發生以來，從歐洲給美國帶來的藝術上最早信息，是給美國吹來了一股新鮮空氣。這次的展出也促成了美國抽象表現主義畫家的出現。1945 年以後，米羅轉向壁畫、版畫、陶藝與雕塑的製作，其創作力似乎不讓畢卡索專美於前，他也確實是唯一能成功擷取畢卡索的精華而未流於模仿或抄襲的藝術家。在漫長的藝術生涯中，奇妙地融合了抽象和本能，必然與偶然，無機與有機，生理與心理，形成了一個不可思議的米羅藝術世界，享受崇高的藝術地位。1983 年巴塞隆納與馬德里為他舉辦 90 歲紀念展，巴黎和紐約也為他舉行回顧展，1985 年 12 月 25 日米羅在其家鄉馬荷卡島病逝[15]。

[15] 有關米羅的藝術生涯與創作，參閱何政廣主編，台北，藝術家出版社出版的《米羅》一書，及曾長生著《超現實主義藝術》與 Edward Lucies Smith《二十世紀偉大的藝術家》中譯本。

四、佛洛伊德的實踐者達利

　　達利（Salvador Dali, 1904-1989），1904 年 5 月 11 日出生於西班牙東北部鄰近巴塞隆納的一個小鎮費格拉斯（Figueras），父親達利伊庫西（Salvador Daliy Cusi）是費格拉斯開業的公證人，他喜好藝術，並結交一些有藝術素養的朋友，無形中給達利提供少年的啟蒙環境。達利母親是一個虔誠的天主教徒。達利開始學畫是受其父親的朋友，畫家拉蒙皮休（Ramon Pichot）油畫的影響，激起他的靈感，使他迷上繪畫。1910 年 6 歲時達利所畫的「加泰隆尼亞的田園與房屋」，受到長輩激賞，鼓勵他投入繪畫的創作，當一名畫家。1917 年 13 歲時通過了馬利亞修士學校的教育階段，追隨魯涅茲（Juan Nunez）在格拉巴多市立學校（Escuela Manicipal de Grabado）學習素描課。求學期間，達利不但學得素描，水彩及油畫技巧，也萌發他對問題的思考及文字表達的能力。1921 年達利持中學畢業文憑，由妹妹瑪利亞（Ana Maria）陪同赴馬德里參加聖費南度繪畫雕塑及平面藝術學院（San Fernando Academy of Painting, Sculpture and Graphic Arts）的入學考試，他應試的作品獲得評審教授一致通過。事實上，達利 1910 年至 1921 年間的油畫作品，已經顯示出非凡的技巧，幻想的氣息及色彩的強烈情感，透過印象主義及點描派分光技巧的啟發，生動地表現出他家鄉景物的特有風情。當 1919 年第一次公開展示他的作品時，評論家已經預言他將是一位偉大的畫家。1921 年他以 17 之齡，運用熱情洋溢的絢爛彩筆，表現出令人陶醉的意境，已經是達到成熟藝術家的表現水準了。在聖費南度學院求學時期，達利也開始在個人裝束方面塑造搞怪的特殊風格，他穿上絲絨夾克，頭髮留得像女生，手攜金杖，

鬍腳留到超過面頰的一半，一副怪異不凡的模樣。他說他討厭穿長褲，決定穿上短褲短襪，偶而也穿布綁腿，下雨天穿斗篷，長到幾乎拖地，認識他的人形容他的外貌匪夷所思。他每次外出或回房，都引來好奇的圍觀者，而他卻驕傲地昂首闊步，揚長而去，這種怪異乖張的作風，後來都在他作品上表露出來。

1921 年 10 月達利進入聖費南度美術學院就讀後，對學校的美術課程大失所望，他發現教授大都缺乏專業知識，無法傳授他渴望得到的東西。因此他除上學或到普拉多（prado）美術館外，刻意與外面隔絕，靠自修朝著傳統與現代齊頭並進。一方面認真研究古典大師的作品，揣摩傳統的構圖與嚴密細膩的技法，另一方面探索立體主義與畢卡索和格里斯（Gris）以及形而上學派的莫蘭迪（Morandi）與基里科（Chirico）等人的藝術，並受到極大的啟發。達利在美術學院期間，由於對師長感到失望，於是加入馬德里的前衛陣營，不時奇裝異服，縱酒高歌，張牙舞爪，儼然成為激進派學生領袖。1922 年因為帶頭反對學校聘任一位不適任的教授而引起學生暴動，校方召來警察，達利以煽動學生暴動罪名，被勒令休學一年。達利回故鄉後，故態復萌，從事顛覆活動的策劃，又被捕入獄 35 天，這是達利生平第一次也是最後一次因政治活動而坐牢，出獄後與家人前往西班牙東北角與法國相鄰的小鎮卡達蓋斯（Cadaques）全心作畫。1924 年 10 月達利再度回到學校上課，但對教授的態度仍沒有改善，1926 年 6 月因拒絕教授評審團評鑑他的期末考作品，他悍然宣稱：「沒有任何一位聖費南度的老師有資格評論我」，而於 1926 年 10 月 20 日遭到學校開除。

離開學校後，達利以自修方式研究立體主義，未來主義與形而上學派的繪畫潮流，同時也認識了對他往後繪畫事業有重大影響的電影大師路易布紐爾（Luis Bunnel）及詩人作家羅卡（Garcia

Lorca）。1926 年 4 月 11 日達利在妹妹及姑母陪同下，第一次出門旅遊，來到巴黎參觀凡爾賽宮及巴比松的畫家村，隨後透過友人安排去拜訪他最仰慕的畢卡索。畢卡索是他心目中天才偶像，不過，這不表示達利將跟隨畢卡索的立體主義腳步前進。立體主義的創作手法，對天生叛逆性強烈的達利而言，只是他創作蛻變的一個過程而已。他對新藝術思潮的吸收，自不限於立體主義，他同時也鑽研義大利基里科的形而上繪畫，這對達利後來創作的影響遠比立體主義為大。基里科繪畫所具有的空曠神秘感，隱然存在於達利往後的作品裡。他在 1926 年這一年的油彩習作「蜜比血甜」，預告了達利的藝術本質將全面展開，「蜜比血甜」畫作，天空廣闊，一條斜線從畫面左上角橫穿右下角，一個裸體的女人被切去了頭和手腳，她的血流進身旁呈梯形的池子裡，像星星似的兩個乳房掛在遙遠的天空，在那平緩的地平線上出現一個被砍下的男人頭，畫面右下角躺著驢子的屍體，這一切景像很符合形而上學派的繪畫風格，也與佛洛伊德及當時正興起的超現實主義運動有密切關聯。

　　1927 年是達利的創作傾向超現實主義方向蛻變之時，1928 年在巴黎接觸到超現實主義運動時，達利心中興奮莫名，他是個天生的超現實主義者，具有充分自發性條件來反應這個強大的反理性運動的呼喚。1929 年在巴黎的布紐爾（Bunuel）邀請達利參加其電影「安達魯之犬」（Le Chien Andalon）的製作，達利欣然接受並三度赴歐洲，也藉此機會與超現實主義者交往。1929 年夏天達利邀請畫家馬格利特（Rene Magritle），畫商卡米爾吉曼（Camile Geoman）及詩人艾利雅（Paul Eluard）與其夫人蓋拉（Gala），到卡達蓋斯（Cadaques）渡假。艾利雅夫人蓋拉，本名為海蓮娜、德弗琳娜、戴可諾夫（Helena Devuilina Diakonoff），是莫斯科一名律師的女兒。長得可愛迷人，充滿自信，達利一見蓋拉即神魂為之顛

倒，隨即展開狂戀這位比他年長九歲的俄國女人。蓋拉也報以關懷與溫情，於是兩人開始秘密幽會。這個醜聞在巴黎傳開，藝術界朋友多採開明態度，甚至蓋拉的丈夫艾利雅也予以成全。遠在西班牙的達利父親卻無法忍受，這位研究法律又信奉天主教的嚴肅老人，對自己兒子貪戀別人妻子的行為，感到深惡痛絕。但達利不能捨棄蓋拉，父子爭執的結果，達利只有斷然離家，遠走巴黎。不久就接到父親寄來的繼絕父子關係的通知書。達利與蓋拉的結合，依西班牙的傳統習俗及宗教觀點來看，自是離經叛道之舉，但就達利的藝術生命而言，卻是十分正確而重要的抉擇。蓋拉自此成為達利的終生伴侶，她具母性的溫柔與戀人的熱情，更可貴的還有激勵天才的靈性，她獻身達利，包容達利乖張悖俗的個性，對達利那種激動不穩的情緒發揮了穩定與撫慰的作用，是達利藝術事業最得力的助手。1929 年也是達利藝術生命中最關鍵的一年，他得到蓋拉，也正式加入超現實主義團體。

達利投入超現實主義運動後，即提出他獨到的見解，他認為完全排除理智的作用，聽任下意識的流露，枯坐終日以待靈感出現，並在近乎催眠的狀態下落筆作畫，雖可能得到即興的機緣所產生的偶然性趣味，卻不足以產生壯觀的主題與戲劇化的震撼力量。達利所要追求的是更為積極更具征服性的超現實表現層次，要達到這種創作的要求，只有經由特殊的方法來掌握潛意識世界，所謂特殊的方法，就是他自創的「偏執狂批判法」（El metedo paranoiac Critico, 〔The method of Paranoiac Critics〕）。基於這種觀念，達利為他的超現實繪畫下了界說，即繪畫是一種用手與顏色去捕捉想像世界，與非合理性的具體事物之攝影。在這個界說下，達利作畫的技巧日益寫實化與精密化，其意象情思也日益繁雜而富於機智變化。他用照相般的精準來達成自己獨特的目標，謄寫夢中的意象。這種手法

變成他往後作品的固定特色。這種技巧得力於他年少時臨摩觀察達文西、拉斐爾以及 17 世紀大師的作品而來。他宣稱：「我的作品是具體非理性的超級精細，極度的舖張，超級美感意象的手繪彩色照片。」

　　在偏執狂批判法觀念的主導下，達利從 1929 年到 1939 年進入旺盛的創作時期，他追求極度的無條理，熱衷於描繪夢境和妄想，以似是而非的客觀真實記錄下最主觀的奇想和潛意識中的幻覺。他是佛洛伊德理論的繪畫實踐者，1929 年的「慾望之謎——我的媽媽，我的媽媽，我的媽媽」（Lenigme du desir --- ma mere, ma mere, ma mere）畫面巨大的物體，由許多蜂窩似的凹孔所組成，有如海邊風化的岩石構造，在許多凹孔處，寫了三十多個「我的母親」（Ma mere），還有一堆螞蟻在左下角類似鳥類的頭部亂爬。背景中童年的達利擁抱著父親，身旁還有一條魚、一隻蝗蟲、一把匕首、一頭獅子，反映出他童年時期的戀母妒父的心理體驗，達利把它當作自己最重要的作品之一。另外，1931 年的「威廉泰爾的晚年」（La Veillerse de Juillaume Tell）作品中，一頭巨大的獅子從外面投影在畫面的布幕上，令人產生一種不安的情緒。威廉泰爾是 14 世紀瑞士傳說中的民族英雄，傳說他反抗當時哈斯堡帝國（奧地利）統治瑞士時的苛政，帶頭起義，用計殺害殖民官，而成為家喻戶曉的民族英雄。達利在畫面上畫出三對男女的上身，中間一對是泰爾和他的女兒，正扮演一場被抑制的愛情之劇，布幕上的獅子陰影是暗示不安的男女性慾望，右邊遠方的岩石邊的藤蔓象徵男女愛戀的糾葛。這一幅作品，表達男人的慾望和恐怖的心理象徵。這類表現佛洛伊德潛意識理論的作品，在 1929 年至 1933 年間是達利創作的豐收期，給超現實主義運動注入一股振興的活力，頗令布荷東激賞。

達利也成為 1930 年代如日中天的超現實主義畫家，也是最具說服力的佛洛伊德「夢」的詮釋者。

1934 年達利分別在巴黎、倫敦、紐約和巴塞隆那舉行個展，獲得相當成功。1935 年他同時在巴黎與紐約發表一篇重要文章「非理性的征服」，他宣稱：「在繪畫的天地中，我全部的野心在於最明確堅定的瘋狂態度，把那些具體而非理性的幻象加以形體化」。達利的名氣越來越大，自我標榜的宣傳花招也越來越多，引起了其他超現實主義畫家的側目，他在 1934 年第一次抵達紐約時就傲然宣稱：「我是超現實主義唯一的真正代表」。接著在哈佛大學發表演說時，又吐出了一句達利式的狂妄名言：「我和瘋子最大的不同就是，我沒有瘋」。成名以後的達利，言行更加誇張，噱頭不斷，從不放棄自我宣傳出風頭的機會，但在創作上仍然極為勤奮。布荷東這個超現實主義的獨裁領導者，對於達利的思想言行與作風，越來越不能容忍，終於在 1939 年第二次世界大戰前夕，正式將達利逐出超現實主義門牆之外。

當 1936 年西班牙爆發內戰的前六個月，達利似有預感的創作了標題為「有著煮豆的柔軟建築──內亂的預感」（construction moile avac haricots bomilles, premonition de La quere Civille, 1936），這幅作品有如充滿血腥味的惡夢，湛藍的天空被烏雲遮蔽大半，茫茫的大地上殘破的肢體伸向天際，痛苦的面孔，似乎在掙扎嚎叫。山河破碎，慘不忍睹，這是達利基於內亂的預感，所激發的創作慾望，達利把內亂認為是佛洛伊德自我食肉主義的一種典範。

1940 年代達利在美國紐約等重要城市的現代美術館舉行巡迴展與回顧展，受到極高的評價。挾著巡迴展成功的餘威，達利將觸角伸到美國通俗文化大舞台上，為珠寶飾品，香水廣告，室內裝潢，電影畫面，芭蕾舞劇的服裝與布景等設計，名利雙收。惹得布荷東

譏諷他是「蛀食美金聞名的一位俗不可耐的肖像畫家」。1940 年以後達利的創作方向有了改變,他引進當代物理學觀念來調整對世界的看法,但也認為必須皈依宗教懷抱,當核子物理與宗教意象在他狂想中神秘會合,他憑其深厚的寫實功力,創作了「憂鬱的原子及鈾的田園詩」(Idylle atomique et Uranique melancolique, 1945),「原子分裂」(La Separation de L'atome, 1947),「原子麗達」(Leda Atomica, 1949)等等。在宗教主題方面,有「里港的聖母」(La Madone de Port L'ligat, 1950),「十字架聖約翰基督」(Christ de saint jean de La Crois, 1951),「天藍色微粒子的聖母昇天」(Assumpta Corpus Cularia Lapislazulina, 1952),「天使受難」(La Croix de Lange, 1954),「最後的晚餐」(La Cene, 1955)及「哥倫布發現美洲」(La decouverte de L'Amerique par Christophe Colomb, 1958-59)等等,這些宗教繪畫的細膩畫風與逼真的寫實技巧,其千錘百鍊的功力,超凡入聖的情境,公認是 20 世紀最偉大的宗教畫,僅憑這些登峰造極之作,已足以使達利躋身 20 世紀最偉大畫家之林,堪與畢卡索相提並論。

　　1970 年代達利仍有許多充滿奇幻,或仿 17 世紀大師或文藝復興時期大師傑作的戲謔之作。1980 年代初也有幾幅與其愛妻有關的形而上之作品,1982 年 6 月 10 日其妻蓋拉逝世,達利失去創作的動機,失去創作的靈感。1983 年畫了最後一幅「燕尾」(La Guene daronde, 1983)後即不再作畫。1989 年 1 月 23 日達利心臟衰竭逝世於蓋拉蒂亞(Torre Galatea),依其遺願安葬於家鄉費格拉斯達利戲劇美術館的地下墓室[16]。

[16] 關於達利的繪畫生涯與作品介紹,參閱 Robert Descharnes 與 Gilles Neret 合著《Salvador Dali》中文版,Taschen,1999 年及何政廣主編《達利》一書,台北,藝術家出版社,2001 年 2 月。

五、魔幻寫實主義畫家馬格利特

馬格利特（Rene Magritte, 1898-1967），1898 年出生於比利時一個偏遠的鄉下雷西內（Lessines），家中兄弟三人，他排行老大，父親是一名裁縫師，後來從事食品經銷商，母親曾從事女帽製造，1912 年投河自殺，這件悲劇對馬格利特影響甚大。他後來的許多畫作都可看出此事件的影響。馬格利特 10 歲開始學畫，他記得兒童時期有一年的夏天，他常與一名小女孩在附近的墓園遊玩，並一起在漆黑的地穴中玩耍。有次黃昏時分，當他們正要離開墓園時發現了一名正在白楊樹叢間畫畫的人，這個意象讓他印象深刻，他頓時覺得繪畫是件極為神秘的事情。此後他的藝術生涯中始終以神奇而神秘的感知來作畫，也由於此一特殊的風格，他的繪畫被世人稱為具有魔幻寫實主義（Magic Realism）的特質。

1916 年馬格利特進入布魯塞爾的美術學校就讀，但只讀了兩年，就決定自行探索。當時歐洲許多畫家都曾深受印象主義的影響，但不久之後，義大利的未來主義（Futurism）與形而上學派（Metaphysical School）興起後，又吸引一些畫家的注目。1919 年馬格利特偶然看到形而上畫家基里科（Giorgio De Chirico）的作品，使他決定以繪畫為終生志業。同年他和詩人布爾喬亞（Piere Bourgeois）及梅森（E, L, T, Messens）認識，對未來主義與奧費立體主義（Orphic Cubism）產生濃厚興趣，同時受到形而上畫派及畢卡索的影響。因此 1920 年馬格利特所展示的一些繪畫，已是半個立體主義者，同時也反映出野獸派馬蒂斯對他的影響。

1920 年馬格利特遇到 1913 年認識的青梅竹馬喬吉蒂柏潔（Georgette Berger），兩人再續舊緣，並於 1922 年結為夫妻。結婚

後，為了生計，馬格利特受雇於一家壁紙工廠為設計師，設計壁紙上的圖畫及一些海報與廣告。這段期間，馬格利特見到了詩人勒孔德（Marcel Lecomte），勒孔德拿了一幅基里科 1914 年的作品「愛情之歌」（Le Chant d'Amour）給他看，使他產生相當大的震撼。基里科這位形而上畫派的創始人給他的影響幾乎是一輩子的。馬格利特也承認基里科比他發現的未來主義畫家更具決定性的影響。他說：「未來主義畫家開啟我對一種繪畫風格的認識，但基里科卻讓我明白最首要的事是知道要畫什麼」。當他看到基里科的「愛情之歌」的複製品時，感動得落淚。他描述當時的情形稱：那簡直就是一個嶄新的世界，觀者藉此視野可以體會到自己的孤寂感並傾聽世界的沉靜。馬格利特從基里科的繪畫產生一種新的洞察力，在他以後的作品中可以發現他的疏離與孤獨感，並聽見世界的沉默無語。不久之後，馬格利特又認識了一些作家與藝術家朋友，他們有志一同，組成了比利時超現實主義團體，其成員包括布爾喬亞、梅森、哥曼（Comille Geomans）、勒孔德、保羅諾吉（Paul Nouge）及蘇里斯（Andre Souris）等人，他們並不像巴黎的超現實主義者那樣激情。比利時的藝術家是從中產階級生活的黑暗面去進行他們的藝術與哲學的探索。他們認為超現實主義並非一定要去過喧嘩激烈的生活，他們的生活與一般人生活沒有什麼不同。他們認為即使身為納稅人，遵守交通規則的人，也有可能成為超現實主義者。馬格利特跟這些超現實主義者接觸後，自 1925 年起，他的繪畫已全然放棄傳統的描繪手法，他將自己深信的物與物之間的曖昧關係，當做詩學及具挑戰性的創作素材。

　　1927 年 8 月的布魯塞爾個展，馬格利特的風格已經建立，這一年的 8 月馬格利特搬到巴黎附近，並認識了巴黎的超現實主義領袖布荷東及其他超現實主義畫家，如恩斯特、阿爾普、米羅及達利

等人，與詩人艾利雅尤為投緣。馬格利特自打入巴黎超現實主義的圈子後，更堅定他繪畫的狂熱，他藉由簡化的造形來表達他自己挑戰性的詩情意象。物與物之間的曖昧關係，成為他整個作品的主幹。身為畫家，他的責任就是組合現實而提出新的方法，他的方法是基里科形而上的幻想，他的繪畫是屬於觀念性的，與傳統的色彩、肌理、彩影、對比等繪畫價值大異其趣。他的藝術風格是屬於批判與啟示性的，是在對以固有與既定秩序為心智條件的現實提出挑釁，他與其他超現實主義者不同的是，他的繪畫是源自以嚴格而具邏輯性的思考過程來尋找日常生活的非尋常現實，而不是如其他超現實主義者運用潛意識的自動書寫（Automatic writing）而任由意象自由飄浮聯想，以做為釋放夢境與慾望的手段。因此，馬格利特畫作中所使用的物品，多少是觀者所熟悉，即使某些初見時並不熟悉，但經過畫家在作品中多次運用後，即逐漸為觀者所接納，儘管他多少是以寫實而客觀的手法來描繪，不過他總是讓物品與物品之間保持迷惑懸疑的關係，而畫面的效果卻是由幾種不同手法產生的。

　　1926 年到 1927 年兩年，馬格利特的作品數量多而精彩，例如「奇異的年代」（The Age of Marvels, 1926），「偶像的誕生」（The Birth of the Idol, 1926），「征服者」（The Conquer, 1926），「大師的狂歡」（The master of the Revels, 1926），「午夜的婚姻」（The Midnight Marriage, 1926），「魔術師的同謀者」（The Magician's Accomplices, 1926），「大旅程」（Great Journeys, 1926），「獨行者的冥想」（The Musing of Solitary walker, 1926），「天才的臉」（The face of Genius, 1927），「幕間休息」（Entr' ACR, 1927），「吃鳥的女孩」（Girl Eating a Bird, 1927），「火的年代」（The Age of Fire），「女賊」（Female Thief, 1927），「一夜美術館」（One night Museum, 1927），

「拷問聖火女神之貞潔」（The Torturing of the Vestal virgin, 1927），「血液的世界」（The Blood of the World），「謀殺者的天空」（The Murderous Sky, 1927），「海裡來的人」（The man from the sea, 1927），「夜的意義」（The Meaning of Night, 1927）及風景（Landscape, 1927）等等，這些作品大多以隱形或變形或殘破的肢體搭配自然景物出現，表現一種奇異神秘，疏離與孤寂世界的魔幻景像。

1927 年馬格利特去巴黎後，加入超現實主義團體，但不久即與生性獨裁的布荷東發生衝突，因為他觸動了布荷東反天主教的宗教狂熱立場。馬格利特不得不返回布魯塞爾，回到布魯塞爾後，他經過一番思考決心做一個平凡的比利時中產階級，拒絕外出旅行，早上溜狗散步，下午到格林威治村（Greenwich）咖啡店坐坐，並下下西洋棋，有時候以戴高帽的形象來做自畫像的造型，例如 1927 年的「夜的意義」（The Meaning of Night）中穿大衣戴高帽的肖像，正面的臉著白色面具代表白天，後面站立同一服裝的人，則以背面呈現，背景是天氣漸暗的大海，畫面以黑白為主調來呈現夜晚的意象。馬格利特回到比利時後成為當地超現實主義團體的核心，每星期天在他家舉行例行聚會，這段時期馬格利特表面上過著寧靜恬淡的生活，內心其實是苦悶的，他的作品夾雜著許多通俗戲劇且帶諷刺性的黑色幽默。1934 年的「強暴」（The Rape, 1934）以赤裸女人的軀幹做面孔，以兩顆乳房當眼睛，而其生殖器則當嘴吧，配以棕色濃密的頭髮，充滿情慾的性幻想。事實上，1934 年以後，馬格利特的作品上經常出現裸露女體的露骨的描繪，如 1937 年的「呈現」（Representation, 1937），畫面是自腹部以下到大腿上截的裸女的特寫。1938 年的「侵犯」（The Invasion, 1938）則將裸女從肚臍以上和以下兩部分以明暗的光線呈現裸露女體。1942 年的「黑色魔幻」（Black Magic, 1942）與 1945 年的「吸引力」（The Magnet,

1945）及「夢」（The Dream, 1945），是以同一模特兒的裸女，表現不同手法，但都極為細膩寫實，令觀者難以壓抑情慾。而 1948 年的作品「永恆的明白」（The Eternally obvious, 1948）更將女人裸體分成五塊，各自獨立，以正方形與長方形的畫框分別自上而下呈現女人的臉部、胸部、陰部、膝蓋與腳部，顯示藝術家的黑色幽默。

第二次世界大戰期間，馬格利特突然放棄既有的代表性技巧，而以深思熟慮的想法創造一些平淡乏味的作品，開始以一種諷刺性的方式模仿印象派，特別是雷諾瓦（Renois）的繪畫，例如 1945年到 1946 年的作品「火」（The Fire, 1945-1946）畫中三位裸女，中間與左邊兩位以正面呈現，右邊一位則呈側面，她的背後還爬著一隻蟾蜍，總體來看，三裸女的意象似乎來自文藝復興時期波提切利（Sandro Botticelli）最為人熟知的神話故事作品「春」（Primavera）畫面中的三美神，而以雷諾瓦的手法呈現。1946 年的「幸福年代」（The Age of pleasure, 1946）與同年的「情報」（Intelligence, 1946），前者是雷諾瓦式粉紅色少女的重現，後者畫的是兩個戴帽子與黑眼罩的男子，暗示他們是情報員，其表現手法則介於梵谷與馬蒂斯的作風之間。馬格利特這種改變，使長期的支持者感到非常不安，惟他對改變繪畫態度提出他自己的解釋說：「德國的佔領比利時，可以當做是我藝術創作的轉折點，在戰前，我的畫是要表現焦慮，但是戰爭期間，我經歷到的教訓是繪畫最重要的是表現出「吸引力」，我活在一個讓人無法苟同的世界裡，我的作品的意義就是要「反攻擊」（Counter-offensive）。

1947 年歐洲藝壇有過一段短暫的「愚蠢時代（Epoque Vache）」，這是藝術家所取的名字，Vache 這個字在法國俚語就是愚蠢的意思，而馬蒂斯和他的追隨者在使用這個字時，是把當做是「野獸的」反義字。馬格利特認為 1945 年到 1946 年間那一批經過深思的原味

與樸拙色彩的繪畫和素描會讓戰後的法國觀眾掃興。1948 年這些
作品在巴黎展出時，的確遭致很大的抨擊，馬格利特也擔心這種傾
向會是一種慢性自殺，於是聽從妻子柏潔（Berger）的勸，只展出
舊時的作品並繼續以舊有的畫風創作，品質也少有走樣，直到 1967
年馬格利特逝世為止[17]。

　　布荷東曾形容馬格利特的作品為「最清晰的超現實主義」
（Surrealism in the full light of day），他的影響力廣及許多同時代的
畫家，包括莫桑（E.L.T. Mesens），達利，和年輕一代的歐美畫家
如戴恩（Jim Dine），歐登柏格（Claes Oldenberg）和羅森奎斯
（Rosenquist）等[18]。

[17] 參閱《二十世紀偉大的藝術家》中譯本，第 165 頁。
[18] 關於馬格利特的生涯與創作參閱 Robert Hughes《Magritle》, universe
publishing, New York, 2006。及曾長生著《超現實主義藝術》與《二十世紀
偉大的藝術家》中譯本等。

附錄　現代藝術探索的幾個面向

羅成典

一、繪畫的基本元素：光與色彩

　　藝術創作在藝術家的觀點上乃是物質、空間和色彩的綜合，但創作並不是複製所觀察到的現象。在自然界（in nature），光線創造了色彩的感覺（light creates the sensation of color），印象主義透過光線劃一的創造，將繪畫帶回了二度空間的畫面，他們試圖用顏色來創造氣氛和空間的效果，他們嘗試描寫各種不同的原色光（未經混合的原色產生的光）出現在不同表面上瞬間混合的效果，將不連貫的色彩筆觸一筆一筆的排列出來，讓視覺來完成色彩的融合。印象派畫家所描繪的主要對象不是物體本身，而是以物體為媒介去捕捉物體上所反映的強烈的光色變化，光與色的變化，成為印象派繪畫的主題，因此，德洛內（Robert Delaunay）在其討論光線（light）的文章中，就指出：「印象主義：就是光在繪畫裡的誕生（Impressionism：it is the birth of light in painting）」。觀察光線的變幻可以激發印象派畫家的藝術熱情，從變化詭譎的光線中捕捉色彩的魅力。他們對視覺世界的追求，最後集中於光的表現上。因此，印象派畫家的作品大多散發著透明的特質與高調子的明亮光彩。

　　光線劃一的形式（light unity）和二度空間是一致的，而色彩的統一（color unity）和畫面的二度空間也是一致的。空間形式的一致和光線色彩的一致，創造了繪畫造形上的二度空間，而色彩特質的差異，最能表現光線。光線藉著視覺的感應力（visual sensibility）反應在我們身上，沒有視覺的感應，就沒有光，也沒有色彩運動（movement of color），因此，我們說，光線在大自然裡創造了色彩，這是印象主義繪畫的主要理論之一。色彩運動是由幾個零星的元素融合（the rapport of odd elements）及眾多色彩間的對比所產生的，由此而構成了視覺的真實（visual reality）。

　　在繪畫上（in a picture）卻是色彩創造了光線（color creates light），色彩是真正的建造媒介（the real building medium），視覺神經因光而受到刺激（the stimulus of the optic nerve by light），在藝術上來講，此種刺激乃是對自然界變化的察覺（the awareness of variations in the nature of this stimulus），在視覺經驗上（in visual experience）人的本能（the intuitive faculty）能感應到形式和空間的關係或張力，以及發現形式和色彩之造形和心理的特質（to discover the plastic and psychological quality of form and color）。塞尚（Paul Cezanne）聲稱：「色彩最飽滿時，形式也就最完整（when color is richest, form is fullest）」。繪畫必須在形式和光線上一致，畫面才能呼吸，畫面必須保持一種珠寶般的透明，才能產生豐富的色彩效果。

二、繪畫的本質：平面性

　　藝術家不僅要能有創意的將他對自然的經驗詮釋出來，同時也要將他對自然的感覺，有創意的轉譯到表達媒介上（to translate his

feeling for nature into a creative interpretation of the expression medium）。基本上，繪畫所在的平面或表面（the plane surface）其本質就是平面性，平面是一切造形藝術、繪畫、雕刻、建築和相關藝術的創造元素，平面性與二度空間是同義詞（flatness is synonymous with two-dimensionality），而繪畫的造形（plasticity）就是將三度空間的經驗轉換到二度空間的畫面，不論傳統的或現代的繪畫，除了必須具備物質、色彩、形式與空間的元素外，精神性（spirituality）是非常重要的，所謂精神性就是對自然裡各種感性與知性方面的綜合關係的理解，但與宗教意義無關。

抽象表現主義（Abstract Expressionism）藝術家漢斯霍夫曼（Hans Hofman）說：「繪畫有基本法則，這些法則是由基本的知覺所定（fundamental law are dictated by fundamental perception），其中一個知覺是：繪畫的本質就是平面性（the essence of the picture is the picture plane），繪畫平面的本質就是二度空間（the essence of the picture plane is the two-dimensionality）」。這是繪畫的第一條法則，在整個創造過程中，畫面必須保持在二度空間，直到它達到完成時最後的變形（final transformation in the completed picture）。繪畫的第二條法則是：「繪畫必須藉著創作的過程達到有別於幻覺的三度空間的效果（the picture must achieve a three-dimensional effect, distinct from illusion, by means of the creative process）」，這兩條法則可應用到色彩和形式上。本質上，在自然裡三度空間的物體，在視覺上所記錄下來的，就是二度空間的影像，三度空間最完整的呈現，造成了繪畫上的二度空間。

傳統的繪畫是經由透視法、解剖學及明暗法來經營三度空間的立體錯覺。塞尚的出現，打破了這個美學傳統，當塞尚開始強調繪畫的平面性時，也同樣必須面對將存在於三度空間的景物，放在二

度空間處裡的問題，只是他並不全然依靠營造錯覺的手法，而是以全方位的觀察自然，不侷限於單一的視點，而致力於多重視點的綜合，他所重視的是畫面的整體性結構的效果，著重大而化之的色面與色面的整體關係，產生一種貫穿畫面空間的韻律感。

塞尚對於空間的處裡，是以局部色彩的變化來表現體積與空間感，以這種「漸層色彩」（gradation of colors）的對比關係來達到繪畫的空間感「三度空間」與量體。具體言之，就是以暖色系與冷色系的對比，產生立體感，而不靠傳統的光影明暗對比關係的營造。他的繪畫畫面是對自然所作知性察覺的結果，對自然作知覺的邏輯分析，以求得真實感，而跳脫印象派畫家對光影投射在物體上所產生瞬間變化的自然現象的分析。塞尚同時發現了幾何的圓形、圓筒、圓錐體、三角，可將物體簡化。塞尚晚年由於視力衰退的關係，發現物體表面的感覺與真實之間是有距離的，因此認為對藝術家來說，光是不存在的，轉而強調物體的堅實性，遂形成一種風格，其形式上不僅具有建築的意涵，在結構上亦富有幾何性，其繪畫結構可能是金字塔或金剛鑽的，但為了使主體與視覺的良好形式相符合，塞尚認為將自然的物體略微改變是可以的。這些觀念，毫無疑問的，是針對印象派繪畫理論的重大革新，也因此塞尚被認為是「現代繪畫之父」。

三、視覺的真實與抽象造形的真實

塞尚之前的造形藝術，從古典到印象主義，基本上是模仿自然或再現自然的藝術，當時衡量藝術作品的高低，主要取決於再現自然（Representation of nature）的逼真程度（fidelity）直到塞尚出現，

打破了這個美術的審美基礎，他認為畫面要追求「藝術的真實」（reality of art），而不以再現自然的面貌為能事。塞尚主張畫家應該根據面對自然的直接感受，經過重新安排，在畫面上創作第二個自然。在他看來，繪畫只是形式、色彩、節奏、空間在畫面上的組合購成，畫家必須把個人的主觀意念，在畫面上體現出來，才可達到「心靈的作品」的目標。從此以後，繪畫所追求的真實，就可以分為兩類：一為感官所理解的形體真實（physical reality apprehend by the senses）；另一為由內心的自覺意識或潛意識的力量所創造的感性與知性的真實。前者為「視覺的真實」（reality of vision）；後者為「精神的真實」（reality of spirit），塞尚稱之為「藝術的真實」（reality of art）。至於畢卡索（Pablo Picasso）等立體主義畫家所追求的目標，則是在創造更真實的藝術，他們對「真實」（reality）提出新的主張和新的觀念，其在視覺藝術上所造成的衝擊與繪畫形式之發現，可謂震古鑠今。

藝術是藝術家在藝術媒介的特質中找到表達方式的一種精神反射（reflection of the spirit），也是一種藝術家自省的結果，藝術家只有運用直覺並同時掌握其本質，支配其原則時，媒介才會變成藝術品。因此，藝術品本身即是能反映出藝術家感官和感情世界的一個世界，藝術本身即是一種特殊的存在，它與自然界並行並存，而非附麗於任何自然事物，它的存在不僅是一種裝飾而已（more than mere ornament）。

蒙德里安（P. Mondrian）把真實（reality）分為「自然的真實與抽象的真實」（Natural reality and Abstract reality），將藝術區分為「造形藝術與純粹造形藝術（plastic art and pure plastic art），或「具象藝術與非具象藝術」（Figurative art and Non-figurative art），也是從視覺真實與精神真實二元論發展而來的。不過，蒙德里安對於內

在而非外在事務，對於抽象而非自然的事物，有較高的評價，他在「自然的真實與抽象的真實」論文裡（1910 年刊登於「風格」雜誌上），認為我們的生命既不是純然的物質（not purely materialistic）也不是純然感性的（not purely emotional），而是在人類心智逐漸醒覺及作為更自主的生命（a more autonomous）而證明自己。他說：現代人的身體（body）、心智（mind）與靈魂（soul）的結合，展開一種變動的意識（a changed consciousness），藝術也是一樣，它會在人的身上成為另一種二元的產物（the product of another duality in man），它是一種外在有教養（a cultivated externality），內在深刻而更為自覺的產物（an inwardness deepened and more conscious），藝術作為人類心智的純粹再現時（a pure representation of the human mind），將會以一種美感上的淨化（an aesthetically purified）的抽象形式來表達。新的造形意念（a new plastic idea），將會忽略外在的個別部分，亦即忽略自然的形式和色彩（ignore the natural form and color）。相反的，它應在形式和色彩的抽象概念中，亦即在直線與清楚界定的原色中（defined primary color）找到表達的方式，這種表達的方式，具有普遍性（universality），是以一種趨向抽象的形式和色彩的合理而漸進的發展。因此，蒙德里安的新造形主義（neo-plasticism）是一種純粹的繪畫（a pure painting），表達方式仍是造形與色彩，直線與平面的色彩，一直都是純粹繪畫的表達方式。誠如造形藝術的先驅德洛內（Robert Delaunay）所說的，「色彩本身就是形式和主題」（color alone is form and subject），德洛內所創的「玄秘立體主義」（或稱奧費主義 Orphic Cubism）是一種純粹藝術（pure art），是歐洲首創的彩色抽象繪畫，它不在視覺範圍之內。他所採求的是一種藝術的或精神的真實，有別於視覺的真實。同樣的，畢卡索、布拉克（Georges Braque）等立體主義者所

創造的真實，都屬於新的觀念上與精神上的真實，他們以一種自由而移動的透視法（a free and mobile perspective），使幾世紀以來，形式用來做為單調乏味的色彩的支撐角色（as the inanimate support of color），恢復了它的生命活力。從此，形式成為自主的要素，立體主義的理論家梅金潔（Jean Metzinger）在 1912 年發表的「論立體主義」（On Cubism）一書裡，也以清晰而理性的用語討論新的觀念上的意念（the idea of the new "Conceptual"），反對舊的視覺上的真實（as opposed the old "visual reality"）。

任何深刻的藝術表現（every deep artistic expression）都是對真實的一種有意識的感應的產物，藝術家透過自然的真實（the reality of nature）來表達內在生命的真實（the reality of the intrinsic life），馬蒂斯（Henri Matisse）強調依循藝術的直覺（artistic intuition）來畫畫，將生命的感受和表現方式合而為一。他主張畫家領受了自然的印象後，在另一個時刻把感覺拉回當時的心情。康丁斯基（Wassily Kandinsky）在其「論藝術精神」（on the spirit in Art）一書裡，運用心理學對感應的研究成果，主張在具體的物像之外，為感情找到對等圖像，其目標是要透過簡單的幾何形體及單純的色彩來表現至高無上的純粹感情。他在「論形式的問題」（on the problem of form）文章裡說：「在暢通的道路上，推動人類精神向上的力量，就是抽象的精神（abstract spirit），也就是藝術創作的「內在條件」（the internal condition），而「內在的共鳴」（internal Resonance）才是內在形式的靈魂（the soul of the form），藝術創作只有經由內在的共鳴，其形式才有生命。換言之，形式是內在之物的外在表現（the form is the outer expression of the inner content），但康丁斯基也認為形式只是內容的表現方式，而內容是隨藝術家而變的，即使不同的形式也可以並存，每一個藝術家的精神都可由形式中反映出來。藝術家作品的形式和

藝術家的個性（personality）有關，但個性不能脫離時空背景。在某種程度上，也隨時空而改變。此外，藝術家作品中，民族因素（the national element）也常反映在其形式中。風格（style）則經常在特定的時代中顯現出來。康丁斯基的結論是：藝術家採用的形式，無論基於個性、民族因素或風格，都不是最重要的，重要的是形式是否出於「內在的需要」（the inner necessity），用甚麼形式才能表達出藝術家的內在經驗，一切都視內在需要而定。

四、具象形式與非具象形式

1910 年康丁斯基發表了「論藝術精神」作為抽象藝術的正式論述，他以直覺和內心需求的概念，強調形式抽象畫的必要性，改變了西方自 15 世紀文藝復興運動以來所建立的線性透視及色彩服從於線條的規律，以及形象與背景之間關係的常規。同年（1910年）康丁斯基創作了首幅抽象水彩畫，他認為藝術的目的不在捕捉對象的具體外貌，而在捕捉它的精髓與靈魂。因此，他在畫中（第一個抽象水彩畫）尋求拋棄對象的具體形象，把內心湧現的意象形象化。這幅水彩畫純粹是心象的抒發，畫面的色彩和線條形狀，純由多變的色斑和曲線組成，造成一種律動，美術史家稱此畫為抽象表現主義形成的第一例。到了晚年，康丁斯基的繪畫風格更趨抽象幻想，畫面出現許多引人遐想的奇怪形體，頗富東方異國風味，創造了一種新的視覺感受，宛如色彩與形態的複合音樂，開啟了一種完全個性化的純粹造形世界。

與康丁斯基同一時期，從荷蘭來到巴黎的蒙德里安（Piet Mondrian）將繪畫轉到立體主義，從立體主義中突然發現了一種新

語言和新方法。以立體主義的抽象表現形式與結構，簡化了自然形成的多元性，物象由一個嚴謹的規律，轉化為最簡單的抽象符號，並成為形式語言。蒙德里安採取個人的抽象形式，除去物體的外貌、形象，再以立體主義的分割物象的方法，進一步發展為純粹的本質，以繪畫而言，蒙德里安的新造形主義（Neo-Plasticism）的理論，是讓造形的手法簡化到線條、空間和色彩排成的最具元素性的結構。蒙德里安與都斯伯格（Theo Van Doesburg）的風格派（De Stijl）所提倡的繪畫原則是用圖案式的語言來表現物體抽象的「真實面貌」，風格派把自然形象概略化成為色面與線條，以達到抽象的目的。

新造形主義的構圖原則是利用色面與線條安排抽象的造形，而摒棄一切具象及再現物象的要素，其特點是偏重理智的思考，將規律的幾何圖案置於畫面上，而去除一切情感的成分，這是一種屬於知性的繪畫。蒙德里安認為藝術應該完全脫離自然的外在形式，建立和諧的畫面，使人類生活有規則可循，從而創造一個新的世界。這是風格派的烏托邦美好社會的想法，蒙德里安把偉大烏托邦思想注入他的造形主義作品中，企圖以「前衛藝術」扛起啟迪人心的使命。1917 年以後，蒙德里安的繪畫已完全抽象，很難辨認其對世界的理解。

關於具象藝術與非具象藝術的區別，蒙德里安認為兩種主要的人類的趨向，出現在許多不同的表達方式中。一種是針對「普遍美感的直接創造」（the direct creation of universal beauty）；另一種則針對「自我的美感表現」（the aesthetic expression of oneself），換言之，第一種是想客觀呈現真實，第二種則是主觀的意念表現，具象藝術透過某種客觀與主觀表現之間的協調產生和諧，而保持具象；非具象藝術是在形式與造形關係上顯示出普遍的表達方式，淨化它

的造形方式。前者（具象）運用複雜而特定的形式（complicated and particular forms）；後者（非具象）是運用簡單而中性的形式（simple and neutral forms），最後則演變為自由的線條和純粹的色彩（the free line and pure color）。不過蒙德里安也認為具象與非具象的定義只是粗略且相對的，因為每一種形式，甚至每一根線條，都代表了一個形狀。沒有形式是絕對中性的，一切都是相對的。那些不能引起個人感覺和意念的，我們稱為中性，幾何的形式雖是深奧的抽象形式，也可以視為中性。蒙德里安同時指出：具象與非具象藝術兩種潮流的對立是不必要的，因為所謂非具象藝術通常也會創造一種特定的描繪；另一方面，具象藝術通常也將其形式中性化到相當的程度。

美國當代抽象表現大師馬哲威爾（Robert Motherwell）卻認為非具象藝術運用自然法則的純抽象表達，證明非具象藝術代表最先進的發展和最有文化的頭腦。他說：「抽象藝術是獨一無二的現代（I think that abstract art is uniquely modern）」是我們的藝術超越了「過去的藝術」（our art has progressed over the art of the past），抽象藝術代表了生活在現代社會情況下那種特別接受或拒絕的東西，抽象藝術最撼動人的一個外觀是它的赤裸（one of the most striking of abstract art's appearance is her nakedness），脫得一絲不掛的一種藝術（an art stripped bare），因為抽象藝術確實是神祕主義的形式（abstract art is a form of mysticism）。抽象藝術拋光了其它的細節描繪，以便加強其節奏與空間的間歇和色彩的結構（in order to intensify its rhythms, spatial interval, and color structure），抽象是一種強調的過程，而強調即帶出了生命。藝術上，抽象概念的來源（the origin of abstraction in art），是任何一種思考方式（is that of any mode of thought），抽象藝術是真正的神祕主義（abstract art is true

mysticism）或更正確的說，是一連串的神秘（a series of mysticism），像一切神祕主義一樣，它可能來自歷史的情境（from historical circumstance），可能來自基本感覺的深淵（from a primary source of gulf），它是一種不可測的深淵（a abyss），它是一個寂寞的自我與世界之間的空虛（a void between one＇s lonely self and the world）。抽象藝術是一種把現代人所感受到的空虛關閉起來的努力（abstract art is on effort to close the void that modern men feel），抽象作品就是這種神祕主義所強調的結果（its abstract work is its emphasis）。

後記

　　撰寫藝術史或藝術評論或藝術欣賞之書籍，必然觸及藝術家作品之引述討論。本書雖側重西方現代藝術大師一生創作歷程與相關美學思想或創作理念之介紹。惟各章節中論述引用藝術大師具代表性或某時期重要作品之處甚多，如將所述及之作品一一載列書中，不僅篇幅難以負荷，亦難免連篇累牘之感。是以本書僅就部分精采畫作複製附列於後，以利讀者參照欣賞，而增加閱讀之樂趣。

　　尤須說明者，本書內容係以西洋現代藝術大師為討論之主要對象，而所謂「現代」云者，其時間亦超過百年，書中若干跨越十九、二十世紀之大師或傑出藝術家，其在世時間甚長，依照我們著作權法規定，美術創作之著作財產權存續期間長達創作者身後五十年之久，如以西元 2010 年為準，則凡在 1960 年以後逝世之藝術家，其著作財產權仍在法律保護期限之內。換言之，只有在 1960 年以前辭世者，其著作財產權才算終止。

　　準此以論，本書中所述絕大部分之立體主義及超現實主義等大師，其逝世時期都在 1960 年之後，故其畫作等創作物未經授權似不宜直接任意引用複製，此所以本書所附列之藝術家畫作中，如畢卡索等立體主義大師作品，以及超現實主義諸大師之傑出作品，均付諸闕如，對讀者而言，不無遺憾，惟就本書各章節中所引述之大師作品，均註明參考引用之書籍與畫作之出處，讀者如有意進一步

探求，不妨依書中引註，按圖索驥，再參閱其中相關書目或畫冊，以補闕漏。

作者謹誌

參考書目

1. Neoclassicism and Romanticism (1770-1840), Silvestra Bietoletti, Sterling Publishing Com., N.Y. 2008.
2. Ingres, Karin H. Grimme, Taschen, L.A. 2006.
3. Delacroix, Gilles Neret, Taschen, N.Y. 2000.
4. Courbet, The Last of the Romantics, Fabrice Masanes, Taschen, L.A. 2006.
5. Impressionists and Post-Impressionists, Art Collections of Russian Museums, 1998.
6. Toulouse-Lautrce and Montmartre, Richard Thomson, Phillip Dennis Cate, Mary Weaver Chapin, 2005.
7. Monet-a vist to Giverny, Gerald Van Der Kemp, 1995.
8. Paul Cezanne-Life and Work, Nicda Nonhoff Konemann, 1999.
9. Vincent Van Gogh-Vision and Reality. Ingo F. Walther, Taschen, N.Y. 2000.
10. Paul Gauguin-The Primitive Sophisticate, Taschen, N.Y. 2000.
11. Munch at The Munch Museum, Oslo, 2001.
12. Echoes of The Scream, Arken Museum of Modern Art, Munch Museum, 2001.
13. The Pre-Raphaelite Dream, Robert Upston, Tate Publishing, 2003.
14. Rousseau, Cornelia Stabenow, Taschen, L.A. 2005.

15. Friedrich (Caspar David), The Painter of Stillness, Norbert Wolf, Taschen, L.A. 2007.

16. Ensor, (Masks, Death, and the Sea,) Taschen, L.A. 2006.

17. Expressionism, A Revolution in German Art, Dietmar Elger, Taschen, L.A. 2007.

18. Kirchner, on the Edge of The Abyss of Time, Nobert Wolf, Taschen, L.A. 2003.

19. Brücke, Ulrike Lorenz, Nobert Wolf(Ed), Taschen, L.A.

20. The Blaue Reiter, Hajo Duchting, Nobert Wolf(Ed), Taschen, L.A.

21. Kandinsky, A Revolution in Painting, Hajo Duchting, Taschen, L.A. 2007.

22. Klee, Susanna Partsch, Taschen, L.A. 2007.

23. Marc, Susanna Partsch, Taschen, L.A. 2006.

24. Macke, Anna Meseure, Taschen, L.A. 2007.

25. Cubism, Anne Ganteführen-Trier, Uta Grosenick (Ed), Taschen, L.A.

26. George Braque, Karen Wilkin, Abbeville Press, N.Y. 1989.

27. Cubism-Movements in Modern Art, David Cottington, Tate Publishing, reprinted 2001, 2003.

28. George Grosz, Ivo Kranzfelder, Taschen, 2005.

29. Futurism, Sylvia Martin, Taschen, 2004.

30. Mondrian, Structures in Space, Susanne Deicher, Taschen, L.A. 2010.

31. Kazimir Malevich and Suprematism, Gilles Neret, Taschen, N.Y. 2003.

32. Dadaism, Dietmar Elger, Uta Grosenick (Ed), Taschen, L.A.

33. Marcel Duchamp, Art as Anti-Art, Janis Mink, Taschen, 2000.

34. Max Ernst, Beyond Painting, Ulrich Bischoff, Taschen, L.A. 2005.

35. Surrealism, Cathrin Klingsohr-Leroy, Uta Grosenick (Ed), Taschen, L.A.

36. Magritte-With an Essay by Robert Hughes, Universe Publishing N.Y. 2006.

37. Klein, International Klein Blue, Hannah Weitemeier, Taschen, L.A. 2001.

38. Theories of Modern Art, A Source Book by Artists and Critics, Herschel B. Chipp, University of California Press, renewed 1996.

39. African Art (World of Art), by Frank Willett, Thames & Hudson, third edition, 2003.

40. Pop Art, Tilman Osterwold, Taschen, 2003.

41. The Oxford Dictionary of Art, Ian Chilvers, new edition.

42. 美感經驗（The Aesthetic Experience by Jacques Maquet）武珊珊、王慧姬等譯，台北雄獅圖書公司出版，2003 年 4 月。

43. 現代藝術哲學（The Philosophy of Modern Art, by Sir Herdert Read）孫旗譯，台北東大圖書公司印行，1989 年 2 月。

44. 19 世紀藝術（L'art aux xix Siecle, by Nicole Tuffellic）懷宇譯，台北閣林國際圖書公司，2002 年 11 月。

45. 現代藝術（L'art Moderne, by Edina Bernard）黃正平譯，台北閣林國際圖書公司，2003 年 2 月。

46. 當代藝術（L'art Contemporian, by Jean-Louis Prades）董強、姜丹丹譯，台北閣林國際圖書公司，2003 年 2 月。

47. 藝術的故事（The Story of Art, by E.H. Gombrich）雨云譯，台北聯經出版公司，1997 年 9 月。

48. 世界藝術史（Les Grands Evenements De L'Histoire De L'art, ed. Jacgues Marseille, Nadeije Laneyrie-Dagen）王文融等譯，台北聯經出版公司，1999 年 4 月。

49. 二十世紀偉大的藝術家（Lives of the Great 20th-Century Artists, by Edward Lucie-Smith）吳宜穎等譯，台北聯經出版公司，1999 年 9 月。

50. 畢卡索之二十世紀（Le Siecle de Picasso, by Dominque Dupuis-Labbe）宋美慧等譯，財團法人中華民國帝門藝術教育基金會出版，1998 年 9 月。

51. 達利（Salvador Dali, by Robert Descbarnes, Gilles Neret）Taschen, 1999。

52. 前衛藝術理論（Teoria Dell'arte D'Avanguardia, by Renato Poggioli）張心龍譯，台北遠流出版社公司，1996 年 10 月。

53. 造型藝術美學，佟景韓、易英主編，台北洪繁文化事業有限公司，1995 年 2 月。

54. 康斯塔伯（Constable）何政廣主編，台北藝術家出版社，1999 年 2 月。

55. 大衛（J.L.David）何政廣主編，台北藝術家出版社，1999 年 2 月。

56. 德拉克洛瓦（Delacroix）何政廣主編，台北藝術家出版社，1998 年 11 月。

57. 米勒（J.F. Millet）何政廣主編，台北藝術家出版社，2001 年 1 月。

58. 庫爾貝（G. Courbet）何政廣主編，台北藝術家出版社，1999 年 1 月。

59. 柯洛（J.B.C.Corot）何政廣主編，台北藝術家出版社，1996 年 10 月。

60. 馬奈（E. Manet）何政廣主編，台北藝術家出版社，1999 年 6 月。

61. 莫內（C.O. Monet）何政廣主編，台北藝術家出版社，1996 年 3 月。

62. 雷諾瓦（P.A. Renoir）何政廣主編，台北藝術家出版社，1998 年 12 月。

63. 羅特列克（Toulouse-Lautrec）何政廣主編，台北藝術家出版社，1998 年 12 月。

64. 秀拉（G. Seurat）何肇衢主編，台北藝術圖書公司，1992 年 8 月。

65. 塞尚（P. Cezanne）何政廣主編，台北藝術家出版社，1999 年 4 月。

66. 梵谷（V. Van Gogh）何政廣主編，台北藝術家出版社，1997 年 12 月

67. 高更（P. Ganguin）何政廣主編，台北藝術家出版社，1996 年 5 月。

68. 馬諦斯（H. Matisse）何政廣主編，台北藝術家出版社，1997 年 3 月。

69. 康丁斯基（W. Kandinsky）何政廣主編，台北藝術家出版社，1996 年 4 月。

70. 畢卡索（P.R. Picasso）何政廣主編，台北藝術家出版社，1996 年 11 月。

71. 克利（P. Klee）何政廣主編，台北藝術家出版社，1999 年 6 月。

72. 蒙德里安（P. Mondrian）何政廣主編，台北藝術家出版社，1996 年 12 月。

73. 夏卡爾（M. Chagall）何政廣主編，台北藝術家出版社，1996 年 6 月。

74. 杜象（M. Duchamp）何政廣主編，台北藝術家出版社，2001 年 8 月。

75. 米羅（J. Miro）何政廣主編，台北藝術家出版社，1996 年 6 月。

76. 達利（S.Dali）何政廣主編，台北藝術家出版社，1996 年 6 月。

77. 塞尚書簡全集，潘𪊓編譯，台北藝術家出版社，2007 年 8 月。

78. 梵谷書簡全集，雨云譯，台北藝術家出版社，2002 年 3 月。

79. 馬諦斯畫語錄，蘇美玉整裡翻譯，台北藝術家出版社，2002 年 11 月。

80. 法蘭西學院派繪畫，陳英德著，台北藝術家出版社，2000 年 8 月。

81. 印象主義繪畫，潘𪊓等編譯，台北藝術家出版社，2001 年 9 月。

82. 新古典浪漫之旅，張心龍著，台北雄獅圖書公司出版，1998 年 6 月。

83. 印象派之旅，張心龍著，台北雄獅圖書公司出版，1999 年 1 月。

84. 超現實主義藝術，曾長生著，台北藝術家出版社，2000 年 12 月。

85. 基里科（Chirico）台北，文庫出版社編印，1994 年。

86. 西洋美術史，嘉門安雄編，呂清夫譯，台北大陸書店，1999 年 1 月。

87. 西洋美術全集，呂清夫譯，台北光復書局，1975 年，7 月。

88. 西洋美術辭典，台北雄獅圖書公司出版，1992 年 9 月。

89. 世界名畫欣賞全集，台北華嚴出版社，1999 年 9 月。

90. 現代世界美術全集，日本集英社出版，1974 年 11 月。

91. 藝術名詞與技法辭典，台北貓頭鷹出版社，2002 年 7 月。

藝術家姓名索引

A.

B.

C.

D.

H.

I.

J.

N.

P.

R.

S.

T.

U

V.

美學藝術類　PH0021

西洋現代藝術大師與美學理論

作　　者 / 羅成典
責任編輯 / 黃姣潔
圖文排版 / 鄭維心
封面設計 / 蕭玉蘋

發 行 人 / 宋政坤
法律顧問 / 毛國樑　律師
出版發行 / 秀威資訊科技股份有限公司
　　　　　114 台北市內湖區瑞光路 76 巷 65 號 1 樓
　　　　　電話：+886-2-2796-3638　傳真：+886-2-2796-1377
　　　　　http://www.showwe.com.tw
劃撥帳號 / 19563868　戶名：秀威資訊科技股份有限公司
　　　　　讀者服務信箱：service@showwe.com.tw
展售門市 / 國家書店（松江門市）
　　　　　104 台北市中山區松江路 209 號 1 樓
　　　　　電話：+886-2-2518-0207　傳真：+886-2-2518-0778
網路訂購 / 秀威網路書店：http://www.bodbooks.tw
　　　　　國家網路書店：http://www.govbooks.com.tw

2010 年 6 月 BOD 一版
定價：500 元
版權所有　翻印必究
本書如有缺頁、破損或裝訂錯誤，請寄回更換

國家圖書館出版品預行編目

西洋現代藝術大師與美學理論 / 羅成典著.
-- 一版. -- 臺北市 ： 秀威資訊科技, 2010.06
　　面 ；　　公分. -- (美學藝術類 ; PH0021)
BOD 版
參考書目 ：面
ISBN 978-986-221-492-3(平裝)

1. 現代藝術　2. 藝術史　3.美學　4.歐洲

909.4　　　　　　　　　　　　990091122

讀 者 回 函 卡

感謝您購買本書，為提升服務品質，請填妥以下資料，將讀者回函卡直接寄回或傳真本公司，收到您的寶貴意見後，我們會收藏記錄及檢討，謝謝！如您需要了解本公司最新出版書目、購書優惠或企劃活動，歡迎您上網查詢或下載相關資料：http:// www.showwe.com.tw

您購買的書名：＿＿＿＿＿＿＿＿＿＿＿＿＿＿＿＿＿＿＿＿＿＿＿

出生日期：＿＿＿＿＿年＿＿＿＿＿月＿＿＿＿＿日

學歷：□高中 (含) 以下　　□大專　　□研究所 (含) 以上

職業：□製造業　□金融業　□資訊業　□軍警　□傳播業　□自由業
　　　□服務業　□公務員　□教職　　□學生　□家管　　□其它＿＿＿

購書地點：□網路書店　□實體書店　□書展　□郵購　□贈閱　□其他

您從何得知本書的消息？

　□網路書店　□實體書店　□網路搜尋　□電子報　□書訊　□雜誌
　□傳播媒體　□親友推薦　□網站推薦　□部落格　□其他＿＿＿＿＿

您對本書的評價：（請填代號　1.非常滿意　2.滿意　3.尚可　4.再改進）

　封面設計＿＿＿　版面編排＿＿＿　內容＿＿＿　文／譯筆＿＿＿　價格＿＿＿

讀完書後您覺得：

　□很有收穫　□有收穫　□收穫不多　□沒收穫

對我們的建議：＿＿＿＿＿＿＿＿＿＿＿＿＿＿＿＿＿＿＿＿＿＿＿

＿＿＿＿＿＿＿＿＿＿＿＿＿＿＿＿＿＿＿＿＿＿＿＿＿＿＿＿＿＿＿

＿＿＿＿＿＿＿＿＿＿＿＿＿＿＿＿＿＿＿＿＿＿＿＿＿＿＿＿＿＿＿

＿＿＿＿＿＿＿＿＿＿＿＿＿＿＿＿＿＿＿＿＿＿＿＿＿＿＿＿＿＿＿

11466

台北市內湖區瑞光路 76 巷 65 號 1 樓

秀威資訊科技股份有限公司 　　　收

BOD 數位出版事業部

..

（請沿線對折寄回，謝謝！）

姓　　名：＿＿＿＿＿＿＿＿＿　年齡：＿＿＿＿　性別：□女　□男

郵遞區號：□□□□□

地　　址：＿＿＿＿＿＿＿＿＿＿＿＿＿＿＿＿＿＿＿＿＿＿＿

聯絡電話：(日) ＿＿＿＿＿＿＿＿＿＿＿　(夜) ＿＿＿＿＿＿＿＿＿＿

E-mail：＿＿＿＿＿＿＿＿＿＿＿＿＿＿＿＿＿＿＿＿＿＿＿＿